建築入門

從二〇個建築關鍵議題，統觀建築形式概念、人文設計與材料工法實務技術

小平惠一 ——著

朱炳樹 ——譯

　　本書主要針對建築初學者，提供一系列建築專業發展中所需了解的工程和技術觀念。作者藉由建築圖像與生動文字的解讀，試著建立對學習者將來進入建築設計學，所應具備的建築專業知識與能力的一本教科書。本書可以鼓勵建築教學者、建築從業者以及建築系的學生，以一個實際的建築觀點仔細地檢視與其學科相關之建築專業相關活動。綜觀本書八章內容發現，建築學專業活動的歷史可說如同基礎科學一般悠久，而其地位亦與任何理論與實務性質的職業同起同坐。事實上，建築師與工程師建構了我們所繼承的、今天所居住的、以及未來所夢想的世界。這既有的事實，也影射這些建築師與工程師們對他們的任務向來瞭若指掌，且一向能夠認識、客觀地評估，借重於本書所提供的當前新穎的建築觀念、材料與施工技術實現出來。

王聰榮
國立台北科技大學建築系教授

　　建築其實就是「日常」，建築學從任何面向切入其實都逃離不了最根本的材料選擇、組構方法。而設計也無外乎陽光、空氣、水的需求，自然衍生出設計的樣貌。建築學從來不是艱深的學問，而是非常貼近生活的。本書從建築的定義、設計、工法、法規、施工、住宅、設備及材料等章節，廣泛且全面性地提供了初學者入門的絕佳途徑。先豐實建築所需的基本知識（Database），進一步在生活中體認交替互用，慢慢培養每個人的建築涵養，對入門而言，這無疑是本值得推薦的好書！

邱文傑
邱文傑建築師事務所主持建築師

　　建築學是一門既龐雜又迷人的人文藝術，要把她說得清楚何止困難。這本便是一本讓對建築有興趣甚至以此為志業的建築家，一翻便無法罷手的好書，書中除可一窺建築學的多樣面貌，同時還具備作者日本建築家小平惠一不隨波逐流的獨到觀點。從建築的過去談

到未來，人體工學談到都市涵構，從設計談到發包，句句精準，無所不談，搭配相當有代表性的圖片選擇，串起了「建築學」的大千世界。近年來，台灣頗盛行建築欣賞，然僅僅從美學品味觀點切入，或許會少了些滋味，若您想從看熱鬧進階為看門道，讀完本書必有茅塞頓開的滿足感，假使是建築專業工作者，正可藉此機會，從書中尋回已逐漸淡忘的某些片段，再次浸淫在建築學的魅力之中。

<div align="right">

張哲夫

張哲夫建築師事務所　主持人

</div>

　　古羅馬建築師維特魯威（Marcus Vitruvius Pollio）在他著名的《建築十書》一書中，就闡明建築離不開三個準則：堅固、實用和美觀（firmitas, utilitas, venustas）。這三個要素是兩千多年來建築學不變的原則。小平惠一將建築理出了110個關鍵語彙，但卻也離不開上述的建築學的三個準則，例如第一、二章的建築、設計與「美觀」，第三、四、五章的工法、法規、營造與「堅固」，第七、八章的設備、材料與「實用」等都有實質的關係。住宅特別被列為一章，足見它是一個與大眾最貼近的建築類型。建築史上重要的思潮與運動，也都是源於住宅設計。從類型、發展沿革到減碳永續，本書都有清晰簡明的說明。建議讀者可以從本章先讀起，也算是從熟悉的環境入門。本書以工具書的編排方式、每一個關鍵語彙以一頁文字和一頁圖說，將複雜的建築專業說得簡單而有趣，是一本談建築的好書。

<div align="right">

張景堯

張景堯建築師事務所　主持人

</div>

　　建築做為人們生活空間的場域，雖然生活於其中，但卻又常常不知覺它的存在！似乎看得懂，但又說不出其所以？孰不知供給建築存在的要素是非常多面貌的，除了視覺所能感受到的造型之外，尚包括支撐建築形體背後的形式理念、時代意義、營造施工、社會法規、居住功能、營運設備與材料科學等。這本書用最簡單淺顯易懂的方式呈現這些給一般

大眾，讓讀者能在比較輕鬆的狀態下看讀懂建築，尤其適合對建築有興趣、想要入門的讀者，本書有很全面的認知，歡迎大家來飽讀建築一番！

溫國忠
中國文化大學建築及都市設計學系　副教授

　　本書以淺顯易懂的方式解說什麼是建築、設計、工法、材料⋯⋯。適合建築相關領域的讀者及廣泛大眾閱讀，了解「建築」的核心。每一篇章文字簡短有趣，配合生動圖面幫助理解，在忙碌的現代人生活中，是隨時、隨手可以閱讀的建築小冊，也在不知不覺中，獲得了許多建築文化知識。我的設計一直很注重材料、工法、施工與空間性的整合，在本書中對這些建築的根本有分門別類的敘述，既可做為一本入門指南，也可添補專業的知識，我想推薦給所有讀者。

廖偉立
立建築師事務所　主持建築師

Chapter 1 什麼是建築

Chapter 2 什麼是設計

Chapter 3 什麼是工法

Chapter 4 什麼是法規

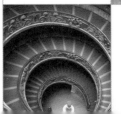

Chapter 5 什麼是施工

Chapter 6 什麼是住宅

Chapter 7 什麼是設備

什麼是建築 Chapter 1

001
什麼是「建築」

「建築」一詞，在《廣辭苑》（第6版）的解釋為：「『建築』（architecture）（江戶末期創造的詞彙）是指興修房屋、大樓等建造物的意思，也意指普請（施工）、作事（修建）」。

建築這個詞彙能夠被一般大眾所認識，其緣由可溯及建築家伊東忠太於西元1868年將當時的「造家學會」改稱為「建築學會」，目的正是為了推廣「建築」這個新詞彙。

伊東忠太原本就認為造家學會的「造家」一詞缺少藝術意涵，因此改為既能與建造物（building）之類僅具機能的構造物明確區隔、又富含藝術性的「建築」一詞。不過，建築的涵義並未如他所預期地為大眾認知，而是形成理解上曖昧不明的狀態。

此外，建築構造學者佐野利器的出現，以及關東大地震災害的影響，也讓建築這個詞彙的解釋，反映出工學性的傾向。一般人對於建築在廣義上的定義，只停留在與土木有所區隔的認知程度，直到現在，這種認知仍然持續存在。

英文的「architecture」屬於抽象名詞，所以沒有複數形。換言之，建築並非意指物理性建造物的詞彙，而是具有文化和藝術上的概念，指的是蘊含在建造物之中的「方法與表現」。

在日文中，計算機的原理（computer architecture）等，也是稱為architecture。因此，雖然有時日語提到建築時也會使用architecture，不過一般還是採「building＝建物、construct＝建設」的使用方式。

就像原本應該稱為「建設基準法」的用語，卻使用了「建築基準法」一樣，顯示出從當時創造「建築」這個新詞彙以來，直到目前為止，始終存在著模糊不清的理解方式。

伊東忠太

▲ 伊東忠太
1867 ～ 1954 年
建築家、建築史家、建築學者、工學博士。
東京帝國大學工科大學造家學系及研究所畢業，1898年發表〈法隆寺建築論〉。
關東大地震後擔任帝都復興院評議員，在各方面皆頗為活躍。
代表作品：伊勢兩宮、明治神宮、平安神宮、台灣神宮

▲ 築地本願寺（1934 年、東京都中央區築地）（正式名稱：淨土真宗本願寺派本願寺築地院）

◀ 造家學會會刊創刊號（1887 年 1 月）
造家學會是由工部大學畢業生組成工學會造家科的成員，於 1886 年創立。創刊當時的學會在政府登記的正式名稱為「造家學會」，1897 年改稱為「建築學會」。學會創立的隔年，會刊名稱即為「建築雜誌」。

佐野利器

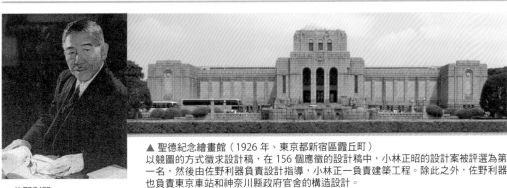

▲ 聖德紀念繪畫館（1926 年、東京都新宿區霞丘町）
以競圖的方式徵求設計稿，在 156 個應徵的設計稿中，小林正昭的設計案被評選為第一名，然後由佐野利器負責設計指導，小林正一負責建築工程。除此之外，佐野利器也負責東京車站和神奈川縣政府官舍的構造設計。

▲ 佐野利器
1880 ～ 1956 年
建築家、工學博士、建築構造學者、耐震構造的創始者。
在東京帝國大學建築學系跟隨辰野金吾學習，赴德國留學後返國擔任東京帝國大學建築系教授。歷任帝都復興院理事、東京市建築局長、日本大學工學部長、清水組副社長等職位。擔任帝都復興院理事的時期，推動關東大地震災後重建事業，以及土地區劃整理事業。1916 年在〈家屋耐震構造論〉中，提出世界上首次使用於震度法的概念。

◎ 佐野利器所提出的震度定義（原文摘錄）
「我所提出的震度，是加速度（特別是指最大加速度）的一種變形，也就是地震動的最大加速度 a 與重力加速度 G 的比 a/G，通常以 k 或 k1 表示。若以 W 表示物體的重量，那麼震力 am 就是 kW，整個物體會受到總重量 k 倍的力量，從靜止狀態變成紊亂的狀態。一般而言，k 為 0.1 或 0.3 的小數。」

◎ 震度法
是指以相當於（構造物的重量）×（設計震度）的力量作用於靜止狀態的構造物時得出的安全率，依此設定建築物各部分斷面尺寸的方法。

002
建築的起源

「建築的定義」與「建築的起源」的關係。

如果以「物」的觀點，將建築定義為能夠被認知的「構造物」，那麼，建築的起源能夠追溯到多久以前呢？

人們從史前時代的石環（stone circle），以及新石器時代被稱為巨石柱（Menhir）的立石等遺跡，都能強烈感受到明確的訊息性和構造性。

另一方面，更早的舊石器時代的洞窟（類似岩石的窪陷），僅僅是人類利用自然界的天然形狀，做為遮風避雨的庇護而已。以建築的定義而言，此種庇護並非經過人的加工，而且外部和內部之間，屬於沒有區隔的相通狀態，應該被界定為完全不具備室內要素的「外部」空間。若從時間的要素分析，當洞窟的占有者放棄了這個場所之後，其他人會繼承和使用這個空間，洞窟在特定受支配的期間，並未留下構造方面的痕跡，而只是像流水一樣連續性地受到支配。

所以，若以「物」的「構造性」來界定建築的定義，那麼洞窟就不能被視為建築。不過，如果將建築定義為「連結自己與他者之間關係（領域）的分界」，又會變成如何呢？

當人類開始在洞窟的壁面上描繪動物的圖樣，以及在地面上鋪填砂石等，以改善本身所處的環境、緩和身體與自然的接觸時，顯然就是在營造自己與他者關係和領域的分野與連結方式。這是否也可以稱為「建築」呢？

到底自然與人類的關係，是屬於「對立的構造」，還是能夠對話的「相對的領域」呢？建築的定義會隨著各個時期社會狀況和時代觀念的差異而改變。而當對建築的觀點（定義）改變時，建築的起源也會隨之改變。

阿爾塔米拉洞窟壁畫

西班牙北部坎塔布里亞州（Cantabria）首府桑坦德市（Santander）西方 30 公里處的桑蒂莉亞·戴爾·馬爾（Santillana del Mar）近郊的阿爾塔米拉洞窟（Cave of Altamira）內所發現的壁畫，被推定為舊石器時代末期（約 18,000～10,000 年前）人類的繪畫遺跡。

國際教科文組織已將此洞窟壁畫登錄為世界遺產。

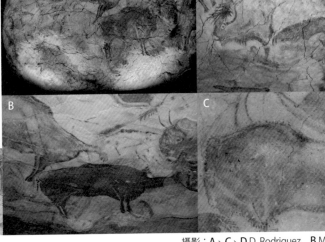

攝影：A、C、D D. Rodriguez　B Matthias Kabel

巨石柱（Menhir）

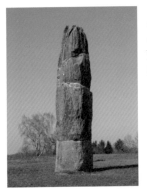

攝影：Anna16

從新石器時代到金屬器時代初期之間，在歐洲豎立的許多巨石紀念物之一（法國布列塔尼地方數量較多）。

絕大多數的巨石柱（Menhir）都是將未加工的自然巨石豎立起來，有些高度達到 10～20 公尺。日本一般翻譯為「立石」，北海道余市町西崎山或狩太的立石，也被推斷為類同的歷史遺跡。

對於巨石柱的文化背景，目前仍然沒有明確的解釋。

巨石陣（Stonehenge）

英國南部索爾茲伯里西北方約 13 公里處環狀排列的石陣，屬於史前時代的遺跡。

推定為西元前 2500～2000 年之間所豎立的直立巨石。關於修築的目的，有天文台、太陽崇拜的祭祀場、禮拜堂、進行治療的場所等各種不同的推測和解釋。

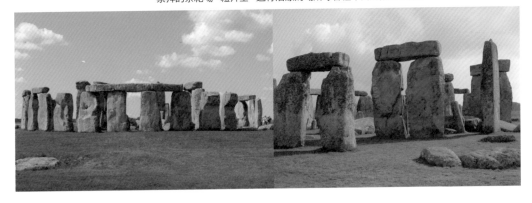

003
庇護

所謂庇護（shelter），就是在自然環境中，像「殼」一般保護人類的機能。

人類穿著的衣服，具有調節溫度、保護皮膚以及其他機能性的功用，因此衣服可說是人類最小的庇護。如果賦予衣服抵抗風雨、地震等外力侵襲時，可保護人身安全的骨架和外膜，並具有相當強度的話，就能成為可居住的房屋。換句話說，建築就是一種庇護。如果將個別的房屋集合在一起，就可形成街道。若進一步賦予各種社會機能的話，就構成了都市。充滿人工構造物的都市環境，具有防範自然災害（地震、風災、水災），保護住家和街市的都市庇護機能。

不過，受到現今氣候劇烈變動的影響，面對日益嚴重的自然災害，都市的庇護機能開始暴露出脆弱的一面。由於沒有顧慮自然環境，貿然失序地進行住宅開發，導致都市河川的氾濫及土石流等災害。

都市的中心地區遭受到大幅超越過去降雨量紀錄的超大豪雨侵襲，增加了大規模地面淹水的災害。此外，不只是從外部的河川氾濫造成淹水，都市裡已經很發達的下水道也可能同時發生內部堵塞、氾濫，造成地下鐵、地下道等多層重疊化地下空間的淹水災害，使都市的機能陷入數個月完全麻痺而無法運作的危機。在面對超乎預料之外的嚴重水災時，才會了解都市的脆弱。

為了讓都市有效地發揮庇護的機能，除了整建防災相關的硬體空間（防災庇護所、儲備倉庫等）之外，也必須充實軟體的機能，尋求能夠全面性掌握、控制災害的技術，以對應各種可預測到的風險。

庇護

從防範自然災害的橫穴式洞窟、樹木的掩蔽、豎穴式住居、民家等，隨著人類社會日趨複雜化，庇護的意涵也會隨之改變。現代建築不只要抵擋天然災害，還必須能防禦戰爭災難或病毒感染。事實上，目前市場上核子庇護所的銷售量正在日益增加。此外，在宇宙空間中所穿著的太空裝，能夠讓太空人在面對太陽時，抵抗數百度的高溫，在位於太陽反面時，抵抗零下的酷寒低溫，也可算是終極版的建築庇護了。

由此可知，讓社會安定受到挑戰的不安要素不斷增加的話，庇護的機能也會等比例地不斷強化。

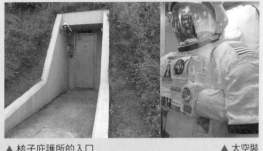

▲ 核子庇護所的入口　　　　　　　　▲ 太空裝
在瑞士，法律明文規定國民有設置核子庇護所的義務（普及率 90%）。

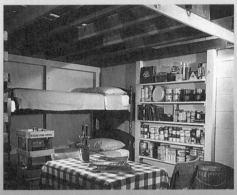

◀ 核子庇護所的內部圖片（1957 年、美國）

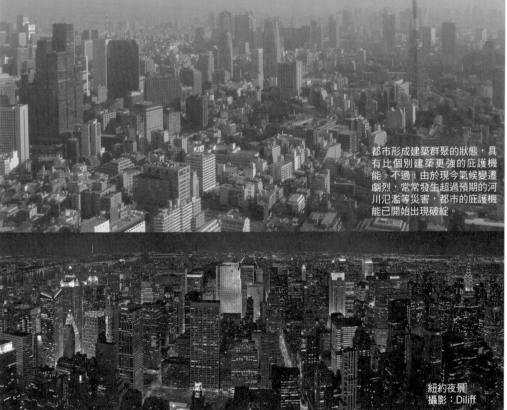

都市形成建築群聚的狀態，具有比個別建築更強的庇護機能。不過，由於現今氣候變遷劇烈，常常發生超過預期的河川氾濫等災害，都市的庇護機能已開始出現破綻。

紐約夜景
攝影：Diliff

004
建築學

POINT

建築學的目的，是創造優良的建築和社會環境。

建築被稱為「容納人類生活的容器」，因此建築與人類社會領域中絕大多數的事物，都有著密切的關聯性。

所謂的建築學，就是將龐大的建築領域中的事物，以有系統的方式加以編纂的學問。因為建築的範疇非常龐大紛雜，所以也被稱為「宏大的雜學」。

創立建築學的主要目的，是希望在社會建構出優良的建築和社會環境。所謂優良的建築和社會環境，是指讓個別的建築具有耐久性、安全性、舒適性、設計性，並且提升周遭環境的品質。

建築學的內容，在計畫體系之中包括了設計、建築史等文化性和藝術性的特色，以及構造、材料等工學性的特色。這個計畫體系中包含建築計畫、設備、創意、都市計畫、建築史、不動產學、環境工學等內容；工學體系之中則包含構造、材料等內容。不過在建築學中，這些不同領域的內容並非各自獨立，而是採互相重疊、彼此連貫的分類方式。

此外，建築學的整個體系和內容，並非已經完備無缺，而必須因應時代觀念的轉變、社會情勢的變化、技術的革新等因素，進行更新和彙編。

建築本身和環繞建築的周邊環境，都與未來地球發展所面臨的諸多問題息息相關。例如：建築興建時、運用期間以及拆除時所耗費的能源、地球有限資源與世界人口急速增加、日本少子高齡化趨勢、水資源和糧食的安全保障、全球互動性經濟的界限等問題，都不僅限於一個國家，而是牽涉到全世界的問題。

若僅鑽研某一個領域，會很難全面掌握問題。研究建築學時，必須能自由穿梭於被細分化的各個領域，以尋求能夠統觀整體的視野。

日本建築學體系

▲ 辰野金吾
1854～1919 年 建築家
代表作品：
日本銀行總行、日本銀行大阪分行、東京車站、奈良飯店本館、舊第一銀行總行。

◎ 日本建築學創設的經過（日本最初的建築學講座課程）

1879 年，辰野金吾以工部大學第一屆畢業生的身分，獲甄選赴英國進修 4 年。在英國留學期間，威廉・柏傑斯（William Burges）曾經詢問他日本傳統建築相關的問題，他當時回答不出來；但這件事情卻成為他日後創設日本建築學課程的契機。

1883 年辰野金吾返國後，隔年就取代約西亞・康德（Josiah Conder〔英國建築家、工部大學教授〕），就任工部大學的教授。在返回日本後的 6 年之間，時值日本從歐化主義轉變為復興傳統的國粹主義，因而倡導了各種與傳統有關的運動。

爾後受到木子清敬（宮內省技師）的囑託，於 1889 年開始了日本建築學的課程。

◎ 木子清敬（1845～1907 年）

木子這個姓氏是被允許出入禁宮的木匠家族，正式的記載可一路追溯至室町時代。木子清敬身為該家族的一員，祖先代代都是宮中修理職務的總管。從明治維新之前就在宮中服務，東京遷都後隨之進入宮內省，在宮內省同樣擔任兼任講師一職。

他從 1889 年起約 13 年之間，負責培育建築的後進。日本建築學的教學內容，包括引用歷史上國學成果、住宅設計的課題（官邸和官舍的設計課題），以及解說木造建築構造、比例、製圖的木割規矩術等課程。與伊東忠太等同一世代的學生，都是經由木子清敬的講座學習傳統建築。

他有兩個建築家兒子，分別是木子幸三郎、木子七郎。

以上內容引用自：
帝國大學《日本建築學》講義，建築學院派（academism）與日本的傳統
稻葉信子，文化廳文化財保護部

▼ 照片（明信片）：完工當時的東京車站（1914 年完工）　設計：辰野金吾、葛西万司

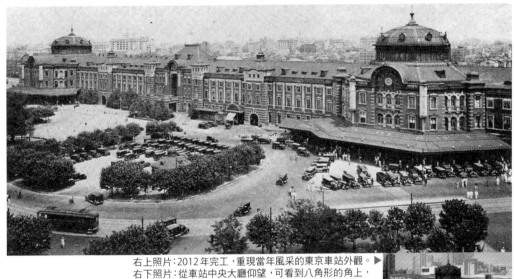

右上照片：2012 年完工，重現當年風采的東京車站外觀。▶
右下照片：從車站中央大廳仰望，可看到八角形的角上，分別裝設了八個干支浮雕（其他四個干支子、卯、午、酉裝設在東、西、南、北四個方位上）

建築學的專業領域

建築計畫：為了設計出適合人類行動和心理的建築，所進行的相關研究和應用。
建築歷史：建築與人類社會多樣化關係的歷史研究。
建築創意：造型論、建築哲學、作家論、圖學等研究。
建築構造：RC 造、S 造、SRC 造、木造等構造、以及結構力學的研究。
建築材料：建築所使用材料的研究。
建築環境：建築環境的調整、測定、設計的研究。環境調整及省能源化的研究。
建築設備：建築所使用設備的研究。
建築設計：建築與景觀設計的研究。

005
解讀建築的歷史

建築受到藝術、技術、思想的影響，隨著人們的實行而建造出來。建築也因為不同建造場所和地區的氣候、風土等因素，孕育出特有的技術，形成獨特的文化。換句話說，建築就是文化本身。

以現今的觀點解讀建築的歷史（建築史），常常指的就是以今日的立場去了解過去的各種事實關係，透過這樣的方式，每一回都能在改變看歷史的觀點之下，發掘出過去被埋沒的歷史，促成許多新的發現。最近，關於建設城鎮和振興城市的風潮興起，許多非建築專業的人士，也紛紛參與鄉土歷史的探索，建築史因此成為人們關心和注目的焦點。

建築史也可以從做為美術史、技術史、社會史、文化史等的一環來理解，所以建築史也要從多元歧異的專門領域中加以考察。

其中，建築樣式史是以考古學的方法分析古老的文獻，發掘建築的遺跡，研究建築風格的變遷；建築技術史是探討建築技術發展的歷史。若以區域和時代的分類進行研究，則可以區分為西洋建築史、東方建築史、日本建築史、近代建築史、現代建築史等範疇。都市史是綜合性探討日本、亞洲、西方等都市的歷史，以及都市化發展的過程。此外，也包括以建築家個人為研究對象的創作者研究等。建築史的研究範疇是如此廣闊，因此必須具備豐富的知識和深厚的專業素養。

建築史的任務，在於看出過去建築的價值，加以修復繼承，並且妥善保存，使其延續到未來。對於目前發生的現象，也可從回溯過去的方式獲得新的發現，或者從過去直接學習各種創意等。建築史是一門考察建築和都市，以建構獨特哲學的研究領域。

從兩屆世界博覽會探索建築的近代化

1851 年，第 1 屆世界博覽會在英國倫敦的海德堡舉行。會場上所興建的水晶宮（Crystal Palace）主體，大量使用了鐵（鑄鐵）和規格化的玻璃材料。

此項使用工廠大量製造的鑄鐵和玻璃興建而成的建築，成為首度採取預製工法（prefabrication）的建築先驅。

水晶宮的玻璃和鋼骨樑柱，是在伯明罕近郊的工廠製造，然後經由鐵路運送到海德堡公園組裝完成，組裝期間僅僅六個月。雖然會場的建築場地內原本種植高大的榆樹，但是並未加以砍伐，而是與建築並存。

此外，此項建築的設計者並非建築家，而是曾經設計許多溫室花園的庭園設計師約瑟夫・帕克斯頓（Johseph Paxton，1803～1865 年）。

世界博覽會結束之後，水晶宮曾經一度被拆解，並於 1854 年在倫敦南部近郊的西德納姆地方，以原來 1.5 倍的規模重建。重建之後的水晶宮包含溫室花園、4,000 個座位的音樂廳、博物館、美術館，並且在中央新設管風琴等設施，可惜在 1936 年的火災中化為灰燼。

1889 年，紀念法國革命 100 週年在巴黎舉行的第 4 屆世界博覽會，除了高達 300 公尺的艾菲爾鐵塔之外，還興建了另一棟高度 45 公尺、寬度 115 公尺、長度 420 公尺的宏大建築。

艾菲爾鐵塔是從應徵的約 700 件設計案中，選出艾菲爾公司的設計案進行興建。此項工程與水晶宮一樣，採取預製工法。與水晶宮時代相比，艾菲爾鐵塔達成了大幅度縮減工期計畫，開工後僅花 26 個月就竣工了。

其中，機械館內的大空間，採取不使用壁體和柱子支撐拱架的「三鉸拱」工法組建而成。由於 19 世紀後期工業技術和煉鋼法的發展，才使此種新穎的建築工法得以實現。

在以磚塊等材料層砌建築為主流的時代中，兩屆世界博覽會發明了使用鐵和玻璃組裝的預製工法，興建大空間建築的創舉，可說是近代建築的濫觴。

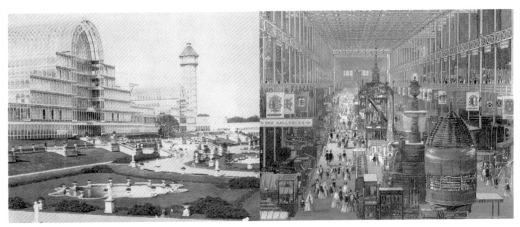

▲ 水晶宮（Crystal Palace）
以鋼骨和玻璃建構而成，一般認為是預製建築的先驅。
設計：約瑟夫・帕克斯頓
長度：約 563 公尺、寬度：約 124 公尺

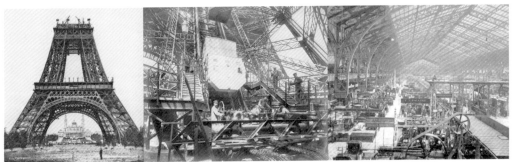

▲ 建設中的艾菲爾鐵塔
設計及構造：屈斯塔夫・艾菲爾
　　　　　　（Gustave Eiffel）
高　　度：324 公尺

▲ 世博當時艾菲爾鐵塔的電梯

▲ 世博的機械館
設計：費德南・杜特（Ferdinand Dutert）
構造：威克特・孔塔曼（Victor Contamin）

006
建築的樣式

藉由樣式的界定，能凸顯時代、地區的差異，形成區隔，對建築觀念的整理也會比較容易。

所謂建築的樣式（style），是指在某個特定地區、或是受到某一時代的文化、技術、宗教、政治背景的影響，而在設計、裝飾上形成具有一致性特色的特定表現形式。

建築樣式的概念於十八世紀到十九世紀之間在歐洲形成。藉由樣式的界定，能凸顯時代、地區的差異，形成區隔，對建築觀念的整理也會比較容易。隨著樣式知識的累積，我們也能更容易透過觀察建築的細節，推斷出建設的年代。

在歷史建築物的修復現場，對於建築樣式的看法很受到重視。不過，由於研究者的論點不同，對於建築樣式的詮釋不盡相同，因此在以建築樣式的框架解釋歷史性建築物時，也會產生難以解釋的困境。

日本的建築樣式

日本的建築是依據神社建築、寺院建築、城郭、住居之類的個別用途，各自發展出獨特的建築樣式。因此，當城郭之類的建築物用途喪失之後，城郭建築這類樣式也隨之消失。

西洋的建築樣式

西洋建築的起源可追溯到希臘建築的時代。受到希臘建築的影響所發展出來的羅馬建築，在歐洲占有相當重要的地位。如果進一步追溯建築的歷史，可發現古埃及建築的影響遍及各個不同時代。十八世紀拿破崙遠征埃及時，把埃及的建築引進歐洲，對建築、藝術的風格造成了影響。

隨著時代的變遷，建築樣式也經歷了羅馬建築、初期基督教建築（巴西利卡式，Basilica）、羅馬建築、哥德建築、文藝復興建築、巴洛克建築、洛可可建築、新古典主義、歌德復興式建築等不同的風格，演變為現在的建築樣式。

日本建築樣式的變遷

◎ 古代建築（飛鳥・奈良時代～平安時代，592年～1185年）

飛鳥・奈良時代，日本從朝鮮半島和中國引進建築技術。佛教公傳（注1）（538年）之後，日本也開始興建寺廟建築。現存的寺廟建築中，法隆寺西院伽藍、法起寺三重塔最為古老（兩者皆位於奈良縣生駒郡斑鳩町）。

法隆寺西院伽藍以前認為是聖德太子時代的建築，但是近代的研究指出法隆寺西院伽藍是在西元670年的火災之後，於7世紀末期到8世紀初期重建的。

到了平安時代，日本建築進入「國風時代」（注2），建築樣式也趨於日本化，而偏向喜歡天花板較低、柱子較細的沉穩空間。平安時代以後的建築，發展出日本獨特的形態。此種建築樣式稱為「和樣」建築。

◎ 中世建築（鎌倉・室町時代，1185年～1573年）

進入鎌倉時代之後，日本與中國的貿易非常興盛，中國的建築樣式再次傳到了日本（稱為「大佛樣」（注3）或「天竺樣」）。

天平時代（7世紀末葉～8世紀中葉）建設的東大寺大佛殿，在平安末期的源平爭亂中遭到燒毀。爾後，由重源重建的大佛殿等建築，樣式非常特別。這些建築樣式一般認為與當時中國（宋朝）福建省周邊的建築樣式相通，具有合理的構造、豪放的構思，運用在大佛殿上相當合適；不過，卻與日本人喜愛的沉穩空間不相容，因此當引進此種建築樣式的高僧重源去世之後，「大佛樣」的建築也隨之衰微。

參與東大寺大佛殿重建的工匠職人，後來轉移到日本各地發展，受到「大佛樣」影響的「和樣」因此孕育而生（注4），稱為「折衷樣」。從此以後，中日的禪僧往來密切，中國寺廟建築樣式也在日本流傳開來。

◎ 近世建築（安土・桃山時代～江戶時代，1573年～1867年）

這個時期的城郭建築非常發達，興建了象徵權力的天守閣，並以華麗的屏風畫裝飾主殿。興起於室町時代的茶道，至此由千利休集其大成，產生了稱為茶室的文化流派。

江戶時代的庶民文化繁盛，將茶室建築融入住宅的數寄屋樣式，以及都市娛樂設施中的劇場建築、遊廓建築等，都呈現出世俗化的趨勢。此外，部分民家也採納了書院建築樣式下逐漸發展。在寺廟建築之中，為了容納庶民信仰所帶來的眾多信徒，善光寺、淺草寺等寺廟也興建了大規模的本堂。

（注1）透過國家之間正式的交涉，以進行佛教的傳教，稱為「佛教公傳」。

（注2）在奈良時代，相對於強烈受到中國影響的唐風文化，另一方面以日本獨有的風土和思考為根據所形成的文化，稱為「國風文化」。

（注3）修習中國宋朝建築技術的高僧「俊乘坊重源」，於鎌倉時代重建東大寺時所採用的建築樣式，稱為「大佛樣」。

（注4）以中國傳來的建築樣式為基礎，參照日本的風土、生活習慣，採用日本人偏愛的構造和本國風格的樣式。在殿堂的內部空間以隔間的方式增加房間的數目，採用與地面同高的地板設計，降低天花板高度等等，創造出適合座式生活的空間。

西洋建築樣式的變遷

B.C.	A.D.	2c.	4c.	6c.	8c.	10c.	12c.	14c.	16c.	18c.	20c.	22c.

後現代建築

近代建築

巴洛克建築

古羅馬建築　　　羅馬式建築　　　洛可可建築

文藝復興式建築

古希臘建築　　　拜占庭建築

哥德式建築　　　新古典主義建築

古埃及建築　　　新藝術・裝飾藝術建築

什麼是建築

007
現代主義建築

現代主義建築是以歐洲工業革命之後的工業化為發展契機。由於鋼鐵和混凝土成為可運用的建築材料，使建築從材料和構造的限制中解放出來，設計的自由度因而大為擴展。此外，現代主義建築也擺脫過去的樣式，發展出具有機能性和合理性的設計，並且普及到世界各地。身為詩人、思想家、設計師的威廉・莫里斯（William Morris，1834～1896年）在英國所倡導的「美術工藝運動」，為現代主義建築的發展貢獻良多。受到這項運動影響的德國工作聯盟、以及華特・葛羅佩斯（Walter Gropius）所創辦的包浩斯教育，都是現代主義建築的重要推手。

建築家柯比意（Le Corbusier）為1926年德國工作聯盟的展覽會撰寫了「建築原理」，當中提出近代建築五原則（底層架空、屋頂庭園、自由平面、橫向連續長窗、自由立面）的概念，並向世界宣揚此項概念。現代主義建築後來在高度經濟成長期間，被納入市場經濟的體系之下，陷入名存實亡的狀況。進入1960年代之後，對於現代主義建築重視機能性的單一建築樣式，開始出現批判的聲音。到了1970年代，曾經被否定的裝飾性（傳統樣式）建築設計以後現代主義建築之名興起，意在取代現代主義。日本當時正值泡沫經濟的時期，在建設經費非常豐裕的背景下，嘗試各種多樣化的建築設計，直到1990年代泡沫經濟崩解為止，都受到後現代主義設計風格的影響。

不過，原本針對近代建築整齊劃一的合理性提出批判的後現代主義建築運動，卻未能延續到下一個世代。在這之後，建築界開始重新賦予現代主義不同的評價，現在也仍然進行著各種嘗試和摸索。

現代主義建築

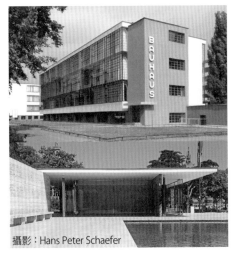

◀ 包浩斯（Bauhaus）
1919 年，德國・威瑪
首任校長華特・葛羅佩斯（Walter Gropius）以「『建築』就是生活機能的統合場所，透過整合雕刻、繪畫、工藝等各種藝術和職人手工製作等一切創作，進行藝術與技術的再統一」的教育理念為基礎，推行了嶄新的教育系統。後來在密斯・凡德羅（Mies van der Rohe）擔任校長的時代，受到納粹政權的壓迫而停辦。
設計：華特・葛羅佩斯
用途：造形藝術學校（校舍、工作室、宿舍）

◀ 巴塞隆納德國館（Balcelona Pavilion）
1929 年，西班牙・巴塞隆納
1986 年重建，以「密斯・凡德羅紀念館」的名義營運。
設計：密斯・凡德羅
用途：1929 年巴塞隆納世界博覽會所建設的德國涼亭

攝影：Hans Peter Schaefer

◎ 美術工藝運動
19 世紀工業革命時，市場上充斥著大量生產的廉價低劣商品。威廉・莫里斯（右圖）針對此種狀況提出批判，主張商品應該回歸到中世紀熟練匠師製作的高品質工藝品，並提倡生活與藝術統合的「美術工藝運動」。日本的美學家柳宗悅也受到這個運動的影響。

◎ 德國工作聯盟
1907 年，由德國的建築家、工藝家、企業家所組成的團體，主張採取規格化的方式，量產品質優良的製品，目標是透過工業化生產方式製造產品。這項理念受到華特・葛羅佩斯所設立的「包浩斯」的影響。

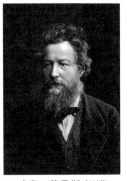

▲ 威廉・莫里斯（William Morris）

後現代主義建築

攝影：David shankbone

▲ 法尼亞諾奧洛納的小學
1972 年、義大利法尼亞諾奧洛納（Fagnano Olona）
設計：阿爾多・羅西（Aldo Rossi）

▲ SONY 大樓（舊 AT&T 大樓）
1984 年、美國紐約州
設計：飛利浦・強森（Philip Johnson）、約翰・柏奇（John Burgee）

▲ 筑波中央大樓
1983 年、茨城縣筑波市
設計：磯崎新工房
用途：旅館、劇場、餐飲設施等複合性設施

008
縮小的都市

POINT

少子高齡化使都市日趨縮小。

世界人口已有接近半數居住在都市之中，這種人口極度集中在都市的失衡現象，會使糧食安全保障、環境、就業等多種風險日趨擴大。

日本從 2005 年開始呈現人口減少的狀況，預測到了 2052 年時，65 歲以上的高齡者將占全體人口數的百分之四十（根據 2006 年的人口推算）。

少子高齡化的趨勢，已經開始對都市帶來很大的影響。就像人類的成長有界限一般，當都市人口停止增加時，就表示到達了成長界限，將開始朝向縮小的方向發展。不過，這種縮小並非像膨脹的氣球萎縮一樣，而是形成類似蟲蛀的蝕空狀態。換言之，都市到處都會出現小規模的荒廢地區。如果任由這種狀況持續發展，這些地區最後會變成廢墟，成為誘發犯罪的場所。像這樣喪失活力和機能的街區在都市中併發蔓延的問題，已成為一大隱憂。

面對這種都市縮小的狀況，日本政府嘗試採取反向操作的方式，謀求改善環境的策略。對於遭到棄置的構造物，並非採取解體和拆除的手段，而是一方面再利用、再活用；一方面對於災害危險度較高的木造建築密集地區，則利用荒廢的土地設置綠能防火牆，或者著眼糧食安全保障的觀點，採取使荒廢的土地成為再生的農作園地等手段。

從前日本的江戶曾經擁有世界最龐大的人口，卻能採取完全循環型的農業經營模式。據說當時有一位到江戶（明治維新前夕）考察的歐洲農業學者，在參觀這種循環型農業時，也感到驚嘆不已。

日本正在從各方面嘗試改善環境的策略，希望掌握都市縮小這個契機，使環境品質有所提升。

（資料來源）世界的都市人口・農村人口
United Nations, World Urbanization Prospects 2007 Revision

都市人口密度的減少

隨著都市逐漸萎縮空地會跟著形成。這些空地會轉變為休閒用地或原野，使都市的輪廓產生變化，讓都市的人口密度減少。

都市的再構成

隨著都市的縮小，都市居民對於住民自治的相關議題將會更加關心。
荒廢的建築物重新被賦予新的定義，就能以各種不同的型態進行再利用。

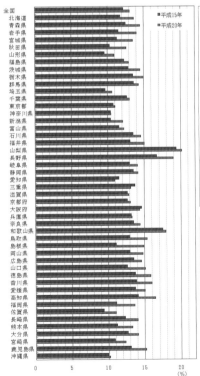

▲以都道府縣分類的空屋率變化
（平成15年→平成20年）

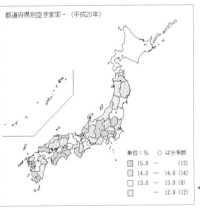

◀以都道府縣分類的空屋率
（平成20年）

歐洲農業學者對江戶循環型農業的評價

明治維新之前訪問日本的德國農業學者馬龍，對於當時日本的農業曾經做出下列的評論。

「日本不像歐洲等地區飼養大群的肥育家畜，也不消費大量的骨粉和油渣。人本身就是肥料的製造者，而且對於貯藏、調整、施用都採取最適當的方式處理。我們眼前所看到的情景，是自然力量完整循環所形成的龐大系統，而且整個連鎖性的環節互相銜接而不致脫落。比起歐洲農耕的虛有其表，日本的農業才屬於真正的農耕。日本人了解投資必須孳生利息的道理，因此認為不讓資本減少是最優先的要務。通常日本人除非左手能夠掌握到東西，否則不會把右手的東西給予別人，而且絕對不從土壤中擷取超過能夠給予的東西。」

資料來源：《輕視水田會使農業滅亡》（吉田武彥 著 / 農山漁村文化協會出版）

009
生命週期成本（LCC）

POINT

建築必須針對生命週期成本進行綜合性評估。

在接受客戶的委託，擬定建築企畫案的同時，就必須與計畫同步執行建築相關的成本控制。

成本是左右建築工期、工法、裝修等級等幾乎涵蓋所有領域的重要因素。通常在考量建築物的成本時，大多只著重在建設的費用上。但事實上，若把建設時的建設費用（初始成本），與後續的水電費、修繕費、保全費等維修管理費用（運轉費用）相比較時，會發現運轉費用占了壓倒性的比例。有鑑於此，在進行建築設計時，最好能將企畫、設計、建設、維修管理，一直到最後解體和廢棄處理的建築物完整生涯所需的生命週期成本（Life Cycle Cost，LCC）全部考慮在內。

建築的壽命愈長，相對地 LCC 就會愈低，但若要使建築壽命延長，就必須從計畫開始，到施工、維修管理為止的整個流程進行通盤考量。近年來，由於建築設備出現高度化發展的趨勢，設備的維修管理費用日漸增加，因此評估 LCC 的必要性也隨之增高。至於降低 LCC 的策略，可列舉以下幾個項目為例：

1. 建築設計要能夠減少建築物維修管理所需的勞力，並且容易管理。
2. 徹底執行節能措施。
3. 設定建築物各部分材料的耐用年限，盡量事先考量之後的更新、改裝作業能夠符合經濟效益，並且可有計畫地執行。
4. 使建築物的壽命延長。

不過，導入這項 LCC 之後，也可能會因為外在因素而出現變化（例如隨著經濟情勢變化引發能源價格高漲、廢棄物處理場減少導致有害廢棄物處理費用增加等等）。此外，這項數值的計算並未包含心理層面的評估，例如：未將舒適性列入計算的項目中。

建築的LCC

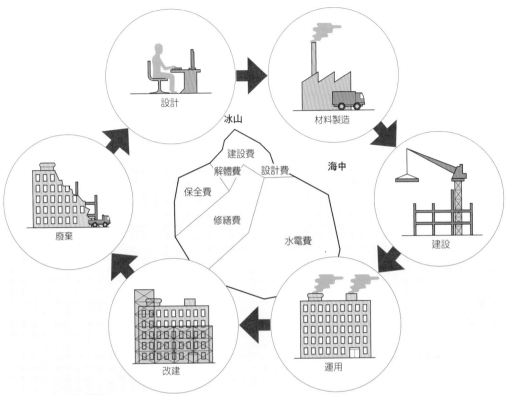

▲ LCC 的概念
如上圖所示，建設費就像冰山的一角，僅占建築整個生命週期成本中的一小部分。保全費、水電費等維持運轉和管理的費用，占有很大的比例。雖然設計費所占的比例很小，但是對於日後的費用卻會造成很大的影響，因此在設計和決定規格的階段，必須慎重地做出適當判斷。

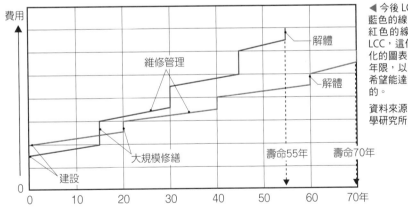

◀ 今後 LCC 的概念
藍色的線條為一般建築的 LCC，紅色的線條是今後推薦建築的 LCC，這個圖是把 LCC 概念模型化的圖表。透過延長建築的耐用年限，以及有計畫的進行改建，希望能達到讓 LCC 相對降低的目的。

資料來源：UDI TAKAHA 都市科學研究所

LCCO$_2$

LCC 是指建築物的全週期成本，LCCO$_2$ 是指從建築物使用階段起，到廢棄為止的整個週期中，所排出的 CO$_2$ 總量（全週期二氧化碳排放量）。

此項排放量是進行環境負荷評估的指標。建築物建設之後所花的費用約占 LCC 的 70%，但是卻占了 LCCO$_2$ 中的 84%，而且使用建築時所伴隨的能源消費占整體的 2/3，因此在設計的階段，必須通盤考量建築整體生命週期的各種因素。

010
建築與材料

素材的選擇要與景觀的搭配一起考量。

每一種材料（material）都隱藏著獨特的魅力。例如：石材擁有石頭的魅力、泥土有土壤的魅力、木材有木頭的魅力。對於建築設計而言，在構思和規劃空間時，材料的選擇是影響建築空間將導入何種意象的重要因素。

選擇適當材料的考量，包括了質感和觸感、機能性、預算、法規上的限制、施工方法的難易度等各式各樣的條件。但第一要務都是必須先正確地了解素材的特性。即使是便宜的材料，只要充分表現出素材的特性，加上設計的巧思，便能賦予空間很大的加分效果。相反地，如果不能表現出素材的特性，就算是高價的材料，也會給人廉價、雜亂的感覺。換言之，勝負的關鍵在於如何處理素材，以及對於素材的運用是否具有豐富的想像力，而非素材本身。

在近代之前，材料的種類不太豐富，選擇的範圍較狹窄，能夠運用在建築上的素材數量有限。進入近代以後，各種材料才紛紛被開發出來，廣泛地產製出無數的新素材。但是如果將現代庸俗混雜的建築景觀，與以往具有統一感的街道景觀相比，就可以明顯看出豐富的素材數量，並無法為建築景觀帶來正面的美感效果。素材的種類變豐富，表面上看起來是可選擇的範圍較為寬廣，但事實上，這種現象反而是正確選擇素材的能力鈍化了。建築會隨著時間的經過而逐漸風化，但是能夠在風化時呈現出時間變遷美感的素材並不太多。如果從這個觀點來看材料，選擇的範圍當然也就不會太寬廣。

此外，現在的建築界開始從建築生命週期的觀點，重新思考如何選擇和運用材料。在製造、使用、廢棄的整個循環過程中，開始選擇能源消耗較少等，對環境負荷較低的材料，朝著選用生態素材的方向發展。

風化的建築材料

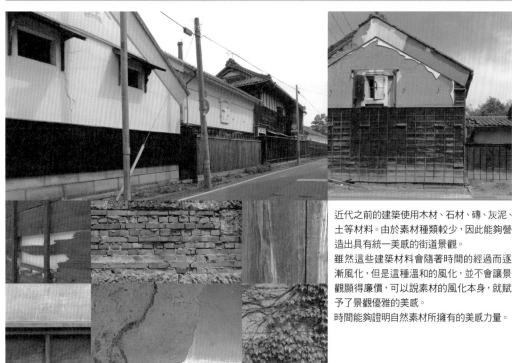

近代之前的建築使用木材、石材、磚、灰泥、土等材料。由於素材種類較少，因此能夠營造出具有統一美感的街道景觀。

雖然這些建築材料會隨著時間的經過而逐漸風化，但是這種溫和的風化，並不會讓景觀顯得廉價，可以說素材的風化本身，就賦予了景觀優雅的美感。

時間能夠證明自然素材所擁有的美感力量。

生態材料

生態材料是素材在製造、使用、廢棄的整個流程中，都考慮到環境負荷的素材。

生態材料是從環境意識材料（Environmental Conscious Materials）所產生的詞彙，日本的材料研究學者將這種素材定義為：「具有優良的特性和機能，在製造、使用、循環再利用、廢棄處理的過程中，對環境的負荷較少，對人類友善的素材。」

生態材料的誕生背景，是由於環境惡化的問題已經擴大為全球規模的嚴重危機。

生態材料可區分為以下的種類：

◎ 資源消耗最少的素材
例如利用大豆渣的蛋白質做為接著劑，以舊報紙熱壓成形的生態建材（environ）。此項素材廣泛地被運用在地板、牆壁的內裝材料、以及家具和住宅設備等用途。

◎ 永續性素材
例如生質材料（使用生物原材料）、可自然再生的素材、竹子、植物皮、鳳梨葉等。

◎ 容易循環再生的素材、再生素材
例如再生玻璃、再生拼接地毯等。

◎ 容易廢棄處理的素材
例如生物可分解塑膠。這種塑膠分為使用生物資源（biomass）製造的、以及以石油製成的兩種。能夠被微生物完全分解的塑膠，可被微生物等生物完全地分解為水和二氧化碳。由於生物可完全分解的塑膠使用後就當做廢棄物處理，因此不適合回收再生。

◎ 製造、使用時不會釋放有害物質的素材
不含甲醛、石棉等物質的素材。

▲ 生態建材（environ）
尺寸：
　1,210×2,420 公釐
　910×1,820 公釐
厚度：
　t = 19.1、25.4、15、12.7 公釐

011
風土建築

從傳統的風土建築獲取邁向未來的線索。

風土建築（Vernacular Architecture）是反映某個地區獨有的風土特質，採用與當地土地密切契合的本地設計樣式。風土建築一方面可以說是在該地區到處可見、平凡無奇的建築，但另一方面又是承襲當地的風貌與特色，只有特定地區才有的建築。

先民歷經長期歲月的努力和技術的磨鍊，累積許多經驗和技能，興建出與當地的土地、氣候、風貌契合無間的獨特建築。風土建築自然而然地使用當地生產的材料，符合當地生產、當地消費的環保原則。不論在高溫潮溼、極度乾燥或是終年酷寒等地區，都能分別孕育出各種獨特的建築型態。換言之，風土建築屬於環境共生型建築。

對於風土建築的調查研究，雖然一般都是從民俗學的觀點，以研究民家的生活型態為研究主軸。但如果能從環境工學的角度來看，如同前面所說的，將當地的氣候和風土特性融入建築中，與周邊環境相調和，並使用當地固有資材等，就可成為整體上環境負荷較少的建築。

在考量提供建築所需的能源時，採取主動式（active），或是採取被動式（passive），對於建築的興建會產生很大的變化。採被動式的話，花在建築上的工夫會與風土建築的方式相通。但若是採主動式的話，則會側重在能源供給的設備上下工夫，這也是現在一般採用的建築手法。

不過，今後建築的能源消耗方式，將如風土建築一般，並非只著重建築的本體，而必須設法與周邊環境相互調和，盡可能降低能源的消耗。因此，在建築設計的層面上，也會希望能夠持續學習這些風土建築的智慧。

從風土建築獲得的啟示

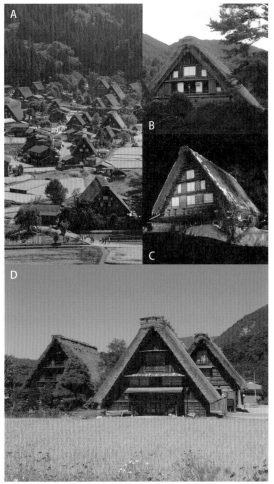

攝影：**A**、**B** 663highland　**C** Yosemite　**D** Leyo

現在建築所使用的建築原料，是在不同的場所採集之後，運送到工廠進行加工製造，然後經由中間業者的調度，運送到建築的現場。興建一間住宅所需的材料，若計算從原料的採集、工廠的加工，以及運送到建築現場為止的所有移動距離，加起來到底有多遠呢？所移動的距離總合起來，就等同於能源的消費。

而風土建築的建築材料，採取當地生產、當地消費的方式，從當地或周邊地區採集和加工，因此若與現在的建築比較，耗費在運輸的能源相對非常少。此外，由於能夠正確掌握當地的氣候和風土因素，所以能夠創造符合地區特性的良好室內環境。

不過，若與現代建築的舒適性能比較，風土建築在夏天或許還能夠享受清涼舒適的日子，冬天就必須煩惱從地板或牆壁縫隙吹入冷冽寒風，會給人非常不完善的感覺吧。

但現代建築取得了人工環境所帶來的便利性，卻也因此與自然產生了距離，對於周遭環境的感受也逐漸鈍化。

若要真正理解風土建築所擁有的舒適性，也許必須從追求便利性的概念中解放才行。

◀豪雪地區村落建築的魅力　白川鄉五箇山
白川鄉非常具有特色的人字形合掌構造大屋頂，是使用茅草蓋成的，角度為 45 ～ 60 度。為了強化應付積雪的負重，以及強風吹襲時的柔軟性，以繩索綑綁取代一般使用鐵釘固定的方式。
角度很大的兩側屋頂夾合而成的寬大內部空間，可做為養蠶之用。由於村落位於南北向的狹長山谷之中，面對吹過山谷的強風，為了使風阻降到最低，採取山牆（三角形的正面）朝向南北的興建方式。當風從南北向的山牆開口部通過時，正好能夠調節養蠶場所的通風環境。
（建築的壽命，參照標題 030）
白川鄉五箇山的合掌構造村落
1995 年登錄為世界遺產（文化遺產）

◀福建土樓
分布於中國福建省西南部山岳地區、被稱為「客家土樓」的獨特建築聚落，是 12 世紀到 20 世紀之間建造的集合住宅。
為了能夠自力抵禦外敵和盜賊的侵擾，中庭置於中央，居室則環繞在周圍，形成「外部閉合、內部開放」的建築結構。土樓的型態有圓形和長方形。客家土樓有很厚的土壁（牆壁的底部約 2 公尺，向上方逐漸變薄〔1 公尺〕）。這種土壁是把石灰、砂、粘土混合後，以版築夯土牆的施工方法，構成堅固的城堡。
客家土樓的樓層是以 3 ～ 5 層樓垂直區分所有權，約有80 個以上的家族一起共同生活。
不論是採光或導風方式、隔熱方法、水的處理方法、以及保護土壁的屋頂架設方式等，客家土樓都巧妙地利用當地的氣候和風土因素，成為獨樹一格的風土建築。

攝影：**E**、**F** Gisling

012
永續建築

POINT

「永續建築」是指透過控制消耗能源、強化長期耐久性的方式,以減輕環境負荷的建築物。

永續(sustainable)具有「能夠維持」、「能夠持續」的意義。永續建築是指,以「不損害未來的環境和下一世代利益的範圍內推動目前社會發展」為理念、且能夠持續使用的建築。

「永續」概念的出現,最初是聯合國「環境與發展世界委員會」(布倫特蘭委員會)於 1972 ~ 1987 年間所倡導的環保理念。

在該委員會所發表的「我們共有的未來」報告書中,對「無法回收循環的大量生產及大量廢棄」體系提出批判,並開始呼籲為了對抗環境危機,必須採取全球規模的長久性對策。

「永續」的最終目的,是希望建構一個能讓包含人類在內的所有物種,皆能永續生存的地球環境。在永續考量下,日本提出了可綜合評測建築物環境性能的評價系統,稱為「建築環境綜合性能評估系統(CASBEE)」(參照標題 096)。

永續建築的設計方法,包括了活用在地生產的材料、選擇環境負荷較少的材料、利用回收再生材料、屋頂綠化、採用 SI 工法(Skelton & Infill,結構體＆填充物→參照標題 095),以及利用地中熱、風力、水力、未活用能源、生質能源等各種不同的手法。

雖然,就建造一棟建築來說,合理的經濟效益仍舊是最主要的價值標準,然而,隨著地球整體環境面臨日益嚴重的氣候暖化、材料資源枯竭、廢棄物處理等問題持續擴大,人們的環保意識高漲,大家也逐漸理解、接受實行環境保護會致使成本上升這件事了。

隨著環保意識的改變,也會有更多人對永續建築有更深入的認識。

永續建築設計方法範例之一

◎ 活用在地生產的材料
活用在地生產的材料是期待能夠達到降低運輸材料的能源、促進在地產業的活性化、以及回饋地方社會等效果。

◎ 選擇環境負荷較少的材料
選定建築所使用的材料，並非僅注重材料的機能性、耐用年數、維修管理的方便程度而已，同時還必須考量建築物解體的流程和資源再利用等要素。

◎ 利用自然能源（參照標題 091）
積極利用陽光、風力、地中熱、雪寒、雨水等潛在的自然能源，以求降低冷暖氣、照明、通風空調等能源的負荷。

◎ 未活用能源的利用（參照標題 090）
充分利用垃圾焚化工廠的燃燒熱、河水和海水的溫度差、變電所的排熱、工廠排出的熱能等目前尚未活用的能源，以降低整體的能源消耗量。

◎ 屋頂綠化（參照標題 042）
利用土壤的隔熱效果以及土壤中水分蒸發的冷卻效果，減緩夏季表面溫度的上升等，以期降低冷氣的能源負荷。

◎ 採用 SI 工法（參照標題 095）
建設高耐久性的結構體，採取設備與內裝填充物不會互相干擾的分離設計，讓設備的更新和內裝的變更更為容易，以實現建築物長壽化的目標。

布倫特蘭委員會（Brundtland Commission）

聯合國「環境與發展世界委員會」（WCED=World Commission on Environment and Development）設置布倫特蘭委員會的契機，是日本政府在 1982 年舉辦的聯合國環境計畫（UNEP）管理理事會特別會議（奈洛比會議）中，提出了設置特別委員會的提案（任務是「探討 21 世紀理想的地球環境，及以擬定實現理想目標的戰略為任務」），並於 1984 年獲得聯合國大會的認可。
由於挪威首相布倫特蘭女士（Gro Harlem Brundtland）後來擔任該委員會的主席，因此沿用其名而稱為「布倫特蘭委員會」。

截至 1987 年為止的 4 年之間合計召開了 8 次會議，並彙整出標題為「我們共同的未來」（Our Common Future）的報告書，其中針對環境保護和開發之間的關係，提倡「在不損害下一代利益的原則下，滿足現今世代需求」的永續開發概念。
此一概念後來成為規劃地球環境保護政策的重要指標。

永續建築的試驗 東京中城（Tokyo Midtown）

東京中城是由辦公大樓、住宅、商業設施、大會堂、美術館等建築所構成的複合性設施。

整體設施中引進了各種符合降低能源消耗、節省資源、促進環境和諧共生等，能夠提升建築物永續性的設計方法。

透過將水深 15 公尺的冷水蓄熱層，以及業務用與住宅用設施的複合化，讓水循環系統（雜用水、廚房排水、雨水等資源的循環利用）和能源系統充分發揮功能。

冷熱源系統也採用複合熱源方式，引進蓄熱槽、深夜電力、熱電聯產系統，有效率地運用能源。因此負責規劃的設計者，必須在系統開始運作之後，進行詳實的計測和分析，獲得反饋的運作資料，以確立有效率的運作方法，持續將正確的資訊傳達給使用者。

◀ 東京中城（2007 年、東京都港區）
獲得（財團法人）建築環境及節能機構頒發第 3 屆永續建築獎
地板面積：563,800 平方公尺
樓　層　數：地上 54 層、地下 5 層
結　　　構：RC 造、S 造、SRC 造

013
虛擬空間與真實空間的分界

POINT

虛擬（資訊）空間和真實空間的界線，愈來愈模糊不清。

　　虛擬空間是存在於網路上、模擬現實世界的空間。

　　在建築的世界裡，可利用電腦繪圖（Computer Graphics）等方法，將所構思的建築，製作出擬真的動畫，模擬出空間的情境。

　　使用電腦繪圖，能夠透過精細的模擬，檢討建築和家具等的比例、確認素材質感、比對色彩等。使用電腦模擬的虛擬空間進行建築的檢討和研究，已經成為目前不可或缺的日常建築實務。

　　電腦的處理能力和速度日益增進，目前的智慧手機已經具備等同於個人電腦的處理能力，而且機器和人之間的介面（interface），已經形成幾乎感受不到溝通障礙和壓力的自然關係。

　　目前已開發出有機發光二極體（OLED）等薄片狀媒材的新型媒材裝置。此種新媒材像紙張一樣薄，還可以捲成滾筒狀。也就是說，這類新媒材裝置未來或許也會成為建築的素材之一。

　　如果將這種媒材當做外裝材料，則外壁可全部成為照明或顯示圖樣標誌之用；若把這種媒材當做內裝材料時，則地板、牆壁、天花板等，都可成為照明裝置，或設置為放映風景和電視節目的螢幕，立體影像在將來很可能會成為日常生活中習以為常的事物。

　　此外，這種新媒材裝置和人之間的介面，將形成幾乎不存在著任何「操作」意識，而且毫無壓力的自然關係。

　　如此一來，真實空間和虛擬空間之間的界線將逐漸崩解，變得愈來愈模糊、曖昧難分。與建築形成一體化的資訊空間，正在建構嶄新的關係。

電腦繪圖和薄片狀顯示器所建構的虛擬空間

▲ 電腦繪圖所產生的影像例
石材堆積的壁面、木材的質感、磁磚的壁面、椅子等影像，與實際材料的質感幾乎完全相同。

圖片：©クリエイティブマーケット／ www.cr-market.com

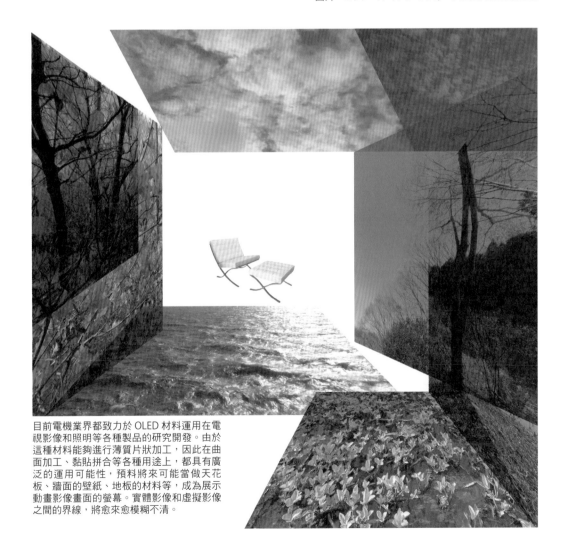

目前電機業界都致力於 OLED 材料運用在電視影像和照明等各種製品的研究開發。由於這種材料能夠進行薄質片狀加工，因此在曲面加工、黏貼拼合等各種用途上，都具有廣泛的運用可能性，預料將來可能當做天花板、牆面的壁紙、地板的材料等，成為展示動畫影像畫面的螢幕。實體影像和虛擬影像之間的界線，將愈來愈模糊不清。

什麼是建築

興建在三層道路之上，擁有外部電梯、迴廊、拱廊的集合住
宅。
1914 年
建築師：安東尼奧・桑特利亞（Antonio Sant'Elia）

「大都會」（Metropolis）
德國電影（黑白默片）
1926 年拍攝、1927 年上映
導演：弗里茲・朗（Fritz Lang）

「行走都市」（The Walking City）
1964 年
建築師：建築電訊（朗・赫倫）（Archigram〔Ron Herron〕）

媒體與未來都市

許多建築、電影、漫畫、動畫作品之中，都描寫了未來都市的各種樣貌和意象。
義大利未來派建築的主要建築師安東尼奧・桑特利亞所設計的「興建在三層道路之上，擁有外部電梯、迴廊、拱廊的集合住
宅」，表現出都市的強勁力度和感性。
弗里茲・朗所導演的「大都會」電影場景，使人聯想到未來主義建築的意象。這部電影後來對手塚治虫的漫畫「原子小金剛」
造成很大的影響。
建築電訊的「行走都市」，受到1960～1970年反文化（counter culture）的影響，揉入搖滾音樂和漫畫等元素。這類充滿話題性
的都市提案，對於建築師和設計師都造成很大的影響，即使歷經半世紀之久，其尖銳的表現仍然受到很高的評價。
大友克洋的原作「AKIRA」、雷利・史考特（Ridley Scott）的「銀翼殺手」、士郎正宗原作的「攻殼機動隊」、史蒂芬・史匹柏
（Steven Spielberg）的「A.I.人工智慧」等電影中，則描繪了傾頹荒廢的未來都市景象。
各種媒體中所創作出來的未建造（unbuilt）建築的意象，能誘發實際建築的創意衝動並予以實際呈現的可能性。

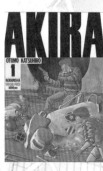

「AKIRA」
1982 ～ 1990 年、漫畫
漫畫家：大友克洋

「GHOST IN THE SHELL / 攻殼機動隊」
1995 年發表的日本劇場版動畫電影
2008 年，重新製作的「GHOST IN THE SHELL / 攻殼機動隊 2.0」公開上映
導演：押井守　原作：士郎正宗

「A.I.（A.I. 人工智慧）」
2001 年、美國電影
導演：史蒂芬・史匹柏
原本是由史丹利・庫柏力克導演（Stanley Kubrick）企劃製作，但是庫柏力克去逝之後，改由
史蒂芬・史匹柏負責導演。

什麼是設計 Chapter 2

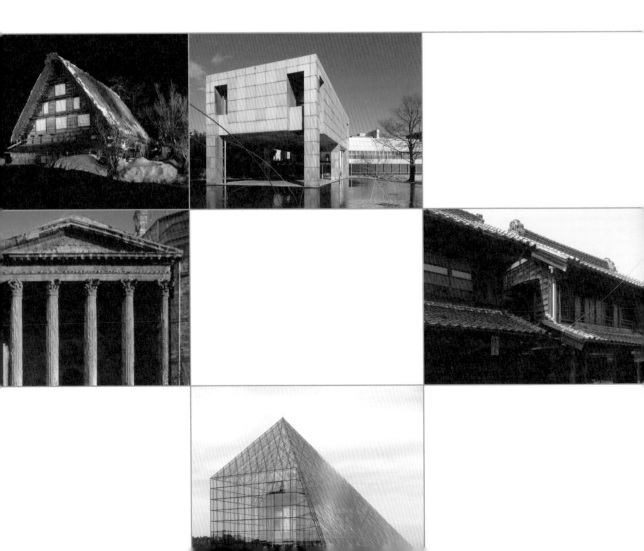

建築設計

賦予建築形態，就是賦予建築秩序。

建築領域中的設計（design），是指賦予建築計畫（計畫條件等），成為一種具說服性的形態。

這裡的「形態」蘊含了均衡、齊整、秩序等意味。自然界生物成長的過程，也屬於一種秩序的形成。賦予建築形態，就等於賦予了建築秩序性。

利用這種導出形態的方法，人類自古以來就發現幾何學所具有的秩序性，並予以理論化，而且將這種秩序性，進行了空間化的處理。

古代希臘學者柏拉圖在自己的著作中，記載了「火是由正四面體、空氣是由正八面體、水是由正二十面體、土是由正六面體的微生物所構成；造物者認為宇宙的整體是正十二面體」等畢達哥拉斯學派的自然哲學概念。後來人們將這五種立體，稱為柏拉圖立體。這顯示了古代的人們曾經以幾何學的秩序性，試圖去理解宇宙的結構。

此外，若以比例的尺度，分析秩序中的韻律（rhythm）美感，便能夠發現各種不同比例的形態（白銀長方形等等）。

在白銀長方形（$\sqrt{}$ 矩形，根號矩形）之外，有一種黃金矩形（ϕ 矩形）屬於對數螺旋（參照標題042）的比例。從自然界的貝殼成長過程、以及植物枝葉的生長歷程等現象中，都可以看到類似比例的韻律美感。

設計建築的行為，便是要針對建築的各種計畫（構成空間的光、空間、構造，以及環繞著建築的景觀和環境等），建構出形態系統。

建築會在它所存在的時間和空間中，對周遭環境產生影響。受到該建築特有的形態性質影響，周邊景觀會產生很大的變化，也可能引發環境的活性化。所謂「設計」的行為，正是要賦予建築存在的力量。

現實世界中存在的柏拉圖立體

柏拉圖是西元前 427 年，出生於雅典娜（希臘共和國首都雅典的古名）的古希臘哲學家（西元前 347 年去世）。

他是蘇格拉底的學生，亞里斯多德的老師。

柏拉圖的思想可說是西洋哲學的源流，英國數學家及哲學家懷海德（Alfred North Whitehead）表示：「所謂西洋哲學的歷史，不過是柏拉圖思想的龐大注腳。」

柏拉圖將眼睛看得到的世界稱為「現實界」，而其根源的完整世界稱為「理念界」。

◀「雅典學院」（柏拉圖〔左〕與亞里斯多德〔右〕）
繪畫：拉斐爾、1509 年

雖然自然界中存在著下列各種規則的形狀，但是建築設計則廣泛地運用正六面體的柏拉圖立體。

螢石的結晶、食鹽的結晶：正六面體
明礬的結晶、磁鐵礦、鑽石：正八面體
黃鐵礦的結晶：正十二面體
貴鐵礦、病毒的蛋白質分子排列：正二十面體

▲ 正四面體　　▲ 正六面體　　▲ 正八面體　　▲ 正十二面體　　▲ 正二十面體

柏拉圖立體的建築應用（群馬縣立近代美術館）

磯崎新所設計的美術館，是用 120 公分的基準模組（module），以 12 公尺方格狀的純粹幾何學形態立方體骨架（frame），建構出類似框住美術品的畫框一般的空洞結構。從這個立方體的骨架中，可以看出是屬於運用柏拉圖立體的建築。

此美術館於 2005 年暫時關閉休館，在進行耐震補強和設備修繕之後，於 2008 年重新開放。

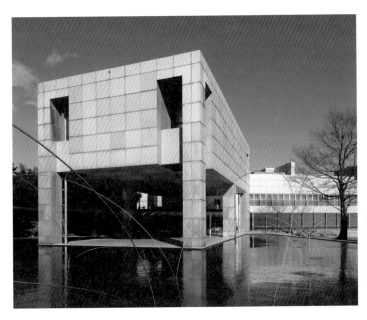

◀ 群馬縣立近代美術館
（1974 年、群馬縣高崎市）
設　　計：磯崎新工作室＋環境計畫
構　　造：RC 造
樓 層 數：地上 3 層
基地面積：258,689 平方公尺
建築面積：4,479 平方公尺
地板面積：7,976 平方公尺

攝影：Wiiii

什
麼
是
設
計

2

建築計畫學

隨著時代的變遷，建築計畫學的表現方法也跟著改變。

建築計畫學是建築學中的一個領域，旨在依據人類的知覺、行動、認知、記憶等機制，探討人類和環境的關係，規劃出符合人們期望的建築空間。這門建築計畫學是由吉永泰水所確立的。

建築計畫學的相關領域，包括居住環境、環境行動、建築設備環境工學（聲音環境、熱環境、光環境）等廣泛的範圍。此外，建築計畫學也和心理學、數理方法、人因工程學等領域有密切的相關，透過田野調查和以電腦進行的建築模擬分析，規劃符合人類行動需求的建築物。

在設計大規模公共建築（醫院、學校、集合住宅、劇場等）時，建築計畫學的研究是必要的。日本從戰後復興直到現在，隨著每個時期經濟情勢的變化，所追求的理想建築樣式也出現了很大的變化，這些變化可以說是規劃建築計畫時的準則。

初期的建築計畫

在戰後的復興時期裡，由於戰爭災害的緣故，許多住宅和設施都必須重建，而且根據新法規和制度，也必須興建許多新的建築，因此需要大量的建築設施。其中由吉武泰水所提案的「公營住宅標準設計51C 型」建築，大量提供給住宅市場，51C型住宅也因此成為戰後日本集合住宅的原型。而學校建築則是引進 RC 造校舍的標準設計，導致日本全國各地大量興建了沒有考慮區域風土特色的同類型學校建築。

高度經濟成長期

在高度經濟成長期裡，日本紛紛推出大型集合住宅社區、人工地盤、超高層建築、千里新市鎮、筑波研究學園都市等大規模的建築專案計畫，並規劃、建設了許多新市鎮。隨著社會、經濟的變化、以及科學技術的進步，建築計畫學的研究領域也因此逐漸擴大化和細分化。如何凝聚各個領域的共同問題意識，以及促進相互之間的理解，成為今後重要的課題。

公園住宅的歷史

二次大戰之後，日本由於戰爭的災害，導致約缺乏 420 萬戶的住宅，日本政府以此為契機，擬定新的住宅政策，由「越冬住宅」開始著手，在 1947 年興建了東京高輪公寓，1951 年公布公營住宅法之後，確立了公營住宅的興建模式。

1950 年的住宅金融公庫法公布實施之後，住宅融資制度得以確立；1956 年的經濟白皮書宣稱，日本已經脫離戰後經濟困乏的時代，但國民生活白皮書卻不得不指出，日本的住宅狀況仍處於「戰後」的狀態。尤其是地方的人口加速湧入大都市圈，使住宅不足的情況更是雪上加霜。

在這種住宅嚴重缺乏的背景下，日本於 1955 年成立提供勞動者住宅的「日本住宅公團」，確立以「公營、公團、公庫」為三項基本原則的住宅政策，加速了住宅的建設。

住宅公團具有下方所列的任務，以在 10 年之間興建 30 萬戶住宅為建設目標。

· 在住宅明顯不足的地區，興建勞動者所需的住宅
· 在大都市周邊，以大區域計畫興建住宅
· 興建具有防火性能的住宅
· 將民間資金導入公共住宅建設
· 進行大規模的住宅建地開發

住宅計畫和公營住宅標準設計 51C 型

同潤會興建江戶川公寓的四年後（1938 年），鋼鐵工作建物建造許可條例開始實施，但是在後來包括二次大戰在內的 10 年之間，集合住宅的建設並未積極展開。

在這段期間內，以西山夘三為主的研究者，持續進行集合住宅相關的基礎研究，確立了「餐廳和臥室分離」、「確保適當就寢空間」的新住宅概念。

戰爭結束之後，在開始推動住宅建設的期間，公營住宅的計畫引進了新的概念。東京大學吉武研究室所設計的「公營住宅標準設計 51C 型」，提倡至少要有兩間寢室、以及能夠用餐的廚房（廚房餐廳〔Dining Kitchen〕）。這項新的住宅概念，對於後來的住宅設計帶來很大的影響。

如右側照片和下方的平面圖所示，藉由加大廚房餐廳的空間及擺設餐桌，創造出能夠在廚房用餐的樣式。

當初廚房所使用的流理台，一般都採用人造石研磨而成的樣式，但是住宅公團和廠商合作，成功開發並量產了不鏽鋼製流理台，1958 年起正式採用。當時擁有電器製品（冰箱）的團地（集合住宅）生活風格，被稱為「團地族」，形成了一種社會現象。

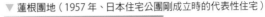
▼ 蓮根團地（1957 年、日本住宅公團剛成立時的代表性住宅）

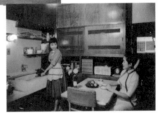
▲ 2DK55 型的廚房餐廳

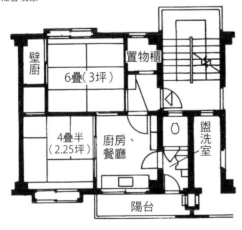
▲ 公營住宅 51C 型（原型）
圖、攝影：UR 都市機構　都市住宅技術研究所

◎ 吉武泰水（1916 ～ 2003 年）

建築家、建築學者、日本建築計畫學創始者。1951 年在東京大學吉武研究室提倡「公營住宅標準設計 51C 型」的住宅新樣式。51C 型住宅是根據生活調查的結果，規劃出符合「餐廳和臥室分離」、「父母和子女就寢空間分離」概念的住宅，並發表三種不同的隔間型式。其中擁有父母寢室、子女寢室、廚房餐廳的「公營住宅標準設計 51C 型」，被許多公營住宅所採用。後來 2DK 住宅的空間規劃，便是以 51C 型為基本原型，發展出來的住宅型式。

◎ 西山夘三（1911 ～ 1994 年）

建築家、建築學者，建立以科學方式研究日本住宅問題的基礎。著有「国民住居論巧」（國民住居論巧）1944 年，伊藤書局；「住み方の記」（住居風格小記）1966 年，文藝春秋社；「日本のすまい I・II・III」（日本的住居 I・II・III）1975 ～ 1980 年，勁草書房……等，著作相當豐富。

（平面圖標示文字）
壁廚
6疊（3坪）
置物櫃
4疊半（2.25坪）
廚房、餐廳
盥洗室
陽台

（側欄）
2

什麼是設計

016
設計建築是什麼？

設計建築時，必須具有景觀意識。

對於建築而言，興建場所的「基地」非常重要。不論是在都市狹小的住宅用地、高級住宅區、山野人口稀少的地區等場所，興建新的建築都會營造出新的環境和風景，並成為景觀的一部分。

新建的建築物空間體積，到底要採取較大的規模，還是較小的規模呢？建築物的外觀輪廓，看起來要厚重沉穩，還是要輕盈飄逸呢？素材的選定要使用硬質的材料，還是柔軟的材料呢？建築的色彩要採用明度高或明度低的色彩，還是採用材料的原色或無彩色系列呢？由於這些不同選項的設定，新建的建築物會使周遭的景觀呈現柔軟、堅硬、挑逗、親和等截然不同的印象。

建築一旦興建之後，若要進行修正，是非常困難的事情。因此，在設計建築時，必須慎重考量比例（proportion）的設定，以及正確了解物質所具有的力量。

設計建築這個行為，就是在興建的場所創造出一個嶄新的風景，因此必須抱持著景觀意識來進行建築的設計。

此外，興建建築物必須消耗各種資源和能源，給環境帶來負荷。若能在興建建築物上抱持著對自然環境油然而生的原罪意識，就會以謙虛的態度面對建築的設計，更加注意對整體景觀的考量。

景觀法

雖然日本從 2005 年起，開始全面實施景觀法，這項法律是透過推動以地方為主體的經營，而非國家責求地方公共團體實施景觀的保全或建設。

目前，日本各地都在積極推動多樣化的景觀營造和維護工作。

1966 年 10 月，東京海上火災公司（股份有限公司）向東京都主管建築事務的單位，提出擬將位於東京車站丸之內的老舊建築拆除，興建超高層建築（高度超過 120 公尺、30 層）辦公大樓的申請案。不過，當時東京都主管建築的單位，以皇居周圍戰前已經指定為美觀地區，建築的高度限制為「百尺」（31 公尺以下）的理由，駁回該公司提出的改建案，引發了雙方的爭論。

針對主管單位提出皇居前方興建超高層建築會破壞原有天際線的反對意見，東京海上火災公司則以近代主義建築已經成為世界趨勢的理由，針對不得興建的判決，向建築審查會提出重新審定的不服申訴，最終推翻了改建駁回的處分。

到了 1970 年，東京都和東京海上火災公司之間，針對建築計畫案協調出修正案，計畫變更為 25 層（高度 100 公尺）的辦公大樓。

這個改建案所引發的問題，提供了日本國內首次以建築群的概念思考都市景觀的機會，是深具意義的事例。

◀ 東京海上火災大樓（現在的東京海上日動大樓）從皇居方向觀看

◀ 都市的「日晷」 現在的六本木之丘
（從森大樓的天空畫廊 52 樓眺望）
建築完成之後，會對周圍造成風流和日照的變化，而建築本體的質感、形狀、象徵性，也會造成心理上的影響。所興建的建築體積愈大，對於環境的影響也愈大。

景觀法（部分摘要）
第一章 總則
第一條（目的）
此部法律是為促進我國都市、農漁村良好景觀之形成，透過綜合性景觀計畫之制定，以及其他施行政策，希望形成具有美麗風貌之國土、豐饒之生活環境、具有創造性、個性、活力之地區社會，並以提升國民生活品質，促進國民經濟與地區社會健全發展為目標。
第二條 （基本理念）
有鑑於良好之景觀，是形成具有美麗風貌之國土，以及創造豐饒生活環境所不可或缺之要素，因此必須將景觀視為國民共同之資產，致力於景觀之整備與維護，俾使現在與將來之國民，皆能享受景觀所提供的恩澤。
2
有鑑於良好之景觀，是由地區之自然、歷史、文化等人文生活，以及經濟活動之調和而形成，因此必須在適當之限制下，透過符合上述調和條件之土地利用，致力於景觀之整備與維護。
3
有鑑於良好之景觀，與地區固有之特性關係密切，因此必須根據地區居民之意向，協助發展各地區之個性與特色，形成多樣化之景觀。

2

什麼是設計

017
模組、木割、尺

POINT

模組和尺等工具，是以人類身體為基準的身體尺度製作而成。

所謂模組（module）指的是建築的標準尺寸。這種模組的基本概念，源自希臘的建築。奧林匹亞的宙斯神殿便是採用嚴格的模組規格興建。一個單位的模組是以柱子底部的粗細為基準，做為決定與其他建築物比例關係的基礎。

日本使用木割的尺寸系統。木割原本也稱木碎，是將建築所需要的各種構件尺寸，用墨斗在原木上標示出來的技術。從桃山時代開始，木割成為完整的木構建築量測體系，並以柱子的尺寸為基準，建構統一性的比例關係，成為日本建築設計技法的美感規範。

日本自古以來所使用的木割量測體系中，使用稱為「尺」的量測單位。尺這個文字，原來是描繪人的大拇指和食指張開時的象形字，後來人們將從大拇指的尖端，到中指尖端的長度（約 18 公分），稱為人類身體尺度的 1 尺（大約為現在 1 尺的百分之六十）。不過，人類身體尺度因各人身體的差異而有所不同，尺寸標準也會受到政權更迭的影響，尺的長度有變長的趨勢。

木匠用來量測尺寸的角尺（曲尺），由於是建築師傅傳承給徒弟技術時的重要工具，因此並不受政權變動的影響而有所變化。角尺經由唐代木匠傳承下來，引進到日本之後，在八世紀初期頒布的大寶律令中，制定了大尺、小尺的尺寸標準。後來此項律令制度廢止後，無法再維持全國一體適用的尺寸標準，各地方各自採用不同的尺（竹尺或鐵尺），做為量測的工具。

到了明治時代，伊能忠敬取竹尺和鐵尺的平均值，製作出折衷尺，成為公定的角尺工具，並將長度定為國際公尺原器的 10 ／ 33。即使在公尺制已入法的今日，木匠之間仍然繼續使用角尺的度量單位，不曾斷絕。

尺、英吋和英呎、公尺

右圖所顯示的「咫」，代表打開手指來測量的意思。日文的「咫」，是從「打尺寸」一語所衍生出來的名詞。

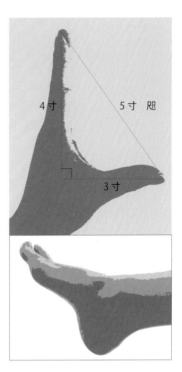

◎ 尺

1 分＝ 3.03 公釐
1 寸＝ 30.3 公釐
1 尺＝ 10 寸＝ 303 公釐
1 間＝ 6 尺＝ 1,818 公釐
1 町＝ 60 間＝ 109.08 公尺

◎ 英寸和英尺

英尺（feet、複數形，或者 foot、單數形）是碼（yard）・磅（pound）法的長度單位，代表腳後跟到腳指尖長度（約 30 公分）的人類身體尺度。

英尺是西元前 6000 年左右，在古代米索不達米亞誕生的尺寸單位，傳到古希臘、羅馬時代的歐洲各國之後，成為基本長度單位腕尺（cubit）的衍生單位。腕尺是指手手肘到中指指尖的長度（約 50 公分）。

1 英寸＝ 25.4 公釐
1 英尺＝ 12 英寸＝ 304.8 公釐
1 碼＝ 3 英尺＝ 36 英寸＝ 914.1 公釐

角尺

角尺也稱為「指矩」、「矩尺」、「曲金」、「曲尺」。角尺長的一邊稱為長手（長枝），短的一邊稱為妻手（短枝），直角的地方稱為矩手。當長手呈垂直狀態時，妻手位於右側時，稱為「表」，相反則稱為「裏」。表顯示的是通常的刻度，稱為「表目」，裏的刻度是表目的一倍，稱為「角目」，並且標示著以圓周率等分的刻度。角尺的寬度通常為 5 分（15 公釐），厚度約 6 厘（2 公釐）。角尺的用途除了量測尺寸和直角之外，還能夠用來做斜度或直線的分割。由於裏的一面標示著表的倍數刻度，因此無需計算就能導出直角三角形的斜邊。利用「裏」的刻度解決屋頂角落材料複雜榫接問題的專門技術，稱為「規矩術」。這種高度系統化量測技術的學習極為困難，據說日本諺語「雀鳴的屋檐，考驗木匠的能耐」，便是由此而來。目前日本所適用的公尺法，並未嚴格執行，因此也能使用角尺做為量測工具。
資料來源：（財團法人）竹中
　　　　　大工道具館

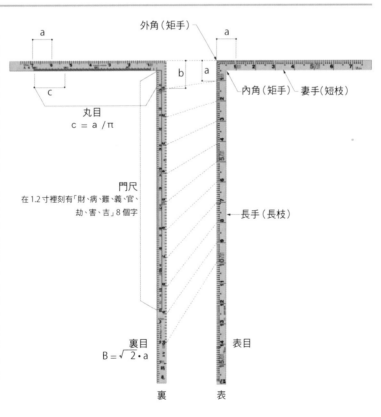

外角（矩手）

a b a a

c

丸目
c ＝ a / π

內角（矩手）　妻手（短枝）

門尺
在 1.2 寸裡刻有「財、病、離、義、官、劫、害、吉」8 個字

長手（長枝）

裏目
$B = \sqrt{2 \cdot a}$

表目

裏　　　表

018
比率、比例

尺度（scale）指的是規模、刻度、量尺的意思。比率是指用變數表示兩個量相對的固定關係。比例（proportion）是指經比較數個數值後得出的一個比率。

1比1.618（近似值約為5比8）的黃金比例，一般視為是最美的比例。在古夫金字塔和帕德嫩神殿等歷史建築物中，也都可以看到這種比例。近代的建築家柯比意（Le Corbusier）依據人體比例和空間比例的黃金比，將建築的基準尺寸數列化，製作出了模矩（Modulor）。此一模矩的詞彙，是柯比意將法文的模組（module，尺寸）和黃金分割（Section d'or）組合而成。在日本，丹下健三曾經研究過日本版本的模矩，此事也為世人所熟知。

設計師進行空間設計的這件事，可以說就是對空間賦予自己認為合適的尺度安排，以及因應各種尺度所做的適當比例的推導作業。

只要有複數的物體存在，其中必然可產生比率。設計師在進行設計之際，會將這些物體的比率，導向所欲規劃的空間意象，設定出適切的比例關係。

不論是家具、照明、金屬扣件等設備器具，或是室內裝飾、開口的大小、整體建築的體積、輪廓等各種規劃，都會採用適當的比例。不過，比例的運用並非僅限於尺度上的考量，而是必須把物件所具有的質感和色彩，也納入比例運用的範圍。

比例的設定由設計者來負責，建築的設計，就是從各式各樣的事物和現象中，進行適當比例的選擇，建構出最理想的環境。

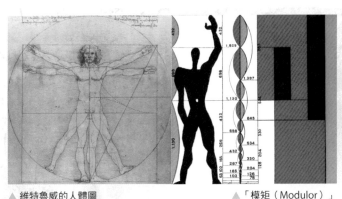

▲ 維特魯威的人體圖
繪圖者：達文西、1487 年左右
達文西根據古羅馬時代的建築家維特魯威
（Vitruvius）的著作所描繪的手稿。維特魯威
在著作裡指出，在建築樣式的設計上，人體應
該做為重要的構成要素來處理。

▲「模矩（Modulor）」
　繪圖者：柯比意

◎ 人體與比率
柯比意（Le Corbusier）所創造的模矩
（Modulor），是根據達文西所畫的維
特魯威人體圖，以及阿爾伯蒂（Leon
Battista Alberti，文藝復興初期的人文
主義者、建築家）的作品，找出了數學
式的比率（斐波那契數列），提倡以人
體尺度為基準的新尺度。

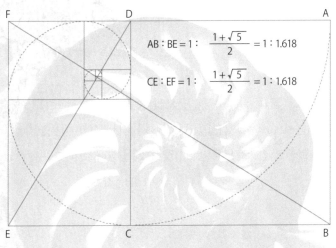

$$AB : BE = 1 : \frac{1+\sqrt{5}}{2} = 1 : 1.618$$

$$CE : EF = 1 : \frac{1+\sqrt{5}}{2} = 1 : 1.618$$

◎ 黃金比例美感的由來
如果將左圖具有黃金比例的長方形中
去除掉正方形的部分，留下來的長方
形依舊符合黃金比例。如果再將留下
的長方形中同樣再去除掉正方形，留
下的長方形同樣也仍具有黃金比例，
而且這種現象會永遠持續下去。換言
之，持續將這種長方形中的正方形移
除，則會重複地留下與原來長方形相
似的長方形。把逐漸變小的正方形，
慢慢地累進組合之後，也能夠用正方
形完整地拼合出黃金比例的長方形。
上述這種特質，可以與自然界生物成
長的過程緊密地連結起來。我們之所
以會感受到黃金比例的美感，可能就
是因為從這種長方形所感受到的意
象，會聯想到自然界比例的美感吧。

◀ 模矩的數列與人體動作的關係
　繪圖者：柯比意

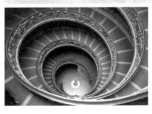

◎ 對數螺旋
自然界所看到的卷螺貝殼和花芽，都是以相似的形態，採取螺旋狀的方式，逐漸由小而
變大。這種具有自我相似特性的螺旋，稱為「對數螺旋」。在自然界生物器官的成長過程、
以及宇宙銀河的渦漩中，都可以看到這種隨著本體的成長，逐漸追加相似形體的對數螺
旋。

◀ 梵蒂岡美術館的雙重螺旋階梯　從正上方的視角觀看，即呈現對數螺旋的形態。

什
麼
是
設
計

二十世紀初期的藝術運動

二十世紀初期的各種藝術運動，對今日的設計造成了很大的影響。

　　二十世紀初期發生的各種藝術運動，成為了今日設計的發展基礎。

　　1910 年代中期，繪畫、雕刻、建築、攝影等領域的藝術運動，受到俄羅斯革命時期社會主義國家建設的帶動而興起，引發了通稱為俄羅斯前衛運動（Russian avant-garde）的藝術運動。

　　這項藝術運動的理念，包含輻射光主義（Rayonism、俄羅斯的米蓋爾・拉里奧諾夫〔Mikhail Larionov〕在 1913 年的「標的展」所提倡的前衛繪畫運動，以描繪光為主，透過光線進行畫面的構成）、絕對主義（Suprematism）、俄羅斯構成主義（Constructivism，受到立體派〔Cubism〕和絕對主義的影響，於 1910 年代中期所發生的綜合性藝術運動包括了建築、電影、文學、設計、評論等各個領域）。這些藝術運動都是以割捨過去的樣式，重新建構新樣式的設計為目的。

　　俄羅斯前衛運動的建築、電影、繪畫的構圖、結構、表現技法等特質，對後來的抽象繪畫和建築都造成了影響。

　　在荷蘭語中，「De stijl」代表「樣式」的意思。它成為 1917 年在荷蘭創刊的藝術雜誌（《風格》雜誌）和藝術團體的名稱，也成為以此為中心的藝術運動（荷蘭風格派運動）的總稱。

　　此項藝術運動的理念，被稱為新造型主義（Neoplasticism），是由藝術團體的指導者蒙德理安（Piet Mondrian）所提出。他在自己的作品中，使用「composition」這個詞彙。英文的「composition」一詞具有構成、構圖、作文、組成文章等涵義，廣泛地被運用在繪畫、攝影、視覺設計、網頁設計、音樂、舞台美術、建築等多種領域。所謂構成，就是使各部分的型態以三次元的組合，調整、嵌合體積和動態等要素，呈現出調和的美感。

▲「塔特林的肖像」
米蓋爾・拉里奧諾夫
（Mikhail Larionov）

▲「列寧研究所」

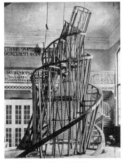

▲「第三國際紀念塔」
（高度超過 6 公尺）
塔特林（Wladimir
Jewgrafowitsch Taltlin）

▲「百老匯爵士樂」
皮特・蒙德里安
（Piet Mondrian）

◎ 絕對主義（Supermatisum）

1913 年左右，在俄羅斯發生徹底追求抽象性的藝術運動，也被稱為至上主義。受到立體派（Cubism）和未來派（Futurism）的影響，為立體未來主義（Cubo-Futurism）的集大成，其中以馬列維奇（Kazirmir Malevich）為代表藝術家。對於同時期的俄羅斯構成主義，以及後來的包浩斯（Bauhaus）都帶來影響。

◎ 俄羅斯構成主義（Constructivism）

1930 年代擴展到世界各地的藝術思潮，其成員包括：佳寶（Naum Gabo）、帕夫斯那（Antoine Pevsner）、塔特林（Vladimir Tatlin）、羅德契科（Aleksandr Rodchenko）、埃爾・利西茨基（El Lissitzky）、伊萬・列奧尼多夫（Ivan Leonidov）、康丁斯基（Konstantin Melnikov）等人。

◎ 列寧研究所模型

設計者：列奧尼多夫（Ivan Leonidov）、1902 ～ 1959 年
由列寧紀念委員會代表委員庫拉辛（Krassin）提案，列奧尼多夫設計的畢業製作。以莫斯科的列寧之丘為基地，原來的構想是以具有博物館、圖書館、講堂、音樂廳等多種用途的禮堂類建築，做為宮殿類型的文化設施，但是後來根據這個基本構想，改變為由高層建築、低層建築、玻璃球體等三種形態合成的結構設計。由漂浮的玻璃球體、異常地聳立到高空的藏書館高層建築、向三個方向直線延伸的低層建築，所組合而成的建築群，呈現出強烈的飄移和浮游感覺、以及反重力的視覺效果。此外，若從模型照片中所顯示的上空朝斜下方俯瞰時，會呈現截然不同的建築風貌。列奧尼多夫所設計的這個方案雖然沒有實際建造出來，卻對二十世紀的建築帶來很大的影響。

◎ 第三國際紀念塔模型

設計者：塔特林（Wladimir Jewgrafowitsch Taltlin）、1885 ～ 1953 年
第三國際是由列寧組成，提倡共產主義的國際勞工運動團體。這個建築模型是在螺旋狀的構造體上，懸吊三個立體。紀念塔的軸心呈現傾斜狀，傾斜的角度和地軸的角度一致。所懸吊的三個立體由下而上，分別是立方體（柏拉圖立體）、金字塔、圓柱體，並且分別進行一年一迴轉、一個月一迴轉、一天一迴轉的迴轉運動。中央的立體採用玻璃材質，依據用途分別配置會議場、行政機關、媒體報導中心。

◎ 皮特・蒙德里安（Piet Mondrian）

在阿姆斯特丹學習繪畫，赴巴黎之後，畫風從立體派轉變為抽象主義。早期畫的是風景畫，後來則發展出獨特的抽象表現風格。1920 年代後期，在阿姆斯特丹與提倡嚴謹風格的凡・杜斯柏格（Theo van Doesburg）和范德華克（Bart van der Leck）等抽象主義畫家相遇，於 1917 年創辦《風格》（De stijl）雜誌，倡導「新造型主義」，進行新造型主義的理論及實踐。1924 年，由於和凡・杜斯柏格的理念不一致，離開《風格》雜誌之後，在巴黎以「圓和四角」及後繼的「抽象創作協會」等抽象主義團體為據點，在世界藝壇確立了自己的聲譽。在這個時期，包浩斯學校的創始者格羅佩斯（Walter Gropius）經常拜訪他的畫室。第二次世界大戰期間流亡美國，創作了可稱為新造型主義集大成之《百老匯爵士樂》等作品，對於以傑克森・波拉克（Jackson Pollock）等人為代表的戰後美國抽象表現主義產生了很大的影響。

▲「黑色正方形」
馬列維奇
（Kazirmir Malevich）

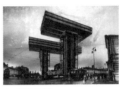

▲「雲之鐙」
埃爾・利西茨基
（El Lissitzky）

▲「列寧研究所」
伊萬・列奧尼多夫
（Ivan Leonidov）

▲「紅藍椅」
赫里特・托馬斯・里特費爾德
（Gerrit Thomas Rietveld）
受到荷蘭風格派運動的影響所製作的椅子

2

什麼是設計

020

都市計畫

未來的循環型社會──向江戶的都市計畫學習。

　　都市計畫有兩種，一種是建築家、都市計畫家所策劃的理想都市計畫；另一種是具行政法層面約束性質的行政都市計畫。

　　行政都市計畫與建築基準法有密切的關聯。此法的基本概要是：為了追求都市健全發展和秩序的整頓、擬定從現在到未來的綜合性土地利用計畫，以及為了有效地利用土地、興建都市設施、執行市街土地再開發等工作，所制定的規則。

　　過去為日本政治中心的江戶是採行何種都市計畫呢？德川家康進入江戶後，由於眾多家臣隨之進入的緣故，江戶的人口也因此增加，確保足夠飲用水的需求也益顯迫切，於是家康進行了引水的工作。並且因應從下總國行德的鹽田將鹽運送到江戶的需求，修築了全長4.6公里的運河。另外，為了從江戶港到江戶城之間，以最短的距離運輸貨物，修建了分流的道三堀渠道。

　　豐臣秀吉去世之後，稱為「天下普請」的計畫開始進行。此項計畫包含江戶城的建設，寺院、武士住宅、工人商人住居等都市配置規劃，是一項大規模的都市整建事業。

　　江戶城都市形狀的特異之處，是興建了向周邊擴展的漩渦狀護城壕溝，其目的是為了防禦敵人的入侵，保護江戶城和江戶的街市安全。此外，由於許多地區都屬於填土造地的河海新生地，無法挖掘水井，因此建設了供應居民飲水的神田上水和玉川上水等自來水道。而且，當時還把人畜糞尿等排泄物等做為可兌換金錢的商品，構築了完全的循環型社會。

　　現在的東京雖然沿襲著江戶時代的土地利用（都市計畫）政策，不過與當時完全循環型的社會型態比較，已經相去甚遠了。東京目前正面臨著都市從膨脹轉變為縮小，以及經濟系統產生變革的時期。

　　由此可知，時代觀念的變化，也會對都市計畫的發展趨向造成影響。

都市計畫

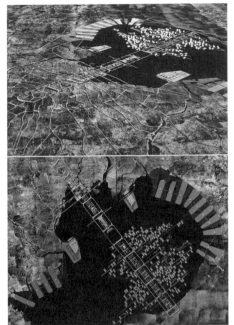

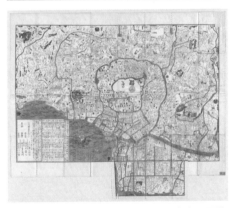

◎ 東京計畫 1960

東京大學的丹下健三研究室，於 1961 年所規劃設計的「東京計畫 1960」都市計畫。

丹下健三指出戰後東京過度地進行物的投資（建築物、機械設備等），都市的混亂隨之而生，而這個混亂的原因正出在「向心型都市構造」上頭。他在「東京計畫 1960」中，提出放棄向心型放射狀的都市系統，改採從都市中心向東京灣延伸的脊柱狀系統，也就是「從向心型放射狀，改變為線型平行延伸狀」的嶄新都市構造。

◎ 理想的都市計畫

除了都市計畫家丹下健三提出的「東京計畫 1960」之外，日本的建築家所提出的都市計畫，還包括熱中於代謝派運動（Metabolism）的菊竹清訓所提出的「海上都市」（1958～1963 年）、黑川紀章所提案的「霞浦湖上都市」（1961 年）、以及磯崎新所提出的「空中都市」（1960 年）等。

圖片提供：丹下都市建築設計（攝影：川澄明男）

◎ 江戶～明治時代東京周邊的土地利用狀況

江戶時代，每逢下雨，利根川的河水就會灌入關東平原一帶的溼地，德川家康為了改善這種狀況，採取將流入江戶灣的利根川和渡良瀨川，與鬼怒川和小貝川連結，使利根川的本流最後從銚子流入太平洋的改善計畫。結果原本遇雨淹水的溼地，變成乾燥的土地，關東平原也因此成為日本最大的穀倉。

江戶幕府的各項制度，是由第三代將軍德川家光，以及第四代將軍德川家綱所制定，但是由於最初所興建的江戶城在快速發展的狀況下，都市的機能已經達到極限。1677 年所發生的大火災和著名的振袖大火災（明曆 3 年所發生的大火災，外堀以內的區域、江戶城及多數的大名屋敷〔諸侯邸宅〕、街市地區的房屋，大部分遭到焚毀而倒塌，死者據聞高達 3～10 萬人），促使幕府以此為契機，進行以防火對策為主的都市改造計畫。

幕府為了避免江戶城再度發生大火，把大名屋敷遷離江戶城，在每個市街區規劃出防火的消防空地，寺院的周邊也規劃了上野廣小路和淺草廣小路等寬廣的道路做為防火的空地，發揮阻止火災延燒的功能。

大火災之後，江戶城興建了兩國橋，使都市的範圍擴大到隅田川以東的地區。當時各大名（諸侯）所居住的大名屋敷（藩邸），分為上屋敷、中屋敷、下屋敷。大部分的大名居住在丸之內地區，領地較大的外樣大名（非嫡系諸侯）居住在霞關地區，旗本武士（將軍的直屬家臣，有覲見將軍的權限）和家人則居住在御茶之水、麴町地區。商人的街道位於日本橋、神田、京橋、銀座等地。可以看出當時江戶的居民所居住的地區和街道，受到非常明確的區隔。

到了明治時代，丸之內地區被政府接收後，出售給三菱財團規劃為辦公大樓街區，領地較大的外樣大名所居住的霞關地區，則被政府收回，規劃成政府機關廳舍所在的街區。

此外，在從江戶轉變為東京的時代變遷中，雖然遭受關東大地震和二次大戰的東京大空襲等災難，但原有的街道沒有太大的變動。

▲「改訂江戶圖」、1844～1848 年 繪製者：不詳

▲「江戶鳥瞰圖江戶城圖」、1862 年 繪製者：立川博章

▼ 從愛宕山（東京都港區愛宕）觀覽江戶的全景圖
照片顯示從北方江戶城西區，到南方的芝增上寺為止，武士邸宅櫛比林立的景觀。

圖片提供：ベアト

什麼是設計

53

景觀設計

POINT
歲月的變遷，讓設計益顯魅力。

「景觀」一詞是從與「風景」相對的英文 Landscape 轉化而來的。建築、樹木、街道、地形、以及由個別建築所形成的都市等，都包含在「景觀」一詞的涵義中。

景觀設計的魅力，在於所設計的建築和所規劃的景觀，會隨著時間產生微妙的變化。景觀中的建築會隨著時間的流逝，逐漸與周遭的風景融合，使空間朝著好的方向演變。這是由於景觀中有了植物的自然生長，以及人與人之間各種不同的關連和互動，因而變成迷人的空間。

十九世紀後期，美國的奧姆斯德（注）首先提倡景觀的概念，成為世界第一位景觀設計師。景觀設計的思維會隨著時代的變遷而改變。1960 年代居民的參與和環境設計是景觀設計的主流；1970 年代起，由於公害問題日益嚴重，景觀規劃的主題，轉移到環境計畫和環境問題上頭；目前的趨勢，則可看出朝向景觀設計和藝術的融合、生態的環境創造、促進居民積極參與等各方面的嘗試。

此外，對於都市地區的熱島現象（heat island）、大氣的淨化、生態材料、生物多樣性環境的營造、水質保護等等，與全球的環境問題有何關係？或是該從何種觀點和角度去看待這些問題，如何追求永續發展的可能性，都是景觀設計必須考量的問題。景觀設計更擴展到田園景觀（rural landscape）、生物群落、生態城市的規劃等，涵蓋的領域相當廣泛。

（注）奧姆斯德（Frederick Law Olmsted）、1822 ～ 1903 年、美國的造園家、都市計畫家，被譽為美國景觀設計之父。

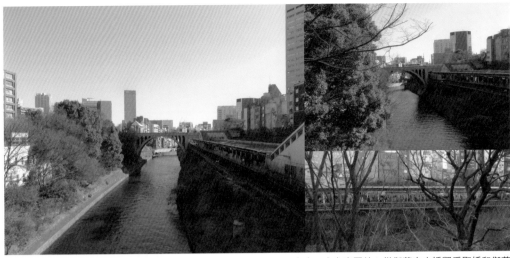

◎ 御茶之水車站周邊景觀（東京都千代田區）

流經御茶之水附近的神田川，是西元 1616 年，江戶幕府為了擴張江戶城的範圍，由伊達政宗計畫開鑿的護城河，但是因為工程難度過高而一時停頓。到了 1660 年，伊達綱村重新動工，完成了神田川的渠道。這項工程曾經截斷了駿河台的水脈，出現了湧水現象，也因此成為「御茶之水」地名的由來。東京利用這條河川（江戶城的護城河）鋪設了鐵路，並在御茶之水橋和聖橋之間的河崖上，建設了御茶之水車站。鐵路總武線和中央線，以及在下方運行的地下鐵丸之內線等路線交會而過，構成了多層重疊的動態交通系統。

凹陷的河谷、潺潺的水流、生長茂盛的樹木，河邊的建築也不怎麼高，讓人們能夠看到廣闊的天空。這種微妙的空間深度，加上時代變遷所留下的層疊痕跡等，構成了美麗的景觀。

「聖橋」位於連接御茶之水車站兩側的湯島聖堂和聖尼古

▲ 左方、右上方圖片：從御茶之水橋觀看聖橋和御茶之水車站的景觀。
　右下方圖片：從外堀大道朝御茶之水車站方向觀看的景觀。下方的河流為神田川。

拉大教堂（東京復活大聖堂）之間，橋名是透過公開徵求名稱而決定的。聖橋的造型是具有表現派風格的大型圓形橋拱，兩側配置著不同大小的尖形拱橋孔，呈現出簡潔有力的造型美感。這座橋的設計者為山田守，他所設計的東京中央電信局（目前已經不復存在）建築，也在正面採用類似聖橋的尖形拱的造形。

前幾年聖橋進行表面修繕工程時，進行了模擬石材質感的外部裝修，並加上模擬石塊堆疊的接縫，喪失了原本活用混凝土可塑性的表現派風格設計特色。

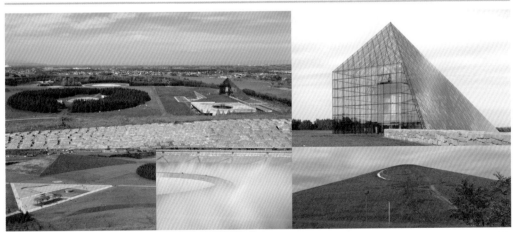

◎ 莫埃來沼公園（北海道札幌市東區）

這座公園由雕刻家野口勇參與計畫，並規劃基本的設計架構。這塊土地原本屬於不可燃垃圾的處理場，埋了約 270 萬噸的垃圾。當時野口勇計畫把這塊土地改造成「整體就是一座雕刻的公園」。

於是這座公園依據野口勇的構想而興建，於 2005 年完工並隆重啟用。野口勇所設計的遊樂器具、噴水池、小丘、雕刻、建築等設施與大地融合為一體，形成令人心曠神怡的美麗景觀。其中由玻璃材料建造而成的金字塔建築（右上圖片），採用了雪冷氣的系統（參照標題 090）。

脈絡

設計上必須能解讀建築場地的背景和來龍去脈。

每個「場所」都擁有該土地獨有的歷史雕琢痕跡、文化、氣候、景觀等特色。該場地所具有的各種獨特背景稱為脈絡（文脈）。脈絡（context）一詞是由「con（together）＝與本文一起」、和「text，織造」結合而成，具有「交織」或「組合」的意涵。

建築物一旦興建完成，建築物的本體就會與圍繞著該建築的外部環境產生關係。這種關係的產生，與建築物規模的大小無關。而且是不管哪一種建築物都必然會與外部環境和社會，產生密切的關聯性。

如何考量建築場地對所在地的社會狀態、地區文化、氣候、景觀的影響，是該建築物興建者的責任。因此，在進行設計時，必須詳細分析和解讀該建築場地的脈絡，依據客觀的角度做出適當的判斷，並以此做出合適的設計。

已成為世界遺產的廣島縣嚴島神社，是一座以宮島為背景，建築在河流入海口的水上神殿。矗立海中的紅色大鳥居（神社前方的牌坊）、覆蓋島嶼的綠色森林、蔚藍的海水等景觀，充分展現了此地特有的建築脈絡，使建築和周遭環境融為一體，形成絕美的景觀。

義大利西恩納的田野廣場（Piazza del Campo）是一個呈現扇形缽狀的廣場。在廣場的底部聳立著曼賈塔（Mangia）、以及市政府辦公廳舍。廣場周圍的建築風格，都與市政府廳舍的裝飾樣式相配合，而且市政府廳舍的高度、塔的高度、圍繞著廣場的建築群高度等，都以適當的比例建造，構成令人舒坦而自在的空間。

從事建築設計時，必須探尋眼睛難以辨識的文化背景。如果面臨基地環境混亂等狀況，設計者就必須具有針對環境的脈絡採取批判性解讀的能力，以及把理想的造型形塑出來的能力了。

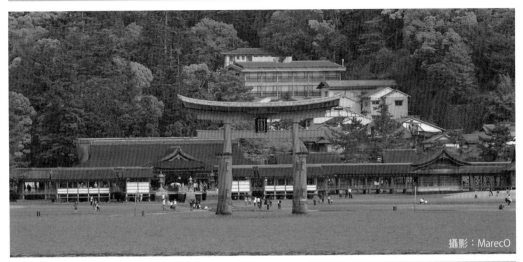

攝影：MarecO

▲ 嚴島神社（廣島縣宮島）

優良的日本傳統建築和現代建築，都是先針對土地的脈絡進行嚴謹的
分析和解讀之後，才著手設計和興建。

簡而言之，所謂的脈絡包括「社會」、「環境」、「時間」等意義。如何
從各種土地中擷取所需的各種資訊，考驗著設計者的能力。

設計者在執行規劃設計之前，為了體驗空間（環境），會進行田野調查，
蒐集土地的歷史、文化等資訊，從近距離和俯瞰的視角等，進行各種不
同角度的分析。

對於環境脈絡的分析和解讀，會因為分析能力和感性的不同，導致獲
得的資訊呈現深厚和淺薄的差異。

▼ 田野廣場（Piazza del Campo）▶
義大利 • 托斯卡納 • 西恩納（Siena, Toscana, Italia）

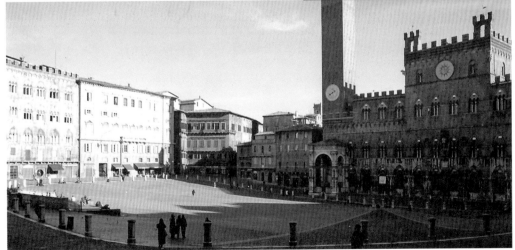

什麼是設計

023
色彩對景觀的影響力

設計者要明白色彩的力量及效果。

近代以前，人工製材的種類沒有現代這麼多樣化。建築所使用的材料，以石材、木頭、泥土等自然素材為主。由於必然使用的材料種類不多，色彩的數量也受到限制，因此能夠形成具有風土特性的景觀。現代由於石油科技的快速發展，在各個領域中開發出許多新的材料，選擇的範圍也隨之擴大。不過，在未考量對景觀影響的情況下，選擇材料的自由度擴大，反而是造成許多不調和景觀的主要因素。

色彩會對人的心理造成各種影響。石材、木材、泥土等自然素材的風化，能讓人感受到優雅的美感，但是塑膠類的工業製品毀壞腐朽的樣貌，卻很難讓人體察到類似的感受。當人們造訪古老的街道時，心情自然趨於沉靜，或是有被療癒的感受。這是因為構成景觀的自然素材，擁有經過風化的優雅美感，色彩隨著時間與環境適切地融合了。

環境工學、色彩心理學、景觀設計等領域，都針對色彩對景觀和人類心理效應的影響進行研究。環境工學領域以光環境為對象，進行色彩環境的心理評價和景觀評價等研究；在景觀設計的領域，則著重在觀察、實驗、研究色彩對景觀的功能和影響。在自然素材所構成的景觀中，可以發現人們喜愛的諸多色彩中，偏好以自然材料構成的景觀色彩，而人工材料所構成的色彩，往往在心理上的評價都不會很高。

若以這種方式評估街市的色彩搭配，會發現許多建築物被當做廣告，採用醒目的原色，或採取強烈的對比配色，再加上雜亂設立的看板群，更增加色彩多又雜的不調和印象，使街市產生令人不適的視覺雜訊（noise），這對往來其間的人們，只會增加心理上的壓力。

建築並非只是單一個體，而且必然會與周圍的環境產生關連，塑造出包圍著建築的環境景觀。

景觀並非單指建築本體而已，土木構造物、造園等所有視野之內的對象物，都包含在景觀的範圍之內。

設計者在設計構成景觀的各種對象物的過程中，經常必須選擇適當的色彩。

照片是將日本地方都市的古老街道景象（A～F：茨城縣櫻川市真壁），以及義大利地方都市的街道景象（G～L：阿西西〔Assisi〕），以隨機的方式排列。建築石材的灰色、白色、玫瑰色（Assisi 街道所看到的條狀色彩，是白色和玫瑰色的石灰岩交互堆積出的條紋圖樣）、木材風化的黑色痕跡、灰泥的白色等自然素材的色彩，構成令人心境舒坦的優雅景觀。

不過，賦予日本景觀印象的主要元素中，欠缺對景觀考量的看板等標示物會成為視覺噪音，對當地居民和來訪的人們造成心理上的影響。所謂「設計」，要進行適當的色彩選擇之外，也要對景觀的影響負起責任。

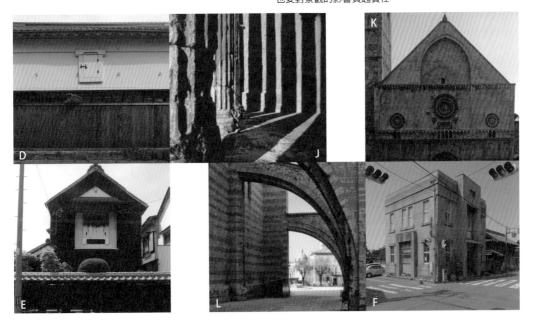

024
室內設計

室內設計的魅力日益凸顯，使其領域不斷擴大。

室內設計的設計對象，包含所有構成室內環境的物件。形成室內空間環境的所有要素，例如建築的內裝、桌子、椅子等產品，自然都包含在室內設計的範疇之內，而且，室內設計的領域也不侷限於建築，也包括了車輛、飛機、電車、船舶的室內空間設計。室內設計師就是在上述領域中，從事各種空間設計和造型構成的職業，活躍的範圍非常廣。

從事室內設計也需要有心理學的知識。例如探討色彩和材質對於人類心理的影響、室內空間裡聲音的傳遞、光線的游移變化及時間相關的概念等等。然後，設計出人們在自然狀態下就能使用的環境和物件，解讀人類生理上的反應、變化及心理上感情的變化，恢復人類敏銳的五感。

此外，無障礙設計、通用設計、和合設計（適用於小孩到大人、高齡者、健康者、身心障礙者的全方位設計）、泛用設計（使用能力和狀況受到侷限的人都方便使用的產品和服務系統）等概念，都會對室內設計的發展造成影響。這些以人為中心的設計思考方式，會從與使用者的關係開始，對設計產生影響。

日益擴展的領域

最初的室內設計以家具和裝飾為重心，現在則大幅度引進建築的要素，朝向空間和環境的控制等方向發展，室內設計領域與建築設計之間的區隔也愈來愈模糊。現在也出現了讓建築可以像家具一般自由移動，或是讓家具設計具有建築機能這類的提案。而兩個領域的界線之所以會變模糊，也與室內設計魅力的擴大有很大的關係。

住宅的室內設計,就是一邊揣摩生活在其中的居住者日常生活的景象,一邊對光線的採光方法、生活動線進行詳細的檢討等,以此考量設置家具等物件的工作。

透過建構室內設計的模型、以及描繪建築透視圖,可使比例的檢証較為容易。

在材料的選擇方面,即使造型相同的家具或設備,採用不同的素材也會給人帶來不同的視覺印象。面對所要設計的空間,要考慮怎樣的素材才適合,以及選用的素材會給人帶來什麼樣的心理影響等。左右居住者居住舒適感的關鍵,在於設計者對這些細節(選用的素材及其所帶來的心理影響)必須有著高度想像力的認識角度。

建築家具

下方照片是身兼建築師和產品設計師身分的鈴木敏彥所研發和製作的「建築家具」。

雖然建築結構的壽命趨於長壽化,但是固定的隔間和設備,會妨礙空間的調整和可變性,因此許多設計師紛紛採取將隔間、設備、家具合為一體的設計概念,藉以提升空間調整的可變性和自由度,並開發出活動廚房(mobile kitchen)、活動摺疊辦公室(foldaway office)、活動摺疊屋(foldaway house)、建築家具辦公室等建築家具,對居住者嶄新的生活風格和靈活的生活空間提出了新的構想。

▼ 建築家具辦公室

▼ 由左至右
活動廚房、活動摺疊辦公室、活動摺疊客房

圖片及攝影:www.atelier-opa.com

025
採光方法

自然光的移動變化及照明器具的選擇，會改變受光的材料所呈現的印象。

建築所使用的材料包括：構成本體構造的材料、和裝修建築外部和內部的裝修材等各種不同的素材。不過，如果沒有光線的照射，人們就無法感受到這些材料所具有的色彩和質感。

即使是採用自然光，隨著窗戶開口部的開口方式不同，會使素材產生截然不同的視覺印象。如果窗戶如地窗般設在較低的位置，光線會像輕舔地板般柔和地照射進來。如果是從地板到天花板的大型開口落地窗，那麼進入室內的光量就會比較多，使素材受到強烈的光線照射。此外，若採取直向狹縫形的開口，光線會非常銳利地射入室內，使素材的對比效果更為強烈。像這樣，即使是同樣的自然光源，隨著開口部設計方式的不同，呈現的光影印象也會產生各種變化。

另外，照明器具的光源要採用白色，還是要採用帶有紅色、藍色的，依據選擇的不同，也會使同樣的素材產生不同的視覺印象。如果希望營造出沉穩的氛圍，就應該選用感覺溫暖的白熾燈泡、鹵素杯燈、或黃光色彩的日光燈。假設希望室內光線更為柔和時，可採取不會直接看到光源，而是讓光線照射到天花板或壁面，然後反射回來的間接照明方式。不過，這些光源所照射的素材，本身材質的特性和色彩，也會影響照明所產生的印象。例如：白色壁面的反射率較高，室內會較為明亮，而深濃色系的壁面，光線反射率較低，室內會呈現暗沉的印象。在書房和廚房等必須依賴視覺的場所，最好能採用接近白晝太陽光的藍白色日光燈。

在設置建築和室內設計的素材時，並非僅著重在解讀素材本身所具有的特性和魅力而已，還必須同時考量素材設置的狀況、以及照明器具的選擇、開口部的規劃、和光線隨著時間所產生的變化等，綜合各種因素對空間的影響。

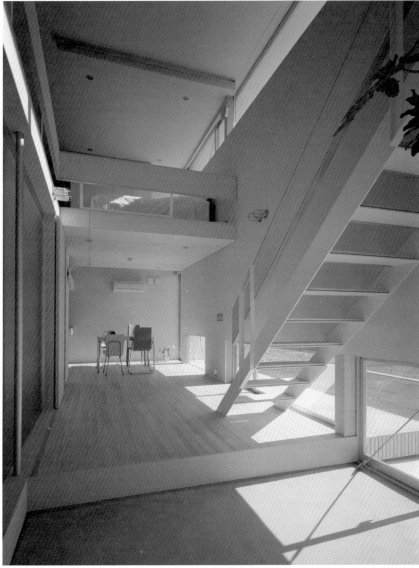

◀ 大津野之家
攝影：新建築攝影
部

開口部的開口位置在哪邊，會讓室內空間的光
影印象產生很大的變化。

上方的照片中，在雙層挑空的大廳南側獨立壁
面上設計地窗、側窗、高窗等開口，確保能夠
獲得充分的採光和通風。地板、壁面、天花板
受到光線的照射，使室內空間呈現柔和的印
象。右側兩張照片中，從狹縫狀天窗射入的光
線，為室內帶來適當的照度，也藉著隨時間變
化的光帶樣貌，營造出愉悅的採光效果。

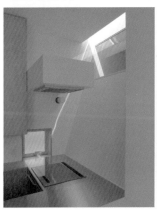

<div style="text-align: right"></div>

什麼是設計

026
構造設計

自然界的景象中，潛藏著許多構造設計靈感的線索。

在人類長久的歷史中，建築構造發展出了各種不同的變化。例如：以石材和磚塊構成的砌體結構、從木材的傳統建築工法到使用集成材的大型構架、混凝土造、S造、SRC造、鋁造、預鑄混凝土工法等等。此外，人類也從自然界的生物姿態和自然現象中，獲得許多構造設計的靈感，開發出新的工法，拓展了空間的可能性。像是從蛋殼或貝殼等具有強度的構造，推導出殼體結構的發展。

殼體結構的實例，有澳洲雪梨歌劇院圓筒形殼體結構（設計：約恩‧烏松〔Jørn Utzon〕、構造：奧韋‧阿魯普〔Ove Nyquist Arup〕），以及具有雙曲拋物線殼體（HP shell）構造的東京聖瑪利亞大教堂，兩者都建構出內外部兼具美感的大空間。

現在，有人發想出將奈米碳管的原子構造轉換為建築構造，由此發展出蜂巢管建築（honeycomb tube architecture）結構的構思。此種蜂巢外觀的正六角形蜂巢構造，具有幾何學的對稱性，以及力學的高剛性、高耐力。

蜂巢管建築運用上述的特性和功能，可設計各種具有創意的建築樣貌，因此眾人正積極進行蜂巢管建築構造的解析，期待蜂巢管建築做為下一代的建築類型，在更多場合被有效地使用。

構造設計可定義為「展現各個建築固有的特性和性格、探索所謂『理想的構造』、賦予空間秩序、運用技術工學統合建築的整體與部分」。在自然界的各種形象中，還潛藏著很多可能擴展成建築的線索。有志從事構造設計的設計者，除了學習工學領域的知識和技術之外，對風景、植物、動物等各種自然形象，也都要抱持著高度的學習和研究興趣，才能磨練出豐富而敏銳的工學感性。

蜂巢構造

◀ 東京聖瑪利亞大教堂
（1964 年、東京都文京區關口）
設計：丹下健三
構造：坪井善勝
構造系統：
HP shell（hyperbolic shell）
雙曲線外殼構造

▲ 仙台媒體中心（2000 年、宮城縣仙台市）

基地面積：3,948.72 平方公尺
建築面積：2,933.12 平方公尺
地板面積：21,682.15 平方公尺
最高高度：36.49 公尺

設　　計：伊東豊雄建築設計事務所
構　　造：佐佐木睦朗構造計畫研究所
構造系統：
建築的整體由 13 支鋼骨獨立軸（管狀結構—主要為鋼管桁架構造）、以及 7 片鋼骨平版（蜂巢平版—鋼板三明治構造）建構而成。各樓層採取不同的平面計畫。

影像：佐佐木睦朗構造計畫研究所

◎ 蜂巢管建築（HTA）

蜂巢管建築開發出 PC（揉合預鑄混凝土和預力混凝土[1] 的技術）工法、使用 S（鋼骨構造）的輕量蜂巢工法、碎形蜂巢工法、蜂巢管超高樓工法等構造技術，拓展建構中高層高級住宅、低層建築、超高層建築的嶄新可能性。

構造專利：積水化學工業
模型攝影：インターデザインアソシエイツ

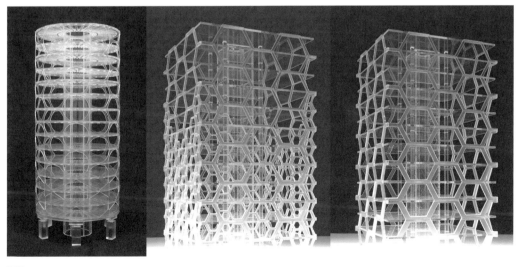

譯注：
1 預鑄混凝土工法（precast concrete）是指將工廠製作成型的混凝土構件，在施工現場組裝的工法；預力混凝土工法（prestressed concrete）則會在混凝土中置入鋼鍵等材料以提高強度（參照標題 040）。

027
環境設備與建築設計的關係

下一個世代的環境控制技術，朝向生態氣候（bioclimatic）設計的方向發展。

近代的建築在化學燃料供應無虞（當時的認知）的背景下，隨著建設技術和設備技術的進步，開始能夠以人工的方式控制室內氣候。這種人工環境技術的發展，不受時間和場所的限制，使建築設計擺脫以往必須因應建築場地氣候風土的束縛，形成普及到世界各地的國際風格（international style），並成為20世紀建築的典範。

雖然國際風格做為理想的一般建築而成為主流，但是為了獲得舒適的室內環境，卻阻斷了內部和外部之間的連結，導致居住者與外部自然環境之間產生了心理上的距離。

在近代之前，因為能夠獲得的能源資源較少，建築設計都以抑制能源消耗為目標，採行各種減少能源的措施。為了有效降低興建建築時的能源，會採用當地生產的材料，或規劃符合土地氣候變化的風道、遮陽設施、通風裝置、防風設備等設施，以因應自然環境的特性。近代以前的建築，與外部環境的關係，處於柔和而舒緩的狀態。

下一個世代要建構的建築環境系統，必須吸取前述風土建築（參照標題011）的特性，透過被動式設計的環境控制技術，例如冬季時，利用牆壁和地板儲存陽光的能源，使室內空氣暖和；夏季時，透過綠化、或不需靠機械動力就能降低建築的熱負荷等、可緩和室外炎熱環境的系統（參照標題079），構成重視地區、場所特性的建築，朝著積極運用自然力量的生態氣候型設計發展（生態氣候設計，參照標題081）。

1928年興建的聽竹居，一般認為是日本生態氣候型建築的原點。這個建築的各項嘗試，能讓建築設計者學習到很多東西。

生態氣候型建築設計的原點「聽竹居」

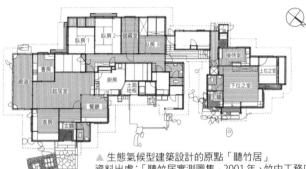

▲ 生態氣候型建築設計的原點「聽竹居」
資料出處:「聽竹居實測圖集」2001 年、竹中工務店設計部編、
影國社
圖面:竹中工務店設計部
圖片:竹中工務店(攝影:吉村行雄)

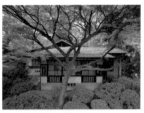

▲「聽竹居」全景

▲ 從餐廳所看到的起居室

▲ 起居室

「聽竹居」是藤井厚二於 1928 年,在京都府乙訓郡大山崎町的天王山麓最晚興建的實驗住宅(自宅)。為了實證能適應日本氣候風土的理想住宅,共興建了 5 棟實驗住宅,「聽竹居」是其中集大成的近代住宅建築代表作。

◎ 建物的配置
以南北為主軸的方位配置,東西則採長形的隔間方式,使東西面較短,希望達到降低能源消耗的目的。

◎ 裝修材料
外壁以條板、泥土、磚、鋼筋混凝土等材料,分別進行各種不同的外壁裝修,並進行太陽直射時內部溫度變化的比較實驗,最後採用效果最優良的土壁。但屋頂材料方面,在進行隔熱性和耐火性實驗後,雖然塗上粘土層再鋪瓦的效果較好,但是考量配合周邊景觀的因素,最後採取將鋪瓦和鋪銅板兩種材料分別使用的方式。

▲ 日光室、廊道

◎ 廊道、室內通風系統
南側的房間設置了稱為「緣側(廊道)」的日光室(sun room),夏季做為隔離熱氣的緩衝空間,冬季時與起居室連成一體,讓地板吸收和儲存日光的熱量,發揮直接蓄熱的效果。從受風狀態較佳的西側,可引進外部的空氣,並透過埋設在地下的導氣管輸送到起居室。由於重視通風的重要性,因此並不採取歐美提高居住空間氣密性的做法,而是在各個居住空間的隔間上方設置了欄窗,使每個房間都獲得較大的空氣總量,並確保通風順暢。外部所導入的空氣,可透過設置在天花板的換氣口,輸送到房間的內部,然後經由山牆(妻面)的通風窗排出室外。(以上內容引用自「竹中 e-report2003」)
「聽竹居」並非像現在的建築依賴機器和設備提供舒適的居住環境,而是詳盡地解讀和分析地方氣候和風土特性,採用各種巧思和設計,確保居住的舒適性。藤井厚二的設計思維可以視為生態氣候型設計思考的原點。
現在只要經過預約,就可以在「聽竹居」參觀學習。

▲ 客房

◎ 國際風格(international style)
所謂「國際風格」是指超越個人或地區的特殊性,嘗試從機能主義的角度發展出世界共通的建築樣式。這種建築的特徵包括無彩色、無裝飾的壁面,以及擁有室內能夠自由隔間的通用空間(universal space)。國際風格一詞是由亨利・羅素・希區考克(Henry-Russell Hitchcock)、以及飛利浦・強森(Philip Johnson)所創造,並於 1932 年在紐約近代美術館舉辦的「現代建築展」中,成為通用的建築詞彙。密斯・凡德羅(Mies van der Rohe)的一系列作品,是最具代表性的國際風格建築樣式。

◀ 西格拉姆大廈(Seagram Building)1954 ～ 1958 年
以鋼骨和玻璃帷幕表現出均質性的建築樣貌。
設計:密斯・凡德羅、飛利浦・強森
攝影:Tom Ravenscroft

▲ 藤井厚二
1888 ～ 1938 年、建築家、建築學者、建築環境工學的先驅。提出從環境工學的角度,融合日本氣候風土特性與西洋建築空間構成的建築手法。

什麼是設計

居住環境計畫所追求的目標

居住環境計畫的擬定，應該透過居民的參與，採納居住者的觀點。

居住環境除了安全性、保健性、便利性、舒適性之外，還包括美觀性、經濟性（居住費用）等要素。所謂居住環境，指的是環繞著居住、生活場所的生活環境要素的總體。日本自 1980 年代之後，追求永續性也成為討論居住環境的主題之一。居住環境所追求的目標，如上述所言一般，具有多種不同的面向。目前日本的居住環境，正面臨著多項棘手的問題。

日趨嚴重的少子高齡化問題

根據國立社會保障及人口問題研究所公布的資料（2009 年）顯示，預測在 2020 年時，日本獨居者的家戶數，將占整體家戶數的三分之一。

這種現象將導致日本各地區的都市，都逐漸出現過疏化（空洞化）的發展趨勢，並且潛藏著部分地區將逐步成為貧民窟的可能性（參照標題 008）。

都市景觀的問題

在原本充滿寧靜安閒氣氛的獨棟透天住宅區內，突然冒出與原來景觀格格不入的高層公寓住宅，目前在日本各地已經成為屢見不鮮的現象。這種情況的不斷發生，顯示日本目前的建築法規對於景觀的維護和保全並沒有足夠的效力。

雖然居住在超高層公寓的居民，能夠享受優質都市服務設施機能的優點，但是未來在地區景觀歷史特性的維護、大規模的修繕、改建工程等方面，將衍生出難以達成共識等問題。

僅依賴法規的制定和修正，很難解決上述居住環境所面臨的問題。建構優良居住環境的重要關鍵，在於活化居住者的需求及地域特性，透過居住者的主動參與，創造居住環境就會變成很有魅力的一件事。

居住環境計畫所追求的目標，在於滿足居住環境各項外在的需求（人口減少的高齡化社會、住宅的減建、空地的問題）、以及居住者本身的內在需求（希望居住在舒適、安全、美觀的街市），希望大家能夠共同思考未來居住環境的理想樣貌。

日趨嚴重的人口高齡化和都市景觀問題

根據統計資料推測，日本所有都道府縣的高齡者家戶數，一直到 2030 年都會持續增加，其中包含沖繩縣在內的 9 個都縣，將達到 2005 年的 1.5 倍。2020 年之後，日本全國的高齡者家戶數的比率都將超過 30%，秋田縣等 33 個道縣，將於 2030 年超過 40%。

獨居或是僅有夫婦兩人居住的高齡者家戶數，占日本全國整體家戶數的比例，將在 2025 年時超過 20%，而包括鹿兒島縣在內的 10 個道縣，將在 2030 年超過 30%。

都道府縣	家戶數（1,000家戶）		增加率（％）	占整體家戶數比率（％）	
	2005年	2030年	2005年↓2030年	2005年	2030年
全　國	13,546	19,031	40.5	27.6	39.0
北 海 道	655	864	31.9	27.6	40.9
青 森 縣	162	203	25.2	31.8	45.0
岩 手 縣	154	191	23.8	32.2	43.9
宮 城 縣	222	326	46.4	25.9	39.0
秋 田 縣	146	165	13.1	37.3	49.8
山 形 縣	137	169	24.0	35.5	46.1
福 島 縣	210	286	36.4	29.7	42.3
茨 城 縣	266	408	53.4	25.8	40.1
栃 木 縣	182	285	56.3	25.8	39.0
群 馬 縣	208	285	37.3	28.7	40.3
埼 玉 縣	622	1,046	68.3	23.6	38.2
千 葉 縣	558	918	64.5	24.2	38.5
東 京 都	1,400	2,110	50.7	24.4	33.4
神 奈 川 縣	834	1,361	63.2	23.5	35.5
新 潟 縣	269	340	26.2	33.1	44.1
富 山 縣	121	154	27.5	32.6	42.9
石 川 縣	117	161	37.5	27.7	39.8
福 井 縣	86	115	33.6	32.3	43.3
山 梨 縣	95	129	35.3	29.7	41.4
長 野 縣	253	313	23.5	32.5	42.6
岐 阜 縣	213	284	33.3	30.0	40.5
静 岡 縣	380	549	44.4	28.2	40.4
愛 知 縣	653	1,010	54.7	24.0	34.0
三 重 縣	200	264	32.3	29.7	39.5
滋 賀 縣	116	183	57.9	24.3	34.8
京 都 府	289	383	32.3	27.2	37.8
大 阪 府	962	1,334	38.6	26.8	38.9
兵 庫 縣	608	853	40.3	28.6	40.9
奈 良 縣	144	197	36.8	28.8	43.2
和 歌 山 縣	134	153	14.1	33.7	47.3
鳥 取 縣	68	85	25.2	32.5	42.0
島 根 縣	93	104	12.1	36.0	45.3
岡 山 縣	223	287	28.5	30.8	40.7
廣 島 縣	327	437	33.3	29.0	41.0
山 口 縣	206	228	10.6	35.0	45.7
德 島 縣	96	116	20.8	32.3	43.3
香 川 縣	119	148	23.9	31.7	42.9
愛 媛 縣	187	223	19.5	32.2	43.6
高 知 縣	112	126	11.9	34.7	44.9
福 岡 縣	544	755	38.6	27.4	38.8
佐 賀 縣	96	123	27.2	33.7	43.6
長 崎 縣	184	222	21.0	33.3	45.5
熊 本 縣	217	274	26.5	32.7	43.6
大 分 縣	150	181	20.7	32.3	42.9
宮 崎 縣	146	185	26.6	32.5	45.9
鹿 兒 島 縣	257	290	13.0	35.5	46.2
沖 繩 縣	121	209	72.1	24.9	35.5

▲ 以日本都道府縣分類的高齡者家戶總數，占一般家戶總數比例的變遷
· 採取四捨五入方式計算，因此合計數不一定會一致。
· 高齡者家戶是指年長者年齡在 65 歲以上的家戶。

資料來源：國立社會保障及人口問題研究所　日本未來家戶數之推測 2009 年 12 月統計資料

▲ 東京平民街區景觀（東京都中央區月島）
東京都中央區的月島，目前仍保留著古老的傳統平民商業街區的景觀。不過，由於周邊紛紛興建高層公寓住宅，使傳統街市的區域逐年縮減，而低層建築群與高層建築也形成格格不入的不均衡景觀。

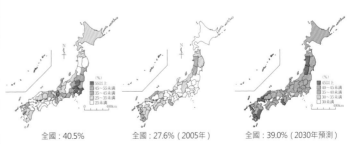

全國：40.5%　　全國：27.6%（2005年）　　全國：39.0%（2030年預測）

▲ 高齡者家戶數之增加率（2005 → 2030 年）　　▲ 高齡者家戶總數占一般家戶總數之比例（左：2005 年　右：2030 年）

建築模型和「思考」的循跡

建築師通常會製作建築模型,以確認本身建築計畫案的形態、比例,以及與周邊環境的均衡性。除此之外,有些建築師為了探索空間思考的軌跡,也會製作自己感興趣的建築家的作品模型,從製作過程中,期待能獲得許多創作靈感和啟發。

為何在基地上採取這種配置方式呢?
為何會發展出這種建築計畫呢?
為何必須在這裡設置開口呢?
為何採取這種比例呢?

製作建築模型必須依據上述的各種資訊;如果欠缺建築的平面圖、剖面圖、立面圖時,則必須自行研究和推理。建築師透過各項資料的蒐集、以及圖面的描繪,許多原本看不到的資訊都會呈現出來。而且製作建築模型時,也能夠循著本身思考的軌跡,發現許多屬於自己的創作特質。

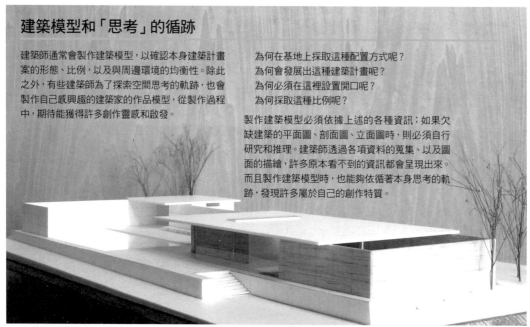

▲ 巴塞隆納德國館(Balcelona Pavilion)、1929 年(1986 年重建)　　設計者:密斯・凡德羅(Mies Van der Rohe)

▲ 埃西里科住宅(Esherick House)、1951 ~ 1961　　設計者:路易斯・康(Louis I. Kahn)

▲ 費雪住宅(Fisher House)、1960 ~ 1967　　設計者:路易斯・康

什麼是工法 Chapter 3

029
工法的種類

選定工法時，必須先了解各種工法的特性。

興建建築物的工法，不僅會因為構造所使用的材料種類，也會因材料的運用方法而有所不同。

使用木材的建築工法包括：木造傳統工法（礎石立柱工法）、木造樑柱式工法、木造大斷面樑柱式工法、2x4工法、SE工法等工法。

使用砌體建築材料興建的工法有：磚構造、補強混凝土空心磚構造等。

使用混凝土興建的工法有：鋼筋混凝土工法、補強混凝土空心磚工法、預鑄混凝土工法等。

使用鋼鐵材料的工法則有：鋼骨工法、混凝土和鋼骨與鋼筋組合的鋼骨鋼筋混凝土工法等。

此外，還有混用相異工法的混合構造，以及使用工廠預先量產的組件和材料的預鑄工法。

各種工法都會因為材質的差異而有不同的構造特性，也各有其優點和缺點。

選定建築工法的判斷基準包括了基地的地盤性質和狀態（如果地盤軟弱，工法也會因為建築規模而受到限制）、對發包業主要求的建築規模所能負擔的成本、建設工期的限制、構造和防火上的限制、及效率性、技術性的各種判斷條件等。此外，為了發揮材料的質感或是追求空間的特性，還有所謂感性的判斷與用途上的判斷等各種條件。負責規劃和興建的人員，必須正確了解各種不同工法的特性，才能選定最符合需求的適切工法。

認知到建築是社會性的構造物是很重要的。因此在選定工法時，不能僅僅以經濟上的合理性做為主要判斷基準，還必須同時考量安全性、耐久性、與周邊環境的調和、美觀性等各種問題。

構造材料與工法的關係圖

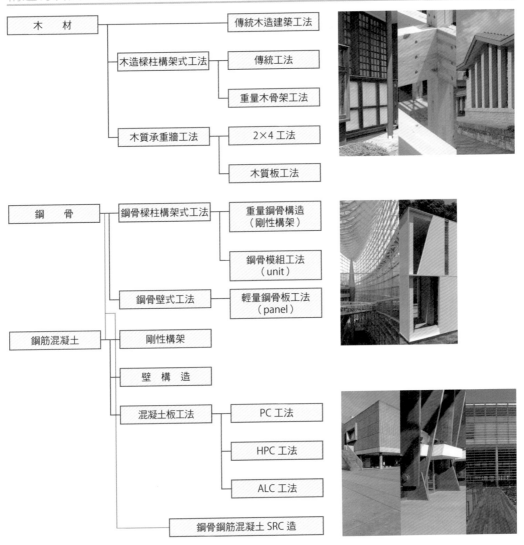

```
木    材 ─┬─────────────────── 傳統木造建築工法
         │
         ├─ 木造樑柱構架式工法 ─┬─ 傳統工法
         │                      │
         │                      └─ 重量木骨架工法
         │
         └─ 木質承重牆工法 ─┬─ 2×4 工法
                            │
                            └─ 木質板工法

鋼    骨 ─┬─ 鋼骨樑柱構架式工法 ─┬─ 重量鋼骨構造
         │                      │  （剛性構架）
         │                      │
         │                      └─ 鋼骨模組工法
         │                         （unit）
         │
         └─ 鋼骨壁式工法 ─── 輕量鋼骨板工法
                             （panel）

鋼筋混凝土 ─┬─ 剛性構架
           │
           ├─ 壁 構 造
           │
           ├─ 混凝土板工法 ─┬─ PC 工法
           │                │
           │                ├─ HPC 工法
           │                │
           │                └─ ALC 工法
           │
           └─ 鋼骨鋼筋混凝土 SRC 造
```

輕量鋼骨與重量鋼骨

厚度 6 公釐以下的鋼材為輕量鋼骨，厚度 6 公釐以上者為重量鋼骨。輕量鋼骨的工法有鋼骨板工法等等，房屋建造等的業者會採用這種工法。

工法

◎ PC 工法（參照標題 040）

將鋼筋混凝土建造的構架（frame），與 PC 板（預鑄混凝土板）接合的工法稱為 PC 工法，把重量鋼骨與 PC 板接合的方式，則稱為 HPC 工法。

◎ ALC 工法

ALC 是 Autoclaved Light-weight Concrete 的簡稱。
Autoclaved 代表發泡，Light-weight 代表輕量，也就是一般所稱的「輕量發泡混凝土板」。採用此種材料當做面材（不

得用於承重牆）的建築工法，稱為 ALC 工法。
ALC 和 PC 一樣可以在工廠生產，而且這種規格化的混凝土板價格低廉，因此被廣泛地運用在中低層建築上。

◎ SRC 造（參照標題 035）

SRC（Steel Reinforced Concrete）構造，是以用鋼骨建構柱子和樑等結構，然後將鋼筋配置在鋼骨架構上，再以混凝土灌漿和澆置，形成鋼骨鋼筋混凝土一體化的結構。

建築的壽命

希望建築長壽化，就必須正確地分析當地的特有氣候、風土等因素。

根據 1996 年度的建設白皮書（建設省、現在的國土交通省）資料顯示，日本住宅的平均壽命約為 26 年。此項數據的公布對於當時的建築業界，造成很大的衝擊。美國住宅的平均壽命為 44 年，英國住宅為 75 年。日本住宅與其他國家的住宅比較起來，顯得相當短命。

日本住宅壽命相對較短的原因，是由於無法擺脫高度經濟成長時期拆舊建新（scarp & build）的體質，建築相關的技術人員也欠缺讓建築長期使用的技術性認知和企圖心。

此外，該地區特有的氣候風土因素，也會對建築的壽命造成很大的影響。例如沖繩所興建的建築，和東北地區雪國所興建的建築，即使針對建築所要求的條件相同，但是興建的方法（工法）也自然會大不相同。

沖繩的民家（參照標題 081）由於會受到颱風等強風的外力吹襲、以及陽光的強烈照射等，因此會降低屋頂的屋簷高度，並且會將瓦片以灰泥固定在屋頂上，以防止被強風吹落。這種處理方式可增加屋頂本身的重量，發揮承耐強風吹襲的功能。另外，為了遮擋夏季陽光的照射，則是以增加屋簷深度的方式，營造出屋簷下方的空間。

在另一方面，多雪的東北雪國地區，則必須因應雪害、凍結、凍害、融雪漏水等各項問題。右頁圖片中的舊山田家，在冬季期間會以成束的茅草等圍住家屋的四周，防止積雪的侵入。如果沒有做出適當的判斷，會有連建築原有機能都無法發揮出來的可能，因此許多木造的民家，都針對當地的自然條件，興建出具有風土特徵的建築物。

為了能夠正確推導出符合該地區特有氣候和風土條件的工法，希望能將當地的風土（自然環境）當做導致建築劣化的外力，以嚴格的標準詳加分析。

◀ 加多廣場 (Cadogan Square)、1887 年
維多利亞風格的連棟住宅，具有 120 年以上的歷史。
設計者：諾曼‧蕭（R. Norman Shaw）

攝影：渡邊研司

▼ 舊山田家住宅（18 世紀初期的建築。從富山縣越中五箇山的桂村落，遷建到川崎市立日本民家園的合掌構造古民家）
左圖是冬季為了防止雪的入侵，以成束茅草圍住房屋四周的狀態。　　　　　　　　　　　　　（風土建築，參照標題 011）

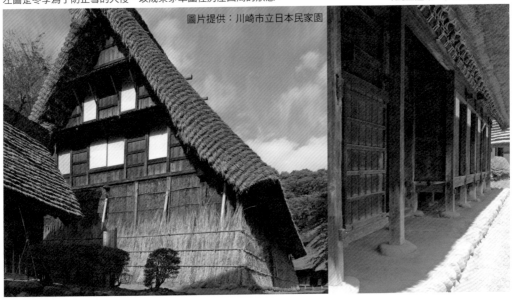

圖片提供：川崎市立日本民家園

1996 年度建設白皮書

1996 年發行的建設白皮書中，公布了「日本住宅平均壽命為 26 年」的統計資料，對當時的建築業界造成很大的衝擊。

「根據以建築時期別分類的房屋數量統計資料推算，過去五年之間廢棄而拆除的日本住宅，其平均壽命約為 26 年，現存住宅的『平均屋齡』推測約為 16 年。根據統計資料推測，美國住宅的『平均壽命』約為 44 年，『平均屋齡』約為 33 年；英國住宅的『平均壽命』約為 75 年，『平均屋齡』約為 48 年。相較之下，日本住宅的生命週期非常短。造成這種現象的主要原因，是由於日本處在戰後急速增加房屋供給量的發展中期，住宅的品質相當低落，不僅很難進行現有住宅的改建，而且可能是為了迎合當時『用後即棄』的生活型態，住宅也頻繁地拆除重建。因此日本既有住宅的交易量，比新建的住

宅還少，房屋市場形成大量興建、大量廢棄的型態。雖然這種現象也許能夠推升 GDP 的成長，但是很難維持良質房屋的現存數量，無法因應遷居和換屋的需求，形成為了充實居住生活，必須耗費大量成本、勞力和時間的住宅市場結構。」
（以上資料摘自 1996 年度建設白皮書第 2 章第 2 節）

後來在 2009 年公布的「國土交通省社會資本整備審議會住宅宅地分科會中間整合案」的資料中，國土交通省以總務省提供的「住宅‧土地統計調查（1998 年、2003 年）」統計數據為基礎，推算出日本自用住宅的平均滅失年數（拆除之前所經過的年數）為 30.7 年，租賃住宅則為 25.8 年。

031
傳統木造建築（礎石立柱）工法

POINT

對振興在地產業與傳承文化而言，將傳統木造建築工法與未來連結這件事扮演很重要的角色。

傳統木造建築工法指的是承襲古法、採用對接及搭接的木造組合工法。這種木造工法，屬於充分利用木材特性的日本傳統木工技術。

在建構房屋的骨架時，在固定組合木材的對接（継手）和搭接（仕口）的接合處並不使用釘子、五金等材料，而是在木材本身鑿刻和切削加工，利用長榫、木栓、木楔、暗榫等各種榫接固定，使木材互相緊扣在一起的組構技術，其中也不會使用斜撐之類的斜向材料。此外，在基礎方面並不採用混凝土構造，而是在礎石（玉石）的上方垂直豎立柱子，而且礎石和柱子之間也不使用固定螺栓等物緊密連結。這種在礎石上直接豎立柱子的工法，稱為礎石立柱工法。

究竟這種傳統木造建築，是否無法承受地震之類的威脅呢？奈良、京都許多屬於傳統木造建築的佛教寺廟、神社、樓閣等建築物，歷經了數百年至今依然展現出健在無損的樣貌。由於木材的組合採用對接和搭接等方式，發生地震時，建築的構造會形成柔軟、富有黏性的架構，來傳導地震的震動力量。此外，使用灰泥粉刷的牆壁也能吸收地震的震動力，並透過本身的破壞和崩解，將地震的能量擴散出去。因為木柱的柱腳並未和基礎緊密連結，屬於可自由活動的結構，透過柱子在礎石上滑動或彈跳等方式，也會使震動的力量衰減。因此這種傳統木造工法，屬於柔性的構造。

此種柱腳可以自由活動的礎石立柱工法，依據目前日本的建築基準法，必須通過耐震應力計算標準，也一定要接受適用性的評估，因此現在正處於難以採行的狀況。

傳統木造建築工法對國產木材的使用，與在地產業的振興以及地區文化的孕育等事業，有著密切的關聯性。再怎麼說，傳統工法對於市街景觀的營造和形塑，仍持續發揮非常重要的作用。期待今後的傳統木造建築工法，能夠朝向符合結構耐震力的審核標準，以及更容易建構的方向發展。

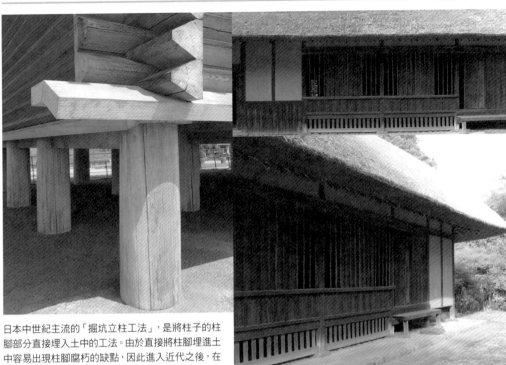

日本中世紀主流的「掘坑立柱工法」，是將柱子的柱腳部分直接埋入土中的工法。由於直接將柱腳埋進土中容易出現柱腳腐朽的缺點，因此進入近代之後，在礎石上面豎立柱子的「礎石立柱工法」逐漸普及。此種礎石立柱工法是在礎石上面直接豎立柱子，每根柱子都配合礎石的高度和形狀，進行稱為「光付」的密合加工處理（柱子和礎石的接合，嚴密到不會漏光的密著加工技術或上墨做記方式），屬於頗為費時費力的工法。

礎石木柱密合
工法（光付）
礎石

▲ 椎名家住宅（1674 年、茨城縣霞浦市）
江戶中期興建的農家建築，屬於基本的方形屋，屋頂為四坡、覆蓋茅草的型式，屋樑橫木長 15.3 公尺，樑間寬度為 9.6 公尺。1968 年被指定為國家重要文化財。1970～1971 年進行解體修理時，在大廳客廳的橫木榫頭上，發現「延宝二年民家寅十二月三日椎名茂工門三十七年」的墨書，確定了這棟建築是在延宝 2年（1674 年）興建。

礎石立柱工法實物大小住宅的振動台實驗

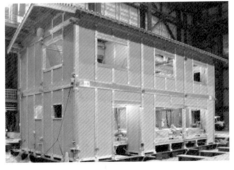

（財團法人）日本住宅・木造技術中心接受國土交通省的補助，設置「傳統木造樑柱構架式工法住宅的設計法規劃及性能檢測事業」，從 2008 年度起的 3 年之間，進行實物大小的礎石立柱建築的震動和搖晃等實驗，以檢測地震時的耐震力。

◀ 實驗開始前建築測試體的全景
實物大小的傳統木造樑柱構架式兩層樓住宅，在進行性能檢測振動台實驗之前，所拍攝的「A 棟實驗開始前測試建築體」全景照片（2008 年起進行實驗）。
實驗場所：（獨立行政法人）防災科學技術研究所兵庫耐震工學研究中心
圖片提供：（財團法人）日本住宅・木材技術中心

什麼是工法

3

032

木造樑柱構架式工法

POINT

木造樑柱構架式工法，是以簡化傳統木造建築工法的構成材料為目的，採用建築五金進行結構補強等手法而發展起來的。

木造樑柱構架式工法是利用建築五金等材料進行簡易的補強，簡化傳統木造建築工法的建築技術。傳統木造建築工法中，會以粗大的柱和樑形成堅固的構造，但是二次大戰結束之後，很難再取得粗大的木材，不得不盡量減少所使用的木材，並將房屋的結構簡略化，因此才發展出此種活用斜撐等技術，而不使用粗大木材就能完成的工法。

傳統木造工法的結構，是一種能以結構相連的黏度消減搖晃的柔性構造，而木造樑柱構架式工法則是將房屋的底部和基礎緊密結合，並在壁面上使用斜撐和面材來支撐地震搖晃的剛性構造。這種工法能讓基礎的構造和木地檻（基座）的固定方式、及樑和柱的連結技術，隨著五金構件強度的提升而達到性能的改善。

由於過去發生地震災害時，針對樑柱構架式工法的脆弱性就曾經被提出各項檢討，耐震標準也受到修正，因此才促使了此種工法進一步提升其性能。

若與其他的構造比較，樑柱構架式工法在構造上的限制較少，要做成寬廣的大型開口部設計時也比較容易，因此具有興建開放式建築會比較輕鬆的優點；但是構造上較難獲得平衡，容易形成中心偏移的狀態，必須注意房屋在受到地震或強風時，應力集中於局部位置的問題。

此外，此種工法以柱和樑等線材構成，因此必須考慮由面所衍生的氣密性、隔熱性問題。但是氣密性提高，就表示濕氣等一旦進入房屋的內部，也會難以排出室外。

在現實的狀況下，如果房子能夠從地板下取得涼爽的通風，就能夠長住久安，也不會產生病態建築（sick house）之類的問題。因此在採用樑柱構架式工法時，必須一併考量提高氣密性所衍生的缺點。

木造樑柱構架式工法的優點和缺點

◎ 優點
- 可採取較大開口部的設計，較容易擬定開放性的建築計畫。
- 未來較容易進行改建和增建。
- 適合濕氣較重的日本氣候和風土。

◎ 缺點
- 為了讓中心不偏移，在結構平衡的考量下，必須採用壁面和配置斜撐等。
- 容易因工匠的熟練程度差異，產生品質上的落差。

▲ 搭接　凹槽燕尾　　　　　▲ 以斜撐交叉固定　　▲ 水平構面的補強　水平角撐

木材彼此接合時，同一方向木材接合的部分，稱為對接，相異方向木材接合的部分，稱為搭接。
現在木造建築主體所使用的對接、及搭接的榫孔和榫頭，已經有廠商推出預先切割加工好的產品。

前川國男宅邸（1942 年、東京都東小金井市「江戶東京建築園」）

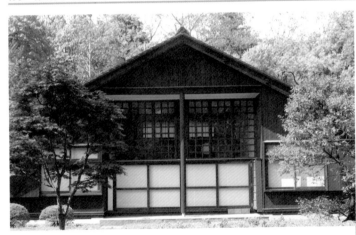

此棟建築於 1973 年解體後加以保存，並從 1997 年起，開始在東京都東小金井市的「江戶東京建築園」內進行復原工程，同年起開放參觀。
目前，可以在江戶東京建築園參觀此棟建築。

前川國男
建築家、1905 ～ 1986 年
代表作品：
　東京文化會館
　紀伊國屋書店新宿店
　東京海上日動大樓本館（東京海上大樓）
　東京都美術館

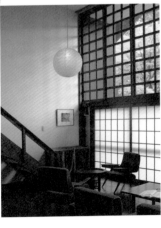

033

木造大斷面樑柱構架式工法

POINT

使用建築專用的接合五金和集成材，能夠建構出高耐震性的大型架構。

木造大斷面樑柱構架式工法（以下稱「木骨架構造」），是使用大型的集成材建構樑和柱的工法，這種木造大型建造物工法也被應用在住宅的興建上。

此工法所使用的木材並非實木，而是使用集成材。即使實木的木材種類和口徑相同，但是由於產地和生長環境不同，材質也會出現差異。而且，乾燥和濕氣等因素的影響，也會使實木的強度產生差異。換言之，由於實木的品質和強度，很難進行嚴謹的計算和掌控，所以才會採用可透過構造的計算確認性能的構造用集成材。

此種構造用集成材，是使用去除原木木節和裂痕等缺點的邊材，以纖維方向幾乎平行的方式，進行層積膠合接著加工而成的材料，可用於構造物的耐力部分。集成材的特徵是材質均勻，以及不容易產生翹曲和龜裂。

以往的樑柱構架式工法必須進行對接和搭接加工，木骨架構造因為在接合部使用專用的五金，可減少木材斷面的缺損，使接合部分緊密而強固，因此不容易產生變形，可建構出高耐震性能的建築構造。此外，透過結構的計算，可進行立體應力的解析，確認建築結構的安全性。

此種工法能夠建構出準剛性構造（rahmen），不太需要隔間的牆壁，可以創造較大的空間，因此能減少柱子的數目，隔間上的變化自由度也較高。這項特性可讓居住者因應未來生活樣式的變化，進行各種隔間的變更，這項優點可說是木骨架構造的最大魅力。

由於木骨架構造屬於結構簡潔明快的SI構造（Skeleton & Infill，骨架&填充），能夠確保空的開放性，以及擁有便於變更隔間的自由度，加上具有很高的強韌度等優勢，今後可能成為住宅建築所採行的主流工法。

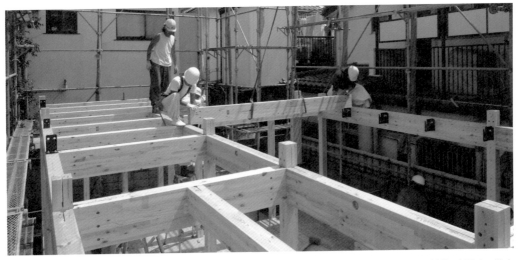

SE（Safety Engineering）工法是日本結構專家播繁所研發出的工法。住宅建築引進此種「木造大型建造物」的技術，能夠建構出以柱和樑支撐房屋大部分應力的（準）剛性構造。此種工法能夠營造出沒有承重牆的大空間，以及不受牆壁的限制，可自由變更隔間的空間規劃方式等等，創造出一般木造住宅（樑柱構架式工法）所無法實現的空間規劃設計。SE 工法的樑和柱使用構造用集成材，材料之間的接合部位，則採用專用的五金（SE 五金）。

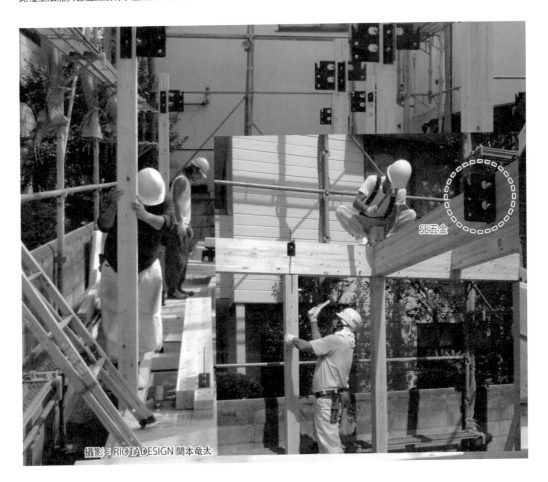

SE五金

攝影：RIOTADESIGN 関本竜太

2×4工法

2×4工法屬於結構性優異的工法,但是構造上的特性也會衍生出設計上的限制。

2×4工法(木造框組壁工法)是歐美普遍採行的工法。其名稱的由來,是因為上框、直框、下框等的主要骨架,都是以2英寸×4英寸(inch)規格產品所構成。

1921年由法蘭克‧洛伊‧萊特(Frank Lloyd Wright)所設計的日本「自由學園明日館」,便是以框組壁式工法興建而成(日本最早採用2×4工法的建築為1877年興建的北海道大學模範家畜房)。

由於此種工法只是以規格化的材料和構造用的合板組構而成,因此施工者無須具備對接和搭接加工等高度技術能力。

此外,由於結構是直接用釘子固定構造用合板形成壁面和地板,使屋頂、牆壁、地板成為一體化的硬殼結構,因此能夠以六面體的整體建築物承受地震等外力,並將力道分散開來。

在結構的耐力方面,承受主要應力的地板組合,是利用側托樑當做翼板,以承擔彎曲的應力,面材則當做腹板以承受剪應力,因而成為水平剛性很強的構造。

由於建築物本身形成具有高剛性的構造,所以採用2×4工法興建的構造,也可以說是耐震性很強的構造。事實上,在過去的地震(阪神淡路大地震、新潟中越地震)中,採用2×4工法的建築並未傳出重大的災害。

此外,由於採用面材做為構成材料,具有容易維持氣密性和隔熱性的優點,但是相反的會使壁內的空氣滯留,衍生壁體內部結露的問題。

若與樑柱構架式工法比較,2×4工法雖然具有構造性能等許多優勢,但是由於構造上的特性,缺少改變空間規劃的自由度,在空間設計上會受到較多的限制。

2×4 工法材料的斷面尺寸

2×4 工法一般所使用的材料寬度,是以「間隔 2 英寸」為基準,從 4 到 12 英寸為止的偶數英寸數值。

以地板、牆壁面板構成的 6 面體構造

2×4 工法採用框組材和合板構成 6 面體的構造,形成類似硬殼般的整體結構,能發揮高強度的耐震性能。

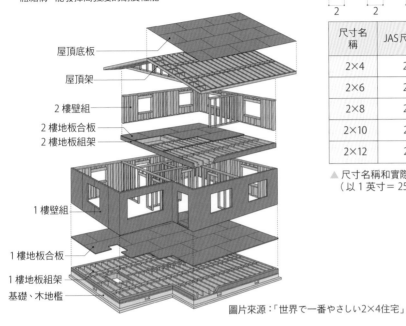

屋頂底板
屋頂架
2 樓壁組
2 樓地板合板
2 樓地板組架
1 樓壁組
1 樓地板合板
1 樓地板組架
基礎、木地檻

圖片來源:「世界で一番やさしい2×4住宅」

尺寸名稱	JAS尺寸標示	實際尺寸(英寸)
2×4	204	1−1/2×3−1/2
2×6	206	1−1/2×5−1/2
2×8	208	1−1/2×7−1/2
2×10	210	1−1/2×9−1/2
2×12	212	1−1/2×11−1/2

▲ 尺寸名稱和實際尺寸的斷面尺寸對照表
(以 1 英寸= 25.4 公釐換算)

自由學園 明日館 (1921 年、東京都豐島區)

法蘭克 ・洛伊 ・萊特
(Frank Lloyd Wright)
建築家、1867 ~ 1959 年
代表作品:
帝國飯店(日本東京)
山邑邸(日本兵庫縣)
落水山莊
Johnson Wax 公司研究所大樓
古根漢美術館

這棟建築的中央棟和西教室棟,於 1921 年竣工。1997 年被指定為國家重要文化財,1999 年之後,透過國家和東京都的補助事業機構,於 2001 年完成保存和修護的工程。目前是採取一邊使用,一邊保存文化財價值的「動態保存」模式進行營運。
設計:法蘭克 ・洛伊 ・萊特、遠藤新
構造:框組壁式工法(2×4 工法)的先驅
用途:學校校舍

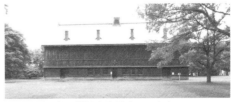

▲ 北海道大學 模範家畜房(1877 年)
日本最古老的 2×4 工法建築　　　攝影:藤谷陽悅

035
RC造、SRC造、CFT造

POINT

充分了解 RC 造、SRC 造、CFT 造的個別特性。

RC 造是鋼筋混凝土構造（Reinforced Concrete）、SRC 造是鋼骨鋼筋混凝土構造（Steel Reinforced Concrete）、CFT 造是混凝土填充鋼管柱構造（Concrete Filled Steel Tube）的縮寫。

RC 造

RC 造是兼具鋼筋高延展性和強抗拉力的優點、以及混凝土高抗壓縮特性的構造。雖然鋼筋容易生鏽而且缺乏抗火性，但是以混凝土澆置其周圍，就能夠防止生鏽和具有優良的抗火性能。

RC 造的型式可大致分為剛性構架構造和壁式構造。剛性構架構造（rahmen）是由樑和柱一體化的骨架所構成；若僅由壁面和地板構成、未設置柱子的構造，則稱為壁式構造。

RC 造是將具有流動性的混凝土灌入模板後使其凝固，因此具有較能自由塑造形狀的優點，可建構出類似貝殼的型態（殼體構造）。最近由於高強度混凝土和高強度鋼筋等材料的開發，40 層以上的高層建築物也能夠採用 RC 的骨架構造來興建。

SRC 造

SRC 造是以鋼骨組合樑和柱的骨架，並在其周圍進行鋼筋的配筋，然後再灌置混凝土。此種構造兼具 RC 構造和鋼骨構造的特性，能夠使樑柱的斷面形狀減小，因此普遍被用來興建高層建築物，但最近由於造價高昂的緣故，採用此種構造的興建案例逐漸減少。

CFT 造

CFT 造是在鋼管柱內充填混凝土，以所充填的混凝土補強因鋼管柱壓縮所產生的缺點，因此屬於具有優異韌性的構造型式，是繼 S 造、RC 造、SRC 造之後，頗受建築界注目的新式構造。

各種構造的特性評估

◎ RC 造

構造：雖然具有高剛性，但是剪力抗性和韌性較低。

防火：耐火性優異。

缺點：建築體本身較重，因此不適合高層建築和大空間建築。

◎ S 造（參照標題 036）

構造：由於鋼構造的對比重強度較高，材料的斷面比 RC 構造小，因此能夠興建大跨距的架構。

防火：必須施加耐火被覆處理。

缺點：由於構造特性的影響，容易搖晃和發出聲響。

◎ SRC 造

構造：由於加上鋼骨的緣故，因此樑柱可以做得比 RC 構造細，耐震性優異，普遍用於興建超高層和高層建築。

防火：由於以混凝土包覆鋼材，因此挫屈耐力和耐火性能都比鋼構造優良。

缺點：施工較繁瑣、工期較長、成本較高昂。

◎ CFT 造

構造：透過鋼管柱和混凝土的相互制約效果，增強軸壓縮耐力、抗彎曲耐力、抗變形性能，因此能精簡鋼管柱的斷面，屬於在規劃水平面、垂直面的設計時，自由度較高的構造。

由於能夠充分發揮鋼管柱與混凝土的特性，因此跟以往的構造比較起來具有較佳的耐震性能。

防火：因為在鋼管柱的內部會充填混凝土，可減少耐火被覆的加工處理，甚至在一定的條件下省略耐火被覆的加工。

缺點：樑和柱接合部的內部構造較為複雜，鋼骨加工的費用較高昂。

▲ RC 造　醫院＋個人住宅

▲ S 造　牙科醫院

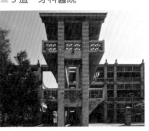

▲ SRC 造　沖繩縣名護市政府廳舍
設　計：象設計集團
基地面積：12,201.1 平方公尺
地板面積：6,149.1 平方公尺

特　性	RC造	S造	SRC造	CFT造
空間的自由度	▲	◎	○	◎
地震、颱風時的搖晃	◎	▲	◎	○
耐火性	◎	▲	◎	○
高層建築的適用性	▲	◎	○	◎
耐久性	○	○	○	◎

凡例：◎：非常優良　○：優良　▲：普通

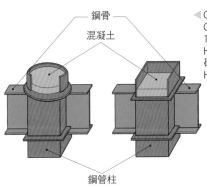

鋼骨
混凝土
鋼管柱

◀ CFT造的基本構造
CFT 基本構造是日本前建設省從 1985 年到1989年，實施「新都市 Housing Project」五年專案計畫時所研發出的，並由（社團法人）新都市 Housing 協會負責推廣的業務。

CFT 構造　泉花園大廈（超高層辦公室大樓）▶
設計：日建設計

3

什
麼
是
工
法

S造、鋁造

鋼材、鋁材等材質表現出的可能性，以及新研發的架構型式等，在今後建築領域中備受期待。

S 造

S 造是鋼骨構造（Steel Structure）的簡稱，其主要的構造部分是使用鋼材組裝而成。鋼材比木材和混凝土的強度高，而且楊氏係數較大，因此具有高剛性的特性。鋼材在結構上的優點是單位重量較輕，因此樑的長度可以較長，柱子的數目也可以減少。此外，由於屬於剛性構造，無須採用承重牆，所以隔間的自由度較高。

鋼骨構造較容易建構空間寬大的建築物，也能夠興建超高層建築。東京國際論壇大樓玻璃大廳（參照右頁圖片）的鋼骨造形，呈現出合理性結構的形態美感，讓到訪的人們都留下極具震撼力的深刻印象。此棟建築是採用類似船底龍骨的肋形結構，搭配拱形壓縮材、垂曲狀的懸吊材，以及連結的環狀組件，並以兩根大柱子支撐上述構件的荷重，創造出鋼骨構造特有的動態性空間美感。

鋼骨構造的缺點是鋼材的耐火性較低。當溫度超過一定限度（攝氏 550 度左右），鋼材的強度會急遽降低，因此必須施加耐火被覆處理。此外，鋼材在空氣中容易生鏽，因此必須施加防鏽塗裝、電鍍處理、混凝土被覆等加工處理。

鋁造

一般而言，鋁材是使用在窗框或帷幕等的建築裝修材料，但是日本的建築基準法於 2002 年修正時，將鋁材列為可當做結構材使用的材料，拓展了建築領域新的可能性。

鋁造的特徵包括因為耐腐蝕性高，能延長建築物的壽命，部材的精確度極高、容易系統化和標準化，部材容易回收再利用，以及能夠將窗框和構造做一體化設計等優點。

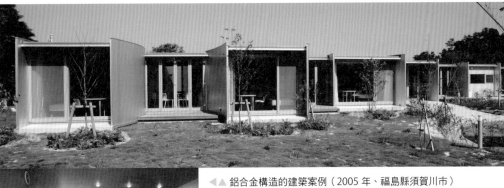

◀▲ 鋁合金構造的建築案例（2005 年、福島縣須賀川市）
設計監造：伊東豐雄建築設計事務所
構造設計：オーク（Oak）構造設計
設施概要：宿舍
地板面積：489.2 平方公尺
建築面積：489.2 平方公尺
構造概要：鋁質的曲面壁是由兩種 R 形的押出成型材所構成，並由此
　　　　　壁面承受垂直力和水平力。　　　　　　　　攝影：アイツー

▼ 展現空間動態美感的鋼骨構造
東京國際論壇大樓玻璃大廳
設計監造：拉斐爾・維諾利（Rafael Vinoly）
構造設計：構造設計集團渡邊邦夫
設施概要：大廳、會議室
最高高度：59.8 公尺

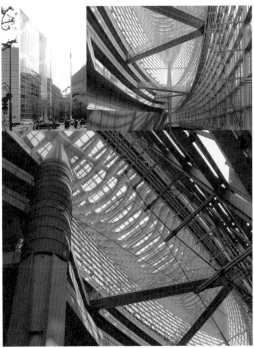

037
補強●模板混凝土空心磚構造

POINT

砌體構造的建築物在歷經歲月的洗禮下，會散發出風化之後獨特的韻味。

將空心磚層疊砌造的結構方式，與磚塊同樣屬於砌體構造的類別。

補強混凝土空心磚構造

補強空心磚構造是採用工廠生產的空洞混凝土塊，在空洞的部分配入鋼筋，並充填混凝土或砂漿，一面補強一面進行空心磚的疊砌施工，以建構出承重牆的構造。

空心磚分為 A、B、C 三個種類，每種規格的抗壓強度都不同。所使用的空心磚種類不同，建築物興建的樓層數和簷高也有不同的限制。

由於空心磚的空洞部分很多，因此具有優良的隔熱性能、以及施工期間較短的優點，但是構造上的限制（承重牆的長度、厚度、重量、配置方式）也較多。

模板混凝土空心磚構造

模板混凝土空心磚構造的第一種構造，是組合模板空心磚之後，在中空的部分配置鋼筋，並且在所有空洞部分都灌置混凝土，以建構出承重牆，然後藉由壁樑、混凝土樓板、基礎等鋼筋混凝土造的橫架材，形成紮實的一體化構造。第二種模板混凝土空心磚構造，是把模板空心磚當做模板，內部採用鋼筋混凝土造的剛性構造或是壁式鋼筋混凝土造的承重牆所形成的構造。

為了確保空心磚隔熱的性能，以及特有的樣貌和質感，也可以採取雙層（150公釐厚承重牆空心磚＋ 100 公釐 XPS 擠塑板〔聚苯乙烯泡沫塑料，俗稱保麗龍〕＋30 公釐通氣層＋ 120 公釐厚外裝空心磚）的工法。

雖然採用空心磚構造時，在結構上會受到較多的限制，空間的規劃和造形設計的自由度也受到侷限，但是與磚塊砌體工法一樣，建築物在歷經歲月的洗禮下，會散發出風化之後極具魅力的獨特韻味。

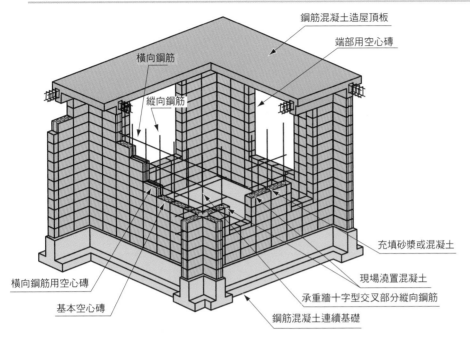

鋼筋混凝土造屋頂板
端部用空心磚
橫向鋼筋
縱向鋼筋
充填砂漿或混凝土
現場澆置混凝土
橫向鋼筋用空心磚
基本空心磚
承重牆十字型交叉部分縱向鋼筋
鋼筋混凝土連續基礎

圖片來源：「世界で一番やさしい建築構造」

◀ 岡本太郎紀念館
（1954 年、東京都港區）
設　　　計：坂倉準三
設施概要：畫室兼住居
構造概要：壁式混凝土空心磚構造。位於
　　　　　空心磚牆上方的凸透鏡形狀屋
　　　　　頂，是應岡本太郎的要求而設
　　　　　計。

坂倉準三
建築家、1904 ～ 1969 年
代表作品：
　巴黎萬國博覽會日本館
　神奈川縣立近代美術館
　東急文化會館（已拆除）
　蘆屋市民中心・月亮館（Runa Hall）

建築用混凝土空心磚（空洞混凝土塊體）的種類

依據抗壓強度的差異，空心磚可分為下列 3 種：
　A 種：抗壓強度 4 牛頓 / 平方公釐以上、簷高 7.5 公尺以下、2 層樓以下
　B 種：抗壓強度 6 牛頓 / 平方公釐以上、簷高 11 公尺以下、3 層樓以下
　C 種：抗壓強度 8 牛頓 / 平方公釐以上、簷高 11 公尺以下、3 層樓以下

038
預製工法

POINT

預製工法有可縮短工期和提升品質精確度等優點，但也因為屬於規格化的構造，在增建和改建上，會受到較多的限制。

預製工法（Prefabrication method）是在工廠等地預先生產和加工好各部材，然後在建築現場組裝的建築工法。依據構造體所使用的材料，可分為木質系預製工法、混凝土系預製工法、鋼骨系預製工法、鋁系預製工法等類別。

預製工法的發展背景主要是希望能縮短施工期間。此外，也希望能夠解決在建築現場進行各種材料的加工作業時，常常會因為職人的技術、和耗費的時間有相當大的落差，而衍生出的許多問題。在住宅的領域中，大和房屋工業公司於 1959 年，推出無需申請建築執照的 10 平方公尺以下輕量鋼骨預製住宅商品「超小型房屋」（Midget House）。隔年的 1960 年，積水房屋公司也開始銷售名為「積水房屋 A 型」的預製住宅商品。後來三澤房屋公司也跟著推出採用木質合板接著工法的木質系預製住宅。積水化學工業公司於 1971 年，採用了提高工廠加工比例的組件式（unit）工法，推出的新商品「積水 Heim」開始販售。

由於預製工法需要設置加工處理的工廠，因此屬於須具有相當程度市場銷售規模的工法。目前日本採用預製工法所產製的住宅數量，高居世界第一位。近年來，木造柱樑構架式工法也廣泛地應用預先裁切等模式，顯見預製工法也正在影響其他的領域。

預製工法具有縮短工期、施工品質均一化的優點，但是相反的也存在著缺點，諸如設計規劃上缺乏自由度和彈性，搬運到建築現場時受到諸多限制，較難進行標準化以外的設計規劃、施工收尾作業品質的良窳不齊、規格產品的價格昂貴等，以及在增建和改建時，也會因為是規格化的構造而較不容易變更。

預製住宅

◀ 大和房屋工業　超小型房屋（製作：1959 年）
大和房屋工業公司於 1959 年，運用預製工法的技術，推出以工業住宅為設計原點的「超小型房屋」（Midget House）。由於這項房屋產品是做為獨立的別屋，且地板面積在 10 平方公尺以下，無需申請建築執照。當時這款房屋產品的價格為 11 萬日圓，僅需 3 小時就能完成組裝作業，因此在市場上頗受歡迎。
後來這項房屋產品又追加了各種機能，並推出「超級小屋（Super Midget House）」、「大和房屋 A 型」等規格，把生產轉移到正統的預製住宅。
照片提供：大和房屋工業公司

◀ 積水房屋公司　積水 Heim M1 型（製作：1971 年）
「積水 Heim」最初所製作的樣品屋，是由建築家大野勝彥負責基本設計和系統開發的 M1 型房屋。當時開發此項房屋的基本目標是：在工廠集中進行工程和材料的調度、降低生產成本、確保穩定的性能和品質，不賦予空間明確目的性、構築單純的系統（採用僅有一個單元組合而成的組件工法）。
此一 M1 型預製房屋完全排除配合居住者偏好的裝飾性要素，忠實地呈現了基本的系統和建築形態。
M1 型房屋曾經入選 DOCOMOMO 日本近代建築 100 選。

採用鋼骨組件工法製作的「1.7 坪書庫」

此一建築是做為獨立別屋的 1.7 坪書庫空間。
構造：S 造
　　　由於建築規模較小，為了縮短工期和提升加工精確度，因此採用預製工法來製作。為了可以使用卡車運送建築本體的鋼材組件，將建築本體分割為上下兩部分，並在工廠內製作書架等內裝設備，然後搬運到施工現場進行組裝作業。
規模：寬度 3.3 公尺 × 高度 3.3 公尺 × 深度 1.75 公尺
用途：書庫

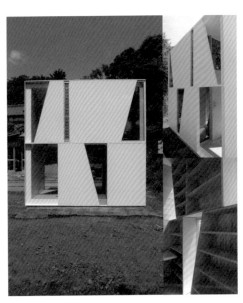

鋼骨組件的製作 ▶
在鋼骨加工廠製作鋼質骨架

木製書架的製作 ▶
在木材加工廠製作內部的書架

現場組裝作業 ▶
搬運到施工現場後，進行鋼骨組件和書架的組裝作業

什麼是工法

91

039
混合構造和木造的未來發展

POINT

混合構造有潛力發揮單一構造所無法取得的性能和魅力。

混合構造

混合構造是指一個建築物的主要構造，混用了不同種類的構造組合而成。選擇混合構造的主要理由如下：

①為確保具有良好的耐震性，針對木造和鋼筋混凝土等既有建築，以鋼骨加以補強。

②一樓採用鋼筋混凝土壁式構造，二樓採用木造結構，揉合兩者的優點，降低建造成本，發揮木材和混凝土的優良特性。

③基於設計上的理由，壁面的構造採用 RC 造等厚重感的材料，屋頂則採用看起來較為輕盈的木材構成等等。

④基於用途上的理由，三樓住宅建築的一樓若做為車庫之類使用時，為了讓開口寬廣，可選擇鋼骨結構，上方則採用木造結構等做法，形成鋼骨和木材的混合構造。

不過這裡要注意的是，由於混合構造採用性質不同的材料組合而成，受到風力和地震等外力時會各自產生不同的運動，而在異質構造的結合部位形成複雜的應力，因此在設計和施工上需要特別留心。

木造的未來發展

日本的建築基準法在 2000 年修訂時，規定只要能夠符合耐火性能的標準，就可建造高層的木造建築，拓展了木材的應用可能性。木材中的碳貯藏量占了木材重量的百分之五十，為了達到低碳社會和永續社會發展的目標，積極使用木材是有效的手段之一，因此日本政府希望藉此督促建築界積極使用木材。其中一例，是目前已經開發出使用木材和鋼質接合五金構成的木質混合部材。

事實上，許多建築廠商已經開始採用此種嶄新的部材興建辦公大樓和集合住宅等中高層建築物。

RC 造和木造的混合構造（三宅 BOX、1974 年）

「三宅 BOX」一樓採用鋼筋混凝土壁式構造，二樓採用木造。
不僅能夠發揮木材和混凝土的優點，也能展現素材特有的韻味。

設　　計：宮脇檀
構　　造：1 樓 RC 造、2 樓木造
樓層數：地上 2 層

攝影：山崎健一

鋼筋混凝土造、鋼骨造、高張力鋼的懸吊造

▲ 國立室內綜合競技場・代代木體育館（1964 年、東京都新宿區）
利用混凝土具有的造型自由度、及以鋼骨可營造大空間的特性，表現出各種構造的特性建造而成的代代木體育館。鋼鐵對於牽引拉力（tension）具有優良的抗性和耐力，混凝土對於壓縮力（compression）具有良好的耐受力，兩者的組合能形成兼具抗拉力和抗壓力的結構。設計者即是從結構（structure）的概念來思考組合的方法。

設　　計：丹下健三・都市・建築設計研究所
構造設計：坪井喜勝研究室
構　　造：鋼筋混凝土造、鋼骨造與高張力鋼懸吊造的混合構造
基地面積：34,204 平方公尺　　地板面積：910,000 平方公尺
樓層數：地上 2 層、地下 2 層　　最高高度：40.37 公尺（本館）、42.29 公尺（別館）

丹下健三
建築家、1913 ～ 2005 年
代表作品：
廣島和平資料館
舊東京都廳舍
香川縣廳舍
東京聖瑪利亞大教堂
科威特日本大使館
草月會館
赤坂王子酒店新館
新東京都廳舍
富士電視台總公司大樓

開拓木質建築可能性的「木材會館」

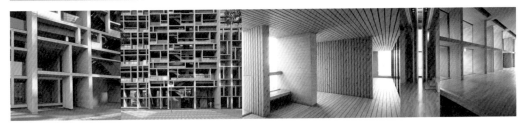

木材會館是東京木材問屋（批發）協同組合為了紀念創立 100 週年所興建的會館。
此一建築除了地板採用 20 公釐的地板材之外，其餘的可動式隔間的裝修材、壁面裝修材、天花板裝修材，以及室外陽台的地板、牆壁、天花板裝修材等內外裝修材料，總共使用了 1,000 立方公尺以上的國產木材。
最上層大廳屋樑的樑下高度為 5.4 公尺，符合耐火檢證法的規定，所以可使用未經防燃加工處理的木材做為構造用的材料。會館內充分解讀各種木材的特性，營造出令人身心舒坦的辦公室空間。

所 在 地：東京都江東區木場 1 丁目 18
設　　計：日建設計
構　　造：鋼骨鋼筋混凝土造、部分為鋼骨造、部分為木造
基地面積：1,652.90 平方公尺

地板面積：1,011.26 平方公尺
樓層數：地上 7 層、地下 1 層　　最高高度：35.73 公尺
使用木材：檜木、杉木、水曲柳、橡木、山毛櫸、青剛櫟、槭、胡桃木、山櫻

040
預鑄●預力混凝土工法

POINT

預鑄（工廠生產的部材）和預力（在工廠或現場灌置混凝土、使用 PC 鋼材的高強度部件）。

預鑄混凝土工法

預鑄混凝土工法（precast concrete）是將工廠製作成型的混凝土部材在施工現場組裝的工法。

通常在現場進行混凝土澆置施工時，很容易受到季節和天候變化、以及施工人員技術能力高低的影響。若在工廠生產，由於較容易控管品質，因此能夠生產出高品質和高強度的混凝土部材。此外，也可以大幅度縮短現場模板支架組裝、鋼筋綁紮配置、混凝土澆置、混凝土養護等時間。因為混凝土的部材已是完成品，所以還能夠省略掉撤除混凝土成形的臨時裝置作業。不過，若需使用的部材數量較少，由於工廠產品的生產、管理費用較高，成本也會因此提高。

日本戰後的高度成長期中，由於建設大規模團地（集合住宅社區）的需求殷切，因此日本住宅公團（現在的UR都市機構），研發出壁式預鑄鋼筋混凝土構造，現在普遍被用在興建超高層公寓和高層建築物等等。

預力混凝土工法

預力混凝土工法（prestressed concrete）是在混凝土中置入鋼鍵等材料以提高強度，並從兩側牽引和拉伸 PC 鋼材，增加壓縮力以強化其強度。這種工法分為先拉法預力混凝土，以及後拉法預力混凝土兩種施工方式。先拉法預力混凝土是在混凝土凝固之前拉伸鋼鍵的方式，通常大多在工廠內生產。後拉法預力混凝土則採取混凝土凝固後，再拉伸鋼鍵的方式，可在現場或工廠內施作。

上述兩種方式都具有優異的強度，能夠建構跨距較長的建築物，是適合興建大空間架構的工法。

埼玉縣立大學的 PC 工法

此一建築為了營造出柱子尺寸較小、和空間的韻律感，將單一跨距分割為四等分。為了因應部材數量增加的問題，採用了 PC 工法（預鑄混凝土工法）。此外，為了充分發揮 PC 工法建築整體上均勻的質感，採取了表面不做處理的混凝土原色（為獲得統一的混凝土原色，必須特別考量骨材的選定和相互調和等因素）、柱子邊角做成直角而非圓角（通常為了防止脫模時邊角破損，大多採用圓角處理方式），以及極力減小接合部的間隙等，這些都需要高精確度的施工技術。

設　　　計：山本理顯設計工場
構造設計：織本匠構造設計研究所、構造計畫 PLUS・ONE
建築面積：34,030.77 平方公尺
地板面積：54,080.11 平方公尺
竣工日期：1999 年

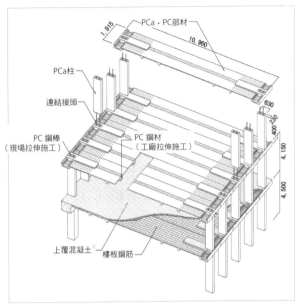

▲ 預鑄混凝土部材構成圖
圖片提供：構造計畫 PLUS・ONE

譯注：
1 上覆混凝土（topping concrete）是指預鑄工法施工時，先將樑柱配置組合之後，在樑的上方現場配置樓板的鋼筋，然後進行混凝土澆置和覆蓋的施工，使樓板和樑形成一體，以確保樓板的剛性。

▼ 大學棟的多媒體畫廊　柱子構造斷面 600×200 公釐

041

耐震工法、免震工法、制震工法

POINT

因應地震等的地盤搖晃，有耐震工法、免震工法、制震工法等。

日本列島底下存在著太平洋板塊、北美板塊、菲律賓海板塊、歐亞大陸板塊等等，各個板塊彼此衝突碰撞，經常有地震發生。由於日本歷經多次地震所引起的建築物倒塌悲劇，逐漸了解引發地震的機制，並且反映在建築的構造設計上。因應地震力的構造設計，包括了耐震、免震、制震等工法。

所謂耐震是指建築物本身的構造體，必須是能夠承受得了地震力的結構。這種設計構想從關東大地震之後開始發展至今。耐震工法是透過均衡地配置承重牆，使建築物不至於倒塌的構造。依據建築基準法的規定，一般的建築物都有進行一次設計和二次設計的構造設計義務。一次設計必須確保建築物遭遇中規模（80～100gal）地震時，具有不會造成使用不便的耐力。二次設計則是著重在遭遇大地震

（300～400 gal）侵襲時，建築物必須是即使損傷了也不至於倒塌崩壞的結構，以保護居住者的性命。

所謂免震是為了不讓地盤的搖晃直接傳導到整體建築物，在建築物的基礎或是中間樓層設置免震裝置，由免震層消除地盤震動的工法。

制震是利用建築內部的制震組件，控制地震力所引起的建築物震動。制震工法分為主動式（active）和被動式（passive）兩種方式。主動式制震是使用電腦分析地震時建築物的搖晃資訊，強制性控制震動的方式。被動式制震是無須依賴外部能量的供給，利用油壓阻尼器、黏彈性物質等物吸收、削減地震能量的方式（參照標題109）。

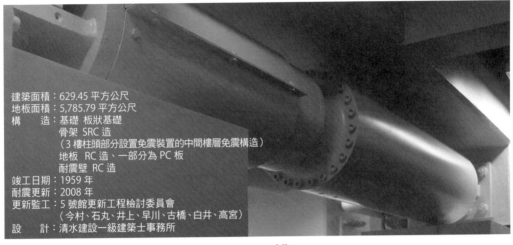

建築面積：629.45 平方公尺
地板面積：5,785.79 平方公尺
構　　造：基礎　板狀基礎
　　　　　骨架　SRC 造
　　　　　（3 樓柱頭部分設置免震裝置的中間樓層免震構造）
　　　　　地板　RC 造、一部分為 PC 板
　　　　　耐震壁　RC 造
竣工日期：1959 年
耐震更新：2008 年
更新監工：5 號館更新工程檢討委員會
　　　　　（今村、石丸、井上、早川、古橋、白井、高宮）
設　　計：清水建設一級建築士事務所

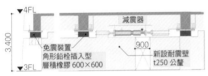

▲ 3 樓免震裝置和減震器

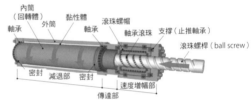

▲ 減震器的構造

中間免震構造的結構

此次耐震更新工程是在 3 樓中間層安裝動態質量減震器（dynamic mass）做為免震裝置、與在 1～2 樓安裝肘節型制震裝置的混合工法。動態質量減震器利用動態的減震裝置，讓一般免震建築物發生 30 公分左右的變形時，能夠將變形量抑制到 15 公分的程度。

此外，1～2 樓配置兩個肘節型制震裝置，則是著重在有效吸收地震能量。

這種 3 樓免震、1～2 樓耐震・制震的多樣化組合的防震技術，能夠讓建築在不損害現有設計下，進行耐震更新工程。

▼ 肘節型制震裝置

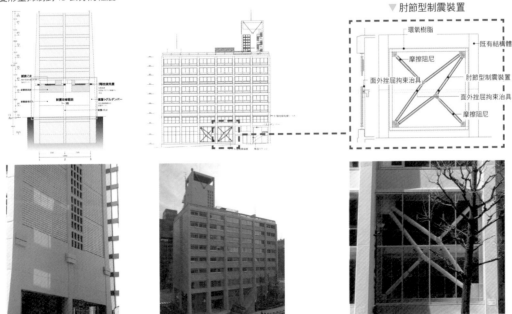

042

屋頂、壁面綠化工法

POINT

綠化工程不僅有美觀的作用，還可發揮節能、及抑制建築物本體劣化的效果。

最近各大都市由於道路普遍鋪設柏油路面，以及從大樓和住宅排出熱氣，加上汽車的排氣熱等各種人工廢熱的影響，引發了熱島效應。熱島效應是引發光化學氧化物[1]的生成、以及局部集中豪大雨的原因之一。

東京都規定在 2016 年度結束之前，「熱島效應對策推進區域」的所有地域，都必須制定減少廢熱、促進熱回收作業、恢復市街地區綠地和水流、建立通風路徑（風道）等環境基本計畫。

關於建築物的綠化策略，則從屋頂、壁面綠化的計畫開始推動。

屋頂綠化的計畫，是期望能夠藉由植物蒸散作用所產生的冷卻效果，達到提高隔熱性和隔音性、吸收及吸附大氣污染物質、美化景觀等效果。

不過，進行屋頂綠化作業時，由於培育植物必須使用土壤，隨著植物的選定，往往會發現估算出來的土壤重量相當驚人，此時就必須對建築構造進行檢討。

壁面綠化除了能遮擋日照，透過植物的蒸散作用，也可以獲得抑制壁面溫度上升的效果。壁面綠化的手法，分為從地面向上攀爬的綠化方式，以及在屋頂或壁面上方設置花盆，由上而下懸垂的綠化方式。這種懸垂型綠化方式的土壤，是位於建築物的上方，很容易乾燥而必須定期澆水，因此需要考量維護上是否可行等問題。

建築的綠化不僅能夠節省能源的消耗，而且因為阻擋了陽光直射建築物表面，還可以降低日照蓄熱所引起的膨脹和收縮作用，減輕紫外線的直接照射，發揮減緩密封材料劣化等效果。

譯注：

1 工廠和汽車等排放到大氣中的揮發性有機化合物、以及氮氧化物等一次污染物，受到太陽光中的紫外線照射，會引起「光化學反應」，而生成臭氧、過氧化氫、二氧化氮等含有氧化性物質的二次污染物。當光化學氧化物的濃度過高時，會產生光化學煙霧，對人的眼睛和呼吸器官的粘膜造成刺激，並導致植物的葉片枯萎。

壁面的綠化方式分為由上而下的懸垂型、在壁面上設置花盆等種植容器的側面植栽型，以及由下而上攀爬的攀緣型等 3 種類型。

進行壁面綠化時，必須依據所栽種的植物種類，擬定適當的栽植和澆水等維護計畫。

▲ 苔蘚植物的壁面綠化範例
為考量苔蘚植物枯萎時的更換和維護作業，採用板狀拼貼的綠化方式。

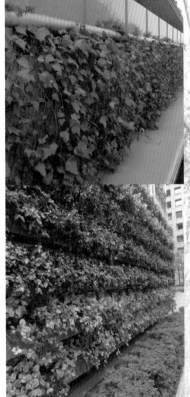

懸垂型
種類：所有懸垂類植物
特徵：無需輔助支架，可讓植物自然懸垂而下，但是必須定期澆水。

屋頂綠化

進行屋頂綠化時，必須依據植物的種類準備適當分量的土壤，因此必須把土壤的積載重量加算到建築物構造的承受重量之中。此外，若屋頂沒有斜度時，必須採用保水性較高的土壤，並定期澆水。如果屬於有坡度的屋頂，則必須引進水分不易蒸發的植栽系統、及可定期澆水的裝置。

側面植栽型（花盆型）
（新丸之內大樓北側面對街道位置的停車場壁面約 20 平方公尺綠化案例）
種類：佛甲草類、苔癬、薜荔等。
特徵：設置花盆等種植容器的綠化方式，必須定期澆水。

▲ 目黑天空庭園
設置於首都高速公路大橋連絡道屋頂的環圈狀庭園。目黑區獲得首都高速公路管理單位的專案許可，依據都市公園法興建此立體都市公園。此座公園在平均斜度 6% 的繩狀區域內，設置草坪、花圃，並且栽種樹木和興建瞭望平台等設施。為了讓輪椅能夠在公園內移動，特地採取迂迴蛇形的設計，以降低通道的整體坡度。
所在地：東京都目黑區大橋 1 丁目 9-2
面　積：約 7,000 平方公尺
長度 400 公尺、寬度 16～24 公尺、高低差 24 公尺
高大和中高的喬木約 1,000 棵，低矮的灌木和地被類植物約 30,000 棵

攀緣型
種類：五葉木通、多花紫藤、爬牆虎、常春藤類、薜荔、黃素馨、茉莉花等。
特徵：植物的根部開展而附著在牆體上。部分的植物種類必須使用攀爬網或纜繩等輔助裝置。

043
減建工法

POINT

要達成低碳型高齡化社會，減建會是一個有效的手法。

在現今強調資源有限和追求低碳型社會發展之下，若採用以往便宜行事的「拆除與重建」（scrap & build）的建設手法，將面臨日益困窘的景況。

日本從 2005 年起開始出現人口減少的狀況。根據國立社會保障・人口問題研究所發表的「日本家戶數之未來設計／ 2003 年 10 月」的報告，雖然夫妻與子女兩代同居的家戶數、三代同堂家戶數等其他型態的家戶數都出現逐漸減少的狀況，但是單人獨居的家戶數和夫妻 2 人同居的家戶數卻呈現增加的趨勢。換言之，儘管人口呈現減少的狀況，但是預估家戶數在 2015 年之前，仍會出現增加的現象。由於家戶數的成長，能源的消耗也必然隨之增加。

當夫妻與子女同居的家戶中，子女因成長而外出獨立門戶之後，原本建築中生活必需的地板面積也隨之減少，因而產生剩餘空間。由於有此種剩餘空間的存在，造成整體建築物產生了不必要的能源耗損。為了讓這些建築能充分再生和活用，因此採用所謂「減建（減築）」的手法。正如同字面上所顯示的意義，「減建」指的就是減少建築空間的改建行為。透過減建的方式能提高既有空間的使用效率（提高耐震性、改善溫熱環境等）。適合減建的建築包括公共建築、學校、獨棟建築、集合住宅、辦公大樓、商業建築等各種型態的建築。

東京都東久留米市雲雀丘團地（集合住宅社區），是 1960 年代整體開發和興建的大規模「新市鎮」。由於居住者的高齡化導致社區逐漸「老市鎮」化，產生了許多空屋。日益增加的空屋很容易成為犯罪的溫床，或是導致老人孤獨死亡的案例增加。為了讓這種日益老化的「新市鎮」能夠再生，日本透過減少住戶等手法，實行減建再造實驗計畫。此項減建工法預料將成為實現低碳型高齡化社會目標的有效手段。

以減建進行的整修翻新

3 樓既有部分的減建

▲ 整修前（3 層樓建築）▼

圖片為完工後歷經 25 年之久的租賃大樓建築，透過減建方式進行整修翻新的事例。將既有的 3 層樓建築中鋼骨剛性結構的 3 樓部分拆除，減建為 2 層樓建築，並進行屋頂和外牆的更新替換作業。

用　　途：租賃大樓
規　　模：地上 2 樓
構　　造：鋼骨造、透過減建進行整修
基地面積：358.82 平方公尺
建築面積：138.89 平方公尺
地板面積：251.08 平方公尺

▲ 拆除 3 樓部分的外牆等設施 ▼

▲ 將 3 層樓減建為 2 層樓（鋼骨狀態）

▲ 整修後（減建為 2 層樓建築。重新設置外牆和覆膜）

以減建進行「新市鎮」再造的實驗（東京都東久留米市雲雀丘團地〔集合住宅社區〕）

東京都東久留米市雲雀丘團地的建築因日益老化，UR 都市機構開始在此進行減少住戶數的庫存房屋再造實驗。

◎ 雲雀丘團地概要

雲雀丘團地（集合住宅社區），是由日本住宅公團（現在的 UR 都市機構）在原來的中島航空金屬田無製造所的舊址所建設的超大型團地。在社區的建地範圍內有棒球場、網球場、市公所辦公室、綠地公園、學校、超市等各種公共設施。此種團地的開發和興建方式，成為日本住宅公團日後開發新市鎮社區的典型模式。

建築類別：中層數公寓 92 棟、排屋住宅 83 棟、Y 字型星形
　　　　　住宅 4 棟、店鋪建築 1 棟

◎ 雲雀丘團地房產再造實驗

靈活運用預定拆除的 3 棟建築，分別就各棟設定再造主題和方法，實際進行庫存房屋再造的試驗。

A 棟：設置電梯進行無障礙化改建作業。
　　　拆除樓梯間以便設置電梯、縮小住戶內的樑深、考量高齡化需求的住宅、壁面綠化、使用再生材料等。

B 棟：以不設置電梯的方式，提高住宅的居住魅力。
　　　透過改建為複層住宅，或將最上層的一部分拆除改為設置露台等方法，營造上方樓層的魅力，並進行配管等設備的集中化、外設化。

C 棟：透過減建和出入口的改造，創造住宅的新形象。
　　　減建最上層的 4 戶、提高接地性、擴建陽台、新設鋼筋混凝土樓板、複層（1.5 層）住宅。

▲ 2 戶 1 住宅化改建

▲ 住戶立體改建

▲ 單間化改建

住戶改建：因應不同生活樣式的需求（2 戶 1 住宅化、3 戶 1 住宅化、單間化、複層住宅化、規格型住宅、其他改建等）

圖片提供：UR 都市機構　都市住宅技術研究所

建築再造學的倡導

建築再造的目的,包括下列項目:
用途的再造:轉變用途的整修翻新。
構造的再造:目的是耐震性能的確保。
設計的再造:建築物正面的更新。
古建築的再造:以保存街道風貌、文化性的觀點、街市振興的觀點進行修繕
更新減建後容積的再造:透過減少多餘的空間,改善熱環境及耐震性,以提
　　　　　　　　　　　高居住品質。

這些建築再造的共通點都在於,要長期使用一棟築物,就要能有效地運用資源和能源。建築領域的時代潮流,已經從拆除和重建的建築概念,明確地轉變為有效運用現有建築物。

透過建築物的再造,能提高建築的資產價值、增進構造的安定性,改善設備的性能、降低環境的負擔、節省能源的消耗等,透過各種方法對改善環境做出貢獻。

不過,在這種發展的情況下,目前負責建築領域教學工作的教育機構,仍然將設計、興建新的建築物當做教育的主體目標,缺乏建築再造的相關意識。有意見指出,為了推廣建築再造的理念,必須積極倡導、確立以建築再造為中心,包含構造、設備、環境、設計、計畫學等建築再造學的專業學術領域。

▲ 古民家的再造
拆除天花板之後,閣樓便呈現在眼前。這項再造工程是希望透過故意讓人們看見屋樑的構架,感受到建築構造上堅實有力的強烈印象,以及開放空間的嶄新魅力。
這棟 1893 年(明治 26 年)興建的筑波市舊豐島家古住宅,於 2005 年遷移到筑波建築風格嘉年華會的會場再造。後來配合葛城地區公園的整修,於 2007 年遷建到公園內。

遷建監工:安藤邦廣
建築名稱:葛城地區公園古民家「筑波風格館」

古民家的再造(茨城縣櫻川市)▶
將大正時代興建的造酒業石壁倉庫(以大谷石層砌),改裝為店鋪的再造工程。右下方照片(從下往上方天花板方向所看到的壁面)中,內壁的大谷石壁面補強材直接被當做室內裝潢的設計元素。

什麼是法規 Chapter 4

044
建築法規

建築基準法是規定「最低限度基準」的技術法令。

　　法律存在的理由，是出於維持社會秩序的必要。只要有不同社會環境背景的人存在，彼此間就會產生利害衝突，所以必須制定某種客觀性的規則和限制。在建築的領域中，建築物本身就跨足了人類社會的所有構成要素，因此必須在細節上制定詳細的基準，而「建築基準法」就是建築相關的主要法律。

　　日本建築基準法的前身，是於1919年訂定、隔年公布實施的「市街地建築物法」。這項法規與同時制定的「都市計畫法」，都是以房屋密集的都市為對象的法律，也都是做為都市的防災對策所制定的。在此之後，於第二次世界大戰結束後的1950年，建築基準法制定、實施，並根據後續各時期的社會情勢和現況變化進行修正、運用至今。

　　建築基準法的主要目的，是以「保護國民之生命、健康、財產」和「增進公共福祉」為宗旨，做為建築物相關「必須遵循之最低限度」的基準。

　　要設立建築基準法做為最低標準的理由之一，是由於自由興建建築這項私人的權利會受到公權力的強制規範，遵照日本憲法第三章第十三條規定的「基於受尊重權、幸福追求權及公共福祉之相關規定，而必須制定最小限度的法律」。

　　此外，雖然採用最低標準，但是以「只要遵守建築基準法的構造和防災上的技術性基準，就能確保生命和財產的安全」為基準，再考量各地區的特性，就可另外制定其他各種條例和建築協定，因此才採取最低標準的法律規定。

　　不過，事實上建築基準法所規定的內容，已經涵括到相當細節的部分，嚴格說來已經不能說是最低限度的標準了。

日本建築基準法的適用範圍

建築基準法是以建築物與建築物之基地、構造、設備、用途為規範對象（法第1條〔目的〕）
雖然一般建築物全部包含在適用範圍內，但是被指定為文化財的國寶或重要文化財類型、或是鐵路的跨線橋和保安設施等建築，則不包含在適用範圍之內（法第2條1〔建築物〕、法第3條〔適用除外〕）。

日本建築基準法的體系

根據建築基準法（法律），訂定更為詳細基準的建築基準法施行令（法令），並針對法律和法令的適用及行政事務，訂定建築基準法實行規則（省令）。
此外，為了在地方風土和不同歷史背景的差異上保有應用彈性，也訂定了都道府縣層次的條例。

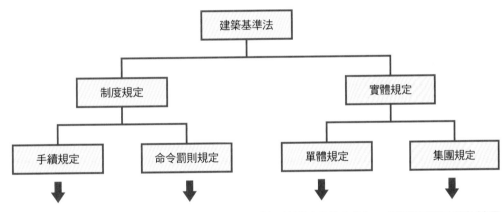

計畫內容審查、工程檢查等義務之規定。

建築執照申請
完成檢查
形式適合認定
建築協定
指定資格檢查機關
建築基準適合判定資格者
建築審查會

違規的糾正，以及對違反者課以罰金、徒刑之規定。

特定行政機關（都道府縣知事或市鎮村長）針對違反事項，可發出改善處置命令。若違反者不履行改善命令，可由行政機關代為強制執行。

確保建築物安全性之規定（全國一律適用）

針對基地、一般構造、構造強度、防火、避難、設備、建築材料品質等相關事項，以及個別建築物之相關規定，訂定最低標準。

確保都市機能之規定（主要適用於都市計畫區域）

針對道路、用途、面積、高度、防火區域等都市土地利用之調整與有助於環境保護之規定。

045
建築基準法的變遷

POINT
建築基準法會根據社會情勢的變化，持續地進行各項修正。

建築基準法的構成內容可大分為兩種規定，其中之一的「實體規定」是賦予建築物必須遵守具體性限制義務的規定；另外一種「制度規定」是為了確保實體規定之實效性的規定。

實體規定中，有進一步確保建築物安全性的「單體規定」，與確保都市機能的「集團規定」。而「制度規定」則是載明建築用語的定義和手續相關的規定（參照標題044）。

建築基準法於1950年訂定之後，因應社會情勢的變化和呼應時代的需求，持續進行各項內容的修訂。

光是木造建築構造設計基準的變遷，在歷次地震等災害之後，就強化了基礎構造、必要壁量、部材之間接合五金等相關規定。

建築基準法於2002年進行的第十次修訂，時值日本經濟泡沫化後景氣低迷，為了因應社會情勢的變化，發揮高度的都市機能，提升都市居住環境的品質，以都市活力的再生為主要理念制定了「都市再生特別措施法」。此外，針對病態建築（sick house）症候群的現象，也增加了相關的改善規定。

由於2005年日本爆發了偽造建築構造書的事件，導致隔年再度修訂建築基準法。修訂內容包括：建築士制度本身的改善、構造基準的嚴格化、由專家進行構造計算的審查（同儕審查，peer check）、3層樓以上共同建築必須接受中間檢查之義務、公布受到處分的建築士和建築事務所名單等規定。

不過，由於修訂後的法規趨於嚴格化，審查時間大幅度增加，導致建築施工在實務上發生混亂的現象。

為了解決上述的混亂現象，對於建築執照申請手續的相關法律也進行了大幅度的修正，並於2010年起開始實施。

建築基準法的變遷（主要修訂項目）

1920（大正9）年 ➡ 制定「市街地建築物法」。這是建築基準法的根源。
決定用途分區及建築物高度的規定。
在 1923 年發生關東大地震的隔年，也進行了修正。

1950（昭和25）年 ➡ 市街地建築法改為建築基準法，並針對木造建築施工所必要的斜撐等數量，訂定「壁量計算」的規定。
1959 年進行了包含壁量計算在內的修正。

1981（昭和56）年 ➡ 此次的法規修正，特別針對耐震基準進行大幅度的修訂。
因此有 1981 年以前的法規稱為「舊耐震」，之後的法規稱為「新耐震（新耐震基準）」的區別。

2000（平成12）年 ➡ 實施促進確保住宅品質等相關法律，訂定瑕疵擔保保證期間為 10 年，以及必須標示住宅性能的規定。

2002（平成14）年 ➡ 為因應社會情勢的變化，發揮高度的都市機能，提升都市居住環境的品質，制定「都市再生特別措施法」。

2003（平成15）年 ➡ 訂定改善病態建築等防止居住環境污染的相關法律，將使用建材的限制、24 小時通風等原則列為義務。

2006（平成18）年 ➡ 2005 年（平成 17 年）爆發偽造構造計算書的事件，導致建築士法的修訂（改正建築士法），創設、公布了構造設計一級建築士、設備設計一級建築士的新制度。

2007（平成19）年 ➡ 6 月 20 日實施建築士法的修訂內容。
包括建築執照的申請・檢查的嚴格化、指定申請和檢查機關業務的適切化、建築士相關業務的適切化和罰則的強化、住宅銷售業者必須履行瑕疵擔保責任，具有公開相關資訊的義務等法規的修訂。

2008（平成20）年 ➡ 11 月 28 日實施建築士法修訂的內容。
包括簽訂設計・工程監理契約時重要事項的說明、再委託承包的限制，以及必須參加定期講習、強化建築士管理要件等新義務等法規的修訂。

耐震診斷義務化的修訂（耐震維修改建促進法，參照標題 050）

2013 年 3 月，耐震診斷義務化的耐震維修改建促進法修正案在國會獲得提案。

被列為診斷義務化的對象，包括 1981 年以前，依據舊耐震基準所興建的不特定多數人進出的醫院、百貨公司、災害時做為避難場所的學校等、地板面積 5,000 平方公尺以上的特定建築物，以及屬於地方自治行政機關耐震維修改建計畫的緊急輸送道路沿道建築物、防災據點等設施。

修正案成立之後，上述對象建築物必須在 2015 年的年底之前接受耐震診斷，由政府補助診斷費用，並且補助部分維修改建的費用。各自治行政機關必須接受和公布設施所有者提出的診斷結果報告。對於未實施耐震診斷的設施所有者，則發布改善命令或行政代執行的程序。

構造計算書偽造問題

國土交通省於 2005 年 11 月 17 日，發現並公布千葉縣某建築事務所的前一級建築士，偽造建築物地震相關的安全性計算資料，引發了一連串相關事件和社會混亂現象。

此一偽造耐震資料的事件，暴露出日本許多公寓和百貨公司的建築，實際上並不符合建築基準法規定的耐震基準，衍生出很大的社會問題，並成為後續修正建築士法的契機。

4

什麼是法規

046
單體規定和集團規定

POINT

單體規定和集團規定的各個項目，是以確保建築物的安全、都市居住安適性、維持居住安全等為目的。

單體規定

單體規定是以確保建築物本身的安全為目的。此項法規包括下列 7 個項目：

①建築物基地的衛生及安全性。

②構造耐力上的安全性。

③依建築物的用途和規模須有的使用安全性。

④防火性、耐火性。

⑤耐久性、耐氣候性。

⑥針對建築材料的規範。

⑦針對特殊建築物的避難、消防相關技術性基準。

單體規定是全國一律適用的規定，但是根據地區狀況的差異，附加了市鎮鄉村條例的寬限、地方自治體的規範等規定。

集團規定

為防範無秩序性的開發，保障住民的居住安全性和安適性的規定。此項法規包括下列 5 個項目：

①地區性用途之規定：為確保良好的居住環境，制定限制各地區建築用途的規定。

②地區性建築型態之規定：各用途區域的容積率、建蔽率、高度限制、斜線限制、日照陰影限制等規定。

③道路之相關規定：建築物與前方道路的相關規定。

④防火區域性規定：各地區建築物防火性能的規定。

⑤地區計畫之規定：以特定地區為對象的土地利用相關的詳細規定。

上述規定是以戰後經濟、產業發展的成長經濟型社會狀態為基礎所制定的法規架構。現在的人口問題、環境問題、文化等多元化的問題層出不窮。為因應都市型態的變遷，必須建立新的建築法規架構。

單體規定和集團規定

建築基準法中對於集團的定義,是指與「單體」區分的相對性意涵,將建築物視為整個集團。為確保整體集團的秩序,訂定規範各建築物相互之間關係的規定(建築基準法第3章、第4章的具體規定)。

集團規定增加了對於建築物的用途、型態、連接道路等限制的規定,以及為了確保建築物集體存在的都市機能,保護市街地區的環境,除了依據建築基準法第68條之9規定的都

市計畫區域以外地區的建築物相關限制之外,其餘都適用都市計畫的規定。

而單體規定則是訂定個別建築物的安全、衛生、防火等相關基準,並制定建築基準法第2章,以及相關的政令、條例等法規。

集團規定適用於都市計畫區域內的建築物,單體規定則以一般性的所有建築物為適用對象。

集團規定的地區用途相關法規

地區性用途的規定是依據為確保都市良好環境,防止無秩序性的開發為目的,訂定規範地區各種用途、建築規模的法規。
地區用途的種類,可大略分為下列3種:

1. 住宅類別用途的地區 ➡ 主要是為保護住居環境而規定的地區。

2. 商業類別用途的地區 ➡ 主要是為增進商業及其他業務的便利性而規定的地區。

3. 工業類別用途的地區 ➡ 主要是為增進工業的便利性而規定的地區。

◎ 地區用途之分類
依據都市計畫法的規定,地區用途可分為下列的類別項目,實際的詳細規定(建蔽率、容積率、能否建築等),則必須遵守建築基準法的規定。

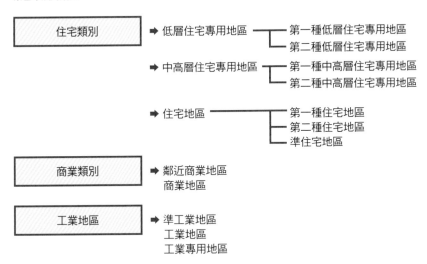

住宅類別	➡ 低層住宅專用地區	┬ 第一種低層住宅專用地區
		└ 第二種低層住宅專用地區
	➡ 中高層住宅專用地區	┬ 第一種中高層住宅專用地區
		└ 第二種中高層住宅專用地區
	➡ 住宅地區	┬ 第一種住宅地區
		├ 第二種住宅地區
		└ 準住宅地區
商業類別	➡ 鄰近商業地區	
	商業地區	
工業地區	➡ 準工業地區	
	工業地區	
	工業專用地區	

047
建築執照申請

若建築變更影響法律適用性時，必須提出變更計畫建築執照的申請。

建築執照的申請是在工程開工之前，建築業主必須向行政機關（主管建築事務單位）、或是民間的檢查機構（指定之審查和確認機關）提出建築執照申請，以確認建築計畫的內容是否符合建築基準法的規定。

此外，根據消防法所規定的防火對象建築物，申請前必須先獲得消防長的同意，再向各地區負責消防檢查的單位提出申請書。原則上，提出申請者須是建築業主，但是一般情況是建築業主委任設計者，以委託代理人的身分提出申請。

建築執照申請後的審查時間，主管建築事務單位針對建築規模、基地、構造進行審查時，通常需要 7 天到 21 天以內的審查時間。對於必須審查構造計算適切性的建築案例，審查時間有時最多會長達 70 天。如果判定申請案符合各項法規的標準，便會發給確認合格的執照證明。

建築業主收到建築執照之後就可開始施工，但是在工程進行的中途，仍必須提出中間檢查的申請，接受各項檢查，並獲得中間檢查合格證書，才能繼續施工。當建築工程完工之後，必須在 4 天之內，提出完工檢查的申請手續，獲得完成檢查的證書（類似使用執照），才能正式使用建築物。

建築計畫變更申請

如果已經獲得建築執照的建築物，希望變更建築設計的計畫（達到影響法律適用性的程度）時，建築業主必須向主管單位，提出建築計畫變更的申請。

實體違反狀態

在上述施工和中間檢查過程中，若發生不符合規定的情況時，通常主管機關會要求業主進行改善工程。如果判定改善工程符合規定，便會發給完成檢查的證書。

違反手續

若有申請變更建築計畫的必要，但業主並未提出申請手續，卻仍然持續進行工程作業，則該建築工程就違反了手續的規定。在違反手續規定的狀態下，即使提出完工申請，也可能無法獲得完成檢查的證明。

必須申請建築執照的建築物（法第 6 號）

適用地區	用途·構造	規模	構造工程類別	審查期限
全國	特殊建築物（注1）（1 號建築物）	提供用途的地板面積 > 100 平方公尺	· 建築（新建、改建、增建、遷建） · 大規模修繕 · 大規模外觀變更（包含增建時所產生的規模） · 變更為 1 號建築物的用途	35 日
全國	木造建築物（2 號建築物）	符合下列規模者： · 3 層樓以上建築 · 總地板面積 > 500 平方公尺 · 高度 > 13 公尺 · 簷高 > 9 公尺		35 日
全國	木造以外的建築物（3 號建築物）	符合下列規模者： · 2 層樓以上建築 · 總地板面積 > 200 平方公尺		35 日
都市計畫地區 準都市計畫地區 準景觀地區 行政主管指定地區（注2）	4 號建築物	第 1 號～第 3 號以外的所有建築物	建築（新建、改建、增建、遷建）	7 日

防火地區、準防火地區以外的區域，進行 10 平方公尺以內的增建、改建、遷建時，不必申請建築執照。
（注1）建築基準法第 1（い）欄之用途的特殊建築物
（注2）都市計畫地區、準都市計畫地區：都道府縣知事聽取都道府縣都市計畫審議會的意見後所指定的區域除外。
　　　準景觀地區：市町村長所指定的地區除外。
　　　行政主管指定地區：都道府縣知事聽取相關市鎮村的意見後所指定的地區。

檢查完成證明（使用執照）

根據建築基準法第 7 條第 5 項規定，「建築物及其基地符合建築基準法相關規定」的證明文書，由特定行政單位或指定的確認檢查機關發給證明。
在必須申請建築執照的建築行為中，除了變更用途之外，其餘所有的建築行為都有接受完工檢查的義務。（法第 7 條）
完工檢查的申請手續，原則上必須在工程完成後 4 天之內提出申請。（同條第 2 項）
提出完工檢查申請書之後，負責檢查的人員會在工程現場進行完工檢查、施工攝影、試驗成績書等相關項目的檢查。若確實符合建築基準法的相關規定，則會發給完成檢查證明。
在獲得檢查完成證明（使用執照）之前，建築業主不得使用或讓他人使用該建築物。
近年來，獲得檢查完成證明的比率，提高到了 7 成左右。

建築物違反法規的更正指導

建築基準法第 9 條第 1 項中，規定「建築物或建築物之基地違反建築基準法令之規定、或根據該法律規定之許可條件時，主管單位可針對該建築物之建築業主、該建築物相關之工程承包商（包含該承包工程之分包商）、現場管理者、該建築物或建築物基地之所有者、管理者或占有者，命令停止該工程之施工，或者給予相當之寬限期限，改善該建築物違反拆除、遷建、改建、修繕、外觀變更、禁止使用、使用限制等相關規定或條件的部分」。建築物違反法規時的改善，若未遵循行政單位的指導、或未進行更正時，依據建築基準法第 9 條第 1 項、7 項、10 項的規定，可發出停止工程、禁止使用、拆除等行政命令。

▲ 檢查完成證明的範例

若未遵守該行政命令，依據建築基準法第 98 條規定，可處以 3 年以下徒刑或課以 300 萬日圓以下之罰金。此外，若收到行政命令時，依據建築基準法第 9 條第 13 項規定，必須在工程現場設置載明建築物所在地、接受命令者姓名和地址的標示，或者載明上述資料的揭示板。

048
規定設計者資格的建築士法

為維持必要的能力，規定建築士必須參加定期講習。

當建築達到某個規模以上，負責設計、監理該建築工程的人，就必須具有相關資格。在日本執行建築設計的人，必須具有「建築士」的國家資格。規定建築士資格的建築士法（1950年實施），將建築士的定義區分為「一級建築士」、「二級建築士」、「木造建築士」等3種資格，並規定每一種建築士資格所能負責設計的建築規模。訂定建築士法的目的，是為了規範建築士設計業務的適切性，以及提升建築物的品質。

一級建築士須向國土交通大臣提出證照申請手續；二級建築士及木造建築士的證照，則向都道府縣知事提出申請。若通過資格的審查，始可取得所申請的證照。

建築士執行建築設計職務時，必須先開設建築事務所，並向所在地都道府縣知事申請登錄。

此外，在建築事務所執行設計業務的建築士，必須執行設計、工程監理等業務，為了讓建築士確實具有所需的必要能力，因此有依據講習制度接受定期講習的義務。

建築事務所所屬的建築士有義務定期接受講習。負責管理建築事務所業務的管理建築士，除了必須有3年以上的實務經驗、以及接受定期講習之外，還必須分別參加各項管理建築士的講習。

建築士執行設計的業務中，若建築達到一定規模以上時，建築士就有義務接受「構造設計一級建築士」、「設備設計一級建築士」等與建築構造相關、以及與設備相關規定的適切能力審查。

設計者在與建築業主簽訂設計工程監理契約之前，有義務以書面方式向建築業主，針對設計圖的種類、工程與設計圖的比對和確認方法等重要事項，進行詳細的說明。

建築士的設計範圍（建築士法第 3 條～ 3 條之 3）

建築面積（S）		高度≦13公尺　且　簷高≦9公尺					高度>13公尺 或 簷高>9公尺
		木造建築			木造以外		所有建築
		1層樓	2層樓	3層樓以上	2層樓以下	3層樓以上	與構造、樓層數無關
S≦30平方公尺		無資格			無資格		
30平方公尺<S≦100平方公尺					2級以上		
100平方公尺<S≦300平方公尺		木造以上					
300平方公尺<S≦500平方公尺							僅限1級
500平方公尺<S≦1,000平方公尺	下列以外之用途						
	特定之用途						
1,000平方公尺<S	下列以外之用途	2級以上					
	特定之用途						

無資格：任何人均可設計
木造以上：木造建築士、2級建築士、1級建築士可以設計
2級以上：2級建築士、1級建築士可以設計
僅限1級：只有1級建築士可以設計
特定之用途：學校、醫院、劇場、電影院、展覽場、大會堂、集會場（有禮堂的建築）、百貨公司

災害時的應急臨時建築物，任何人均可設計。　　　　　　　　　　　　　　　　圖表：「世界で一番やさしい建築基準法」

新創設的「構造設計一級建築士」、「設備設計一級建築士」

2006 年 12 月公布實施的新建築士法中，創設了構造設計一級建築士、設備設計一級建築士的制度，規定執行「一定規模以上建築物」的設計時，必須由構造（設備）一級建築士本身負責設計，不然就有義務接受符合構造（設備）一級建築士構造相關規定、設備相關規定之適合性的審查和確認。

構造（設備）一級建築士資格的取得，原則上必須擁有一級建築士資格，從事 5 年以上的構造（設備）設計業務，並修習完經國土交通大臣登錄的講習機構所舉辦的相關課程。

一定規模以上建築物的定義

◎ 構造設計一級建築士的設計範圍
・高度超過 13 公尺、或簷高超過 9 公尺的木造建築物
・地下層除外的 4 層樓以上鋼骨造建築物、以及高度超過 20 公尺的鋼筋混凝土造或鋼骨鋼筋混凝土造建築物
・其他政令所規定的建築物
《增建改建時之考量標準》
在增建、改建、大規模修繕及改變外觀（以下稱「增改建等」）之後，符合建築基準法第 20 條第 1 號或第 2 號規定的建築物，其增改建等部分必須符合上方所列項目的規定。

◎ 設備設計一級建築士的設計範圍
・3 層樓以上、或地板面積超過 5,000 平方公尺以上的建築物
《增建改建時之考量標準》
增改建等部分為 3 層樓以上、或地板面積超過 5,000 平方公尺以上的建築物

049
品確法

品確法是從保護消費者的立場所制定的法律。

品確法（品質確保法）是「促進確保住宅品質等相關法律」的縮寫，主要是為了預先防範發生住宅相關的問題，並在萬一發生糾紛時，能從保護消費者的立場，迅速處理紛爭而制定的法律。此項法律於2000年開始實施。

此項法律的重點，包括下列3個要項：

新建住宅瑕疵擔保責任特別條例

此項特別條例規定新建住宅的取得契約中，關於住宅的基本構造部分，最少必須有10年瑕疵擔保期間的義務。此外，如果簽訂特約，擔保期間可延長為20年。

住宅性能標示制度

此項制度是為了能在建築契約簽訂前進行比較，因而設定新的住宅性能標示基準，或委託具有客觀性評估住宅性能的第三方機構（已登錄之住宅性能評估機構），製作住宅性能評估書的制度。至於是否需要利用住宅性能評估和標示，則由住宅的供給者或取得者自行選擇和決定。如果希望利用的話，就必須支付一定額度的費用。

住宅性能評估書可分為彙整設計圖階段評估結果的「住宅設計性能評估書」，以及經過施工階段和完工階段檢查的評估結果所製作的「住宅建設性能評估書」等兩種，並根據法律規定以特定的標章標示之。

如果將住宅性能評估書或其複印本附加於新建住宅的發包契約書或買賣契約書時，則住宅性能評估書所記載的內容，將被視為等同契約的內容。

住宅專門糾紛處理體制

若附加住宅瑕疵擔保責任保險的賣方或承包商（賣主等），與其買方或發包者（買主等）之間發生紛爭時，專門負責處理紛爭的機關必須迅速且確實地處理雙方的糾紛。具體而言，發生紛爭的買賣雙方可向指定的住宅紛爭處理機關，申請進行斡旋、調解、仲裁等事務。

住宅性能標示制度之評估（新建住宅）

▲ 設計性能評估書的標章

▲ 建設性能評估書的標章

住宅性能的評估分為設計性能評估、以及建設性能評估兩個階段。

前者是從申請者所提供的自我評估書、各種設計圖面、計算書等資料，依據設計內容所做的性能評估。

後者是在施工的過程中，進行 4 次的現場訪視，檢查工程是否確實依照設計施工，以評估所完成的建築性能。

具體而言，國家指定的住宅性能評估機構是根據「日本住宅性能標示規定和基準」，針對下列 10 個項目，以等級和數據評估住宅的性能。

此外，下列項目中的第 8 項「聲音環境」屬於自由選項，可由申請者決定是否進行評估。

4

什麼是法規

1.構造的安定性	➡ 對於地震和颱風的強度。
2.火災時的安全性	➡ 火災的感測和防燃性。
3.劣化的減輕	➡ 針對防濕、防腐、防蟻處理等建築物劣化的對策。
4.維修管理的考量	➡ 給水排水管及瓦斯管的清掃、檢查、維修等管理維修的難易度。
5.溫熱環境	➡ 住宅節省能源的效果。
6.空氣環境	➡ 對於化學物質的防範和通風對策等。
7.採光、視覺環境	➡ 影響室內明亮度的開口部比例。
8.聲音環境	➡ 針對室外噪音的隔音性。
9.高齡者族群的顧慮	➡ 裝設扶手、縮小高低差等無障礙設施的設置狀況。
10.防犯措施	➡ 防止外人侵入的有效對策和措施。

住宅性能標示制度的注意要點

由於標示住宅性能的項目中並未包含「地區環境與調和性」、「傳統技術的傳承」、「設計性」等抽象價值判斷的性能，因此標示為住宅性能高的建築物，相對的，與建築物價值的高低並無直接關連性。

050
耐震改修促進法

POINT

制定耐震改修促進法，是以確保既有建築物的耐震性為目的。

耐震改修促進法（促進建築物耐震翻修的相關法律），是從阪神、淡路大震災中獲得教訓而制定的法規。

此項法律 1995 年開始實施，於 2006 年進行修訂。此次修訂揭示未來 10 年間的耐震化比率，希望達到 90% 的目標。

此項法律的主要重點，是「發生地震導致建築物倒塌等災害時，為保護國民生命、身體及財產安全，採取促進建築物翻修之措施，提高建築物對地震之安全性，以確保公共福祉為目的」。

符合耐震改修促進法的對象物

耐震改修促進法的對象建築物，是既有建築物之中，尤其指多數人使用的一定規模以上的「特定建築物」，該建築物的所有者必須為了確保建築物符合現有耐震基準，或具有同等以上的耐震性，善盡耐震診斷和維修改建的義務。此外，做假和違法建築物等也包含在對象物的範圍內。

罰則規定

在必須善盡耐震翻修義務的特定建築物之中，針對不特定多數人所使用的一定規模以上建築物，所轄的行政機關可向建築物的所有者，提出必要的指示和命令，並將該建築物列為「指示對象」建築物。若建築物所有者拒絕接受所轄行政機關的指令和檢查時，可依據罰則的規定課以罰金，並公布未遵行指令的建築物名稱。若有倒塌危險性的建築物，則依據建築基準法的規定，命令所有者限期改善。

同法也訂有認定制度。若通過這項認定程序，在進行大規模翻修時，可免除必要的建築或改建執照申請手續，對於耐震以外的現存不符規定的要件，也免除溯及既往的責任。此外，政府也提供低利融資、發放補助金等各項優惠措施。

耐震改修促進法所規定的特定建築物一覽表

法	政令第2條第2項	用　途		法第6條之所有者之努力義務、及法第7條第1項之指導、協助的對象建築物		法第7條第2項之指示對象建築物
				規　模		
				樓層數	總地板面積	
法第6條第1號	第1號	幼稚園、托兒所		2 以上	500 平方公尺以上	750 平方公尺以上
	第2號	小學等	小學、中學、中等教育學校之前期課程、視障學校、聽障學校或養護學校	2 以上	1,000 平方公尺以上（包含室內運動場的面積）	1,500 平方公尺以上（包含室內運動場的面積）
		老人之家、老人臨時收容設施、身體障礙者福祉之家、其他類似的相關設施		2 以上	1,000 平方公尺以上	2,000 平方公尺以上
		老人福祉中心、兒童厚生設施、身體障礙者福祉之家、其他類似的相關設施				
	第3號	保齡球館、溜冰場、游泳池、其他類似的運動設施		3 以上	1,000 平方公尺以上	2,000 平方公尺以上
		醫院、診療所				
		劇場、觀覽場、電影院、演藝場				
		集會場、大會堂				
		展覽場				
		百貨店、超市及經營其他物品銷售業務的店鋪				
		大飯店、旅館				
		博物館、美術館、圖書館				
		遊樂園				
		公共浴室				
		餐飲店、夜總會、料理店、俱樂部、舞廳、其他類似的店鋪				
		理髮店、當鋪、衣裳租賃店、銀行及經營類似服務業的店鋪				
		車輛停車場、構成船舶或航空機之停泊及出發的建築物，提供旅客搭乘及等待的設施				
		汽車車庫、其他提供汽車或自行車停車和停留的設施				
		郵局、衛生所、稅務署、其他類似公益性的必要建築物				
		學校	第2號以外的學校	3 以上	1,000 平方公尺以上	
		批發市場				
		租賃住宅（僅限共同住宅）、寄居宿舍、宿舍				
		事務所				
		工廠（提供危險物貯存場或處理場用途的建築物除外）				
	第4號	體育館（提供一般公共使用的設施）		1 以上	1,000 平方公尺以上	2,000 平方公尺以上
法第6條第2號		提供危險物貯存場或處理場用途的建築物		貯存、處理法令規定數量以上危險物的所有建築物		500 平方公尺以上
法第6條第3號		建築物因地震倒塌時，妨礙與基地連接之道路通行，導致發生多數人難以順利避難之情況，而與都道府縣耐震改修促進計畫所列名之道路接壤的建築物		所有建築物		

◎ 建築基準法的寬限特例措施

3 層樓以上被認定為耐震改修促進法相關計畫的建築物，建築基準法亦規定了以下寬限特例措施：

1. 放寬既有不符規定建築的限制
建築基準法第 3 條第 2 項所規定的既有建築物，為提高其耐震性而進行滿足一定條件的增建、大規模修繕或大規模改變外觀時，可不受建築基準法第 3 條第 3 項規定的約束，工程完工之後仍適用同法第 3 條第 2 項的規定。

2. 放寬耐火建築物的相關限制
為提高耐震性，而在耐火建築物增設牆壁或補強柱子的結果，導致不符合耐火建築物相關規定的情況時，只要滿足一定的條件，則不適用於該規定。

3. 建築執照申請手續之特例
進行必須申請建築執照的翻修工程時，若獲得符合耐震改修促進法計畫的認定證明，則被視為擁有建築執照，可簡化建築基準法的相關申請手續。

◎ 耐震診斷、耐震改修標章的標示制度

耐震診斷、耐震改修標章的標示制度，是針對根據 1981 年以前的舊耐震基準所興建的建築物。這些建築物若符合耐震改修促進法耐震診斷的方針、或確認符合現行建築基準法耐震標準時，可發給印有符合耐震標準的內容和標章的標示板，提供該建築的利用者有關耐震的資訊。

透過此項標章的標示制度，可提高建築物所有者、管理者的安全意識，促進耐震的翻修作業，並且在發生地震時，讓該建築物的利用者能採取確實的因應行動。經由申請而獲得標章和標示板的建築物所有者，可將標示板裝置於該建築物之上，同時也可在印刷物或網頁上刊載獲得標章的訊息。

耐震診斷、耐震改修標章的標示板範例 ▲

051
改正節能法

以進一步推動能源使用合理化為目的，執行了節能法規修訂。

節能法是在石油危機的契機下，於1979年為因應能源缺乏導致國內外經濟性、社會性環境的變化，以促進燃料有效運用為目的而制定的法規。

改正節能法則是於2009年修訂原有的節能法，並公布實施；接著，又在2010年全面地修訂、實施。修訂節能法的主要目的，是希望針對能源消耗量大幅度增加的業務部門和家庭部門，更進一步推動能源使用合理化的措施。

修訂內容概要
①強化工廠、辦公室等的節省能源對策

現行的節能法規定大規模工廠及辦公室的負責人，必須善盡能源管理的義務。不論產業部門或辦公室、便利商店等業務部門，都必須強化節省能源的因應對策。

事業（企業）單位負責人必須在其事業單位中，引進能源管理的業務。對於連鎖企業的節能，則視為同一個事業單位，採用與一般事業單位相同的節能規範。

②強化住宅、建築物節省能源的對策

現行節能法針對擬興建大規模住宅、建築物（200平方公尺以上）的建築業主，規定有義務向主管機關提出節省能源相關規劃的申報。為強化家庭、業務部門的節省能源對策，擬定了下列措施：

- 強化大規模住宅、建築物有關的擔保措施（引進增加指示、公布的命令）。
- 將一定中小規模的住宅、建築物也列入必須提出節能規劃等申報的對象。
- 針對興建和銷售住宅的業者，規定必須引進提高住宅節能效果的措施。
- 推動住宅、建築物裝設節能性能等的相關標示

什麼是施工 Chapter 5

052
建築施工的型態

POINT

隨著時代變遷，建築施工的型態也趨於多樣化，責任的歸屬則更為明確化。

建築是先由設計者描繪建築設計圖，然後以實現設計圖內容為目的，由施工者進行工程的施作。所以，建築施工就是指實際建造出建築物的過程。建築施工通常由專業的施工業者負責執行，而施工業者可分為工務店、工匠、綜合承包商等類別。綜合承包商（General Constructor）是由「綜合（General）＝普遍」、「承包商（Constructor）＝請託」組合而成的名詞，也就是統合承包者的意思。換句話說，此種綜合建設業者，是將多種工程統一承包的施工型態。

直到明治時代從英文翻譯出「建設」這個詞之前，日本都使用「普請」這個代表承包工程的詞語。以前日本的工匠，負責設計到施工大部分的作業，但是到了江戶時代後期，尤其是進入明治時代之後，隨著近代化的發展，建築內容日趨複雜化，建築施工也必須專業化，因此設計和施工開始分離，施工內容也細分為各種專業，逐漸演變為現行的施工體制。

不過，建築起造者（客戶）的發包方式，也並非都屬於直接委託設計者或綜合承包商的方式，也有將構想、計畫、設計、企劃等業務整合為一，全部委託專門業者承包的「統包（turn key）」等方式。換言之，此種發包方式，是客戶（起造人）與專門業者（統包公司）簽訂承包契約，在整體建築工程完工之後，只要轉動（turn）拿到的鑰匙（key）打開房門，就能夠立刻使用建築的方式。

如果屬於技術性較為複雜的工廠等建設，採用統包方式具有責任明確化、契約管理單純化、工期縮短化的優點。此外，也有將分別發包、設計、施工管理等業務委託施工經理做為代理人（Construction Manager，簡寫為 CMr）執行所有相關業務的做法，稱為施工經理（CM）方式。

普請的由來

「普請」原本是禪宗的用語，代表在興建寺廟的佛堂和佛塔時，請託許多人共同從事建築勞役的意思。

普請具有請託多數人的意義，代表「普遍委請」許多人，希望眾人平等地奉獻（資金、勞力、材料的提供），共同從事興建寺廟建築的工作。

後來這種興建方式也被運用在築城的土木工程上，「普請」原本的意涵逐漸淡化，而成為代表一般建築或土木工程的意思。

普請分為興建家宅的「家普請」，更換屋頂茅草的「屋頂普請」，清掃水圳或水溝的「溝普請」，田圃用水相關的「田普請」等各種普請型態。這些普請都屬於無償的互助活動，集合大眾的力量整備自己居住的地區。

隨著時代變遷，有些無法提供勞動力的人，就提供金錢委託包商代為工作，逐漸演變為專業職人負責興建工程的分工型態。

現在的土木工程和建築也採用普請承包的方式，事實上這是從原本相互扶助的方式演變而來的施工型態。

◀ 普請場地圖繪

圖片出處：
文部省發行教育錦繪
衣食住之內家職幼繪解之圖
筑波大學附屬圖書館收藏

承包方式的種類

◎ 統包（turn key）方式

執行興建工程時的承包方式之一，是由建設業者統一負責從規格的設計，一直到完工為止的所有業務。民間事業大多採用此種承包方式。

◎ 完全統包（full turn key）方式

此種承包方式是從工廠或生產設施的設計、施工、機器設備的安裝、試運轉的指導、責任保證等所有工程和業務，都完全承包的方式，並且擔負著設施完成之後，只要轉動鑰匙就能正常運轉的保證責任。

◎ 施工經理（CM）方式

建築業主委託施工經理為代理人（CMr），負責執行分別發包、設計、施工管理等業務的方式。

▼ 設計施工統包方式與透過 CM 的分別發包方式之比較

項目	設計施工統包方式	透過CM的分別發包方式
建築業主的立場	雖然屬於接受完工建築的被動立場，但是較為簡易便捷。	積極參與計畫、設計、施工者的選定、管理等工作，但是相當耗費時間。
設計者的立場	・設計的內容大多依據公司的操作手冊和規格進行規劃。 ・可靈活運用外包。 ・基本上不參與成本管理和工程管理工作。	・設計者與建築業主一面討論一面決定設計的內容。 ・不僅負責設計而已，也參與成本管理和工程管理工作。
實務的型態	大多屬於營業、設計、工程管理分工的型態。	通常屬於不分工的型態。
契約的型態	・屬於設計、施工統一承包的契約。 ・偶有採取設計分包的型態。	・委託施工經理負責設計管理和施工者選定業務的契約。 ・與各專門工程公司簽訂工程承包契約。
公開性、透明性	對於發包的建築業主，基本上不公開成本等相關資料。	必須經常將成本、施工狀況向發包的建築業主報告。

053
建築施工所追求的目標

POINT

「品質的確保」、「工程的遵守」、「成本的壓縮」、「施工的安全性」、「對環境的考量」是建築施工所追求的目標。

施工所追求的目標,包括確保施工品質、遵守工程規定和工期、降低施工成本(適當的費用)、施工的安全性、對於環境的考量等等。

品質的確保

是指確保建築的施工精確度、構造和機能的強度、耐久性、裝修的美感等。為了確保上述項目的品質,產生了品質管理(Quality Control= QC)的方法,一般稱為 QC 七大手法。

遵守工程計畫

工程計畫的執行和管理,是建築施工的重要事項。為了在預定的工期內完成建築工程,必須針對各個工程的施工方法、施工順序、材料、設備、機械、勞務等各項目,都能夠確實掌握,計算出所需的施工日數,建立明確的施工計畫,並進行嚴謹的工程進度檢查(工程管理)。

建築成本的降低(適當的費用)

依據將成本降到最低的管理目標,擬定執行的預算。此外,在施工過程中,也必須規劃和管理降低變動成本的計畫。

建築施工的安全性

針對與工程相關的施工人員、職員、協力業者、訪客等人員,必須以安全地進行工程為目的,在施工現場徹底執行安全管理等相關措施。

對環境的考量

針對建築工地的周邊環境,必須採取避免建設引起噪音和振動、地盤下沉、電波收訊障礙、日照、風力等障礙的預防措施。

此外,依據日本 2000 年公布的建設回收再利用法(建築工程相關資材的再資源化等相關法律)規定,施工現場所產生的混凝土塊片、建設用木材、柏油等材料,必須加以分類回收,以善盡推動再資源化和建設廢棄物減量的義務。

QC 七大手法

QC（Quality Control）七項工具，被稱為品質管理相關的數值性品質管理手法。
以下是依據以往所使用的數值（統計）資料，構成品質管理的七個代表性手法。

| 柏拉圖 | ➡ 將各項目分類為不同層別，依據出現頻率的大小排列，顯示其累積總和的圖表。
例如：以不良品的內容分類，將不良品品項數依順序排列，就能了解不良品的重點。 |

| 直方圖 | ➡ 表示計量特性數值分布的圖表之一。若把測定值的存在範圍分成數個區間，可以各區間當做底邊，將該區間的測定數值排列出相對應比例面積的長方形。 |

| 管制圖 | ➡ 將連續觀測的數值或群組統計數值，依據時間的順序或樣本的編號順序，標示點狀記號，並具有上方管制上限線，以及下方管制下限線的圖表。為了協助判別標示記號點的數值是否偏向單方的管制界線，會標示出中心線。 |

| 散布圖 | ➡ 取兩種特性做為橫軸和縱軸，標示出觀測數值記號點的圖表標示方法之一。 |

| 特性要因圖 | ➡ 有系統地顯示特定原因和結果之間關係的圖表，也稱為魚骨圖。 |

| 檢查表 | ➡ 利用預先擬定的檢查項目表，在工廠、施工現場、事務所進行檢查和標示記號後，再進行統計分析的手法。 |

| 層別法 | ➡ 將製造條件和性質類似者歸納在一起，然後與條件不同者區分，以取得分析數據的手法。 |

日本引進 QC 的歷史性過程

日本在第二次世界大戰結束之後，引進 QC 品質管理的概念。
日本在戰前、戰爭期間大量生產製品時，品質管理做得相當差。戰後為了改善真空管的品質，接受 GHQ（駐日盟軍總司令部）的指導，開始引進 QC 品質管理手法。
後來，日本科學技術聯盟設立了デミング賞（注），發揮推廣和普及的效應，經濟高度成長期的許多工廠，都廣泛地引進 QC 制度。

（注）デミング賞（Deming Prize）是頒給對促進和提升綜合品質管理成效有功績的民間團體和個人的獎項，由日本技術聯盟的デミング賞委員會負責甄選和審核作業。

054
施工計畫

POINT

擬定施工計畫時，必須充分確認檢討事項和注意事項，再決定計畫的內容。

擬定施工計畫的目的，是為了依據建築設計圖順利完成興建工程，因此必須訂定工程的限制條件、必要的施工程序、建築工法、施工管理方法等要項。

在擬定施工計畫之前，必須確認下列檢討事項和注意事項：

發包者所提示的契約條件

確認施工現場說明書、標準規格書、特別規格書、詢問答覆書、設計圖面等資料。

施工現場各項狀況的把握

掌握施工現場的氣象、地質、地形、交通狀況（交通流量、占用道路的必要性、鄰近環境的把握），以及施工時所產生的噪音、振動、廢棄材料等狀況。

施工技術計畫

活用過去的施工經驗和實績，考慮採用新的施工技術和工法，以決定工程施工的順序、工程計畫、施工機械的選定和組合、搬運計畫、臨時設備計畫、品質管理計畫等要項。

調度計畫

確認外包計畫、勞務計畫、材料的調度、運送計畫、以及機械的機種、數量、裝置等要項。

工程管理計畫

進行施工現場組織的編制、執行預算的編列、安全管理、環境保全計畫的確認等項目。

替代方案

在擬定施工計畫案時，必須規劃一個以上的計畫案，並檢討、比較各個方案的經濟性及優缺點，以選擇最適切的計畫。

降低施工的耗損

擬定最佳的計畫，盡可能降低施工停頓等待的時間、以及機械設備的耗損、和維修的時間損失。

變更施工

施工計畫書的內容若發生重大變更時，必須立即擬定變更計畫書，迅速採取因應對策，以避免影響工程的進度和品質。

施工計畫注意事項及工程進度表

施工計畫必須兼顧工程的品質、安全、成本、工期等四項要素的平衡。若忽視適當的工期因素，任意縮短施工期間，不僅會導致施工品質降低，影響施工安全，還會阻礙勞務和機材的活用，導致成本增加。

工程計畫是以時間為軸心，將施工計畫中的所有內容整理為脈絡明確的計畫表。

以往進行施工時，工程管理者會運用各式各樣的工程進度表來掌握施工的進度。日本於 1950 年代後期起，開始採用網絡式（network）工程進度表，目前已廣泛運用在工程計畫中。

木造平房專用住宅的網絡式工程進度表範例

◎ 網絡式工程進度表的表現方式

· 若進入結合點的箭頭線條（標示為 →○ →）代表該工程尚未全部完成，無法開始下一個工程。

· 從一個結合點到下一個結合點，只有一條箭線。
 若從一個結合點同時開啟兩個以上的工程時，會以 dummy（虛設、架空的作業，標示為 ⋯→）表示非作業關係、但有順序先後關係的工程。

· 每一項工程都各有一個開始結合點和終了結合點。

· 不會有形成循環的結構

網絡式工程進度表的優點和缺點

優　點	➡	容易掌握重點管理作業

容易掌握重點管理作業
容易掌握各工程作業的關連性
容易掌握勞務、資材等的引進時機
容易擬定縮短工期的方針
容易利用電腦達到省力化的效果

缺　點 ➡ 需花工夫製作進度表
難以掌握個別工程作業的進度狀況

055
工程監理與施工管理

POINT
工程監理屬於執行設計業務的一環，施工管理則是施工業者為了掌控工程進度和品質所進行的管理業務。

工程監理

工程監理被視為設計業務的一環。工程監理者本身必須負責比對設計圖和工程狀況，並確認工程是否按照設計圖面進行。（執行工程監理業務必須具備建築士的資格，通常設計者也兼任監理者）這項監工業務是由工程監理者，針對工程施工者在自主管理下的工程狀況，執行確認的業務。依據建築士法的規定，工程監理主要的具體內容如下：

①建築事務所的開設者，在接受工程監理業務的委託時，必須向建築業主提交記載著工程監理的種類、內容、實施期間、方法、報酬金額等內容的書面資料。

②比對工程狀況和設計圖，並確認工程是否依照設計圖面施工。

③若發現工程未依照設計圖面施工時，應立即要求工程施工者注意並改善。如果工程施工者不遵從改善的指示，應將此狀況向建築業主報告。

④工程監理業務結束時，必須立即以書面方式，向建築業主提交監理結果的報告。

施工管理

施工管理是施工業者本身以施工管理者的身分，主要在施工現場執行監督管理的工作，並針對施工品質的確保、工程的進度狀況、材料的調度、作業流程的指示、擬定的執行預算、及專門業者的管理等內容，執行監督管理的業務，以便讓工程順利進行。

最近，雖然施工業者的工程承包契約中，包含了建築的缺陷和瑕疵的擔保責任，但是具有工程監理者身分的建築士，也會被追究監督不周的過失責任。今後的工程監理者，或許將會被要求擔負更多工程監理的社會性職務和責任。

工程監理與施工管理

工程監理業務中，分為「監理」和「管理」兩種不同的業務內容。

◎ 建築基準法中的定義

建築工程監理

建築士法第 2 條（定義）第 6 項

工程監理是在執行工程監理業務時，確認工程是否依照設計圖面施工。

建築士法第 18 條（執行業務）第 4 項

建築士在執行工程監理業務時，若發現工程未依照設計圖面施工，應立即要求工程施工者注意。若工程施工者不遵從改善指示，應立即將此狀況向建築業主報告。

建築施工管理

建築業法施行令第 27 條

建築施工管理是指施作建築工程時，必須確實擬定施工計畫及施工圖，並進行該工程之工程管理、品質管理、安全管理等工程施工管理之必要技術。

◎ 監理與管理

監理

確認和檢查是否依照設計圖面施工。

調整、修正設計內容中的不明確、不足、不完備之處。

管理

管理是指施工者為達成施工之目的，在施工過程中管理本身所擬定計畫內容的業務。

執行施工管理的現場監督者，若具備建築士資格，可擔任工程監理者，但依據法律原本制定的意涵，工程監理者是接受建築業主的委託，擔任其代理人，必須以中立的立場，在施工者和建築業者之間執行工程監督的業務。

東京晴空塔鋼管桁架柱腳部分（施工時）▶
竣工日期：2012 年 2 月 29 日
設計監理：日建設計
施　　工：大林組
設施概要：展望設施、廣播設施
基地面積：36,844.39 平方公尺
最高高度：634 公尺
構　　造：鋼骨造　鋼骨鋼筋混凝土造
　　　　　鋼筋混凝土造
基　　礎：現場打樁　地下連續壁樁

056
地盤調查

POINT

為了確認地盤的正確性質和狀態，必須進行地盤調查，並依據調查數據擬定適合的施工方法。

在建築準備開工之前，為了掌握建築所在地的地質狀態，必須進行地盤調查，並依據這項調查所獲得的數據資料，計算地盤的強度。

地質狀態

地盤是指會直接影響人類活動和生活的表層地質。隨著所在的位置不同，地盤的樣貌也各有差異。我們眼睛看不到的地下樣貌，會呈現出泥質地盤、岩質地盤、削土、填土、掩埋土等各種不同的樣態。

當日本新潟地震和阪神淡路大地震發生時，土地產生了液化現象。這種現象是由於地震的振動，使地下水位高的砂質地盤出現液態狀。一旦出現這種現象，地盤的承載耐力會急劇降低，導致地下的埋設物（下水管等）上浮、以及地盤沉陷的問題。在斜面之類的土地上，地盤將無法支撐建築物的重量，甚至會壓毀建築。而斜面的崩塌又與土地長年的風化現象有關，但要察覺崩塌的前兆並不容易。為了預防斜面土地崩壞的災害，必須詳細調查該地過去的災害記錄。

地盤調查

因此，為了正確判斷複雜的地質狀態，必須進行地盤調查。根據調查的結果，可進行基礎樁施工的檢討、擋土牆的檢討、地下水對策工法的檢討、以及基礎、地下挖掘方式等各項施工方法的檢討。

一般所採用的地盤調查方法，包括平板載重試驗、標準貫入試驗、瑞典式探測試驗、鑽探等方法。即使是小規模的木造建築，也必須確認用地是否有不同沉陷或液化的現象，因此不論建築規模大小如何，都必須進行地盤調查。

2009年起日本開始施行住宅瑕疵擔保履行法之後，新建住宅都有進行地盤調查的義務，負責地盤相關設計者的責任也日趨吃重。

平板載重試驗

地盤的平板載重試驗是在測試的地盤面上，裝置剛性強勁的載重板（直徑 30 公分的圓板），透過分階段增加承載的重量，從承載重量和地盤的下沉量，計算出地盤的極限支撐力和地盤反力係數。

承載重量時，必須要有反力載重。依據現場狀況，可利用礫石、鋼筋、油壓挖土機增加重量的方式，做為反力載量。

若是要確認構造物設計的載重，則必須將試驗的最大載重設定為設計載重的 3 倍以上。

載重試驗的方法分為階段式載重試驗（單一週期），以及重複階段式載重試驗（多週期），可根據試驗的目的，選擇適當的載重試驗方法。

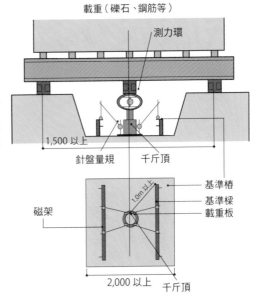

載重（礫石、鋼筋等）

測力環

1,500 以上

針盤量規　千斤頂

基準樁
基準樑
載重板

磁架

1.0m 以上

2,000 以上　千斤頂

圖片來源：「世界で一番やさしい建築材料」
（中文版《圖解建築材料》，易博士出版）

瑞典式探測試驗

瑞典式探測試驗（SWS 試驗）是 1917 年左右瑞典國有鐵道為了進行不良路盤的實態調查，所採用的探測方法。後來廣泛地被斯堪地那維亞各國（挪威、芬蘭等國）採用。日本建設省（現在的國土交通省）於 1954 年左右，為了調查堤防的地盤，開始引進這種地盤探測方法，並於 1976 年制定探測試驗的 JIS 規格。現在幾乎所有獨棟住宅的地盤調查，都採用這種地盤探測的方法。

此種試驗方法是在裝有螺旋鑽頭的測定桿上方頭部，安裝 1kN（相當於 100 公斤）的載重，然後測量測定桿貫穿至土中的深度。當測定桿貫穿的狀態停止時，再旋轉測定桿的把手，以測定旋轉貫入直線距離 25 公分所需的旋轉次數，並根據其結果判斷地盤的強度。

最近除了採取手動旋轉貫穿的方式之外，也採用機械貫穿的測定方式（下方右圖）。

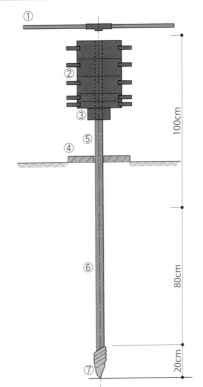

100cm

80cm

20cm

①旋轉把手
②夯錘砝碼（10 公斤 ×2、25 公斤 ×3）
③承載用夾鉗（5 公斤）
④底板
⑤測定桿（Ø19 公釐、L=1,000 公釐）
⑥螺旋鑽頭用測定桿（Ø19 公釐、L=800 公釐）
⑦螺旋鑽頭

▲ 手動旋轉貫穿測定　　▲ 機械貫穿測定

5

什麼是施工

057
地盤改良工法

地盤改良是針對地盤調查判定為軟弱地盤的土地，進行地盤的改良作業。

地盤改良的方法包括強制壓密、搗固夯實、固結、置換等工法。

強制壓密工法

針對以飽和的粘土或粉砂所形成的軟弱地盤，採取強制性排除間隙水分，將地盤緊密向下壓實的工法。此種強制壓密工法分為載重工法和垂直排水工法。

搗固（夯實）工法

將砂樁打入地下，利用振動或衝擊等方式，施加物理性、機械性的壓力，以提高土壤密度的工法。

增加土壤的密度能提高地盤的支撐力和耐剪斷力，使地盤的性質強固化。搗固（夯實）工法分為震實工法(vibroflotation method)、壓實砂樁工法、砂礫樁工法等。

固結工法

在土壤中添加水泥硬化劑加以攪拌，使其化學性硬化的工法。對於黏性土、砂質土地盤能夠發揮增強支撐力、抑制沉陷、防止土壤液化的效果。此種工法分為表層改良（淺層改良）工法和深層改良（柱狀改良）工法等兩種。

表層改良工法是針對深度 2 公尺以內的軟弱地盤層，進行基礎底盤部分的土壤改良，以提高地盤的強度。在採行此種工法時，必須注意腐植土層無法與水泥產生化合作用，以及地下水大量湧出時會影響硬化劑的反應等問題，以規劃最適切的改良工法。深層改良工法是針對深度 2 公尺以上、8 公尺以下的軟弱地盤，採取鑽挖地盤，填埋柱狀的凝固劑，以形成混凝土狀柱子的工法。

置換工法

將部分或全部的軟弱地層挖除，置換為良質土壤、夾土水泥、混凝土的改良工法。

採取垂直排水工法的改良地盤

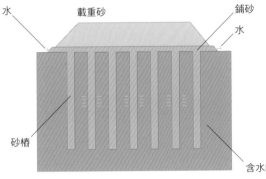

水　載重砂　鋪砂

水

砂樁

含水的軟弱地盤

垂直排水工法（Vertical drain）是在地盤中，以適當的間隔垂直打入砂樁（砂滲工法），縮短水平方向的壓密排水距離，促進土壤的壓實下沉，以增加地盤強度的工法。此種方法對於地層較厚的粘土質地盤效果較佳。

若以排水紙帶（drain paper）取代砂滲工法（sand drain）的砂樁來壓實土壤使其下沉，就稱為紙滲工法（paper drain）。這種工法具有比砂滲工法容易施工和管理，以及打入土壤中較不易引發地盤紊亂的優點。

表層改良工法

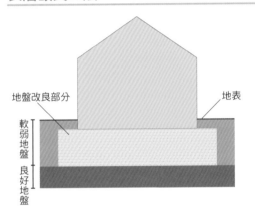

地盤改良部分　　　　　地表

軟弱地盤

良好地盤

表層改良工法是將水泥系列的固化材料散布在軟弱地盤上，進行與原來地盤土壤的混合、攪拌、壓實作業，形成板狀固結地盤的工法。

此種工法適合地表下方 2 公尺以內的軟弱地盤。如果在改良深度內出現地下水，難以進行攪拌作業時，或者改良的範圍會影響鄰近土地、道路、道路分隔區塊（road block）、鄰家建築時，則不適用此種工法。通常施工期間為 1 天到 2 天左右。由於是就原有地盤加以改良，因此所產生的工程廢土較少。

深層（柱狀）地盤改良工法

此種工法適合深度 2 公尺以上、8 公尺以下的軟弱地盤。

這種深層地盤改良工法，是將水泥類的固化材料（粉狀）與水混合為泥漿狀，使用低壓泵浦灌入地盤中，然後使用攪拌翼將固化材料與改良對象的土壤攪拌混合後使其凝固，形成夾土水泥柱樁（soil cement column）。

由於採用機械攪拌的工法，因此與其他工法比較，所產生的振動和噪音對周邊地區的影響較小。

攝影：ミタス一級建築士事務　清水煬二

058
基礎工程

依據建築的構造和支撐方式，基礎可分為下列的種類：

直接基礎

此種工法分為以整塊混凝土板支撐建築整體地板的板式基礎（mat foundation），以及利用具寬幅的帶狀底部承受上方構造載重的擴展式基腳基礎（spread footing components）兩種。通常木造建築會採用這兩種基礎工程的其中一種。

椿基礎

在軟弱地盤上興建建築時，若淺層改良的地盤難以支撐建築物的載重，就必須採用椿基礎的工法。此種工法目的是將建築的應力傳達到地盤，分為將椿直接打入到支撐地盤為止的支撐椿工法；以及利用椿表面的摩擦力，達到支撐效果的摩擦椿工法兩種方式。

椿基礎工法所使用的基椿，分為在工廠製作的既製椿，以及在施工現場進行打椿處理的基椿。至於要選用哪一種椿基礎的工法，必須根據現場和周邊的地質狀況、以及構造物的特性來判斷。

沉箱基礎

所謂沉箱（caisson）工法是以混凝土或鋼鐵製作巨大的箱型塊體，搬運到施工現場，一面挖掘砂土一面利用本身的自重、積載的負重、地錨等反力，沉陷到支撐地層後加以固定的工法。

此種基礎工程分為開放式沉箱工法（open caisson）和壓氣沉箱工法（pneumatic caisson）。開放式沉箱工法是將沒有上下（頂和底）蓋的圓筒狀沉箱，在正常大氣壓的狀態下，一面進行沉箱內的挖掘作業，一面讓沉箱下沉，然後再以混凝土的頂板和底板封口。氣壓沉箱工法則是在底部設置挖掘作業室，利用與地下水壓相同的壓縮空氣防止地下水和泥土流入沉箱內，而進行挖掘作業。

特殊基礎

若基礎的構造是屬於複合式等特殊類型時，可採用沉箱和基椿混合的複合式基椿沉箱基礎、橋樑基礎所使用的多柱基礎、以及鋼管混凝土柱基礎等特殊施工方法。

直接基礎（木造建築的板式基礎）

◀斷根、鋪填碎石
進行開挖後，鋪填碎石（由於地盤較良好，所以採用碎石），並以機動夯錘壓實。

◀鋼筋的配筋組裝

◀鋼筋混凝土基礎的整修
凸出於基礎上的長型部材是錨栓。

樁基礎（RC 樁）

測定樁的形狀，以及確認管帽（cap）的狀態 ▶

打樁施工的情形 ▶

完成打樁作業的情形 ▶

059
鋼筋混凝土工程

POINT

各個工程的施工過程，都必須在現場檢視和監督。施工之後必須嚴謹地進行確認作業。

鋼筋混凝土工程主要包括鋼筋的配筋和綁紮（鋼筋工程）、模板的組裝（模板工程）、混凝土的澆置（混凝土工程）等工程。在進行鋼筋混凝土工程的同時，也必須規劃設備的配管和套管（為了在混凝土壁、地板、樑柱中預留貫通的孔穴，而埋設的圓筒狀金屬管）的設置計畫，以免發生澆置混凝土之後，還必須重新開孔的問題。

鋼筋工程

鋼筋工程和混凝土工程都是構築建築主體的重要工程。在進行鋼筋的配筋作業時，必須檢查鋼筋上混凝土的可覆蓋厚度（從混凝土表面到鋼筋表面的最短尺寸）、鋼筋搭接的長度、埋入長度等尺寸。完成鋼筋的配筋作業後，在澆置混凝土之前，必須進行配筋的檢查，若收到政府的更正指導，就必須立即進行修正和改善。

模板工程

模板是指為了興建建築主體而做的模具。雖然模板屬於建築完成之後必須拆除的臨時性設施，但是卻占建築主體工程費用的40～50%，因此若以經濟合理性考量，就得詳細規劃適當的模板轉用計畫。此外，提高建築主體模板組裝的精確度，能大幅度提高後續整修收尾工程的經濟效益。

混凝土是使用水泥、砂石、水攪拌而成，而水泥與水混合後，會產生硬化作用，因此在擬定混凝土的澆置計畫時，必須在接續澆置的過程中，注意避免發生冷縫的缺陷（因接續澆置的時間間隔太久，產生不連續的接縫），並且嚴謹地控制預拌混凝土從工廠運輸到工地的時間。

除此之外，對於模板的清理、混凝土的品質、施工狀況、養護方法的確認、拆除模板後的整修收尾等作業，也必須進行檢查。

鋼筋工程

當鋼筋送達施工現場時,必須檢視鋼料出廠證明書(mill sheet)。在施工時必須檢查鋼筋上的混凝土覆蓋厚度、配筋間隔、設備配管和開口部位等的開口補強、以及鋼筋埋入長度。

▼ 樓板配筋　　　　　　　　　　　　壁面配筋 ▶

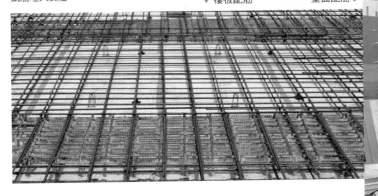

模板工程

由於模板工程品質的優劣,對建築主體鋼筋混凝土的精確度影響極大,因此組裝直接與混凝土接觸的「擋土襯板」時,必須避免產生接縫錯開的缺陷,嚴謹地進行模板的組裝作業。

混凝土的澆置

依據建築主體的造型擬定澆置計畫,進行混凝土的澆置作業。

▼ 驗收
在混凝土澆置施工的當天進行的驗收內容,包含了混凝土坍度試驗、混凝土流量、空氣含量、混凝土溫度、混凝土氯離子等項目的檢測。(參照標題102)

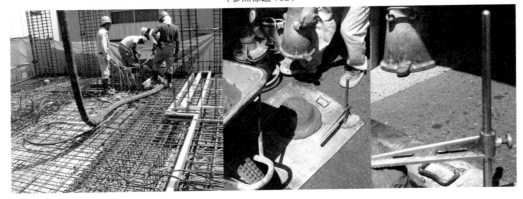

什麼是施工

060
木造工程

木造工程包括一般的木材加工、以及構成木造建築主體的樑柱構架（除了樑柱構架式工法之外，還有框組壁工法、木質預製工法、圓木組構工法、大規模木造工法等）、地板組架、屋頂組架、裝修工程等。

以下概略說明樑柱構架式工法的木造工程。

木地檻

木地檻位於木造建築構架的最下方，接近地盤表面，容易受到濕氣的影響，並且也容易從外壁滲水，以及遭到白蟻的啃噬。此外，由於木地檻承受上方構造的載重，所以必須選擇堅實而不易腐蝕的木材。木地檻通常採用經過防蟻藥劑處理過的日本鐵杉，不過最好採用檜木或羅漢柏等不容易腐爛的木材。

樑、柱

以實木製成的柱材，分為可以看到圓木心部的樹心材，以及不含心部的去心材。

樹心材的構造強度較高，也較不易受到白蟻的侵襲和啃噬。而用做樑的木材，因為會承受上方的荷重，因此必須選擇抗彎曲應力較強的樹種（花旗松等）。

最近很多樑柱都採用構造用集成材。集成材的強度是實木材的 1.5 倍，而且具有不易翹曲等的安定性，因此大空間的木造建築，很適合採用構造用集成材。

屋架、樓板構架

所謂屋架就是屋頂的骨架，樓板構架則是指地板的骨架。建構屋頂和地板的骨架以耐彎折性高的花旗松最適合。

木材與金屬製造的工業產品不同，其強度會由於樹種、生長地區、砍伐的樹齡、加工方法等差異而改變。乍看之下，人們也許會認為木造的構造比其他工法容易，事實上木材的特性很難精確掌握，可以說是非常難的工法。

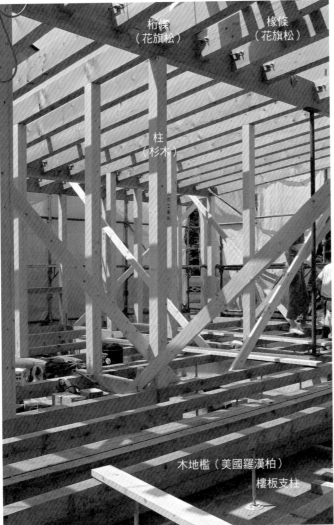

桁條（花旗松）
椽條（花旗松）
柱（杉木）
木地檻（美國羅漢柏）
樓板支柱

柱
支撐建築物的重量和應力，垂直豎立的部材總稱。

樑
將來自上方的重量和應力傳遞到柱子和基礎，水平組裝的部材總稱，其中包括圍樑、檐樑、橫樑、樓板樑、格柵托樑等。

通柱
以一根木材貫通一樓到二樓的柱子。

管柱
各樓層豎立的正方形柱子。

間柱
在管柱之間加入的基礎用柱子，規格為管柱尺寸的 1/3 ～ 1/2 寬。

屋頂支柱
支撐屋頂樑和桁條的柱子。

木地檻
連結基礎和建築物的水平材料。

桁條
屋架中的水平材料。

格柵托樑
支撐地板的樑。

樓板格柵
地板底部下方的水平材料，具有將地板重量傳遞到格柵托樑和地板樑的功能。

名稱	使用部位	特徵和用途
檜木	木地檻、柱	強度高、耐久性強，適合木地檻、柱使用。
羅漢柏	木地檻	耐久性僅次於檜木，所以大多使用在木地檻。
杉木	柱	雖然具有柔軟性，但是強度和耐久性比檜木差，做為構造材、裝修材使用。
美國鐵杉	木地檻、柱	耐久性較差，但是容易加工、價格便宜，因此廣泛做為住宅用的建材。
花旗松	樑	抗彎曲應力強，因此做為樑的材料。

▼ 樑柱構架模型：1/50

061
鋼骨工程

POINT
施工現場鋼骨接合精確度的優劣，對整體建築的品質會產生很大的影響。

鋼骨工程是將鋼骨製作業者在工廠加工好的部材，運送到施工現場後進行組裝的作業。

鋼骨工程施工者要針對設計圖內指定的內容，經過幾近質疑的詳細檢視進行確認後，統整出鋼骨工程製作要領書。鋼骨加工廠必須依照設計圖面的規格，製作工作圖。

工程監理者依據工廠製作的工作圖，與施工者和監工者會商討論，確認鋼骨的規格和功能等所有項目都符合規定之後，會對該工作圖予以認可。當工作圖獲得認可之後，則在現場製作原寸圖，詳細確認鋼骨的各項細節。

製作鋼骨時必須進行組裝檢查，並在經過溝槽截斷面等加工情形的檢查，以及產品的品質檢查，再施加防鏽處理之後，才搬運到施工現場。

架設和組裝鋼骨結構時，必須進行組裝的精密度檢查。完成檢查之後，以高拉力螺栓鎖緊，並進行現場焊接作業。

施工現場鋼骨接合精確度的高低，對整體建築的品質會產生很大的影響。鋼骨接合的種類包括高拉力螺栓接合、普通螺栓接合、焊接等方式。

高拉力螺栓接合

高拉力螺栓的接合分為摩擦、承壓、拉力等 3 種方法，目前最普及的方法為摩擦接合（在接合部材的接觸面施加接觸壓力，透過摩擦力傳遞應力的接合法）。

通常摩擦面不進行防鏽處理等塗裝。若發生接合面凹凸不平的狀況，則以砂輪機磨掉。

普通螺栓接合

此種接合方法經過較長的時間之後，會發生螺栓鬆弛等不安定的狀況，因此運用的構造規模會受到限制。

焊接

焊接作業的順序要依據易於組裝整體架構的原則進行，對於接合部位的檢查，可採取目視檢查和超音波探傷檢查的方式進行。

高拉力螺栓搭接的接合種類

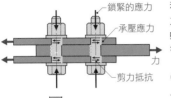

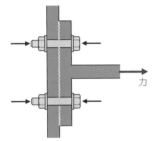

◎ 摩擦接合
使用高張力鋼材製成的螺栓,鎖緊接合部位的鋼片,利用鋼片之間的摩擦力傳遞荷重的接合方法。

◎ 承壓接合
利用接合部材之間的摩擦力、螺栓軸部的剪力抵抗、螺栓軸部和孔壁的承壓應力等抵抗應力的接合方法。

◎ 拉力接合
以抵消大塊材料之間壓縮力的方式,傳遞螺栓軸方向應力的接合方法。通常柱和樑的接合部位採用丁字型接合(split-tee connection)、或端板(end plate)接合,連接鋼管和鋼管時,則以凸緣接頭(flange joint)的接合方式為代表。

高拉力螺栓和普通螺栓

高拉力螺栓是指以高張力鋼製作的高強度螺栓,主要用於橋樑、鋼骨建築物、構造物的組裝。

普通螺栓容易發生鬆弛和滑脫的現象,導致構造體大幅度變形,因此用於構造的強度評估上,會設定得比「鉚釘或高拉力螺栓」和「焊接」來得低。

建築基準法施行令第 67 條規定,「簷高 9 公尺以上且高度 13 公尺以下、地板面積 3,000 平方公尺以下的建築物」,若採用鋼骨構造,構造耐力的主要部分允許使用普通螺栓。

鋼材的特性

在製造工程上,鋼材的品質很難經常維持均一的狀態,因為在製造過程中會產生物性不均勻現象,而且冷卻固化時的殘留應力等也會存在鋼材的內部。當鋼材加熱時,鋼材內部的不均勻應力會浮現在表面,形成歪斜或扭曲的現象。熟練的焊接人員會充分了解鋼材的特性,預先掌握鋼材會產生扭曲的部位和狀況,以順利進行焊接作業。

焊接作業與天候的關係

通常下雨或下雪時,都不會進行鋼材的焊接作業。如果在下雨或下雪之後進行焊接作業,必須先使用瓦斯噴槍等,烘乾鋼材接合部位的截斷面,再開始進行焊接作業。

在氣溫低於 0°C 時,原則上不進行焊接作業,不過,只要確認在 0°C 以下焊接作業進行起來沒有阻礙、或是能夠確實維持規定的預熱溫度,在與監工人員協議之下,還是可以進行焊接的施工。

若濕度超過 90% 時,原則上也不進行焊接作業。

因為雷陣雨等激烈的降雨導致焊接作業必須中途停止時,如果焊接處是鋼板厚度 1/2 以下,仍可採取不讓焊接部位淋到雨水的遮雨措施,繼續焊接的施工作業。

此外,進行焊接時必須一次完成整條焊接線的焊接作業。若焊接作業中斷時,要注意不要讓雨水淋到焊接部位,以避免溫度急速降低。

062
泥作工程

泥作工程是指泥作工匠進行砂漿塗抹、抹漿塗抹、人造石塗抹、灰泥塗抹的工程。

砂漿塗抹

塗抹砂漿可做為石材和磁磚等材料的接著材，砂漿本身也可以用做裝修材，可以使用在許多不同的場合。砂漿在氣溫太低的狀態下無法發揮強度，通常室溫必須在 5℃ 以上才適合施工。若氣溫低於 2℃ 時，就不可以進行砂漿塗抹的作業。此外，也要避免在風力太強、或陽光直射等容易造成急速乾燥的條件下施工。

抹漿塗抹

抹漿（plaster）是由礦物質粉末和水混合攪拌而成的泥作材料，可分為以石膏為主要成分的石膏抹漿，以及將白雲石燃燒後，和水攪拌而成的白雲石抹漿。

人造石塗抹

將大理石等碎石（種石）和水泥或顏料調和在一起，進行塗抹作業後，再透過水霧洗出石子、機器磨出石子、斧頭等敲斬出石子等修整方法，呈現自然石材質感的工法。

灰泥塗抹

日本自古以來經常與土壁並用的灰泥（參照標題 106），是將消石灰、海藻糊、植物纖維等混合而成的泥作材料。

灰泥施工屬於濕式的泥作工程，特別容易受到天候的影響，乾燥和硬化的過程必須耗費較長的時間（急速乾燥是造成收縮裂縫的原因），由於施工期間較長，費用也比乾式工法昂貴，因此採用者較少。不過近年來自然素材受到關注，選擇灰泥和珪藻土等自然材料做為牆壁裝修材的事例也愈來愈多。

泥作工程能呈現人為手工觸感的風味，其獨特魅力逐漸受到人們的喜愛。但是由於現場作業的比率較高，一般多認為這是較為吃力的工作，結果就是，這方面的職人工匠愈來愈少，面臨著後繼無人的窘境。

泥作工程的起源

日本泥作工程的起源，可以追溯到久遠的繩文時代（約西元 16500 年前～ 3000 年前）。將最容易取得的泥土材料，用手搓揉成圓球狀後，堆積成土牆，便是泥作工程的緣起。

到了飛鳥時代（西元 592 年～ 710 年），開發出使用石灰做為塗抹和修飾白色牆壁的技術，泥作工程也正式成為興建房屋的必要工程。

到了安土桃山時代（西元 1573 年～ 1603 年），在泥土中混合了纖維和砂石，衍生出各種表現形式，而茶室等建築也開始使用色土等材料。

進入江戶時代（西元 1603 年～ 1867 年）之後，開發出使用灰泥修整潤飾的技術，提高了建築物的耐火性能。江戶幕府為了防止大火的頻繁發生，推動獎勵採用灰泥的土藏壁和鋪瓦屋頂的措施。除此之外，當時也流行稱為灰泥雕刻的浮雕裝飾風格。

小舞竹土壁工法

在編竹上塗泥做成土壁是日本自古以來就有的工法，稱為小舞竹土壁工法。其中的小舞竹是指切割成細條狀的竹子做為土壁泥塗的底材。也就是將小舞竹縱橫交叉編組成網格狀結構的工法。

小舞竹彼此交叉的部分，使用稻草或棕櫚繩索打結綁紮，然後將黏土混合稻草或麻纖維後，塗抹在網格狀的壁體上。

小舞竹土壁的特性，是壁體具有蓄熱作用、調濕作用、防火作用，以及隔音的效果。

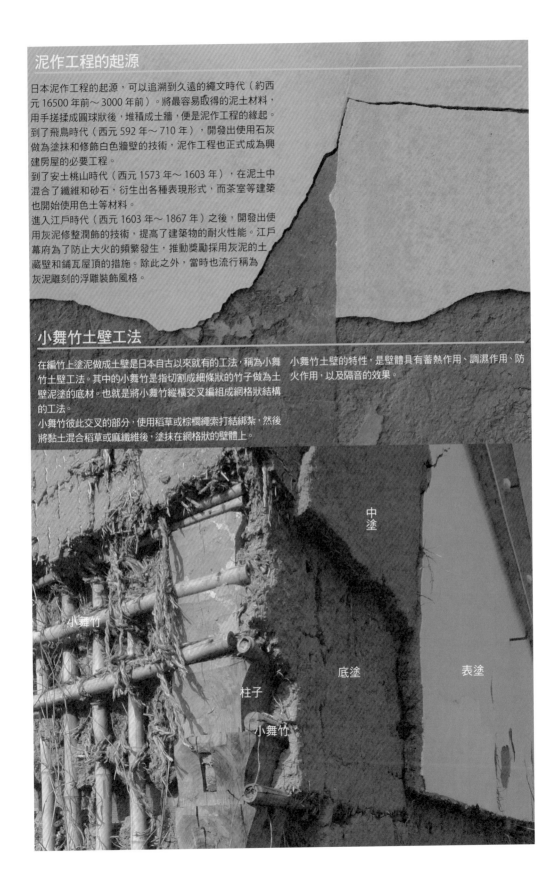

063
內裝工程和裝修工程

內裝工程

內裝工程是在完成建築主體工程之後，進行天花板、地板、牆壁等從基底到最後裝修收尾的工程。

這項工程會牽涉到水管的配管工程、電氣的配線、照明器具和空調設備等的施工，因此必須在現場與這些設備的施工業者充分協調和確認。此外，施工時必須特別注意廚房等用火場所使用裝修材料的限制，以及避免造成病態建築的問題。

隨著建築氣密性能的提高，發生病態建築症候群的事例也日益增加，因此日本在 2003 年針對造成病態建築的原因物質提出改善對策，並修訂建築基準法，將具體的對策加以法令化。當建築基準法修訂之後，JIS（日本工業規格）和 JAS（日本農林規格）也隨之變更規格的標準，針對所使用建材的限制和室內機械通風等項目，制定新的技術基準。甲醛是造成病態建築的主要物質，散發甲醛最少的建材可

標示「F☆☆☆☆」（通稱 F4）的標章，並且不受使用面積的限制。

裝修工程

木作工程中針對地板、牆壁、天花板等進行最後裝修的工程，通稱為裝修工程。

如果在這項工程中使用實木材料（基底材大多使用不易翹曲的集成材）時，必須先檢視木材的鋸切紋路，依據所使用場所的特性判斷是否合適。木材的鋸切紋路分為徑切紋（直紋）、弦切紋（山紋）、瘤節紋等種類。徑切紋是以和年輪接近直角的角度鋸切而成的木材，不易產生歪斜和裂縫，屬於用途廣泛的上等材料；弦切紋相對是以和年輪接近平行的角度鋸切的材料，比較容易裂開，而且會因為伸縮而產生較大的歪斜和翹曲。瘤節紋是指接近樹根部分的木材，以及不規則成長部位所鋸切出來的材料，具有獨特複雜的紋路，通常用於和室天花板的裝修等用途。

木紋

弦切紋

◎ 弦切紋（山紋）

以偏離原木中心的方式鋸切，因此呈現出山形或竹箭形木紋。這種裁斷面的木紋稱為弦切紋。弦切紋木料的特性適合用做和室壁櫥或壁龕的地板材。

徑切紋

◎ 徑切紋（直紋）

若靠近原木中心鋸切的話，木材表面會呈現規則性的平行線。這種裁斷面的木紋稱為徑切紋。

做為柱子等構造用的角材，如果四個面都呈現徑切紋，稱為「四方徑切」；如果是兩個面呈現徑切紋，就稱為「二方徑切」。

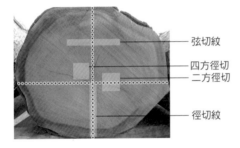

- 弦切紋
- 四方徑切
- 二方徑切
- 徑切紋

病態建築症候群

所謂病態建築症候群是指在居住空間內，由於室內空氣污染而引起倦怠感、頭暈、頭痛、濕疹、喉嚨痛、呼吸器官疾病等健康障礙症狀的總稱。通常不會只有單一症狀，而是整個身體不舒服的狀況。

其中的一個室內空氣汙染源便是室內建材、家具、壁紙、合板、接著劑所含有的揮發性化學物質（甲醛等）。近年來由於住宅出現追求高氣密性、高隔熱性規格的趨勢，使室內的揮發性物質難以排出室外，也可能是造成病態建築症候群的原因。

天花板上骨架(集成材)

天花板下骨架(集成材)

收納內壁框架

▼ 日本室內裝修時與甲醛有關的限制

甲醛的散發速度（注1）	公告所規定的建築材料		國土交通省主管認可的建築材料	室內裝修的限制
	名稱	對應規格		
超過 0.12mg/ m²h	第 1 種散發甲醛的建築材料	JIS‧JAS 的舊 E2、相當於 FC2、無等級		禁止使用
超過 0.02mg/ m²h、0.12mg/ m²h 以下	第 2 種散發甲醛的建築材料	JIS‧JAS 的 F ☆☆	第 20 條之 5 第 2 項之認定（等同於第 2 種散發甲醛的建築材料）	限制使用面積
超過 0.005mg/ m²h、0.02mg/ m²h 以下	第 3 種散發甲醛的建築材料	JIS‧JAS 的 F ☆☆☆	第 20 條之 5 第 3 項之認定（等同於第 3 種散發甲醛的建築材料）	
0.005mg/ m²h 以下		JIS‧JAS 的 F ☆☆☆☆	第 20 條之 5 第 4 項之認定	無限制

（注1）測定條件：溫度 28℃、相對濕度 50%、甲醛濃度 0.1mg/ m³（＝指針數值）。
（注2）使用於建築物的部分已經過 5 年者不受此限制。

064
防水工程

防水工程是指在屋頂、牆壁、地板等處，施加不透水護膜防水層的工程。此項防水工程的種類，有護膜防水工程（薄膜防水包括瀝青、薄片、塗膜3種方式）、不鏽鋼薄片防水工程、水泥砂漿（mortar）防水工程等。

瀝青防水

瀝青防水是一般最常使用的防水工法，已經具有百年以上的歷史。

此種防水工法分為熱工法和噴槍烘烤工法。熱工法是將合成纖維不織布浸在溶化的瀝青中，使其成為具有護膜的油毛氈，再鋪在屋頂上形成防水層；後者噴槍烘烤工法則是使用瓦斯噴槍烘烤改質瀝青防水氈，進行熔融施工。

除此之外，施工時還可分為將防水層與屋頂基底表面密合的密著工法，以及為了避免防水層斷裂破損，只在接著部位施作的絕緣工法。

薄片防水

薄片防水是將薄片加工的合成橡膠、聚氯乙烯（PVC）、聚乙烯（PE）等防水薄片，與基底表面接著形成防水層的工法。由於屬於單層防水方式，較容易施工，也可達到縮短施工期的目的。

塗膜防水

將液體狀的防水劑塗布或噴塗在基底表面，形成防水薄膜的防水工法。由於使用液體防水材料，所以即使在狹窄的場所或形狀複雜的部位，也能容易施工。不過，因為與基底表面的密著性較高，所以較容易受到基底變動的影響。

不鏽鋼薄片防水

日本從1980年左右開始採用的防水新工法。在施工現場將一定寬度的不鏽鋼薄片，焊接成為具有防水性能的防水層。在設計和施工的階段，必須考量不鏽鋼因溫度高低所產生的伸縮變化。

水泥砂漿防水

使用防水劑與水泥混合的砂漿形成防水層的施工方式。此種工法適合規模較小、不易產生裂縫的部位。

瀝青防水

◎ 瓦斯噴槍烘烤工法（右照片）

在建築物的屋頂或地下外壁貼上防水層，再以瓦斯噴槍烘烤防水材料，使其熔融而與基底表面密著的施工方法。

防水層的材料是以合成纖維的不織布等做為基材，並於基材兩面使用已塗布改質瀝青、約 2.5～4.0 公釐厚的薄片。

◎ 冷工法

將已經塗布橡膠瀝青黏著層的改質瀝青薄片，以交疊層積貼合的方式形成防水層的施工方法。此種工法的防水層和基底表面形成軟性接著的狀態，因此對於基底的龜裂等具有優良的追從性。

◎ 熱工法

將瀝青油毛氈或防水工程用伸展性油毛氈，以加熱溶化的瀝青做為接著劑，進行層疊式貼合而形成防水層的工法。

5

薄片防水（薄片材的種類）

◎ 橡膠薄片防水

橡膠具有彈性，因此可製成富有伸縮性的薄片材料。

此種富有伸縮性的材料，適用於較容易產生變動的鋼骨構造輕質混凝土板（ALC）屋頂面的防水。此外，EPDM 橡膠（乙烯丙烯橡膠）具有相當優異的耐氣候性。

◎ 聚氯乙烯（PVC）薄片防水

PVC 薄片之間的接合可採用溶劑接合（以溶劑溶化薄片接合面後互相密合的方式）、以及加熱溶化接合的方式，具有容易施工的優點。

由於採取機械性的固定方法，因此不容易受到建築主體變動的影響。

◎ 隔熱薄片防水（右照片）

在防水層的上方或下方，鋪設隔熱材料的施工方法。

隔熱材料能降低夏季炎熱陽光照射下的屋頂溫度，具有改善室內溫熱環境的效果。由於此種薄片防水的施工較為簡易，所以廣泛被採用，而且也適合搭配改質瀝青薄片工法、熱瀝青工法、胺甲酸乙酯塗膜工法使用。

隔熱薄片防水施工範例

065
屋頂工程

POINT

屋頂擔負著在嚴酷氣候下保護建築物的使命，所以在工法的選擇上，必須把日後的維持管理也納入考量。

屋頂是抵禦風雨和日曬等的重要角色，要讓建築物維持長久的壽命，就必須特別注意維持屋頂的耐久性。一般的屋頂工程除了採用傳統工法的柿板屋頂[1]、檜木片屋頂之外，還有鋪瓦屋頂、石板屋頂、金屬板屋頂等。

鋪瓦屋頂

瓦材可分為陶土（陶瓦）、石材（石瓦）、水泥（水泥瓦）、金屬瓦（銅瓦）等種類。

鋪瓦的方式可分為以泥土代替接著劑的泥土鋪瓦；以及在屋頂襯板上鋪設瀝青毛氈後，在其上方用釘子橫向固定好掛瓦條，再將瓦片掛在棧條上，用釘子加以固定的掛棧鋪瓦等方式。

瓦片具有耐火、耐熱、耐久的特性，而且即使其中一片破損，也很容易更換，但是抵抗強風和地震的功能較弱。

石板瓦屋頂

石板瓦屋頂分為使用黏板岩製成的天然石板、以及人工製造的石棉板。一般大多使用石棉材質的石板。石板的重量比瓦片輕，而且耐震性優良。

金屬板屋頂

金屬板屋頂所使用的材質分為鋅、銅、鐵、不鏽鋼、鋁板等材料。

瓦棒金屬屋頂分為使用心木角材的瓦棒，以及以鐵板加工但沒有心木的瓦棒兩種。

浪板屋頂是以鋼板或樹脂板做成波浪形的板材，可省略鋪設屋頂襯板的程序、直接架設在桁條上的施工方法。施工時必須考慮與下方底材之間的熱膨脹因素（容易被強風吹散）。

金屬平板屋頂是使用四邊都有搭接咬合加工的長方形金屬板，金屬板與金屬板之間採互相咬合搭接的施工方式。

立式搭接屋頂是預先裝設屋頂固定夾片，然後將長形金屬板的端部加以捲封固定的工法。

譯注：
1 柿板屋頂是指將厚度約 2～3 釐米的杉木、檜木、羅漢松的薄木片，依序向上層疊鋪設在屋頂上，並以竹釘固定的屋頂。

鋪瓦屋頂

瓦片的製作從何時開始，已經無從考證。現存最古老的瓦片，是從中國陝西省岐山縣西周初期宮殿遺跡中出土，距今約有三千年的歷史。

日本大約從西元 588 年以後，才開始製造瓦片。西元 596 年竣工的法興寺（飛鳥寺），在興建時已經使用瓦片鋪設屋頂。

◎ 本瓦屋頂

本瓦屋頂所使用的瓦，是從朝鮮半島傳入的形式，廣泛使用於寺院建築和城郭建築，並以平瓦和圓瓦搭配組合的方式鋪設屋頂。

本瓦屋頂的斷面構成 ▶

◎ 棧瓦屋頂

西元 1674 年，江戶時代近江三井寺的瓦匠西村半兵衛，創造出結合平瓦和圓瓦特性的單一瓦片。由於具有輕量和價廉的優點，因此廣泛使用於民家建築。

瓦片的產品例 ▶

◎ 西洋瓦屋頂（左照片為 S 型瓦）

具有西洋風格的屋頂，通稱為西洋瓦，種類分為平板瓦和 S 型瓦。
平板瓦：沒有和式屋瓦山與谷的凹凸，呈現平板狀的造型。不同的廠商開發出各種不同的瓦片造型。
S 型瓦：呈現 S 型形狀的屋瓦。

石板瓦葺

石板瓦葺分為使用天然玄晶石製成的天然石板，以及水泥在高溫高壓下加工合成板材後、再加以著色處理的化妝石板。化妝石板重量較輕，而且具有優良的耐氣候性和耐震性。目前的化妝石板使用人工纖維和天然纖維，取代以往的石棉，屬於不含石棉成分的製品。

◀ 採用化妝石板的屋頂

金屬板屋頂

◎ 銅板屋頂

自古以來，銅板就被使用於鋪設屋頂。當銅板出現銅綠而變成綠色時，會形成氧化護膜，具有保護銅板不再繼續氧化的安定功能。

◎ 鍍鋁鋅鋼板立式搭接屋頂的工法

在構造用特殊合板（厚度 12 公釐）上鋪設瀝青油毛氈，並以立式搭接的方式，進行鍍鋁鋅鋼板的接合作業。
這種立式搭接的屋頂，具有輕量、耐久、耐強風的優點，適合使用在坡度較平緩的屋頂，而且可表現多樣化的設計。

◀ 立式搭接所使用的機械

屋頂固定夾片

橡

066
設備工程

POINT

設備的壽命比建築本體短，因此必須考量後續進行維修等作業的難易度。

若以人體的構造來比喻，建築的設備就相當於腦部、心臟、肝臟等器官、以及連結各個臟器的神經和血管等網絡系統。建築的外壁和屋頂就相當於人體的肌肉和皮膚。建築的柱、樑等構造體，則相當於人體的骨骼。

就像從人體表面無法看到內部的血管和臟器，因此很難了解身體的健康狀態一般，從建築的外觀也無法掌握內部設備的狀態。

若與建築本體的壽命比較，建築設備的機械類壽命較短，因此在規劃設計的階段，如果沒有考量到未來發生運轉不順暢或故障時可容易維修的設計，就可能導致必須損壞建築本體才能修繕的情形發生。

設備工程的種類

設備工程包括電器設備工程、給排水衛生設備工程、空調設備工程、電梯設備工程、防災設備工程、機械裝置工程等。這些工程都分別委由專門業者負責施工。

由於各個設備工程的施工，都必須配合建築本體工程的進度，所以事前必須進行詳細的討論和協調。此外，如果設備業者彼此之間的協調不良，會導致施工現場的混亂現象，可能發生必須重新施工的事態。

如果屬於共通的事項、如設備貫通防火區域的話，原則上都必須使用耐火、防火的材料。若在構造體上裝置套管時，也必須進行適當的補強措施。

在進行給水排水工程、上下樓層配管時，必須規劃容納各種管線的管道間（PS，pipe space），並設置開口部以便日後維修。

電器設備工程也和給水排水工程一樣，必須設置電線配管的管道間（EPS，electric pipe space）。

在空調設備工程方面，也要有計畫地設置檢查機器設備、管道等的檢修用開口等。

PS

PS（管道間）是為了安裝各樓層共用的縱向水管而設置的空間。但在集合住宅等建築中，PS 收納了排水管、給水管等各種重要的配管。

單一住戶為了收集廚房、浴室、盥洗室、廁所等排水，必須在地板下方設置橫向的排水通路。考慮日後的改建，如果上下樓層設置排水 PS 會限制隔間的變更時，可採取在室外設置排水明管的方式，便於日後的改建和維修。不過，為了確保室外排水管道的順暢，必須在充分考量排水所需的坡度下墊高地板高度。正如前面所述，設備的規劃方式會對建築計畫本身造成很大的影響（參照標題 095）。

設備用穿樑孔的位置

如果在構造體上需進行穿樑的施工時，必須在不影響構造的適當位置上設置穿樑孔，並加以補強。

從 2009 年 10 月 1 日起，規定新建住宅的賣主（建設業者、住宅營建業者等）必須善盡瑕疵擔保的責任，並強制參加保證金信託或保險制度，以確保擁有履行瑕疵擔保責任的足夠資金。因此，對於穿樑孔和套管的位置，亦要求其現場施工時不得違反建築基準法的相關規定。

◎ 穿樑孔施工注意要項

（a）穿樑孔的大小，須在樑深的 1/3 以下（是指必須在穿樑孔的上下方至少各預留樑深的 1/3、而且有 250 釐米以上的間隔）。

（b）連續貫穿時，穿樑孔的中心間隔，原則上必須為孔徑（∅）的 3 倍以上。

（c）穿樑孔的位置，原則上必須在下圖所示的範圍內。

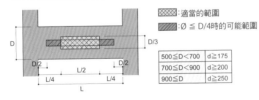

500≦D＜700	d≧175
700≦D＜900	d≧200
900≦D	d≧250

（d）在小樑上進行穿樑孔施工時，不得在下圖從小樑邊際起 D/2 的範圍內鑽孔。如果屬於與柱子直角交叉的樑或小樑，原則上必須離表面 1.2D 以上。

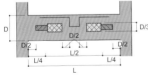

（e）孔徑為樑深 1/10 以下時，原則上無須補強。

（f）穿樑孔上下方向的位置，位於如下圖所示的樑深中心附近。

（g）補強鋼筋須位於主鋼筋的內側。

（h）孔徑為樑深 1/10 以下或未滿 150mm 時，可免除補強鋼筋的安裝。

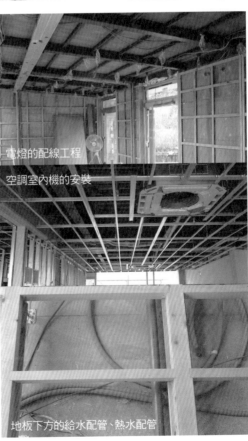

電燈的配線工程

空調室內機的安裝

地板下方的給水配管、熱水配管

日本木造住宅的工匠稱呼和工程內容一覽表

鳶工
負責興建木造樑柱構架式住宅。施工內容為基地整理（挖掘、整平、木料調度（搬運木材）、鷹架搭建、上樑、祭禮（動土儀式、上樑儀式、竣工儀式）等。

土工
基地作業（挖掘、鋪設碎石、廢棄水泥塊處理、基礎混凝土灌置、樁基礎施工等）。

鋼筋工
基礎和樓板等的鋼筋綁紮與配筋作業。

◀ 鋼筋工程

模板工
基礎混凝土模板的組裝。

裝修
空間配置方式、墨斗放樣、建材組裝、樓板構架、屋架、樑柱構架、內外部裝修工程。

屋頂鋪瓦工
將屋頂材（瓦、板岩、金屬板等）鋪設在屋頂上。

屋頂防水工程 ▶

板金工
屋頂、外壁、雨水排水管等金屬板的加工和安裝作業。

防水工
負責陽台、浴室、屋頂等防水工程，以及進行薄板防水、FRP 防水、瀝青防水的工匠。

左官工（泥作工）
負責樓板和壁面水泥砂漿的塗布、灰泥、抹漿塗布、窗框周圍縫隙填充水泥砂漿等作業。

◀ 構架工程

石工
負責石材的鋪設和貼合等作業。

磁磚工
負責黏貼磁磚的工作。

塗裝工程 ▶

外觀工
負責張貼建築外壁材（包括陶瓷類、金屬類、木質類）的作業。

塗裝工
負責木材、金屬、內裝板材等塗裝作業。

內裝工
負責壁面、天花板等壁紙或布料的貼合，以及鋪設地板和地毯的作業。

◀ 裝修工程

金屬裝修工
負責金屬門窗的加工和安裝工作。

玻璃工
負責門窗、隔間等的玻璃安裝工作。

木製裝修工
負責木製開口部門窗的製作和安裝。

泥作工程 ▶

美裝工
負責交屋前清掃整體建築（地板、玻璃、工程污染等場所）的工作。

水道工
負責給水、排水、熱水等配管，以及安裝機器設備的工作。

電氣工
負責電氣的配線、配管、電視、電話、網路、照明器具、開關、配電盤等安裝工作。

◀ 玻璃工程

空調工
負責空調用配管、機器的安裝等工作。

外構工
負責建築外構工程中的圍牆層砌等工作。

造園工
負責建築外構的植栽工程。

外圍工程 ▶

什麼是住宅 Chapter 6

067
什麼是「住宅」

POINT

住宅必須先滿足居住的機能性。

柯比意（Le Corbusier）在他的著作「邁向建築」（Towards an Architecture）中，揭櫫了「住宅是居住的機械」的宣言。對於此項宣言的意涵，一般都解釋為「住宅是省略無謂的裝飾，著重機能性的構造體」。不過，柯比意在著作中又陳述「機械可以成為宮殿，建築能讓人們感動」的內容。這個主張是針對當時（1920 年代）舊有建築家中曖昧的樣式主義者，而將工學技師的美感（審美觀）注入「機械」一語當中，與舊有建築體制訣別的宣言。換言之，柯比意認為所謂的機械，是指運動、秩序、計算的美學所帶出的美的表現，是能夠給人帶來感動的。

日本從 1970 年代起，街市的景觀就是由建設商和建售業者大量供給的住宅群所構成，而這些住宅也形塑了日本房屋的意象（image）。當時對於這種類型房屋的評價標準，是考量房間的數目、設備的充實度，偏重機能性之類的項目。隨著時代和社會意識的改變，動線的規劃是否易於使用，維護上是否容易、能源的供給是否考量了環境因素、是否有穩定的溫濕熱環境、自然素材的舒適性等，這些關於機能性的評估標準也有了變化，考量因素愈來愈多樣化。今後，日本住宅型態的主流，預計將朝著重視地域性、風土性等特質的趨勢發展。

要提升居住的舒適性，當然必須重視房屋的機能性。但在朝這個方向發展時，其他的評估基準方面，諸如有必要創造心靈豐饒的居所上，不也該列為考量的項目嗎？

而前述的柯比意宣言，即使是現在，仍有許多值得參考的借鏡和啟發。

拉羅許・珍奈瑞別墅（1923～1925年、法國巴黎）

拉羅許・珍奈瑞別墅（Villa La Roche）座落在一條封閉的長巷盡頭，居住者是某位經營近代繪畫畫廊的獨身人士，以及另一個有小孩的家族。外觀上看起來是兩戶一體的建築，內部則以牆壁明確區隔。

盡頭處以獨立柱撐起樓層，內部做為畫廊之用。室內展開的是柱與柱之間不設壁面，視線可穿透挑空的空間，並設計了各種斜面和樓梯等設施，形成建築散步道。目前此一建築做為柯比意財團總部使用（開放參觀）。

設計：柯比意（Le Corbusier）

休丹別墅（1951～1956年、印度亞美達巴達（Ahmedabad））

攝影：新居照合

柯比意最後的住宅作品

最初是接受哈迪辛的委託而設計，中途委託者變更為休丹（Shodhan），建築場所也隨之改變。因為時間匆促，建築計畫也稍做了調整。

遮擋陽光的遮陽板，是經過仔細觀察建築場地和太陽軌跡、風向的特性所進行的設計。此一建築充分考量印度高溫多濕的熱帶氣候風土、以及傳統樣式的因素，規劃出多樣化的空間表現形式。

設計：柯比意

068
日本住宅的變遷

隨著建築技術、文化、家庭結構的不斷變化，住宅的風格也隨之變遷。

日本受惠於豐饒的森林、河川、海洋等自然環境，能以豐富多產的木材，建構人們居住的宅邸。這些住居的型態，長期受到地區氣候和風土的影響，塑造出洗練的風貌。

日本住居的設計和興建，較不考慮四季中的冬季嚴寒因素。換句話說，日本住居的興建概念，偏重在高溫多濕的夏季如何獲得舒適的生活環境，冬季只需以火爐等裝置直接溫暖身體即可。因此，日本建築產生了以樑柱構成的高開放性空間。

從明治時代（1868年～1911年）進入大正時代（1912年～1925年）之後，從西洋引進的文化和建築技術，帶給日本建築各種影響，住宅的型態逐漸西洋化，房間的構成也採用西式格局，從傳統的和式風格，朝向揉合日式和西式要素的和洋折衷型態發展。

1923年發生關東大地震，東京受到毀滅性災害的衝擊。日本以地震災後重建為契機，隔年成立了（財團法人）同潤會，以建設防火建物和租賃住宅為目的，興建了鋼筋混凝土構造的公寓。1934年興建的江戶川公寓，是當時擁有最新設備而廣受注目的集合住宅。

後來，住宅公團承繼了同潤會的使命，在1945年二次大戰結束後，為了補充因戰爭災難大量消失的住宅，在住宅公團的主導之下，執行新的住宅供給政策，並引進新的住宅設計標準。在最初的階段中，住宅規劃為2間和室，並有廚房、廁所、玄關等附屬設施，但是沒有浴室。1951年開始出現餐廳和臥室分離的隔間設計；從1967年起，「DK+L」（餐廳廚房+起居室）成為標準的住宅設計。這種空間規劃的型式，也普及於單戶的獨棟住宅。

而家族結構已經與當時不同的現在，也和當時一樣正要開始摸索至今還未被定型的一種新的住宅型態。

明治時代之後日本住宅的變遷

日本自明治時代（西元 1868～1911 年）中期以後逐漸西洋化，對於日本住宅和西洋住宅這類居住環境的比較，引發熱烈討論。

在這些議論中，通常是以西洋風格的居住生活樣式為前提，進行新舊日常生活改革趨勢的討論。

都市建築物在這個時期開始採用西洋技術，當時貴族和富豪所興建的住宅等，採取了揉合西歐風格與日本風格的和洋折衷樣式。

1923 年發生的關東大地震，使東京受到毀滅性的災難，隔年的 1924 年，成立了「財團法人同潤會」的組織。

同潤會是以關東大地震時來自國內外的賑災捐款為基金，成為 1924 年設立的內務省社會局的外圍團體（財團法人），是日本首次以國家的立場設立提供公共住宅的機關。

在同潤會存在的 18 年之間，建設了租賃住宅、分售木造住宅、勞工分售住宅、軍人貴族用公寓等 2,508 戶住宅，成為近代集合住宅的先驅。

到了昭和時代（西元 1926～1988 年），沃爾特‧格羅佩斯（Walter Gropius）創立的造型、建築教育機構包浩斯學校提倡的近代合理主義思潮，被引進日本、並對建築產生很大的影響，使日本的建築從傳統的和風建築樣式，轉變為重視機能性的結構，並滲透到以居住空間為主的住宅形式中。

1945 年二次大戰結束後，為了彌補都市住宅的不足，日本開始進行政府主導的住宅建設。為了提高當初「臨時住宅」的居住性和耐久性，成立了住宅金融公庫，制定「木造建築建設基準」，推動戰後復興住宅的建設。此外，在住宅公團的主導之下，依據標準設計的樣式大量興建、並供應做為集合住宅（參照標題 015）。

1960 年之後，日本社會進入高度經濟成長的大量消費時期，電氣化產品的普及，使生活的樣式產生變化，建築也出現個人房間分室化、確保居住者擁有個別房間數量的發展趨勢。

▲ 同潤會上野毛公寓（1929 年、東京都台東區上野）
2010 年尚在使用的建築物，是現今僅存的同潤會公寓。1 樓到 3 樓提供給有家族的住戶，4 樓則提供單身人士居住。公寓中設有公共廁所、共用的廚房、共用的盥洗室等設施。居住在此公寓的居民，仍一直保持著原有的社區型態（community），建築內部的狀態也比較良好而且尚能夠使用。不過，現在正進行改建的規劃。（譯注：此建物已於 2013 年拆除。）

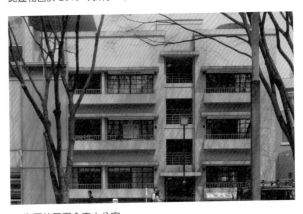

▲ 復原的同潤會青山公寓
隨著森建築（Mori Building）公司的興建案，舊同潤會青山公寓進行了改建工程。此項工程由建築師安藤忠雄負責設計，興建結合住宅和店鋪等複合設施的表參道之丘。舊同潤會青山公寓是這項改建工程的附屬設施，但也僅復原了最靠近東側的一棟建築而已。

6

什麼是住宅

155

069
都市型獨棟住宅

POINT

都市型狹小住宅所展現的獨特魅力。

所謂獨棟住宅是指一塊建築基地中，只有一個家戶居住的意思。歐洲的都市大多由集合住宅所構成，但是日本的都市可說是由獨棟住宅集合而成。

在都市中可以看到許多獨棟住宅，是因為日本人對於獨棟住宅有著特殊的執著和信仰。不論都市或郊外，任何地區中所興建的建築，多少都會受到周圍環境的影響。尤其都市裡的住宅位在建築非常密集的環境中，影響的因素會更多。在日本的都會中，經常可以看到許多伸手就可摸到鄰居牆壁的基地、面對人車往來頻繁的主要幹道的基地、以及土地非常狹小、或者呈三角形的畸零地等奇特的基地環境。

面對這種特殊的基地環境，建設商很難採取規格化的隔間方式構成房屋，因此不少建設商和建售業者會委託建築師負責規劃設計。

對於此種都市中非常狹小的住宅類型，經常可以在媒體上看到各種特殊的解決策略。如果忽視周圍的環境和基地形狀的特性，貿然執行興建計畫，就等於自我放棄獲得良好居住品質的可能性。狹窄的基地和周圍環境，並不一定意味著不利於住宅的興建。環境惡劣、形狀特殊、狹窄的基地條件，正潛藏著創造新穎住居的可能性。從都市裡這樣的狹小住宅等，可觀察到日本住宅獨有的特質。

在另一方面，如果是郊外型的住宅，由於基地較為寬廣，建設商自行規劃設計也沒有問題，因此郊外地區住宅的景觀是由建設商塑造的。但從這些郊外型住宅的形式，卻很難觀察到日本住宅獨特的風貌。

狹小都市住宅「塔之家」（1966 年、東京都渋谷區）

這棟稱為「塔之家」的建築，是建築師東孝光的自宅。基地面積僅僅 6 坪左右，每個樓層配置一個房間，室內空間採縱向串聯方式連結。這個住宅最大的特徵，是每個樓層的房間都沒有窗戶（連浴室也不設窗戶），因此縱向展開為每層一個室內空間的設計。在視線的穿透性方面，由於採取各樓層空間分段配置的方式，基本上尚能保有私密性，但是在聲音的傳遞方面，東孝光的女兒在「《塔之家白書》中，有以下居住體驗的陳述：

「在聲音的傳遞方面，整棟建築完全是一支傳聲筒的狀態。起居室的電視音響和談話聲，全都傳遞到位於最上方的我的房間。同樣的，我房間收音機的聲音，也會傳到樓下的房間。由於我長年的經驗累積，身體已經能夠自然地因應這種狀態，而且了解電視的聲音大概有多大，住在上面的人就不會介意。收音機的音響也是相同的情況。此外，我一直是在多少有些聲響的環境中成長（幼兒園時期住在吵雜的車站前面，也許從那個時候起，我就不太在意是否有聲音吧），如果遇到無法忍受的聲響，只要提出抗議就可以了，若碰到有興趣的話題時，我最喜歡下樓去參上一腳。我家常常有客人來訪，從小時候起，我就不喜歡把自己關在房間裡，而是走到下面的起居室，參與大家的談論。如果無法參與談論，就坐在樓梯上熱心地聽著大人們的談話。雖然有時候談話的內容有點無聊，但大體上都是很有趣的話題」。

像這樣，「塔之家」是以放棄私密性為前提，自然地營造出家族間的互動關係，並讓此種關係成為理所當然的行為，進而形成特殊的私密性。即使是單一的房間（one room）也能產生這種家族間的關係，期望今日的住宅設計也能把這種家族間的關係意識，列入考量的項目中。

設　　計：東孝光（東孝光建築研
　　　　　究所）
構　　造：鋼筋混凝土造
樓 層 數：地上 5 層、地下 1 層
基地面積：20.56 平方公尺
建築面積：22.80 平方公尺
地板面積：65.05 平方公尺

▼塔之家白書
東孝光＋節子＋利惠
（居住的圖書館出版局）

小孩房
5樓平面圖

臥室
4樓平面圖

挑空
3樓平面圖

起居室
2樓平面圖

車庫
1樓平面圖

收納
工作室
地下室平面圖

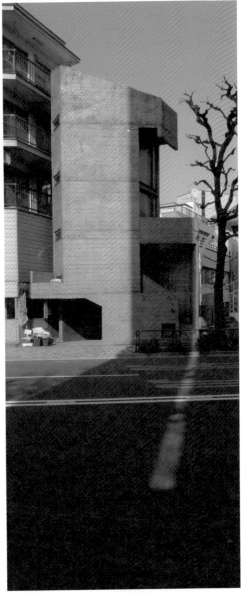

070
集合住宅

社區的形成和節省能源是集合住宅最大的優點。

所謂集合住宅是指一棟建築物中,居住著一個以上家戶的住宅形式。

日本住宅的型態從二次大戰後大量供給型的集合住宅形式,逐漸轉變為因應多樣化需求而發揮公共設施魅力的準接地型住宅,並嘗試尋求更優良的居住環境。此外,截至目前為止的住宅,一般大多著重在追求居住空間的寬廣和房間數目的多寡,今後的住宅則是朝向考量如何因應居住者個別家族結構特性的方向發展。

對於上述的住宅需求,除了採取因應各種不同居住計畫的多樣化設計之外,也有針對改建時的可變性需求規劃和設計的可變型建築構造。

日本年長者和單身者的家戶數,預期將日益增加,而且人們對於擁有住宅的意識逐漸淡薄。獨棟住宅的後代屋主放棄繼承的事例有增加的傾向,引發將來維持和管理建築物的問題。

日本各地興建大規模的新市鎮之後,獨棟住宅的居住者遷居到集合住宅的情況屢見不鮮。造成此種遷移到集合住宅的主要理由,包括經濟性(集合住宅的牆壁、地板、天花板屬於共有設施,對於外部的熱負載〔thermal load〕比獨棟住宅優異,因此耗費的能源只有獨棟住宅的6成左右)、安全性、易於維修等因素。

能夠有效率地降低能源的耗費,可說是集合住宅優於獨棟住宅的最大利基。此外,營造居民之間社區意識的共同住宅(collective house)建築型態(參照標題075),在阪神淡路大地震之後,開始在日本興起並逐漸普及到各地。

積極發揮集中居住型態的優點,也能夠展現出集合住宅的絕佳魅力。

大規模集合住宅社區（高島平團地）所面臨的課題

高島平團地是 1960 年代後期所開發的大規模集合住宅社區，當時號稱東洋規模最龐大的集合住宅社區。居民從 1972 年起開始入住，其中以年輕族群為多。社區中設置了大型超市、購物區、運動休閒設備、圖書館、警察局、消防隊、市公所辦公室等設施，具備完整的生活機能。

目前這個集合住宅社區正面臨著居住者高齡化、建築老朽化、空屋增加等問題，而這種現象也是日本全國集合住宅社區所面臨的共同課題。

高島平團地目前正規劃再生專案計畫（project），積極推動社區再生的活動。

各住戶出入通道的型式

各住戶出入通道的型式，大略可分為樓梯通道型和走廊通道型。

◎樓梯通道型

樓梯通道是不經過走廊、而從樓梯直接進出各住戶的型式。住戶的建築物構成屬於兩戶一棟的塔型住宅，或是設有複數垂直通路樓梯間、兩戶共用一通道的連續型住宅。共同通路部分的面積小，各住戶也容易保有私密性。此種型式常見於低層、中層住宅。

◎走廊通道型

走廊通道型的住宅型式，分為住戶配置在走廊單側的單側走廊型、以及住戶配置在走廊兩側的中央走廊型。

雖然住戶面對走廊的開口部分，必須考慮私密性的問題，但因為能夠提高住戶數的密度，因此成為普遍採行的住宅型態。

此種走廊通道型住宅也發展出與多樓層住宅搭配組合的居住型式，以及將單側走廊型與樓梯間組成的複合型住棟型式等。

超高層住宅通常採取單側走廊型的並列式住宅配置方式，整體建築大多採用大型塔狀 V 字型的平面形式，或是環繞各住戶、圍成圈狀的中央核心形式、及中空形式。

集合住宅嘗試組合相異的機能（東雲 Canal Court CODAN）

此一規模龐大的集合住宅社區，是利用東京都江東區東雲 1 丁目的三菱製鋼公司舊有廠房的土地，重新開發而成的住宅團地。住宅的高度統一為 14 層樓的建築，中央區塊設置縱貫南北向的 S 形街道，兩側並列著各種店舖、幼兒園、診所等生活相關設施，形成街道型的社區都市型態。此外，社區也嘗試引進居家就業 SOHO 的居住型態，探索開放式集合住宅的潛在可能性。

這個集合住宅社區的設計，曾經獲得 2005 年建築及環境設計的優良設計金獎（Good Design Award）。

設計：基本計畫／都市基盤整備公團
　　　設計顧問／山本理顯
　　　1 街區：山本理顯；2 街區：伊東豐男；3 街區：隈研吾；
　　　4 街區：山設計工房；5 街區：ADH ／ WORKSTATION 設計共同體；
　　　6 街區：元倉真琴、山本啟介、堀啟二
　　　景觀設計：オンサイト（On-Site）計畫設計事務所

構造：鋼筋混凝土造、部分為鋼骨造
竣工：1、2 街區／ 2003 年 7 月
　　　3、4 街區／ 2004 年 3 月
　　　5、6 街區／ 2005 年 3 月

6

什麼是住宅

071
中庭式住宅

POINT

中庭式住宅將整個基地視為一個住宅，採取外部和內部成為一體的設計。

中庭式住宅（Court House）是指基地的兩面以上以建築物或牆壁包圍起來，形成建物與中庭合為一體的建築。

此種住宅設計手法自古以來便出現在西班牙、希臘、羅馬、伊斯蘭國家、中國等地，現今世界各地仍然可以看到這種具有獨特魅力的住居型態。日本類似中庭式住宅的建築型態，稱為「坪庭」（**注**）和「光庭」。

居住時無需顧慮他人的視線，是中庭式住宅最大的優點。建築家西澤文隆在著書《中庭住宅論—親密的空間》的「技法」項目中，對於中庭式住宅的期待有以下的敘述：「將包含室內和庭院的整個建築用地，規劃成毫不浪費任何空間的居住環境，室外也是不殘留零碎空間的住居，在圈圍起來的建地中，營造出自然與人、室內與室外的緊密關係。」

中庭式住宅為了滿足上述的期待，就要將整個建築用地視為一個建築體，並在居住空間領域的界定上，採取包含外部的規劃設計，明確呈現出庭院與室內的關係性。

舉例來說，中庭式住宅的室內裝修和室外裝修工程，如果都採用相同或類似的素材，就能使室內和室外的空間產生強烈的聯結關係，讓兩者的空間能夠互相融合而彼此擴張。

在塑造街道景觀方面，這種中庭式住宅也較容易建構出具有魅力的景觀。

（注）

坪庭起源於平安時代寢殿造的宮殿型式。坪庭是指寢殿造中以廊道聯通各建築物所形成的空間。最初這個空間稱為「壺」，後來改稱為「坪」。桃山時代京都的商家和民家普遍都有坪庭。這是因為商家或民家的建築都是開口部狹窄、縱深又長的構造（通稱為「鰻魚的眠床」），為了獲得充分的採光和通風，而有坪庭的設計。

三棟中庭式住宅

◀ 久我山之家
在旗竿狀的基地上興建的都市型獨棟住宅。
中庭面積：7.45 平方公尺
　　　　　（2.25 坪）
樓　層　數：2 層樓

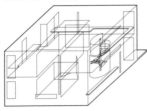

▲ 中庭牆壁下方的開口為通風開口

◀ 松代之家
郊外住宅的中庭式住宅
中庭面積：13.24 平方公尺（4 坪）
樓　層　數：平房（部分 2 層樓）

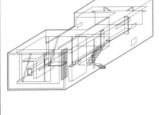

◀ 柳井之家
郊外住宅的中庭式住宅
中庭面積：22.93 平方公尺（7 坪）
樓　層　數：平房

中庭式住宅能夠不受周圍視線的干擾，保持良好的私密性，創造舒適的居住環境。

◎ 久我山之家：呼喚光和風的中庭
這個建築基地是都市裡常見的旗竿形基地，四周環境都與鄰近土地相連接。由於和鄰近住戶的距離非常近，為了確保私密性，所以在基地中央設置庭院，房間配置成將中庭圍起來一般。靠近鄰地一側的牆壁高度與屋簷的高度相當，以阻擋鄰居的視線。

◎ 松代之家：庭院是廳堂的延伸
松代之家是郊外型的中庭式住宅，為了擴張室內的空間而配置庭院。中庭等於是廳堂的延伸，成為沒有屋頂的客廳空間。

◎ 柳井之家：中庭是鑑賞光影的空間
為了鑑賞光影的變幻，配置「光之地板空間」的中庭。

從上述中庭式住宅的範例，可以了解透過建築的規劃設計，便能夠將環境改善為舒適而豐富的居住空間。如果中庭的四周都用牆壁圍起來時，牆壁的高度愈高，上方愈會累積熱氣，夏季可能會影響環境的舒適性，因此在庭院中植栽草木時，必須在中庭牆壁下方設置引導外部空氣進入的開口，也要考量到讓上方累積的熱氣散逸和通風問題。

072
連棟住宅

構造上的耐久性設備容易更新的話，連棟住宅就有可能長期延續使用。

連棟建築（Terraced House）的定義是指滿足下列條件的建築物：

- 各戶住宅都與地面相接
- 附設專用的庭院
- 連棟興建（共有牆壁）的集合住宅
- 低層建築（1 樓到 3 樓）
- 2 戶以上連棟

連棟住宅是 19 世紀英國為了提供貧苦勞動者住宅，而開始大量興建的住宅型態。由於出入通道的開口狹窄，而且房屋的數量大、密度高，因此生活環境惡劣。

從 1950 年代到 1970 年代初期，這些舊式連棟住宅被拆除，改為興建非接地型的新型集合住宅。不過，住戶對於房屋沒有直接與土地接觸的居住環境感到不安，並不太接受這種新型態的住宅。而且治安的惡化、以及居住高樓層引發精神不安的案例增加，以至於在發生一起高層住宅的瓦斯爆炸事件後，引發了拆與不拆的爭議。但這些在 19 世紀幾乎面臨解體命運的連棟住宅如今再度被青睞，得以不拆除而延續下去。現今許多連棟住宅仍然一面修繕一面持續使用。

日本在 1970 年代曾經興建許多連棟住宅，現在已經出現減少的傾向，原因是連棟住宅的構造耐久性不良，屋齡 20 年左右就必須進行改建的檢討，而改建時很難獲得全體住戶的共識。另外隔音性能不佳等問題也是原因之一。

東京都杉並區的阿佐谷住宅，是 1968 年興建的連棟住宅，目前也正在進行再開發的計畫。

然而，連棟住宅的屋頂輪廓、住戶前方寬廣的庭院、住戶之間恰當的距離感、整體社區的量感等，如今還是可以看出當時投入的各種設計巧思，並且縝密地建造出來。即使在這些 50 年前的建築中，仍有許多地方值得現今借鏡和學習。

「阿佐谷住宅」的連棟住宅

阿佐谷住宅位於東京都杉並區成田東地區，總戶數 350 戶，是由日本住宅公團興建的分售型集合住宅社區。

傾斜屋頂的連棟住宅是由前川國男建築設計事務所負責設計，1958 年竣工同時開放入住，2010 年開始進行再開發的計畫。

綠意盎然的公共空間、住棟的調和配置、具有特殊形狀的三角屋頂等要素，創造出這個集合住宅社區特有的魅力。

雖然連棟住宅如左頁所述一般，是屬於集合住宅的型式，但是一個家戶擁有 1 樓和 2 樓的居住空間、並附有專用的庭院，類似獨棟住宅的型式，因此對住戶較具吸引力。

特地降低屋頂高度的連棟住宅，其單體規模與專用庭院的關係，沿著社區內平緩的坡道排列配置成連棟住宅的風景，營造出具有韻律美感和舒暢心境的社區景觀。

阿佐谷住宅是日本住宅公團創立後不久所興建的集合住宅，是一個能夠看到當時許多參與設計規劃的年輕建築師們，展現獨特創意和理想的稀有住宅社區。

規模：2 層樓的連棟住宅 232 戶、3 ～ 4 層樓中層住宅 118 戶
設計：日本住宅公團（設計總監：津端修一）
　　　前川國男建築設計事務所（設計總監：大高正人）

攝影：志岐祐一

6

什麼是住宅

073
連棟庭院住宅

利用共同空間的展現，讓連棟庭院住宅成為有魅力的住宅環境。

連棟庭院住宅（Town House）和連棟住宅一樣，同屬於接地型的住宅社區，各住戶擁有專用的庭院，是將獨棟住宅併聯而成的住宅型態。

和前面敘述過的連棟住宅不一樣的地方是，連棟庭院住戶的建地為共同持有。透過建地共有的方式，能夠確保共有空間（這裡指的是集合住宅中，居住者共同使用的空間）和社區設施的用地，也較容易進行設備的整修，因此可創造優良的居住環境。例如：在共有空間中安置長凳、種植代表社區的象徵樹（symbol tree）、在共有土地上鋪設磚塊或連鎖地磚（interlock block），使廣場和建築具有整體感。像這樣，便能有計畫地提高居住者對共有空間的關心程度。

此外，在公共空間和私有空間的交界處，可利用種植植栽的方式建立緩衝帶，刻意做出高低差，透過有機的聯結展現出的空間魅力，使各個住戶願意在營造整體感上下工夫。透過這種規劃，能提高居住環境的品質，有利於形成居住者的社區意識。不過，為了長期維持共有空間的魅力，居住者之間必須制定管理協定，針對共有空間的維持和管理方法，在擬定計畫時就得經過充分的檢討。

連棟庭院住宅共有空間的規劃，比獨棟住宅集合而成的住宅社區，更能塑造出有魅力的街道景觀，而且與一般公寓大廈不同，連棟排列的住宅能在街道上形成一定分量感的街道風貌。換言之，這些連棟庭院住宅會對周邊的環境帶來很大的影響。因此，在思考屋頂要如何設計才能反映地區特性時，就必須了解屋頂就是影響街道風貌的一項重要設計要素。

共有空間所展現的魅力

配置了象徵樹的公共空間

▲ Green Heim 手代木第一、第二（1982 年、茨城縣筑波市）

設　　計：第一／納賀雄嗣
　　　　　第二／現代計畫研究所　都市再生機構（UR）

構　　造：木造（2×4）

樓 層 數：地上 2 層樓

基地面積：第一／ 3,997.91 平方公尺　　第二／ 7,214.15 平方公尺

建築面積：第一／ 1,622.89 平方公尺　　第二／ 2,457.03 平方公尺

地板面積：第一／ 2,654.06 平方公尺（共 25 戶）
　　　　　第二／ 4,651.87 平方公尺（共 37 戶）

▲ 利用道路和住宅的高低差，在住宅的地板下方設置停車空間

道路面和住宅面的水平高度形成起伏，使景觀產生了變化。此外，利用在住宅配置軸線做一些變化的手法，可形成有如自然發生的排屋景觀。

Green Heim 手代木第一、第二住宅社區，從竣工到 2013 年為止，已有 31 年的歷史。目前建築物和共有空間都有完善的管理，並且維持良好的居住環境。

這個住宅社區是讓居住者能夠建立良好共有意識的範例。

◀ Green Heim 手代木第一
在共有空間中設置長凳，地面鋪設連鎖地磚。

◀ 在共有空間和私有空間的交界處，利用植栽建立緩衝帶

6

什
麼
是
住
宅

165

074
合建住宅

POINT

由居住者主導興建的合建住宅，能夠親自打造符合自己生活風格和感性需求的住宅。

所謂合建住宅（Corporative House），就是將希望入住的居民集合成立一個團體，由這個團體做為集合住宅的事業主，進行建築用地的取得、設計者的甄選、施工業者的指派等、以及完成後的管理等相關事務。

合建住宅起源於約200年前英國的建築團體，也就是由團體的成員透過金融互助的方式興建住宅。所謂金融互助，就是累積團體成員分期繳納的款項，在籌措建設資金的過程中，依序興建住宅的方式。到了20世紀，此種透過金融互助所興建的住宅，普及到了德國和北歐各國。現在這種型態的住宅占德國全部住宅的10%，也占瑞典等北歐各國及紐約住宅的20%。

一般分售的公寓大廈通常是由建設業者主導所有的規劃和設計，無法反映居住者的意見和需求。而合建住宅則是由居住者實際參與，並且在設計過程中，直接與設計師進行長時間的討論，所以能夠打造出符合自身生活風格和感性需求的住宅。此外，因為居住者直接取得建築用地、並且主導工程的發包，所以還可省下一般公寓大廈分給興建者的利潤和廣告費用。

除此之外，參與合建的全體居住者會針對興建事宜互相協調，並在協調過程中形成居民之間的社區意識，使入住之後的管理工作更為順利。

不過，這種合建住宅的型態無法普及的原因，在於興建的過程比現行的分售公寓大廈麻煩，從策劃到完工必須耗費很長的時間，而且在這麼費事之下還無法獲得相對的銷售利益等。

近年來，日本建築業者所興建的分售型公寓大廈，陸續推出讓入住者在內裝上保有自由度、採用建物構架（skeleton）和住宅內裝填充體（infill）工法分離的住宅。換言之，提供住宅的建築業者對於居住型態的想法，也開始出現變化。

日本合建住宅的發展歷史

日本合建住宅發展的原點，是四位認為「共同購買土地比較便宜」的建築師，於 1968 年在東京千馱谷地區所興建的建築，被視為最初的合建住宅。

日本的住宅金融公庫於 1970 年，認定合建住宅符合個人共同融資的規定，因此合建住宅在全國各地快速普及。

後來，依據建設省（現今的國土交通省）專門委員會的報告書制定了合建住宅準則，並成立了全國性的規劃和協調組織等，使合建住宅的發展環境日趨健全。

合建住宅的魅力

合建住宅具有一般住宅無法實現的魅力和優點。

由於住在一起的居民具有共同居住的相同理念，社區中存在著和諧而穩定的關係，而居民之間的密切關係，能夠減少社區安全方面的風險。

合建住宅能以一個集合住宅社區，發揮一個街市的機能，呈現饒富趣味的住居魅力。

不過，從規劃到完工為止，必須耗費長久的時間進行多次的討論和協調，是合建住宅必須面臨的困境。如何整合居住者對於建築外觀、公共設施的意見、以及擬定統一的準則等，都相當花費時間。有時候無法湊齊希望合建的人數，也可能中途放棄合建計畫。

◀ 經堂之社（2000 年、東京都世田谷區）
此建築是採取被動式設計（passive design，也譯作誘導式設計）手法設計出來的合建住宅。建築物整體覆蓋著綠色植物，呈現出類似森林的樣貌。此外，此合建住宅採用「筑波方式」的地上權住宅型態。（參閱下方說明）

主要用途：共同住宅、環境共生型合建住宅
構　　造：鋼筋混凝土造
樓 層 數：地上 3 層、地下 1 層
基地面積：784 平方公尺

何謂筑波方式（建物構架〔skeleton〕定期地上權）

隨著 1992 年「借地借家法」的修正，誕生了定期租借土地權利的地上權制度。這項新制度包括承租土地期間 50 年以上的契約期滿之後，必須返還土地的「一般定期地上權」（借家借地法第 22 條）；承租土地期限經過 30 年以上時，地主可以價購建物的「附有建物讓渡特約之定期地上權」（同法第 23 條）；以及將事業用地上權限定為 10 年以上 20 年以內的「事業用定期地上權」（同法第 24 條）等法規。

將上述法規第 22 條和第 23 條的規定，組合成為一種共同住宅（公寓大廈）的分售方式，即稱為「筑波方式」的「建物構架定期地上權」（附有建物讓渡特約之定期地上權）。由於這種方式是由建設省（現今的國土交通省）位於茨城縣筑波市的建築研究所，與民間企業共同研發出來的方式，所以通稱為「筑波方式」。因為建物構架定期地上權的公寓大廈購置的價格較為低廉，而且採合建方式，所以入住者能夠自由規劃本身的住宅設計。

一般的公寓大廈大約經過 30 ～ 35 年，設備和機器都會逐漸老舊，必須進行大規模的修繕工程。建商興建的分售型公寓大廈修繕費用非常昂貴，而且很難獲得所有入住者的同意。筑波方式的地上權住宅在契約滿 30 年時，如果視建築物的狀況須進行大規模修繕工程時，其修繕費用的 1/2 可加算在地主價購的價格內。若無需進行大規模修繕時，則可以扣除所相當的金額。由於修繕相關事項是與土地所有者簽訂個別契約，所以無需獲得全體住戶的同意。

不論仍在地上權租借的期間，或是已經歸還土地，住宅都能維持著可入住的健全狀態，是一種對入住者和地主雙方都有利的大型住宅供應方式。

Method Tsukuba Ⅰ（1966 年、茨城縣筑波市）▶
採用筑波方式興建的合建住宅範例。為了提高室內設計的自由度，採取大跨距（span）的構造，以確保寬敞的室內空間。此外，為了提高設備的融通性，規劃了雙系統的管道空間（pipe space）。
主要用途：共同住宅、店鋪
基本計畫：小林秀樹
構　　造：鋼筋混凝土造　樓層數：地上 5 層
基地面積：1,363.38 平方公尺　建築面積：745.84 平方公尺
地板面積：2,277.65 平方公尺

075
共同住宅

共同住宅（Collective House）是除了私人生活領域的空間之外，也設置可供居住者做為育兒、用餐等用途的共有空間（common space）的集合住宅。這種住宅型態起源於北歐各國。

1930 年代的北歐各國，隨著社會制度的穩健發展，婦女開始進入職場就業，集合住宅的居住者將家事等勞動工作委託外界代勞，形成類似飯店式的住宅型態。

到了 1970 年代，由於家事等勞動工作過度依賴服務業者，衍生出完全喪失家庭生活的問題。有鑑於此，從事職業婦女問題的研究團體，發起了「回歸生活本質」的運動。共同住宅便是以此種發展為契機孕育出來的住宅型態。

合建住宅是由住戶共同購買土地，建築物採牆壁共有等的設計，屬於相對較著眼於降低硬體建設費用的方式，而共同住宅的設計理念，則是著眼於居住者生活型態的軟體方面。

日本發生阪神淡路大地震之後，受災者不得不採取共同生活的方式，因此對於共同住宅的關注程度也隨之升高。從那個時候起，日本各地開始興建共同住宅，不過主要還是為了年長者而廣為興建。

2003 年創立的東京都荒川區的「かんかん森（Kankanmori）」，是日本第一個提供跨世代居住者的共同住宅。

在這個共同住宅裡，共有 0 歲～ 81 歲的 36 位居民入住，並且營造了能夠在共有空間中做料理、用餐，以及在露台菜園裡種菜等日常活動的溝通環境。

目前，在公寓般小規模的集合住宅，也出現以共用空間（工作坊）為主要空間的設計提案，顯示共同住宅呈現持續擴展的趨勢。

共同住宅的定位

◎同房居住（room sharing）
居住在同一個房間內，很難保有私密性。

◎分房居住（shared house）
在一棟房屋內，個人擁有低度的個人房間，並分享共有空間的居住型態。低度的個人房間是指兼具寢室和起居室的單獨空間。共有空間則包括客廳、廚房、淋浴間、廁所、儲藏室等空間。

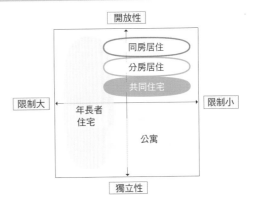

設置共用工作室的「橫濱公寓」（2009 年、橫濱市）

此建築是以年輕藝術家為對象的集合住宅，因此特別設置了特殊設計的工作室做為共有場所，是具有類似共同住宅概念的居住型態。

公寓的一樓為半室外的工作室，其中設置了島型廚房和廁所等設施，並放置以公共費用購買的桌子。這個空間做為入住者共同創作、發表、生活的場所。

在這個共用空間裡，可舉辦各種型態的活動，成為入住者、地區居民、參加活動者的交流場所。

▲ 入住者可使用專用樓梯，從共有空間回到自己的房間

設　　計：On Design Partners
設計協力：板根構造設計
構　　造：木造樑柱工法、地上 2 層樓
基地面積：140.61 平方公尺
建築面積：83.44 平方公尺
地板面積：152.05 平方公尺

日本第一個跨世代型的共同住宅「かんかん森」（2003 年、東京都荒川區）

此建築的上方樓層為年長者的住宅，1 樓設有內科診所和托兒所，居民共同使用客廳、洗衣室、客房、菜園的集合住宅。規劃設計的目標是希望住戶能夠一起用餐和共同生活，但是又能兼顧住戶獨立生活的方式。

詢問處：Collective House Ltd.

設計：小谷部育子・LAU 公共設施研究所
構造：RC 造

076
長屋和町屋

POINT

長屋和町屋的再生，讓街市有了新的價值創造方式。

長屋

長屋是指複數的住戶以水平方向連結、形成牆壁共有的長條形住宅形式。東京都中央區月島的街道，至今都還留著長屋的風貌。

長屋形式誕生於擁有 100 萬人口的江戶（今東京）。當時大約半數的居民，因為被迫居住在占江戶整體不到百分之十五的土地上，於是採用了長屋的住宅形式。一戶小型長屋的尺寸，正面寬度 9 尺（2.7 公尺）、縱深為 2 間（3.6 公尺）。房屋由兩個區塊構成，包含土間（土面地板）和僅在地面鋪上木板做為玄關兼廚房用、占 1.5 塊榻榻米（0.75 坪）的空間；以及寢室兼餐桌兼工作場所、占 4.5 塊榻榻米（2.25 坪）的空間。這種長屋當然沒有壁廚之類的收納空間，棉被等物品只能摺疊後放置在房間的角落。

町屋

町屋是指位於都市中心和驛站旅店等地區、兼具住所與工作場所功能的住宅，以及稱為仕舞屋（不做生意的住宅）的專用住宅。長屋屬於集合住宅，町屋屬於獨立住宅。

町屋的特徵是興建在面寬狹窄且有一定縱深的基地上，這樣的構造一般通稱為「鰻魚的眠床」。

再造

最近長屋和町屋經過再造後居住的事例、以及為了街市振興所做的景觀保存等等，都是讓人們能重新認識傳統建築價值的絕佳時機。

持續空洞化的地方城市中心街區，正面臨著街道店家緊閉、店鋪空盪、空地乏人問津、放置不管的老舊化建築物等問題。因此各個地方城市都在進行這類既存町屋等的改裝和再造、和吸引店家進駐的街市再造策略。

長屋和町屋的魅力在於木造建築所具有的獨特風貌，以及由其渲染出引發思古幽情的街市景觀。

江戶的長屋（東京都中央區月島）

月島附近地區於 1882 年完成填土造地的工程。由於填土造地的緣故，土地平坦而沒有高低起伏，因此江戶時代街區劃分的方式，也轉用到月島的街區規劃上。因為第二次世界大戰時，月島並未遭受火災的燒毀，所以現今仍然殘留當時的風貌。雖然屬於高密度的住宅地區，但是卻能夠感受到親切的社區氣氛。

◎ 棟割長屋（9 尺 × 2 間）
所謂棟割是為了在狹窄的建地內容納更多的居民，以屋頂的脊嶺部位做分界，讓兩邊的房間背部相連的型式。因此，結構上便會形成房間與房間之間不僅是兩側相連，而且背部也會與鄰房相連起來。

◎ 割長屋（2 間 × 2 間）
一樓為 6 塊塌塌米的空間（3 坪）、二樓則是 4 塊塌塌米（2 坪）左右的長屋型式，並以樓梯上下一、二樓。

◎ 表長屋（2 間 × 4 間半）
面臨大馬路的長屋，通常做為糕餅店、雜貨店、百貨店等店鋪使用。

◀ 上方照片：
長屋模型（東京都江戶東京博物館常設展示）
■東京都江戶博物館
墨田區橫綱 1-4-1 ／星期一休館
http://www.edo-tokyo-museum.or.jp/

土浦的町屋（茨城縣土浦市）

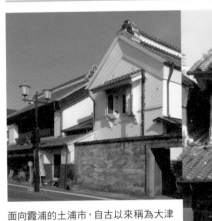

面向霞浦的土浦市，自古以來稱為大津鄉，是往來霞浦的水運要衝，商業發展非常興盛。
沿著舊水戶街道留存下來的町屋之中，仍有 1833 年大火災後以土壁工法所興建的商家建築。

077
商品化住宅

商品化住宅是一種規格化住宅，其中也包含了追求商品價值的預製住宅在內。

為了提高住宅商品的價值，房屋廠商紛紛進行市場調查來發掘顧客需求，競相採用當時人們欲求的設計反映在住宅商品上。除了在廚房和浴室等空間的設計迎合顧客對於材質、色彩、外觀的喜愛趨向，同時也提高以往顧客經常申訴的房屋基本機能（隔音和隔熱性等室內環境）。

住宅產業的未來

截至目前為止，獨棟住宅的主力購買客層是 50 幾歲年齡層的換屋者，但是最近由於經濟情況惡化，買氣始終不見起色，因此住宅建設商轉向較無失業風險的 30 幾歲年輕客層為對象推出住宅商品。不過，30 幾歲年輕客層對於住宅的期望，開始從追求住宅的豪奢華美，逐漸轉變為喜愛簡單洗練的都會風格，而且以住宅展示場誘導顧客購買的銷售手法，也出現了無法突破的瓶頸。針對這些住宅需求變化下、年輕客層想要成為「居住在都心的30世代」，住宅建商與建築師為了因應這些需求開發住宅商品的案例也日益增加。

此外，屋頂全面採用太陽能發電的零耗能住宅、以燃料電池供應能源的方式也開始普及。住宅的耐震性和耐久性增強，以及環境技術性能的改善，均提升了住宅的性能，使住宅的使用壽命變長。如此一來，住宅的新建數量當然會出現減少的現象。期望今後住宅產業能在住宅長壽化的趨勢下，建構出可自然地「持續居住」的產業系統，並且主動因應生活樣式和居住型態的需求變化，提高住宅產業的發展潛力。

商業模式的轉換

日本住宅產業的工業化（預製住宅），發揮了提高生產效率的功能。
不過，隨著少子高齡化的發展導致人口減少，住宅開工和興建的數量也
出現降低的趨勢。時至今日，在過去住宅商存量不足的時代中，預製住
宅廠商以大量生產、大量供給為前提的商業經營模式，如今已經面臨無
法突破的困境。今後所興建的住宅，不僅必須符合住宅長壽化、充實節
能設備，同時也必須介入中古住宅市場，轉換成可因應住宅市場從流量
（flow）轉變為存量（stock）的商業模式。

◎「持續居住」

為了因應少子高齡化造成的新建住宅需求減少問題，必須從有效運用資
源的觀點，透過對現有住宅的維護和管理，建構能夠自然形成「持續居住」
（長時期居住或由他人繼承該住宅）的住宅系統。而能夠長期「持續居住」
的住宅，則必須以優質的住宅為前提。

◎ 設備、內裝（infill）的開放化

為了使住宅能夠長期使用，將建築構架（skeleton）和設備、內裝（infill）
分離，以便進行管理和維修。
在建築的構架方面，預製房屋廠商積極推動建築結構工法的技術改良，
預計今後的技術將可更上層樓。
建築的內裝和設備是建築物的維修對象。如何降低維修費用，是住宅擁
有者主要的追求目標，因此若能將個別住宅的構造、使用的建材和設備
等資料，以資料庫（database）建檔，並透過資料庫的開放，就能使各個
不同的廠商和業者順利進行維修作業，促使新的業者參與，帶來市場的
活化。

資料：
「今後住宅產業發展相關研究會—議題
討論的彙總」
經濟產業省

住宅展示場分為複數住宅廠商建置樣品
屋的綜合住宅展示場，以及個別廠商直
接營運和展示本身住宅產品的單體住宅
展示場。對於購屋者而言，綜合住宅展
示場具有可比較不同廠商住宅商品的優
點。
（上下方照片均為綜合住宅展示場）

078

機能性住宅

機能性住宅包括高齡者住宅、行動住宅、無障礙住宅等類型。

　　機能性住宅是凸顯出某些特別機能的住宅，以下介紹幾種機能住宅的類型。

高齡者住宅

　　日本的機能性住宅源自於 1980 年代後期開始興建、高齡者專用的機能性住宅。現在日本高齡者家戶數占全體家戶數的 3 成以上，預計 2015 年將達到百分之四十，其中約半數為單身年長者或高齡夫婦的家戶。

　　由於存在著此種狀態，因此因應高齡者需求的專用住宅，發展出附有看護、租賃、專用、共用等各種型態的住宅。雖然許多高齡者希望繼續居住在現有的住宅中，但今後，高齡者除了原宅續住之外，也能選擇遷居到符合高齡者需求的住宅，而且未來應該也會繼續推出更受青睞的新提案。

行動住宅

　　行動住宅（mobility house）是指考量使用輪椅或行走困難的居住者需求，規劃設計能夠安全地、且沒有障礙地過日常生活的住宅。

　　考量讓輪椅方便移動，必須確保走廊有足夠的寬度，消除地面的高低差，確保有足夠的正面門寬，廁所也需有適當的寬敞度，並且騰空廚房流理台和洗臉台下方的空間。

無障礙住宅

　　所謂無障礙住宅（barrier-free house）或是長壽社會對應型住宅，指的是讓身體機能衰退的人，也能和一般人一樣生活起來沒有不便的住宅。

　　無障礙住宅須將高齡居住者的寢室與廁所規劃在同一個樓層，並且縮短拿著東西從廚房到餐廳、以及從洗衣室到曬衣場的動線距離，消除從門口到玄關及從玄關跨上門檻的高低差，並在便於移動輪椅的考量下，確保走廊和廁所的寬度，營造出安全舒適的居家生活環境。

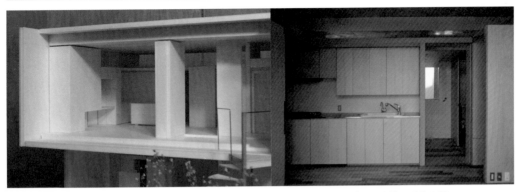

此建築是為單人居住的高齡者規劃的住宅。1 樓是兒子經營診療業務的整骨院，2 樓是高齡母親生活的空間（專用住宅）。

建築的結構為 RC 造，壁柱採用薄型剛性構架（rahmen）的門型結構，以盡量減少柱子帶來的死角（dead space）。為考量方便高齡者上下樓，室內裝設了家用電梯。寢室、廁所、盥洗室也採取方便輪椅迴旋移動的回遊性設計，並消除地板的高低差，調整出入通道的尺寸，充分發揮行動住宅的機能。

構　　造：鋼筋混凝土造、地上 2 層
基地面積：103.46 平方公尺
建築面積：65.67 平方公尺
地板面積：99.82 平方公尺

6

什麼是住宅

斷面透視圖

▲ 浴室和盥洗室的地面齊平，洗臉台採用輪椅適用的友善檯面（hospitality counter）設計。

▼ 寢室、廁所、盥洗室的門板，都採用拉門型式，形成方便輪椅迴旋移動的動線。

| 浴室 | 盥洗室 | WC | 房間 |

客廳

電梯

陽台

2 樓平面詳細圖

079
被動式設計

不依賴機械的被動式設計，須確實掌握建築基地所具有的氣候和風土特性。

被動性設計（passive design，也譯作誘導式設計）的「passive」表示被動、消極等意思，相反詞為表示積極、主動的「active」。

住宅所使用的冷暖氣設備，通常都是依賴電力、瓦斯、煤油等能源的供給來發揮冷暖氣功能。這種型式稱為主動式建築設備模式。

被動式設計並不依賴上述的機械，而是直接利用太陽熱、太陽光、雨水、風力等自然能源，以建築的規劃設計改善居住的環境。進行被動式設計時，必須正確解讀建築基地的環境特性、氣候風土等條件。在進行建築本體的設計之前，必須先調查風向如何隨著季節產生變化、會不會受到濕度的高低、日照時間、基地形狀、鄰近的建物和植物生態的影響。

這種被動式設計的手法，並非最近才有，自古以來，許多古民家的建築就已經採用了。

「主屋的南側平坦，北側有山，受到夏天日曬的南側庭院會產生上升氣流，將從北側山那邊吹來的冷空氣引入室內，因此在南北向設置通風的開口部。此外，為了遮擋從南側傳來的輻射熱，在主屋的南側種植樹籬，以防止熱氣侵入室內。對於周圍環境進行詳細調查和解讀，才能形成名副其實的被動式設計」。

這段文字是將日本各地一般可見的建築設計事例，加以模式化之後的內容，並非介紹特殊的建築設計案例。

被動式設計所營造出來的室內環境，是依賴自然能源而調整，因此溫度的變化較為和緩，不會使居住者產生壓力，對於人的身心健康有良好的影響，因此這種不依賴機械的住宅舒適性，再度獲得了人們的青睞。

被動式設計的手法

被動式設計是盡可能地利用基地本身具有的自然能源，讓建築和環境調和的設計手法。

◎ 自然能源利用試驗的概要

· 為了在夏季過得舒爽，就必須引進自然風，冬季則關閉門窗盡量讓熱能不要流失，因此必須掌握因季節而改變方向的盛行風（季節風）的吹拂方向，以規劃適當的開口部。此外，也可以栽種植物，實地檢證防風和通風的效益。

· 為了在冬季獲取太陽熱能，夏季防止溫度上升，以及遮擋日光的照射，必須規劃適當的開口部、遮陽棚、和外圍計畫等設計。

· 採取透過高窗積極引進太陽光的設計計畫，減少白晝使用照明器具的時間。

· 檢討住宅的氣密性和隔熱性能，減少室內熱能的變動。

· 為了採熱、採涼，會利用土中熱及地下水。

上述的條件會因為基地環境的差異而有所不同，因此最好針對每一個條件進行重複的檢討，並且比對過去的氣象數據，盡量減少年度之間的變動要因，以找出最適合的設計方案。

▲「經堂之社」（參照標題074）的設計手法

在集合住宅（合建住宅）的外部環境種植落葉樹，積極綠化以營造出微氣候環境。此外，在考量冬季的日照條件下，設置寬敞的庭院和風的通道等，發揮自然空調的功能。為使建築的構架能夠吸收和儲存冬季的日照和夏季夜間的涼氣，採取外部隔熱的工法。

<div align="right">企劃、整合、攝影：（株）チームネット</div>

防風林為被動式設計

農村一帶經常可以看到的防風林，到底能夠發揮什麼功能呢？一般認為房子旁邊的樹林就是防風林，實際上這些樹林具有多方面的功能。

◎ 抵禦的功能

樹林可做為防風、防砂、防潮、防塵等對策，並且具有阻斷延燒的防火效果。另外，在河川附近過去經常發生洪水的地區，則可在上游栽種樹幹較粗的樹木，防止漂流木對房屋造成損傷。

◎ 居住的功能

住宅旁邊的防風林，能夠利用植物的蒸發作用，使周圍的熱氣發散，緩和夏季酷熱的程度。冬季則能防止季節風的吹襲，保持穩定的居住環境。

◎ 後山的功能

防風林在山麓地區的農家可發揮後山的功能。防風林裡，掉落的樹葉、樹枝以及間伐材（為保持樹木間距，砍伐多餘枝幹所獲得的木材）可做為廚房和浴室的燃料來源，闊葉樹的落葉做為燃料使用後的灰燼，還能做為肥料使用。此外，房屋需增建和改建時，可使用樹林中所種植的杉木。櫸木可做為裝修的材料，胡桃木和日本栗能做為地基用材，果樹生長的果實可供食用等，可見防風林具有提供資源的後山功能。

種植防風林是充分發揮各種自然資源潛能的設計，也是一種被動式設計。

在都市的空間中，也可以看到積極仿效防風林的機能，在公園和建築的外圍栽種樹木的事例。

080
零耗能住宅

POINT
不僅應用在獨棟住宅，集合住宅也發展出許多不同模式的零耗能設計。

所謂零耗能（Zero Energy）住宅，是指一整個年度的能源消費和發電能源的收支相抵為零的意思。住宅的規劃設計採取高氣密高隔熱施工、並設置通風管道，利用吸收冬季日照能源和遮擋夏季日照熱能的被動式設計，此外，再利用太陽能發電、地熱、空氣熱、排熱等能源供應的方式，降低能源的消費，以達到能源收支為零的目標。現在預製住宅等廠商正在進行各種試驗，而且已上市推出銷售。

零耗能住宅社區

英國的可再生能源專門顧問公司和建築師成立的協同事業，於 2002 年在英國倫敦西南地區，嘗試興建了具有前瞻性的「貝丁頓零耗能住宅社區」（BedZED，Beddington Zero Energy Development）。此一住宅社區由 80 戶住宅、以及可提供 200 人工作的辦公室和工作空間所構成。

這個住宅社區專案計畫的最主要目標，是興建「具有永續使用可能性、有吸引力、而且價格負擔得起的住宅」，讓居住者能夠以永續使用的方式經營居家生活。

將住家和工作場所規劃在同一個基地內，是為了免除通勤的能源消費。社區屋頂上裝設極具象徵性的彩色換氣塔群，是讓包含公寓住宅和辦公室在內 1,600 平方公尺的空間，不需使用電力就能進行空氣調節的換氣系統。為了徹底執行零耗能的策略和考量環境的因素，在上層的露台和屋頂鋪滿了太陽能板，並安裝能夠同時發熱和發電的機器、地熱泵浦、廢水循環系統等設備。

此外，還針對對環境和永續性有興趣而入住的居民，成立了共乘電動汽車的分享組織，並舉辦各種教育推廣的活動。

貝丁頓零耗能住宅社區（BedZED 社區）

◀ 迴轉式換氣塔
（不供給人工能源、以風力驅動的換氣口）

◀ 太陽能電池面板

▲ 機器、電氣系統圖

▼ 建築環境解說圖

資料：THE ARUP JOURNAL 1/2003
攝影：telex4

上方照片中的風帽（迴轉換氣塔），是完全不使用人工能源的風力換氣系統。換氣筒下方安裝熱交換器，能夠回收排氣所含有的熱能，將熱能再度送回建築物內。

屋頂上所安裝的太陽能電池面板的面積高達 700 平方公尺。

建築的內壁和外壁之間所使用的斷熱材厚度，最厚的地方達到 300 公釐，比北歐的標準還厚。

建築的外壁使用磚塊密實層砌，加上混凝土的天花板，使建築能夠維持良好的氣密性。

◎ BedZED 專案的概要

事業主：Peabody 集團、BioRegional
設　計：Bill Dunster
所在地：Hackbridge, London Borough of Sutton

住宅廠商推出的零耗能住宅

日本三澤房屋（Misawa Homes）於 1998 年，推出並銷售世界第一款零耗能住宅「HYBRID-Z」。

2008 年三澤房屋在北海道旭川市所興建的零耗能住宅（實驗住宅），具有高於省能源標準將近 2 倍的隔熱性能、零下 25°C 也能運轉的熱泵浦冷溫水輻射式冷暖氣、以及屋頂全面裝設發電能力 9.5kw 的高效能太陽能發電系統。

此棟實驗住宅屬於新世代的零耗能住宅，利用高效能的能源系統回收興建時的二氧化碳，使住宅的生命週期能源消費收支降到零以下。沿襲這個系統而研發的木造住宅「SMART STYLE-ZERO」，於 2009 年以零二氧化碳、零耗能住宅的名義推出上市。

像這樣對於住宅能源自給自足的意識，正在逐漸普及和改變當中。

081
生態氣候設計

POINT

生態氣候的（bioclimatic）設計以成為第三世代的建築和環境生成技術而備受期待。

在古民家所看到的風土性（參照標題011）環境形成技術，屬於第一世代的建築設計。第二世代的建築型態，是隨著人工環境技術的發展，隔絕室內與外界，營造出人工環境的室內氣候，20世紀的建築即屬於第二世代的建築型態。

由於技術的進展，不論是沙漠或是極地等地域環境，都能夠營造出均一的室內環境。住宅等建築物也都追求高氣密性、高隔熱性能，但是隔絕室內與外界形成人工環境的結果，會引發病態住宅的問題，造成了弊害。

不過，現在要求降低能源的消費以減輕環境負荷的風潮興起，從永續利用的觀點看來，與截至目前為止所採行的環境控制技術的發展不同，建築設計正面臨必須與自然環境建立新關係的關鍵時期。

而生態氣候設計將成為備受矚目的第三世代建築設計。

所謂的「生態氣候」（bioclimatic）是bio（生物、生命、生態）和climatic（氣候、風土）的合成語彙，指的是生態氣候性的設計。

這種生態氣候設計的特徵，是對地域性、場所性的重視

第一世代的風土建築已將場所的潛在特性，發揮到最高極限。

第三世代的建築設計，不同於第二世代與外界隔絕所建立的室內氣候，而是致力於充分發掘和利用該地區和場所的潛在自然能源。第三世代會採用風土性的要素，在室內營造出舒緩的微氣候，並加以適當的控制，以提高居住環境的品質。

向傳統民家學習生態氣候設計（沖繩縣中頭郡北中城村：中村家住宅）

中村家住宅是被指定為重要文化財的富農住宅。

此富農宅邸開挖面向南方、傾斜度和緩的土地，在背面的三個方向以石塊堆積成石垣矮牆、正面築有石牆的用地內，完整地保存著主屋、以及客房（分離的房屋）、前屋、穀倉、豬圈等附屬建築（全部被指定為重要文化財）。這些建築物興建於 18 世紀中期，建築的構造受到鎌倉·室町時代日本建築的影響，但是各個部分都因應當地特殊的風土環境，進行特殊方法的改良，形成獨特的住居建築。

中村家住宅的建築物，興建在經過削挖、傾斜度和緩的南向土地上，東、南、西方都以琉球石灰岩堆砌成石垣，內側種植具有防風林功能的福木（注1），以防禦颱風的侵襲。沖繩的風大多是從南方吹過來，因此在規劃隔間時，為了考量通風的因素，採取開口部朝向南方的設計，以便讓風穿透房間。

建築物興建在基盤墊高的場所，以防止下雨時浸水。低矮的屋簷和雨端（注2）能夠遮擋強烈的日照，並形成清爽的日陰。

沖繩的風力、日照、氣溫、降雨等氣候條件都非常嚴峻，在這種傳統民家的建築型態中，處處都可以看到巧妙地因應當地特殊氣候風土的設計細節。

▲ 高倉

做為穀倉使用的高倉，並未採用沖繩傳統型式的圓柱，而是使用與房屋相同的角柱，牆壁和地板都鋪設木板也是穀倉的特徵。為了防止老鼠的侵入，屋頂內側採取「驅鼠」的傾斜式設計。

（注1）福木
原產於印度的小連翹科福木屬的常綠喬木，能夠承受強風吹襲，因此種植為防風林。

（注2）雨端
所謂的雨端，是指沖繩民家從南面和東面的軒桁延伸出去的屋檐，以及下方的空間部分，並以稱為雨端柱的自然木質獨立柱子支撐屋頂。由於沖繩的民家建築中，並沒有玄關的設計，因此這個介於室內空間和外部空間的中間地帶，可做為迎接來訪者的接客場所。雨端還可遮擋橫向吹來的風雨和日照，可說是克服沖繩地區悶熱氣候的巧妙建築設計。

◀ 中村家住宅配置圖　提供：中村家住宅

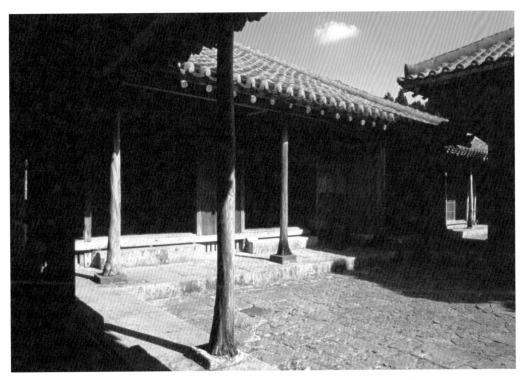

5 TOPIC
Off the Grid House

「Grid」是指電力、瓦斯、自來水等中央控制式的基礎設施。

人們居住在都會時，只要與「Grid」連線就可以過著舒適的生活。由於現在網際網路的普及，透過網路連線就能控制家電等設備和汽車的運轉、且能夠降低能源消費的「智慧住宅」（參照標題088）也開始普及。這種住宅能夠以個人為單位，精確地追蹤哪一種家電在哪一段時間內，消耗多少的能源。

隨著時代的進展，「個人」與「Grid」的聯結關係，將受到更為精密的管理和控制。

「Off the Grid」是指脫離上述的中央控制式基礎設施的束縛而獲得解放的意思。

從「Grid」令人喘不過氣來的層層束縛中解放，改以再生能源（太陽光、風力、水力等）為基礎能源的生活型態為追求目標，設置自家消費型基礎設施的自主獨立型住宅，稱為「Off the Grid House」。

由於能源的獲取必須依賴風力和太陽，無法隨時使用機器設備，所以必須有忍受不便的覺悟。

不過，從中央控制式基礎設施的束縛中解放，能獲得自給自足的充實感。雖然相較於過去的便利性會有一些不便，但卻能得到脫離中央控制式監視管控的開放感。

「Off the Grid House」能讓居住者精神上獲得非數值化的開放性，享受另一種無法言喻的奢華感覺。

Lemm Hut

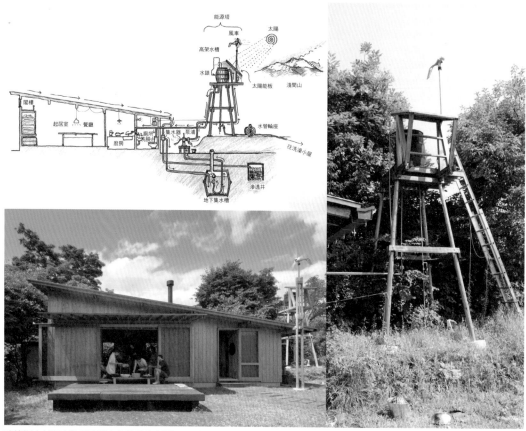

建築師中村好文為了實踐本身的理念和目標，興建了一棟完全不連接電線、瓦斯管線、水管的住宅。

中村好文向原本居住在此的開墾者租賃土地和建物，並針對僅有空心磚牆壁的結構體進行增建和改建作業。能源的來源是使用太陽能板和風車獲取電力，從單斜面屋頂收集雨水，儲存在水槽中做為生活用水。廚房的火源使用本身研發的七輪傳統火爐，洗澡則使用燃燒木頭的五右衛門式直焚浴桶。小屋的前方，廣闊的佐久平盆地朝遠方延伸開來。

攝影：雨宮秀也
速寫：中村好文

▲ 能源塔
塔上安裝了太陽能板、風車、高架水槽等設備。高架水槽使用內側經過炙燒碳化處理的威士忌酒桶。

所 在 地：長野縣北佐久群御代田町
建築面積：約 50 平方公尺
用　　途：別墅
設　　計：中村好文
施　　工：丸山技研＋ Lemming House
竣工年分：2004 年

什麼是設備 Chapter 7

082
建築設備和節能

由於太陽照射到地球的能源量，和地球吸收的能源量、反射的能源量、發散的能源量等各種能量，呈現平衡的狀態，因此地球表面的平均溫度能夠維持在攝氏 15 度。

此外，地球的自轉會產生地球自轉偏向力（Coriolis force），影響噴射氣流和海流的運動。大氣的流動會產生各種方向的風，運送水蒸氣並形成降雨。雨水流入河川後，最後會回歸到大海。大氣的循環和水的循環形成奇蹟式的平衡狀態，使地球環境能夠維持均衡和穩定。相較之下，人類對於自己製造出的能源和消耗的能源、以及製造物和廢棄物等生產、消費、再生的循環模式，目前都還處於摸索的階段。

在人類製造出的能源消耗方面，建築設備占了很大的比例。現今人類面臨能源匱乏和大量廢棄物的許多問題，因此，建築設備也必須進行調整和改變。

建築設備的節能

節能的思考包括不使用能源、不耗費無謂的能源、使用效率較佳的能源等，都是規劃設計時重要的考量項目。

節能系統的規劃

節能系統包括利用夜間電力進行冰蓄熱和水蓄熱以降低契約電力容量、能源利用的局部控制、尖峰用電的節電（pick cut）、機器數量的控制、大溫差空調系統、開放型供應網路（open network，參照標題 084）等。

自然能源和排熱作用

利用太陽光、太陽熱、風力等自然能源，以及雨水的再利用、或利用外氣式冷氣系統、排熱回收冷凍機來製造溫水等，都是運用自然能源的節能策略。

合理化的管理

執行節水和關閉不用的照明等設施管理、或集中控管，以及引進能源效率較佳的機器等合理化措施。

地球能源的收支

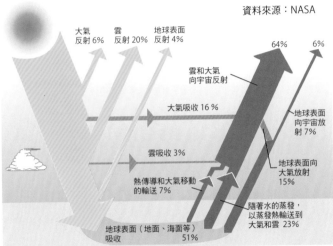

資料來源：NASA

大氣
反射 6%　雲
反射 20%　地球表面
反射 4%

64%　6%

雲和大氣
向宇宙反射

大氣吸收 16 %

地球表面
向宇宙放
射 7%

雲吸收 3%

地球表面向
大氣放射
15%

熱傳導和大氣移動
的輸送 7%

隨著水的蒸發，
以蒸發熱輸送到
大氣和雲 23%

地球表面（地面、海面等）
吸收　　　51%

太陽照射到地球的整體能源的平均反射率約為 0.3，也就是說照射到地球的能源之中，有 30% 會反射到宇宙中，剩餘的 70% 被地球吸收。

◎ 能源反射 30% 的內容
大氣反射 6%。
雲反射 20%。
地球表面（地面、水面、冰面等）反射 4%

◎ 能源吸收 70% 的內容
地球表面吸收 51%。
大氣吸收 16%。
雲吸收 3%。

◎ 吸收後再放射 70% 的內容
大氣和雲吸收的 19% 會完整地再放射出去。
15% 從地球表面向大氣放射，最後再向宇宙放射。
7% 隨著大氣的移動從地球表面輸送到大氣中，最後再放射到宇宙中。
23% 隨著水的蒸發，以潛熱的形式從地球表面轉移到大氣和雲中，最後放射到宇宙。
從地球表面放射 6%。

（注）地球由西向東自轉，從低緯度的地點向高緯度地點移動的物體，會產生向東的慣性力（以發現者名字 Coriolis 命名為「科氏力」〔轉向力〕）。從高緯度地點朝向低緯度地點移動的物體，相反地會產生向西的慣性力。北半球颱風的渦漩會以逆時針旋轉，便是受到這種慣性力的影響。此外，不僅大氣受到影響，海流的流動也會受到慣性力的影響。

大樓設備節能的技術和效果

空調設備（空調系統）

主要技術	效果
冷媒自然循環式局部冷卻系統	減少空調動力
IT連結控制	減少空調動力

空調設備（空調系統）

主要技術	效果
利用自然能源的自然冷卻系統	減少冷凍機的動力需求

電氣設備

主要技術	效果
節能照明	提高能源效率以降低電力需求
太陽能發電	利用自然能源

空調設備（空調系統）

主要技術	效果
大溫度差空調系統	減少輸送動力
地板吹出式空調系統	降低空調負荷
控制外氣量	降低空調負荷
建築結構蓄熱封裝（package）	提高蓄熱效率
PAC本體需求控制	減少PAC動力

空調設備（空調系統）

主要技術	效果
大空間成層空調系統	降低空調負荷
置換空調系統	降低空調負荷

空調設備（熱源）

主要技術	效果
冰蓄熱式大溫度差空調系統	減少輸送動力
乾燥劑空調（desiccant）	排熱之利用
大溫度差吸收式冷溫水產生機	減少輸送動力
最優化控制系統	提高綜合效率

電氣設備

主要技術	效果
低耗損變壓器	提高效率以降低電力需求

能源管理

主要技術	效果
能源管理	能源消耗狀況視覺化

空調設備（輸送）

主要技術	效果
附變壓器風扇・泵浦	降低輸送動力
增壓給水泵浦裝置	降低輸送動力

冷卻塔　事務室　休憩區　WC　大空間　事務室　休憩區　WC　伺服器室　會議室　休憩區　WC　入口大廳　餐廳　中央監視室　休憩區　WC　變壓器　風扇　泵浦　熱源機　電容器　空調機

圖片：日立 Plant Technology Ltd.

083
建築與設備的生命週期

POINT

為使建築長壽化，在規劃設計時就必須考量到設備更換和維修的問題。

隨著新建築材料的供應和設備技術的進步，近代建築也呈現新的風貌。建築設備的技術隨著時代變遷，也從重視數量的增加，改變為重視品質的提升，並朝向與環境共生的方向發展。

截至目前為止，建築採取廢棄與興建（scrap & build）方式的大量消費時代即將結束。在探討建築設備的未來發展方向時，必須以建築長壽化為前提來進行思考。

建築與設備的關係，以人體比喻的話，可以想像成骨骼跟內臟、或是皮膚跟血管的相對關係。在使用壽命方面，建築主體的生命週期當然比較長，設備的生命週期較短，兩者的性質完全不同。因此，在最初擬定設備計畫的企劃階段，必須設定建築的耐用年數（生命週期），並考量在建築生命週期內設備的改善維修計畫。為了減少在改善維修工程時產生沒有必要的「連帶工程」，在企畫階段就要仔細檢討需維修的部材對其他較長壽部材造成的影響。

實際上，許多既存的建築在設備更新和維修時都產生了「連帶工程」。為了達到建築長壽化的目標，在設計階段就必須顧及到日後便於設備的維護和改修，將建築本體和設備的各個要素分離，以便未來更換、改修作業的進行。或是預期將來機器性能可能需要提升，預先留下未來安裝新機器和設備的擴增空間。

以往未曾考慮上述維修和更換機器設備問題的建築，都面臨著不易改善和更新設備、或是維修費用大幅增加等問題，結果，壽命較短的設備，常常導致壽命較長的建築本體被迫解體的命運。

因此，從設計的企畫階段開始，就應該針對未來機器設備的更換和維修因素，不厭其煩地縝密規劃和詳加檢討，以達到建築物長壽化的目標。

連帶工程

◀倫敦勞依茲大樓（Lloyd's of London，1986年、英國）

勞依茲大樓是一棟設備配管外露的辦公大樓。縱橫交錯的配管和外部樓梯腰壁的不鏽鋼板，使整棟大樓呈現出彷彿煉油廠的強烈印象。

機械設備、電梯、大廳（lobby）、廁所、茶水間、逃生樓梯等具服務機能的設備和空間，都獨立配置在建築本體的外部。

由於採取各樓層分區（zoning）的方式，可脫離垂直構造體的侷限，在進行修繕工程時，具有不影響其他樓層承租者的優點。

設計：李察・羅傑斯（Richard Rogers）
用途：事務所
構造：鋼筋混凝土造、鋼骨造
攝影：安德魯・鄧恩（Andrew Dunn）

由於設備的使用壽命會比建築本體短，長時期使用建築的話，到了某個時間點就必須進行設備的更新。

在設計和興建建築時，若未考慮設備配管的使用壽命，採用隱藏式配管或不適當的配置方式，就會在設備更新或修繕時，造成必須在建築物上鑽孔或其他不必要的附屬工程，這種原本不必要的工程稱為「連帶工程」。

一般而言，建築物更新或改建的費用比新建工程高，其原因是必須加上裝設鷹架的費用、連帶工程的費用、以及拆除現有內裝和設備等費用。為了盡量降低將來改建和修繕的費用，在規劃和設計的階段，就必須考量未來如何順利進行設備更新的因素，避免將來因為更新設備而產生不必要的連帶工程。

◎ 防止發生「連帶工程」的策略

① 建築構架的耐久性
 ・檢討如何提高建築本體構架的耐久性，以防止劣化。
② 確保可變動的彈性（flexibility）
 ・因應將來可能變更用途或提高機能性，樓層高度、地板面積、和各樓層面積都應預留擴增的空間。
 ・因應將來可能變更用途或提高機能性的需求，也必須先設定好適當的地板載重。
 ・因應增建的可能性，需充分檢討建築物的配置及構造。
 ・考慮未來變更用途和提高機能性的因素，預先規劃預留的空間，以因應將來機器設備容量的增加、配管和管道尺寸增大的需求。
 ・為了順利進行局部更新工程，最好使用容易分解的資材、機材或模組化材料。

③ 建築材料和設備材料的配合、和耐久性
 ・為了防止內部裝修和設備使用複數材料的部位發生連帶工程，除了統合各種材料的更新週期之外，為了方便進行局部的更新，也必須將內部裝修和設備做系統化的規劃。
 ・選定容易檢查和更換的機材。
④ 確保容易維修管理
 ・為了有效率地進行建築材料、機器設備、設備系統的補充和修理、以及管理和更新作業，應確保有足夠的作業空間。
 ・考量建築設備的配管和管道的更新，採取可順利進行檢查和維修的規劃設計。

084
設備設計和管理

所謂設備設計是指讓安裝在建築內的各項機器設備，能夠充分發揮其個別機能的設計。

設備機能很複雜的建築，使用者在完工後的第一年，大多無法充分理解機器設備的機能，直到第二年之後，才逐漸熟悉正確的操作方式。對於設備設計者而言，建築的完工並不代表是設計作業的終點。完工只是設備設計過程的中間點，完工後的運轉檢查也是設備設計者必須涵蓋的業務。

機器設備的選擇

對於設備設計者而言，選擇機器設備時應具備的專業知識和概念，包括隨時掌握機器設備性能的最新資訊和知識、詳細分析建築周邊環境的狀況、充分了解建築的特性以及其他相關條件。

不過，建築上給予的條件設定很可能在設計的過程中產生變化，因此必須能因應條件的變化，判斷最適合的機器設備後再做決定，是相當重要的。

設備管理的未來發展

今後設備管理的主流方式，將朝向開放式網路（open network）的方向發展，在機器設備上直接裝置各種感應器，利用網際網路的連線，進行各項機器設備運轉狀況的監控管理。如果採用此種管理方式，即使建築物位於較偏遠的地區，也能利用遠距即時監看和控制，經費也可望降低。

今後的機器設備將安裝更為精密的感應器，以利取得更詳細的運轉數據資料。再透過解讀這些數據資料，提高機器設備對使用者的運用效率，並將數據資料反饋給設計者，讓機器設備的效益可以更上一層樓。

開放式網路（open network）的推廣

商業設施、工業設施、公共設施、一般住宅所使用的照明、空調、保全等機器設備，通常是透過通訊網路的互相連結，來進行監視、管理、控制的作業。

不過，一般機器設備的資訊網路，是由特定廠商的電腦和周邊機器建構而成，很難與其他廠商的系統互相連結使用。

而且，在進行機器設備的維修和更新時，對於採購單一廠商產品的使用者而言，也很難與其他廠商的費用進行比較。

針對上述的情況，日本正推廣所有的建築和公共設施，都採用國際性標準化網路規格產品的開放式網路，擺脫特定廠商的約束，以便能順利進行網路設備的更新和擴增，提高運用效率、執行節能措施，並達到降低維修管理費用的目標。

透過資訊技術（IT）的設備管理

目前透過各種感應器與網際網路的連線，能夠隨時監視和確認機器設備的運轉狀況。

運用這種資訊技術的監視系統（monitoring system），能夠監視較難到達遠距離現場的機器設備的運轉狀況，因此透過遠距離監視方式的遠距維修，已經成為新技術的關鍵用語。

此外，利用資訊技術，將每日建築物的紀錄——機器設備的履歷（從設計階段到現在為止的重要資訊做成紀錄保存下來）進行數據管理，掌握每日的運轉狀況，未來亦期待能擴展到與優良環境連結的管理方式。

◎ 遠距維修

許多商業大樓、工廠、製造業設施，都引進了遠距維修（remote maintenance）的系統。

遠距維修最能發揮效果的特點，是透過監視系統的強化，早期發現機器設備的異常狀況，預先防止故障的發生。另外，

透過數據資料的解析和判讀，也能明確掌握發生故障的原因，針對問題處進行改善。

除此之外，遠距維修也有容易掌握哪些機器設備可節能、費用低廉的附帶效果。

利用網際網路監視機器設備的運轉資料，還能夠正確掌握運轉的狀況，提高日常管理的效率。

085
建築設備士

POINT

建築設備士必須具備整體建築設備相關的知識和技能，是有資格提供建築士適當建議的顧問。

建築設備士必須具備整體建築設備相關的知識和技能，並且能夠對建築士提供適當的建築設備設計和工程監理相關業務的諮詢和建議。依據建築士法，建築設備士具有國家資格。

在日本，建築設備士資格的取得，具有四年實務經驗者才能取得一級建築士的考試資格。沒有實務經驗者，可取得二級建築士、以及木造建築士的考試資格。

建築士法規定「建築士執行大規模建築物或其他建築物的建築設備相關設計、工程監理業務，在聽取建築設備士的意見時，必須針對設計圖面或工程監理報告書，確實說明其內容。」

此外，依據建築基準法的規定，建築執照申請書、完工檢查及中間檢查申請書中，也必須明確記載建築設備士確認符合相關規定的內容（設備設計一級建築士資格的概要，參照標題048）

由於建築設備的設計業務屬於建築士獨占的業務，建築設備士僅具有提供建築士相關意見的顧問資格，並無法執行設備的設計業務。

不過，實際上設備團體本身也公開向國土交通省承認，有些建築設備士也從事設備設計的業務，引發了許多問題和爭議。

由於上述資格問題的爭議，日本相關單位藉此機會明確規定建築設備士僅具有對建築士提供建築設備設計業務建議的顧問資格，並重新創立一個設備設計一級建築士的資格。

不過，這項建築士法的修正導致某些不具備設備設計資格的事務所，從事設備設計業務的違法事態，引起了建築和設備業界的混亂。

如何解決新修訂的建築士法導致設備設計資格者不足的問題，將是業界必須面對的課題。

建築設備士和設備設計一級建築士

◎ 建築設備士

建築設備士必須具有整體建築設備相關的知識和技能，並擁有能夠提供建築士高度化、複雜化建築設備的設計、工程監理等相關業務適當建議的資格。不過，不得執行建築設計業務。

〈考試資格〉

①擁有相關學歷者。具體而言，在大學、短期大學、專修學校等修習正規的建築、機械、電氣相關課程、並且畢業者。

②取得一級建築士等其他相關資格者。

③具有建築設備相關實務經驗者。

　①〜③都個別需要具有建築設備相關實務經驗的年資。

◎建築設備士登錄制度

向（社團法人）建築設備技術者協會登錄

◎設備設計一級建築士

設備設計一級建築士是依據 2006 年 12 月 20 日公布的新建築士法規定，所設立的資格認定制度。

一定規模以上建築物的設備設計，依法規，設備設計一級建築士有接受確認是否符合設備相關規定的義務。

設備設計一級建築士資格的取得，原則上必須是一級建築士從事五年以上設備設計相關業務之後，並在國土交通省登錄有案的講習機構修畢相關的講習課程。

空氣調節・衛生工學會設備士

空氣調節・衛生工學會設備士是指通過（社團法人）空氣調節・衛生工學會主辦的檢定考試，取得與建築設備有關的空調、給水排水衛生設備的設計、施工、維修管理、教育、研究資格者。從 1956 年（第 1 次）起，每年舉辦一次資格檢定考試。檢定考試合格後，就可以在建築設計事務所、施工公司、維修公司等從事相關工作，不過，如果要參加建築設備士國家考試，就需在合格後具二年的實務經驗才能取得報考資格。

設備設計一級建築士執行設計相關業務時的建築設備士之定位

資料來源：新建築士制度普及協會

（1）設備設計一級建築士執行設計業務時

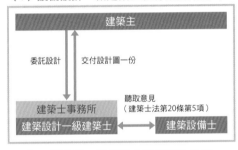

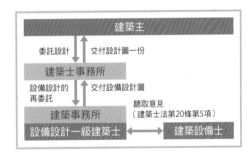

（2）設備設計一級建築士確認適法性時

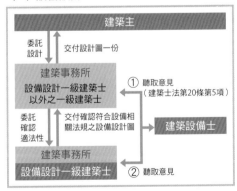

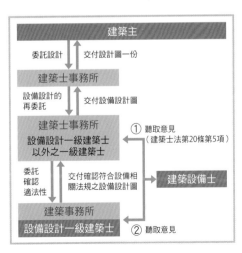

建築士依據建築士法第 20 條第 5 項規定聽取意見時，必須針對設計圖面或工程監理報告書的內容，確實聽取建築設備士的意見。此外，在其他相關的情況下，也希望能夠確實聽取建築設備士的意見。

086
給水與排水

從水源地供給的原水，經過淨水場的處理，通過自來水管道，輸送到各個建築物內供應給人們使用。人們使用過的廢水，經由排水管流到下水道，匯集到污水處理廠處理之後，再排放到河川中。地球上大約存在著 14 億立方公里的水，其中大約 97.5% 為海水，淡水約占 2.5%，而淡水的 70% 左右冰封在南北極。人類生活上所使用的淡水，僅占地球上水的 0.8% 而已。

日本自來水管及下水道的發展

日本在 17 世紀中期的江戶時代，以地下式自來水管的方式興建了當時世界最大、總長度達 150 公里的自來水管：神田上水及玉川上水，二者都建造於江戶（今東京）。

至於下水道的部分，江戶時代的人畜糞尿都做為農作物的肥料使用，並不會直接棄置在河川中，但是到了明治時代，人口集中到都市之後，家戶常因大雨導致浸水，由於滯留的污水會引發傳染病的流行，因此日本於 1884 年首次在東京興建下水道。不過，東京都下水道完整的規劃和建設，是二次大戰後因人口大量流入都市，才開始正式興建。

水質的基準

日本水質的基準是依據水道法、建築基準法等法規來制定。水道法規定自來水必須符合水質的基準。雖然利用井水（地下水）做為飲用水時，並沒有特定的水質基準，但是為了安全起見，也必須接受與自來水相同的水質檢查，符合水質標準才能供人們飲用。

給水排水・衛生設備

建築和用地內的冷熱水管、排水管、通氣管道和衛生器材等相關設備，稱為給水排水・衛生設備。這些設備對於維持人們生命的衛生環境，具有相當重要的功能。

給水方式

主要的給水方式分為直接連結水管的方式、直接連結水管增壓方式、加壓給水（泵浦直接送水）方式、高置水槽方式等，可根據建築的規模選擇適當的給水方式（右圖為高置水槽方式的例子）。

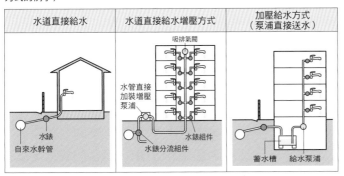

◎ 水道直接給水

利用給水幹管的壓力供水是最單純、普遍的給水方式，適合獨棟住宅等低層、小規模建築。由於與自來水管直接相連，在衛生方面無需擔心水質受到污染。雖然停水時無法供水，但是停電時仍然可以供水。

◎ 水道直接給水增壓

在從自來水幹管引進來的給水管上，直接加裝增壓給水裝置（增壓泵浦），提高給水管內的水壓以供應自來水。這種給水方式無需安裝蓄水槽，管理上較為省事，發生水質污染的情況也較少。

◎ 加壓給水（泵浦直接送水）

將暫時積存在蓄水槽的自來水，透過加壓給水泵浦的壓力來供水的方式。停水時可利用留存在水槽內的水繼續供水，但是停電時就無法供水。

◎ 高置水槽

高置水槽的供水方式是使用抽水泵浦，將自來水先抽到比給水位置還高的大型水槽內，以獲得足夠的壓力，然後在使用的時候，利用重力讓水自然流下。停水或停電時，可利用貯存在水槽內的水來供水。雖然使用的電力較少，能夠節省能源，但是必須定期進行水槽的清理和水質的檢查。

排水方式

排水的方式分為將雨水和生活排水合流之後，一起排放到下水道的合流方式，以及在已經興建都市下水道的地區，將雨水和生活廢水分離，單獨排放雨水的分流方式。

各地區必須因應其特性，選擇適當的排水方式。

詳細的排水方式，請參閱右圖。

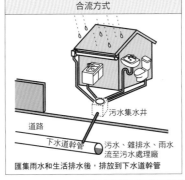

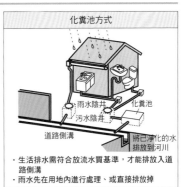

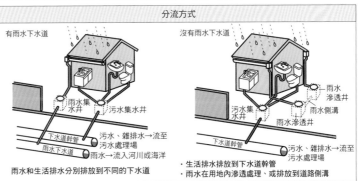

圖片來源：「世界で一番やさしい建築設備」（中文版《圖解建築設備》，易博士出版）

087
空調與通風

POINT
為了獲得清淨舒適的生活環境，必須擬定適當的空調・通風計畫。

為了能夠在建築空間內過著舒適的生活，必須經常保持空氣環境的清淨。要實現這樣的空氣環境，就得擬定適當的空調・通風計畫。

室內空氣污染

近年來，建築物都採用高氣密、高隔熱的新建材，並使用冷暖氣的室內空調系統，以獲得舒適的居住環境。不過，在此同時也會因為室內空氣的汙染，引發病態住宅症候群、化學物質過敏症等病症。針對上述問題，日本政府正擬定因應的對策。厚生勞動省根據「室內濃度指標」、「大樓衛生管理法」，國土交通省根據「建築基準法」、「住宅品質促進法」，文部科學省根據「學校環境衛生基準」等法律，制定了各種基準。

空氣品質

空氣品質是指建築物內的空氣中所含有害氣體的成分量。除了病態建築症候群的問題之外，美術館和博物館的收藏庫及展示室的空氣品質，對於收藏品和展示品

也會造成很大的影響。改善的對策包括控制溫濕度和照明、選擇適當的建材，以及在空調設備中裝置高性能過濾器等，以淨化室內的空氣。

舒爽的空調（保健空調）

舒爽的空調是指維持建築物、車輛、船舶等居住周邊環境的舒適狀態，確保空氣條件能有效率地維護人體健康。由於具有保護人類身心健康和安全的意涵，所以也稱為「保健空調」。

此外，工廠、食品貯藏庫、農園藝設施、電腦機房、無塵室等設施的空調，稱為「產業空調」。

大樓空調節能事例

日本企業正在做各種嘗試，透過控制大樓的隔熱和日照對策、與外部自然環境進行空氣的交流和調和，建構效率優良的空調系統，以實現節省能源和提高工作環境品質的目標。

降低辦公室內能源的負荷（日建設計東京大樓、2003 年、東京都千代田區）

空調運轉時，安裝在空調出風口的襪型過濾套（socks filter）會膨脹為圓筒狀

嵌入線槽（race way）型照明器具
將照明器具、人員感應器、照度感應器、擴音器、緊急照明等裝置，統合安裝於線狀的導線槽內

安裝襪型過濾套的空調出風口。空調停止運轉時，會像窗簾般垂下。

陽台遮陽板
遮擋夏季直射的陽光，防止雨水直接濺濕遮光簾和窗戶。

複層發熱玻璃
利用玻璃表面整體發熱的機能，防止冬季的寒冷氣流、結霧、及冷輻射，確保舒適的工作環境。

外掛式電動百葉簾
百葉簾能夠遮擋直射的日光，降低冷氣的負荷，並且能夠利用外部的光線做為白晝的照明。藉由自動控制的參數調整，可降低室內的眩光。

襪型過濾套
在空調的出風口裝上造型簡單的襪型過濾套，在低溫送風的大溫差送風時，也不會產生明顯的氣流。

無管式排煙
省略天花板以確保樑高部分有足夠的有效蓄煙空間，並在此設置從排煙豎管直接分歧的排煙調節風門，以省略設置橫向的排煙管道。

嵌入線槽型照明器具
擴音器、緊急照明、照度感應器、照明器具、人員感應器等裝置，統合安裝在線狀凹槽內。

自然通風口
夜間空調系統停止運作時，可以手動方式打開換氣口，進行自然的換氣。

複層發熱玻璃

外掛式電動百葉簾
配合太陽高度自動控制百葉簾片的角度

自然換氣口
可手動操作開關

建築物外裝採用高遮熱、高隔熱材料和裝置，是空調系統節能的基本原則。

日建設計東京大樓在東西向的正面，安裝了外掛式電動百葉簾，從外部遮擋直射的日光，降低冷氣的負荷。冬季利用複層發熱玻璃降低貫流熱的損失，在希望窗邊也可以不使用暖氣之下，採用了可讓建築物外周的窗邊不會形成大溫差的無外周（perimeterless）空調系統，同時實現了降低能源負荷、並獲得舒適環境的目的。此外，透過外掛式電動百葉簾的自動控制方式遮擋直射的陽光時，也導入適當的外部光線做為白晝的照明，再配合採用 Hf 日光燈（高週波照明專用型日光燈）照度感應器的調光控制，便能達到減少照明電力的效果。

未裝置天花板的標準樓層辦公室的空調系統，採用可從布料紋路縫隙中緩慢而均勻送風的襪型過濾套，不僅能防止大溫差低溫送風時產生明顯氣流，而且造型簡潔又富有創意。由於在同樣的空調負荷下，大溫差低溫送風可減少供氣量，因此具有降低空調機風扇電力能源消耗量的效果。

設　　計：日建設計
構　　造：S 造（柱子採用 CFT造）、SRC 造、局部RC 造
樓 層 數：地下 2 層、地上 14 層
基地面積：2,853.00 平方公尺
建築面積：1,497.75 平方公尺
地板面積：20,580.88 平方公尺

資料提供：日建設計

088
能源流

設備計畫也包括電力和瓦斯等能源供給的設計。

建築物必須讓能源流通過所設置的機器設備、管道間、天花板裏側和地板下方的設備空間、以及設備相關的場所，才能使機器設備運轉。所以設備計畫也包含了這些能源供應流程的設計。

電力供給和電氣設備

電氣設備是指接受電力公司所輸送電力的受電設備、降壓以配合所使用電氣電壓的變電設備，以及將動力系統和照明系統分開、裝置控制機器和安全裝置的配電設備。此外，在電力的受電方面，從供給和需求兩方面進行最適當控制的「智慧型電網」（smart grid）系統，正在逐漸發展中。

透過電氣設備可穩定地供給和分配電力到光線（照明設備）、動力（動力設備）、通信資訊等設備上，將電力轉換為光線或機械性動能，用來傳達和處理資訊。

照明設備的設計必須考量照度、眩光、整體環境和作業空間的亮度差異、光色、光源搖晃、維修性、以及照明器具的設計性等要素。

瓦斯供給

瓦斯的供給分為天然氣（都市瓦斯）和液態桶裝瓦斯（LP 瓦斯）兩種。

天然氣的主要原料是把液化天然瓦斯（LNG）氣化得到的天然瓦斯。目前所使用的規格大約有 7 種，不過，日本經濟產業省的 IGF21 已在 2010 年之前，將天然氣各種不同規格的瓦斯群（gas group），統一為以天然瓦斯為主的高熱效能瓦斯群（12A、13A）。天然氣的供給方式是從瓦斯製造工廠通過道路下方的埋設管（導管），輸送到各個用戶。

液態桶裝瓦斯是液化石油瓦斯的簡稱，一般家庭所使用的瓦斯稱為桶裝液化瓦斯。液態桶裝瓦斯是以液體狀態貯藏和配送。

智慧型電網

智慧型電網（Smart grid，新世代送電網）是指從供給和需求兩方面控制電力流的最適化送電網。此一送電網的一部分，會安裝專用的機器和軟體。

這種電力輸送系統是美國電力業者所開發的送電網路。正如「smart」字面上的含意一般，此一送電網是將具有通訊機能的人工智慧型電力系統和控制機器加以網路化，以通訊網路

將發電設備和末端的電力機器聯結，建構出能夠自動調整供給和需求的電力系統，達到電力供需平衡的最適化狀態。

建構這樣的供電網路需要巨額的公共投資，必須由設備工程計測機器等相關業界共襄盛舉，尤其是擁有上述相關產業的日本和美國，由產業界和官方共同推行。

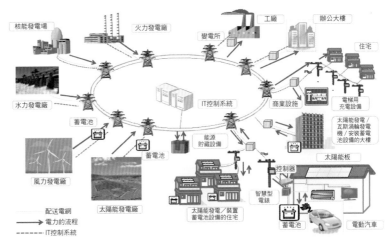

圖：「朝向新世代能源系統國際標準化的里程邁進」智慧型電網概念圖
經濟產業省　新世代能源系統國際標準化相關研究會報告資料

智慧型住宅

目前日本各住宅建設商正在進行智慧型住宅的研發和實證實驗。

智慧型住宅是使用 IT（資訊技術）將家庭所使用的複數家電產品聯結在一起，自動控制冷氣和電視等的使用，達到整體能源消耗最適化（抑制能源的消耗）的住宅。此項實證實驗的專案計畫，是依據日本經濟產業省 2009 年度委託事業「智慧住宅實證專案」所進行。

◎ 專案計畫的目標（摘自日本經濟產業省網頁）
「在未來的開拓戰略（J Recovery plan、平成 21 年 4 月 17 日、內閣府經濟產業省）中，擬定 2050 年至少降低 50%二氧化碳的目標，透過積極轉換生活型態和基礎建設，把經濟成長的限制逆向轉變為創造新需求的來源。雖然日本在家電產品的節能方面居於世界的領導地位，但是僅僅依賴機器單方面

的性能提升，會面臨無法突破的瓶頸，因此必須活用能源的供給和需求的資訊，進行可最適化控制能源住宅（智慧住宅）的實證實驗，以檢證實際的效果。具體而言，就是配合使用者多樣化的生活型態，能夠從外部控制家庭用太陽能電池、蓄電池等能源設備、以及家電產品、住宅機器等設備，實現整體住宅的能源管理，降低一半的家庭二氧化碳量，並活用從連線的機器所取得的資訊、以及使用者輸入的喜好資訊，驗證是否具有創造新服務型態的可能性。」

天然氣和液態桶裝瓦斯的結構

天然氣

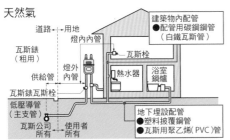

液態桶裝瓦斯（鋼瓶供給方式）

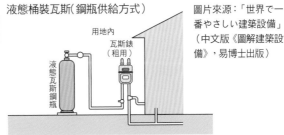

圖片來源：「世界で一番やさしい建築設備」（中文版《圖解建築設備》，易博士出版）

089
隔熱與遮熱

POINT

隔熱是把熱移動的速率減慢，以抑制熱的傳導作用；遮熱則是用來防止輻射熱的對策。

減緩熱能轉移到建築物的速度，抑制熱能傳導作用的方式稱為隔熱；不讓建築物構造體受熱，反射熱輻射的方式稱為遮熱。後者屬於防止輻射熱的對策。

隔熱

提高建築物的隔熱性能，可降低建築所耗費的能源，創造舒適的居住環境。住宅的隔熱工法包括在柱子等結構部材間的空隙處，填塞隔熱材料的充填隔熱工法；以及在柱子等結構部分的外側，張貼斷熱材的外貼式隔熱工法。

從門窗等開口部位流失的能源量約為48%。為了提高開口部的隔熱性能，可採用隔熱性能較高的樹脂窗框、木製窗框、鋁和樹脂組合而成的複合樹脂窗框，並配合使用複層玻璃、Low-E（低放射）玻璃、真空玻璃等材料，以降低能源的流失。

遮熱

建築物所使用的遮熱材料，包括遮熱塗料、遮熱薄膜、Low-E玻璃等材料。

遮熱塗料使用在建築物的屋頂面等，具有反射夏季的太陽輻射熱，抑制表面溫度上升的效果。不過，遮熱材料與隔熱材料性質不同，不具備維持冬季室內溫度的保溫效果。

在玻璃表面張貼的遮熱薄膜，能夠減少從玻璃開口面流入的熱量，具有降低窗邊溫度上升的效果。

Low-E玻璃分為高隔熱Low-E雙層玻璃和遮熱高隔熱Low-E雙層玻璃兩種。其中，高隔熱Low-E雙層玻璃是透過在室內側的玻璃空氣層鍍上金屬薄膜，引入太陽熱能並防止室內熱能流失；遮熱高隔熱Low-E雙層玻璃則是在室外側的空氣層鍍上金屬薄膜，可遮擋太陽光的熱度、並且防止室內熱能流失。

木造建築的隔熱

充填隔熱工法	外貼式隔熱工法	附加隔熱工法

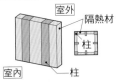

主要採用纖維系列的隔熱材，充填於柱子等結構部材間的縫隙

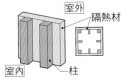

使用發泡系列的隔熱材，將平板狀隔熱材張貼於結構體的外側

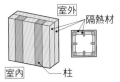

外貼式隔熱工法與充填隔熱工法併用的複合工法，適合寒冷地區採用

▲ 充填隔熱工法（壁面充填 100 公釐玻璃絨）

◎ 充填隔熱工法

充填隔熱工法是在樑柱材或 2×4 材的間隙和孔洞內，充填隔熱材料的工法。隔熱材的種類包括玻璃絨、纖維素纖維等材質。一般被廣泛使用的玻璃絨，是以玻璃纖維製造的棉絨狀素材。

〈優點〉
· 能降低費用、縮短施工期。
· 施工較為容易，業者的選項較多。
· 較容易因應複雜的外形。
· 蓄熱量低、地板容易溫暖。
· 外壁的裝修沒有限制。

〈缺點〉
· 在結構體的內側張貼氣密薄片，雖然能維持氣密性，但是很難達到完全氣密的狀態。
· 氣密不良的部位，很容易發生結露的現象。

◎ 外貼式隔熱工法

在建築結構體外側張貼發泡樹脂系列的隔熱板，稱為外貼式隔熱工法，是歐美各國和日本普遍採用的工法。隔熱板的厚度為 30 ～ 70 公釐以上。

〈優點〉
· 不容易產生熱橋（heat bridge）現象，容易維持氣密性。
· 能確保配管和配線的方便性。
· 不容易結露。

〈缺點〉
· 與充填隔熱工法比較，費用較為高昂。
· 基礎部分較難隔熱。
· 隔熱材料的厚度和外裝材料受到限制。
· 牆壁厚度增加。
· 雖然氣密性高，但是濕氣容易滯留在室內，必須設置讓濕氣排出室外的通氣層。

RC 造的隔熱

內隔熱

在混凝土的內側噴塗或張貼隔熱材料。必須注意熱橋現象的發生。

外隔熱

以隔熱材覆蓋於混凝土結構體上，具有保護結構體的效果。

遮熱和遮熱塗料

遮熱塗料（高反射塗料）是在塗料中使用紅外線反射率高的顏料，反射太陽光的近紅外線，以降低穿透建築物的熱能。目前各個塗料廠商紛紛推出各種遮熱塗料產品。
工廠和倉庫的金屬屋頂在修繕時，多普遍採用遮熱塗料。

090
未利用能源

POINT

在不犧牲生活條件的狀況下，積極運用尚未被利用的能源，是推動節能政策的有效手段。

未利用能源是指河川水和下水道排水的溫差能源（夏季比大氣冰冷、冬季比大氣暖和），以及生活、業務、生產活動所產生的廢熱。截至目前為止，這些能源幾乎完全未被有效回收和利用。

未利用能源包括生活排水和中、下水道的熱能、清掃工廠和變電所的廢熱、河川水和海水的熱能、工廠照明和排水熱、地下鐵和地下街冷暖氣廢熱、雪冰熱等能源。

在法國、瑞典、芬蘭等國家，已使用未利用能源的地區熱能供給系統，能供應都市所需熱能的一半。日本於 1997 年度起實施「促進新能源利用相關特別措施法」，對於依據規定擬定計畫、導入各項新能源措施（例如：利用溫差能源、天然瓦斯熱電聯產〔參照標題 092〕、廢棄物熱的利用等與熱能供應相關的計畫）的執行單位或地方自治體，可獲得政府的補助。目前

日本各地正進行利用海水、河川水、下水道的溫度差、工廠排熱等未利用能源，做為地區熱能供給來源的計畫。

除此之外，北海道、東北地方等以日本海沿岸為中心的豪大雪區域，也以地方自治體為推動中心，正持續進行利用雪冰熱做為農產品保冷（雪具有適當的濕度，能在不會變乾燥的情況下保存農產品）、和做為公共設施冷氣能源的計畫。

利用雪冰熱的話，就無需使用冷凍機和冷卻塔等設備，具有減少機器運轉能源消耗、以及運轉聲響和廢熱較少的特點。

此外，採取直接熱交換冷風循環方式，可利用雪的表面吸收空氣中的塵埃和有害氣體微粒，發揮淨化空氣的作用，期待這項技術未來也能運用在無塵室。

雪冰冷熱能源

近年來，北海道利用雪冰熱能源的設施日漸增多。

◎ 直接熱交換冷風循環方式
貯存積雪，利用風扇等使空氣循環，做為米穀和蔬菜等的冷藏、以及供應寬廣空間冷氣的方式。

◎ 熱交換冷水循環方式
利用熱交換器將融雪水供應給冷氣機，提供住宅冷氣的方式。北海道美唄市於 1999 年興建附有儲雪庫的租賃公寓大廈（West Palace），在春季先將雪儲存在儲雪庫之中，利用熱交換器將冷卻後的不凍液，輸送到 24 家住戶的風機盤管機組（fan coil unit）中加以循環，提供住戶 7 月上旬到 8 月中旬的冷氣使用。此公寓大廈的能源利用設計，曾經獲得 2002 年度第 7 屆資源能源廳廳長獎的殊榮。

◎ 自然對流方式
不使用風扇等機械動力，而是採自然對流進行冷卻的方式。通常運用在穀物和蔬菜等的冷藏。

溫度差能源

一年之中，通常海水和河水的溫度變化不大，但隨著季節不同，會與大氣產生溫度差。利用熱泵浦和熱交換機，可將大氣和水溫的溫度差轉換為冷暖氣的供應能源。
利用溫度差能源的初期設備投資費用較高，因此日本政府提供各種補助措施。在引進設備時，必須針對熱源發生地區和熱源需求地區的地理位置問題、溫度差的數值、時間性的課題，進行詳細的檢討。

廢棄物焚化熱能源

利用焚化廢棄物時的熱能產生蒸汽，以自行發電的方式，提供焚化廠內本身所需的電力，剩餘的電力則賣給電力公司。許多廢棄物焚化廠也提供附近地區溫水游泳池所需的熱能。

▲ 直接熱交換冷風循環方式

▲ 熱交換冷水循環方式

▲ 自然對流方式

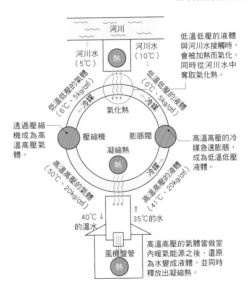
▲ 利用溫度差能源的熱泵浦構造
（供應暖氣時）

091
地熱和雨水的利用

POINT

積極推動利用日本所擁有的豐富地熱資源和水資源。

利用地熱

日本是世界少數的火山國家，地下擁有豐富的地熱資源。這些地熱資源可利用閃化（flash）蒸汽發電、雙循環發電、溫度差發電等各種地熱發電的方式，利用地中熱的熱泵浦系統，提供沐浴用、飲水用、養殖產業、工業冷暖氣、融雪等所需的熱水，做各種應用。

地中的溫度一整年都維持著穩定的溫度，夏季地中溫度比地上氣溫低，冬季則比地上的氣溫高，使用地中熱的熱泵浦系統（heat pump system）可利用這種溫度差進行熱交換，提供冷暖氣之用。此一系統比冷氣利用與大氣的溫度差的系統更有效率。地中熱熱泵浦系統的用途包括住宅和大樓的冷暖氣、冷熱水供應、冷藏、製冰、游泳池溫水、車道無灑水融雪等各種應用範圍。[1]

利用雨水

隨著都市下水道普及率的提高，遇到集中豪雨時，會發生下水道氾濫和逆流的問題。此外，現在的道路表面和停車場都鋪上瀝青或混凝土，雨水無法滲透到地下，因此更加劇都市熱島現象的發生。

如果將這些原本要排放的水，用水槽儲存起來再利用，可達到節水的效果。雨水不直接排放到下水道，而是自然滲透到地下，如此一來便可抑制下水道的氾濫、和減少熱島現象的發生。

當發生大規模地震災害時，預料會因為水管破裂而無法使用自來水。如果將雨水儲存起來，可在發生火災時，當做初期的消防用水或廁所沖水之用，緊急的時候甚至可以當做飲用水使用。1983年三宅島發生火山爆發時，由於島上居民以往就有儲存雨水當做生活用水的習慣，因此能夠順利克服因水管破裂而無水可用的困境。

編按：
[1] 地中熱是地熱的一種，是地表淺層約 8~10 公尺的地熱資源，參照《圖解環保住宅》，易博士出版。

利用地熱的「地熱發電」

地球內部所產生的地熱資源,包括從地下深處上升的熱水輸送到地面的對流型地熱資源;以及並非藉由熱水的上升,而是透過熱傳導作用,傳遞熱能的高溫岩體型地熱資源兩種。

目前地熱發電大多利用對流型地熱資源,不過在地熱的蘊藏量方面,高溫岩體型地熱資源多出非常多,目前正在積極研發這種地熱的技術。

對流型地熱發電分為僅僅利用地熱椿井噴出蒸汽的蒸汽型地熱發電方式,以及蒸汽混合熱水的熱水型蒸汽發電方式。

此外,在使用中間熱媒的雙循環發電技術方面,可利用80℃的熱度使氟碳化合物(fluorocarbon)或阿摩尼亞等熱媒沸騰,以驅動蒸汽渦輪機而產生電力。不過,雙循環發電的設備較為複雜,費用較高,因此日本並未進行研發。

雖然日本火山很多,地熱資源的蘊藏量豐富,但是日本地熱發電的總容量為561mW(百萬瓦),居世界第5位,可說並未有效利用所擁有的地熱資源。

日本無法有效推動地熱發電的理由,是因為蘊藏地熱的場所被指定為國立公園和國定公園、以及位於溫泉觀光地區,在景觀的維護問題上,很難獲得當地居民的理解和同意。

不過,地熱發電不受天候的影響,也不會產生二氧化碳,屬於日本純國產的再生能源,今後如果不利用溫水資源,而是積極推動高溫岩體發電方式的話,可以創造出38gW(10億瓦)(相當於40座大型發電廠)的發電量,供日本國內使用。

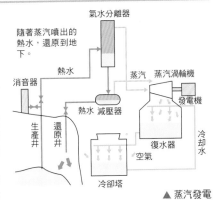

▲ 蒸汽發電

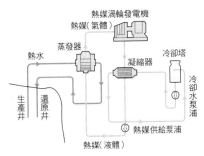

▲ 雙循環發電

利用雨水的「都市迷你水庫」

興建巨大的水庫必須砍伐上流山區的森林,削挖山峰的土石,大肆破壞環境生態。儘管投入龐大的經費,但是重複遭遇大豪雨侵襲時,水庫內會沈積大量的砂土,使儲水容量大幅度縮小。

如果住宅或建築設施能夠各自將雨水儲存起來的話,根據推算資料顯示,僅僅都市地區獨棟住宅每年總計的貯存水量,將超過日本國內所有水庫合計的總儲存量。換句話說,若各個家庭都安裝雨水儲存槽(都市迷你水庫),則儲存的水量可以和巨大的水庫相匹敵。

除了興建水庫的龐大經費之外,供應自來水所需的費用,還包括取水送到淨水場的送水費用、淨水相關費用、輸送到各用戶的配水費用,並且耗費極大的輸送能源。都市迷你水庫具有容易設置和維修管理、不會像水庫般堆積淤沙、送水費用和能源的耗費幾乎等於零的優點。

◀ 市售的各種家庭用的雨水儲存槽

092

Eco-Cute、Eco-Will、Eco-Ice

POINT

利用熱泵浦的電氣熱水器是「熱泵熱水器」（Eco-Cute）。
利用瓦斯的發電‧熱水暖氣機是「瓦斯發電熱水器」（Eco-Will）。
利用夜間電力的是「冰蓄熱空調系統」（Eco-Ice）。

Eco-Cute 熱水器

Eco-Cute 熱水器是利用熱交換器，將空氣熱收集到冷媒中，以壓縮機把冷媒壓縮到高溫狀態，再將高溫冷媒的熱傳遞到水中，使水沸騰的加熱方式。只有這種採用二氧化碳（CO_2）為冷媒的熱泵浦電氣熱水器，才能稱為 Eco-Cute。

Eco-Cute 可利用深夜電力運轉，以節省電力費用，但是為了達到高壓的性能，機械結構複雜而且裝置費用昂貴，可說是 Eco-Cute 的缺點。此外，若安裝不當，也可能引發低週波噪音的問題。

Eco-Will 熱電聯產系統

Eco-Will 熱電聯產系統是利用瓦斯發電的熱水暖氣系統，也就是住宅本身可使用天然瓦斯或桶裝液化瓦斯（LP）自行發電，同時將發電時所產生的熱能，做為家庭熱水和暖氣使用的熱電聯產系統（gas co-generation system）。熱電聯產（co-generation）這個名稱是指從一次能源，可以產生兩個以上的能源的意思，是由「CO＝共同」、「generation＝產生」兩個字詞組合而成。

由於能有效利用發電時的排熱，被認為是能夠發揮家庭能源效率的系統，但是發電量並不多，因此並非以發電為主要目的。此外，因為使採用瓦斯引擎的緣故，會產生震動和噪音。熱電聯產系統產生熱水的效率，比發電效率高，因此適合熱水使用量較多的家庭採用。

Eco-Ice 冰蓄熱空調系統

Eco-Ice 冰蓄熱空調系統是利用較為低廉的夜間電力，在夏季製造冰塊，在冬季製造熱水，以提供冷暖氣使用。日本各個電力公司都有提供這類型的空調系統。

由於 Eco-Ice 在夜間運轉，在這段時間內無法使用空調系統，因此適合夜間人員較少的事務所、店鋪、學校、工廠採用。

Eco-Cute

◎ Eco-Cute 的歷史

命名為「Eco-Cute」的商品，本身其實就是熱泵浦式熱水器。20 世紀初期歐美針對空調技術所研發的熱泵浦系統，日本在 1932 年開始將這項技術運用在個人住宅的使用上。

雖然 Eco-Cute 在 1970 年代的初期已經存在，不過到底要使用何種冷媒的問題無法解決，因此並沒有普及。

1930 年美國發明的冷媒用氟氯烷，具有較佳的安定性，取代以往不斷發生爆炸意外的冷媒，被廣泛應用在冷藏庫和空調系統。不過，1974 年美國的《NATURE》雜誌發表氟氯烷相關的報導（認為氟氯烷性質安定無法分解，會上升到平流層並破壞臭氧層），因此很難再使用氟氯烷做為冷媒。1982 年日本南極探險隊在南極觀測到臭氧層破洞的現象，其他調查資料也確認臭氧層遭到了破壞，因此 1987 年在加拿大蒙特婁所召開的國際會議的議定書內，協議對特定的氟氯烷冷媒實施階段性的限制使用措施。後來，由於在技術上克服了二氧化碳冷媒原本使用效率較差的難題，才使「Eco-Cute」成功地商品化。

◎ Eco-Cute 熱水器系統

①首先利用風扇的迴轉，將空氣（大氣）採集到熱泵機組中。

②以冷媒（Eco-Cute 採用二氧化碳）吸收所採集的空氣熱能。

③將所收集的熱氣，以壓縮機加以壓縮。

④將壓縮後的高溫熱氣，送到熱水器中使水加溫。

⑤冷媒通過膨脹機膨脹之後，使其降為低溫狀態，並回歸到①的過程。

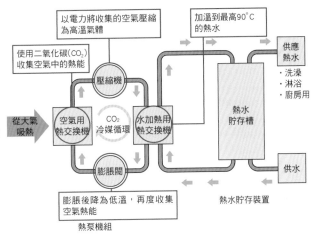

以電力將收集的空氣壓縮為高溫氣體
加溫到最高 90°C 的熱水
使用二氧化碳(CO_2)收集空氣中的熱能
壓縮機
供應熱水
・洗澡
・淋浴
・廚房用
從大氣吸熱
空氣用熱交換機
CO_2 冷媒循環
水加熱用熱交換機
熱水貯存槽
膨脹閥
供水
膨脹後降為低溫，再度收集空氣熱能
熱水貯存裝置
熱泵機組

Eco-Will 的優點和缺點

◎ 優點

・利用發電時的排熱產生熱水，能有效率地運用能源。

・設置費用較為低廉。

・能配合使用者的時間產生熱水，對於生活模式愈固定的家庭，愈能提高節約能源的效果。

・因為能夠配合使用的時間產生熱水，所以屬於能夠防止浪費的熱水貯存型熱水器。

◎ 缺點

・發電效率較差。

・發電所產生的電力無法銷售。

・瓦斯引擎多少會產生震動和噪音。

・對於生活模式變動較大的家庭，無法獲得節約效果。

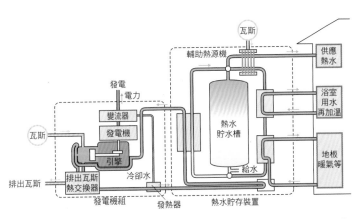

瓦斯
輔助熱源機
供應熱水
發電
電力
變流器
浴室用水再加溫
發電機
瓦斯
熱水貯水槽
引擎
地板暖氣等
排出瓦斯熱交換器
排出瓦斯
冷卻水
給水
發電機組
發熱器
熱水貯存裝置

圖片來源：「世界で一番やさしい建築設備」
（中文版《圖解建築設備》，易博士出版）

093
地區冷暖氣系統

POINT

地區冷暖氣系統可透過活用未利用的能源，提高節省能源的效果。

地區冷暖氣是指在一定區域內的建築群中，興建地區冷暖氣工廠，供應整個建築群冷水、溫水、蒸汽等熱媒的系統。

世界最初的地區冷暖氣系統，是德國於 1857 年興建的溫水專用地區暖氣系統。美國於 1877 年開始在紐約的洛克博德（Rockboard）地區興建共用鍋爐，提供複數住宅所使用的蒸汽。日本最初的地區冷暖氣系統，是 1970 年大阪萬國博覽會場所引進的地區冷暖氣系統，接著又在千里新市鎮和新宿地區冷暖氣中心引進這套系統。

若比較世界各國地區熱能供給量，俄國的供給量最大，其次依序為美國、東歐各國、西歐的德國、北歐的瑞典，日本則為第 21 名。

通常住宅或辦公室的冷暖氣系統，一般都採取個別設置的方式，地區冷暖氣將鍋爐、冷凍機等熱源機器集合設置在一起，具有以下優點。

建築物與建築物之間無需重複安裝設備，可避免設備過剩並有效利用空間。如果有安裝貯存冷、溫水的蓄熱層，還可做為萬一發生災害時的防火用水和生活用水，既能維持能源供給的穩定性，亦可提高節省能源的效果，降低經濟上的生命週期費用（life cycle cost）。

能源的來源

地區冷暖氣系統的能源來源，必須規劃下列方案，盡量降低對石化燃料的依存度，以達到永續穩定供給的目標。

- 燃燒廢棄物所產生的廢熱。
- 利用下水道、河川、生活排水等的保有熱與大氣的溫度差。
- 超高壓地下輸電線的排熱。
- 電腦、人體、照明等所產生的建築物內廢熱。
- 地下鐵和地下街所產生的廢熱。

新宿地區冷暖氣中心

1971 年興建的新宿冷暖氣中心，是擔負著供應新宿新都心地區冷暖氣任務的地區冷暖氣設施。當時設置的主要目的，是為了改善高度成長期的空氣污染。1991 年為了因應東京都辦公廳舍遷移後能源需求的增加，新宿冷暖氣中心更新了設備，成為世界規模最大的地區冷暖氣設施。

這個地區冷暖氣中心除了能夠有效利用能源之外，還具有減輕環境負荷等許多優點，並且有效改善都市環境和節省能源。

地區冷暖氣中心所產生的能源，除了提供東京都辦公廳舍使用之外，還輸送到新都心的高層大樓。配合東京都辦公廳舍的遷移，增設了採用最新技術的工廠，成為冷凍能力達到 59,000RT（約 20 萬7 千 kW）世界最大規模的能源供應工廠。

供給開始：1971 年 4 月 1 日
供給區域：東京都新宿區西新宿
區域面積：24.3ha（2008 年 3 月底為止）
地板面積：2,222,630 平方公尺
供給建築物：東京都辦公廳舍及其他（參閱右圖）

◎ 系統概要
由使用天然瓦斯為熱源的水管式鍋爐、額定能力 1 萬 RT（約 35 千 kW）的復水渦輪機、渦輪冷凍機、蒸汽吸收式冷凍機等機器所構成的系統。

瓦斯渦輪機・熱電聯產系統所產生的電力，可提供工廠本身使用，同時可有效地利用排熱。

```
▨ 供給區域
── 主要配管
```

① 中心的工廠
② 新宿野村大樓
③ 安田火災海上大樓
④ 新宿中心大樓
⑤ 新宿三井大樓
⑥ 新宿住友大樓
⑦ 第一生命大樓
⑧ Hyatt Regency Tokyo
⑨ 京王（keio）plaza Hotel Tokyo
⑩ 京王（keio）plaza 南館
⑪ 東京都廳議會大樓
⑫ 東京都廳第一本廳舍
⑬ 東京都廳第二本廳舍
⑭ 新宿 NS 大樓
⑮ 新宿 Monolith
⑯ KDDI 大樓
⑰ 栗田大樓
⑱ 東照大樓
⑲ 新宿 Park Tower
⑳ 山之內西新宿大樓

▼ 新宿地區冷暖氣中心

新宿地區冷暖氣中心的工廠 ------

094
節能與創能

日本從 1947 年制定「熱管理規則」和 1951 年制定「熱管理法」起，開始推動節省能源的政策。這些法律都是針對當時產業有效使用煤炭的能源、以及因應煤煙的問題而制定的法規。後來在 1973 年和 1979 年經歷兩次石油危機的經驗之後，於 1979 年實施「省能源法（合理化使用能源的相關法律）」時，廢止原有的「熱管理法」。從這個時期起，省能源的詞彙頻繁地出現在各種媒體上。

以經濟發展為優先考量，而忽略環境影響的弊害，逐漸以各種形態顯現在社會上，加上兩次石油危機的衝擊，對於有限資源的石油等石化燃料的節約意識也逐漸高漲，因此推動能源使用合理化的政策。1992 年召開地球高峰會議，1997 年簽訂了京都議定書，規定日本對導致溫室效應的氣體，第一次削減的目標為 6%，並於 2005 年生效。此外，省能源法在 1999 年和 2003 年修訂之後，於 2009 年追加產業部門的規定，為了強化大幅度增加能源消費量的產業和家庭部門的因應對策，實施了修正省能源法，因此不僅產業界而已，連一般國民也被納入省能源法的規範對象。

日本在太陽能發電、風力發電、地熱發電方面，已經開始普及化。許多房屋建商也推出利用白晝太陽能發電的多餘電力可賣給電力公司，以及雨天或夜間發電不足的電力可向電力公司購買，使住宅的整體電力費用為零的零耗能（zero energy）住宅。此外，一般住宅引進家庭用燃料電池發電設備，讓住宅變成小型發電廠的方式也逐漸增加，使日本邁向創能社會的腳步更為快速。

太陽能發電

太陽能發電是利用太陽能板直接接收太陽光的照射,而產生電力的發電方式,因此會受到天候變化的影響。許多房屋建商都分別推出各種安裝太陽能板的房屋商品,使太陽能板成為街市建築物上普遍可以看到的風景。

不過,有些地方自治團體基於太陽能板會損害景觀的理由,訂定了限制設置的規範。京都市於 2007 年制定新景觀政策,規定歷史性風土特別保存地區、以及傳統性建築物群保存地區,原則上不得裝設太陽能板。在部分具有上述景觀風貌的地區,則禁止裝置色調和屋頂材料無法調和的多結晶矽的藍色太陽能板,並規定只能裝設暗灰色或黑色等能夠與屋頂色彩調和的太陽能板。

◎ 太陽電池的分類

◎ 太陽能電池的特徵

· 單 結 晶 矽:能源轉換效率、發電安定性高,已有豐富的使用實績。
· 多 結 晶 矽:能源轉換效率比單結晶矽差,安定性高,適合大量生產。
· 非 晶 質:能源轉換效率、發電安定性都較差,但是在日光燈下比較容易運作。
· 單結晶化合物:能源轉換效率、發電安定性都很高,但是價格高昂(GaAs 類)
· 多結晶化合物:能源轉換效率、發電安定性都較差。
　　　　　　　材料不同,用途和使用方法也會改變(CdS、Cdte、CulnGaSe$_2$ 等)。

風力發電

◎ 優點

· 風力發電是利用自然的風,不會像核能發電般產生放射性廢棄物,不必擔心對自然界造成重大的危害。
· 能夠提高能源的自給率。
· 運轉時不需要燃料,因此在離島等偏僻地區使用也無需儲存燃料,可做為獨立電源使用。
· 個別的設備規模較小,個人也可能運用。

◎ 缺點

· 利用自然風發電,因此無法進行計畫性的發電。
· 容易遭到雷擊。
· 可能成為周邊電波障礙的根源。
· 可能對於景觀造成負面的影響。
· 風車設置在住宅地區附近時,低周波對於居民造成健康問題的報告增多,並且認定 100Hz 以下的低周波音,可能是造成頭痛、失眠的原因。

不過,風力發電與太陽能發電不同之處,在於能夠看到風車實際運轉的動態,對於提高環保意識具有啟發的效果。
目前設置有小型風車、並且能克服低周波問題的分售型公寓大廈已在日本上市銷售中。

095
SI工法（Skeleton & Infill）

POINT

採用 SI 工法能使建築長壽化。

SI 工法（Skeleton & Infill）是將建築的結構體和內裝、設備等填充體區隔開的設計方式。在集合住宅的規劃設計上經常見到這種設計手法。SI 工法的設計概念是把形成建築的結構體（skeleton），與內部空間裡的內裝、設備配管等填充體（infill）分別獨立思考，將結構體視為不會改變的物件，內裝、設備則視為可以改變的物件。這樣的建築思考方式是日本根據荷蘭建築家約翰・哈布拉根（John Habraken）所提倡的開放建築（open building）的原理（右頁注），獨自演繹出來的設計理論。

就像本書「建築與設備的生命週期」（參照標題 083）中所說的，設備與建築結構體結合的部分，在維修和更新設備時會遭遇到困難，例如：如果各種管線的空間或管道間設置在室內，在設備維修或更新時，就必須進行破壞內壁的連帶工程。為了避免日後發生破壞結構體的狀況，必須事先下足工夫妥善規劃。

SI 工法的設計手法

SI 工法的設計手法包括下列各項重點：

- 管道的空間（pipe space）設置在共用部分。
- 地板和天花板採用雙重夾層設計，以便能自由地設置電氣的配線、設備的配管及通風管道，因此樓層的高度會比一般樓層高。
- 為了讓室內隔間等變更工程容易進行，隔熱施工要採取外側隔熱的施工方式。
- 提高結構體（skeleton）的耐震性和長期耐久性。
- 使空間更為寬敞。

透過上述的設計方法，明確區別建築的專用部分和共用部分，在改建或維修時就能快速做出正確判斷，容易進行給水排水管道、電氣設備的維修和更新作業。當建築壽命延長了，就能緩解對環境造成的負荷。

SI 工法建築事例「大阪瓦斯實驗集合住宅 NEXT21」(1993 年、大阪市)

攝影：北田英治

NEXT21 是大阪瓦斯股份公司在大阪市所興建的實驗集合住宅，實際居住著 16 戶公司職員的家族，以進行各項實驗。
主要用途：共用住宅（18 戶）
設　　計：大阪瓦斯 NEXT21 建設委員會
構　　造：B1F ～ 2F：SRC 造、3F~6F：PCa+RC 造
樓 層 數：地下 1 層、地上 6 層
基地面積：1,542.92 平方公尺
建築面積：896.20 平方公尺
地板面積：4,577.20 平方公尺

◀ 構造
採取建築體和住戶部分分離的 SI 構成方式。建築的結構體具有長達 100 年的耐久性。

結構體

填充體

◀ 系統建築（system building）
住戶的外壁等採用規格化的部材，容易更換和移置。外壁也可以移動或再利用。
圖：集工舍建築都市設計研究所

◀ 彈性配管系統
將立體街道（相當於共用走廊的部分）的下方，當做配管空間使用。住戶內採取雙重夾層地板、雙重夾層天花板，容易進行配管的維修和更新作業。
圖：大阪瓦斯股份公司

（注）開放建築（open building）的理論
開放建築的基本概念，是將空間視為街道→住宅建物→住戶的關係，把公共空間到私人空間的關係區分為 3 個層次，分別針對各個層次進行適當的規劃設計。開放建築是一種認為住宅（housing）與都市密切相關的空間構成系統。
若以英文的詞意比喻，街道＝組織（tissues）、住宅建物＝支撐（support）、住戶及內裝設備＝填充體（infill）。
街道的規劃是由自治團體根據社區共同的意向，進行設計、建設、管理的作業。構成街道景觀的道路、公園等設施，因使用壽命較長，所以屬於土木技術的適用對象。
住宅建物（建築物）是配合街道景觀的規劃，採納居住者的意見進行設計、興建的工程。這種構造體必須具有適當的使用壽命，也是屬於建築技術的適用對象。
住戶則是指個別居民在住宅內設計、建造、管理各項內裝和設備。構成住戶的內裝和住宅設備，使用壽命較短，屬於裝修、設備技術的適用對象。開放建築系統明確地區分出各個層次的設計、建設、管理、營運等事務，因此能夠實現創造彈性居住空間的目標。

資料出處：日本建築學會建築計畫委員會
開放建築小委員會網頁

CASBEE

採用 CASBEE 進行綜合性能評估，能了解建築與環境之間的平衡狀態。

CASBEE 是以環境性能評估分級建築物的一種方法，正式的名稱為「建築環境綜合性能評估系統」。近年來，橫濱市和川崎市等地方自治體，要求建築物必須有經過 CASBEE 認證的義務，引起各方的注意。美國和英國等國家已經建立了評估建築物環境性能的系統，日本認為本身也應該建立日本版本的評估系統，因此在國土交通省的主導下，於 2001 年建立 CASBEE 評估系統。

歐美各國的環境性能評估方法，採取將環境性能的優點和缺點相加、相減的計算方式，CASBEE 則是考量產品的平均單位環境負荷、以及服務（service）價值的環境效率，因此採取「建物本身的環境性能÷對於周邊環境的負荷」的計算方法。

評估的內容

CASBEE 是以稱為「BEE」的指標，進行環境性能效率的評估作業。BEE 是把代表建築物的環境品質和性能的「Q」，以及代表建築物環境負荷綜合值的「L」，分別予以計分數值化，然後採取「Q／L」（以 L 除以 Q）的方式計算出評估的數值。

綜合評估結果分為 S 級（極為優良）、A 級（非常優良）、B＋級（優良）、B－級（稍差）、C 級（低劣）等五個等級。此外，CASBEE 針對建築物的生命週期和不同目的，也訂定了稱為「CASBEE family」的各種評估工具，例如針對新建、改建、企畫、現存建築、熱島現象的評估等。

採用 CASBEE 的優點

推動永續性都市計畫的開發業者，若以環境考量做為房屋產品的訴求時，可以採用 CASBEE 的評估系統，避免產生環境性能評估上的偏差，並以均衡性的方式促進整體環境的品質。

CASBEE 透過經常性的持續改良，應用的範圍也日益擴大。

CASBEE（建築環境綜合性能評估系統）

CASBEE 是「Comprehensive Assessment System for Building Environment Efficiency」的大寫字母縮寫，代表建築環境綜合性能評估系統的意思。以往的環境性能評估受到節能省能源概念的限制，運用範圍較為狹隘。為了能夠進行更廣泛的環境性能評估，才開發出這套綜合性的評估系統。這

項環境性能綜合評估系統的評估要項，包括聲音環境、光和視覺環境、通風性能等居住舒適性的要素，以及與建築物運轉成本（running cost）息息相關的冷暖氣效率等項目，並追求降低建築物環境負荷的目標。這些客觀的評估項目，可以讓消費者一目了然地了解和掌握房屋的狀況。

CASBEE 評估事例（竹中工務店東京本店大樓、2004 年、東京都江東區）

竹中工務店東京本店大樓，是計畫興建為充分考量環境因素的永續性辦公大樓。經過 CASBEE 的環境評估為「Factor4」等級，並以建築物環境性能效率 BEE −4.9 極為優良的表現，高居五個評估分級中最高的 S 等級。

◎ 光與風

除了從東西向外牆的窗戶、和南北向的簾幕牆引入光線之外，利用強化纖維（RF）的集光裝置，將從挑空的上方透入的斜向陽光導向正下方的空間。

從東西向的多功能外牆導入風之後，經過辦公室內部的風道，引導到辦公室中央挑空的上方後排出室外。

◎ 多功能外牆的構造

分散配置於外圍的支撐構造，與下方死角內安裝的薄型混合式（hybrid）空調機，以及背面外牆的外氣導入口，形成一體化構造，能直接把自然風導入室內，或是經由空調風管分配到室內各部位。混合式空調機能夠因應室內外環境條件的變化，以各種方式將自然風導入室內，保持舒適的室內環境，而且一整年都能夠充分利用外部大氣的能源。

◎ 瓦楞紙風管

整體空調管道的 60%都採用新開發的「瓦楞紙風管」做為送風管道。瓦楞紙風管 80%以上的材料，是利用舊報紙製造而成。瓦楞紙風管的製造成本，約為傳統金屬風管的 6～7 成左右，使用後可還原為原來的材料（瓦楞紙＋鋁箔），也可轉變為固態燃料再利用。

◎ 太陽能集熱管

低層建築的屋頂設置利用太陽能的集熱導管，並與屋頂的綠化形成一體化設計，冬季可提供餐廳暖氣，夏季可利用集熱部分和餐廳內部空氣的溫度差，形成自然對流的換氣。

圖、攝影：竹中工務店

竹中工務店東京本店大樓設計概要
設　　計：竹中工務店
構　　造：S 造 +CFT 柱、外殼斜撐（brace）造
樓 層 數：地上 7 層、塔屋 1 層
基地面積：23,383 平方公尺
建築面積：5,904 平方公尺
地板面積：29,747 平方公尺

▲ 竹中工務店東京本店大樓　　　上圖攝影：小川泰祐

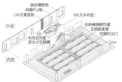

▲ 多功能外壁內混合式空調（左）和多功能外壁結構圖

▲ 自然通風的氣流模擬

◀ 光庭
從外圍牆壁引入的風，通過辦公室內部，導入光庭之後排出室外。
左圖攝影：
　　　小川泰祐

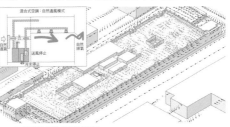

▲ 屋頂綠化與太陽能集熱導管

◀ 瓦楞紙風管
運送時可折成平板狀，然後在現場進行加工、組裝作業。風管的連結部位則是使用鋼料。

存量時代的建築

從流量（flow）的時代轉變為存量（stock）的時代

二次大戰結束後的經濟高度成長期間，日本政府採取提倡興建住宅的政策，大量供應低價格、低品質的住宅，但是此種大量供應的住宅，興建後經過30年左右，建築物的價值幾乎歸零，普遍成為短期折舊的狀況。

大量供應住宅的政策雖然能夠讓產業界獲得利潤，成為牽引日本經濟活動的火車頭，但是相反的也使需求、供給、行政等關係，陷入難以自拔的惡性循環結構，形成偏重廢棄與重建（scrap & build）的住宅供需型態。

進入21世紀之後，重視永續性的社會意識逐漸高漲，住宅的供需政策也從以往偏重流量對策型的策略，逐步轉換為利用改建或維修以提高利用率，以及促進建築活性化的重視存量型的住宅政策。

存量時代設備設計的必要事項（概略）

· 建築物計畫年限的設定
· 結構體與填充體分離
· 防止產生連帶工程
· 提高耐久性（長壽化）
· 節省能源的考量
· 採取維護要素較少的設計
· 容易維修的考量
· 設備的更新（renewal）技術

老舊建築物變更用途或進行更新再生時，設備所占的比重變大，因此在新建時的設計階段，就必須擬定嚴謹的設計計畫。

法規制度的現狀

既有建築的品質和性能很難進行評估，而且能夠正確判斷合理活用方法的專家很少，因此要判斷既有建築的法規適用性相當困難，導致依據現行法規活用建築存量時會產生弊端。
今後必須依據社會的共識和需求，進行相關法規制度的制定和修訂作業。
如何創造出能夠超越世代傳承，成為社會優良資產的建築，並且能夠被持續不斷地被使用，將是我們這群從事建築相關工作者責無旁貸的使命。

建築材料 Chapter 8

097
建築材料

建築材料的歷史

建築的構造體和裝修時所使用的建材，是從適合各地氣候風土的材料中選擇、培育而成的。

在美國西南部的乾燥地帶，把稱為adobe的土和砂混合成的黏土，和麥稈、動物的糞等有機素材，經過日光曝曬製成用來蓋房子的土磚。在義大利，由於盛產大理石的緣故，到處可見到用大理石建造的石造建築。在氣候濕潤的日本，則是採用木材、灰泥、茅草屋頂等建構居住的房屋。

像上述那樣適合當地氣候風土的自然材料，隨著工法技術的進步，逐漸被瓦、磁磚、燒製紅磚等人工材料所取代。伴隨著工業化的發展，混凝土、玻璃、塑膠等工業化材料紛紛被製造出來。近年來，更開發出了特殊金屬和複合材料等高性能材料、綠化材料、環境對應材料、熟成材料（aging material，是指能隨時間益顯質感的材料）等多樣性能的材料。

建築材料的選擇

為了實現建築上追求的構造、創意設計、機能性等，會選擇使用不同的建築材料。使用在建築構造體的材料，由於要對抗風雨、氣溫等建築地點的特性（氣候），以及地震之類的外力，因此格外重視耐久性、強度、安全性等性能。使用在創意設計上的裝修材，要選擇色彩、質感、觸感、風格等都能滿足感覺和心理需求、同時符合機能性的材料。尤其是，如果在工法的構造特性上，選擇了不適合的裝修材料（例如：在柔軟的構造體上，採用堅硬的裝修材，很容易產生裂縫），就很可能會產生瑕疵。

選擇建築材料時，不僅要正確理解材料的相關特性，也必須考量基地環境的風土氣候等條件再做選擇。

建材發展的經過

隨著建築工法的發展，建築材料（建材）被要求的性能，也隨之不斷變化。
- 人工材料：將自然材料加工改良的材料。
- 工業化學材料：以工業化學方式生產的材料。
- 高性能材料：利用高度技術和複數的素材所製造的材料。
- 多樣性能材料：複合了多樣性能的材料。

天然材料	→	石材、日曬磚、石灰、木材、草、天然瀝青等
人工材料	→	磁磚、燒製磚、瓦、石膏、水泥等
工業化學材料	→	混凝土、玻璃、鋼材、樹脂材等
高性能材料	→	特殊金屬、新素材、複合材料等
多樣性材料	→	自我修復材料、綠化材料、環境對應型材料等

根據材質的分類

建材的材質可區分為有機材料和無機材料。

◎ 無機材料

無機材料的特性包括：高強度、高抗熱性、不易腐蝕等優異的機械性特性，以及具有透明性、導電性、蓄電性、絕緣性等性能。
能夠像這樣具有多樣特性，其中的窯製品是因為除了使用金屬材料和有機材料以外，還加入了多種化合物製造而成。不過，即使使用同樣元素製造出來的窯製品，由於製造方法不同（粉末的合成→成型→燒製），其特性也會產生變化。建築所使用的無機材料包括磚、瓦、鐵材、水泥、石材等等。

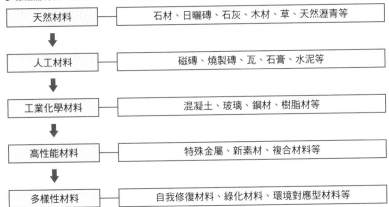

▲ 使用石材（無機材料）興建的構造體事例
烏斯馬爾（Uxmal）總督之家遺跡
（馬雅文明古典後期 600 ～ 1000 年、墨西哥、美利達近郊）

◎ 有機材料

採用碳化合物（木材、瀝青材、橡膠、塑膠等有機化合物）為原料製造而成的材料，也稱為高分子材料。
建築所使用的接著劑、管子、塗料、止水板、裝修材等材料，主要的製造原料為合成樹脂（聚乙烯、乙烯基、聚酯）、合成纖維（尼龍等）等材料。
有機材料的某些特殊材質具有玻璃轉化溫度的特殊熱性質。此外，具有黏彈性特殊性質的材料，在激烈變形時會發揮完全彈性體的機能，緩慢變形時會發揮黏性體的功能，具有多樣用途的發展可能性。

▲ 使用木材（有機材料）興建的構造體事例
桂宮家別莊所興建的桂離宮書院
（17 世紀、京都市西京區）

098
砌體建材和磚

POINT

磚材包括耐火磚等，有些還能具有特殊機能性。

砌體是指將磚塊、石材、混凝土塊等材料，以砂漿黏合、層層堆積起來的構造。

砌體建材是人類有史以來就使用的構造材，在中東和歐洲地區仍然可以看到許多承受數千年來的風雪吹襲，但到現在都還在繼續使用的建築。可見砌體建材是具有高耐久性、耐風化性的構造。

磚的原料有黏土、頁岩、泥土等材料。西元前 3500 年，米索不達米亞文明已經使用磚塊興建建築物。埃及吉薩三大金字塔的原型——馬斯塔巴（mastaba）梯形墳墓也是使用土磚興建而成。即使現在，中東地區仍然使用土磚興建房屋，如果勤於維修保護的話，可以維持數百年之久而不崩壞。

中國的萬里長城則是使用燒製磚塊建造而成，稱為長城磚。與一般磚塊相比，為了讓這種磚塊強度更高，吸水性更低、耐久性提升，因此會提高燒製溫度、花更久的時間燒製。因為原料土中含有鐵質成分，所以燒成的磚塊呈現紅褐色。

日本在近代化時期引進磚造建築，到了明治時代中期已經是普及的建築技術。不過，由於關東大地震時許多磚造建築倒塌毀壞，基於耐震性的問題，建築界將注意力轉向了鋼筋混凝土的建築技術。然後，為了讓外牆看起來像紅磚砌體，會特意在外壁張貼磚塊狀的磁磚。

此外，還有叫做耐火磚的高耐火性磚塊，用在焚化爐、陶藝用爐、料理用爐等處。磚塊色彩的不同發色，取決於泥土和黏土的混合比例以及燒製方式。磚塊具有自然素材的風貌，即使受到風化的影響，也能展現其獨特的魅力。

土磚

土磚是在泥土中加入草稈,在模型中壓塑成型,脫模之後在自然的陽光下曝曬乾燥而成的磚塊,也稱為日乾磚。土磚具有優良的隔熱性能。土磚自然也會因為材料是不同的泥土,製作出不同性質的磚塊。帶有紅色成分的泥土所製成的磚塊,也會呈現紅色。中東地區大多為黃土地帶,因此當地的土磚呈現偏黃的色澤。

◎ 尺寸、規格

磚塊大多會根據砌磚工匠好拿的大小,參酌過往的習慣、規格,製成統一的尺寸。而國家、地區、時代不同,磚塊的尺寸也各有差異。例如:美國磚的尺寸為 203×102×57 公釐、英國為 215×112.5×75 公釐、日本為 210×100×60 公釐(日本在制定 JIS 規格之前,各有多種不同的尺寸)。

通常進行砌磚作業時,是以上述的尺寸為標準,將磚塊的各邊以 1/2、1/4、3/4 等單純的分數加以分割進行各種組合搭配。日本建築所使用的磚塊,有下列各種尺寸:

▲整磚
(210×100×60 公釐)

▲半條磚
(210×50×60 公釐)

▲小半條磚
(105×50×60 公釐)

▲半磚
(105×100×60 公釐)

▲骰子磚
(100×100×60 公釐)



▲法式砌法
磚塊的順面和丁面交互堆積的方式。完成砌疊的壁面紋路,最具有磚牆風格的美感。此種砌磚方式完成於法蘭德斯地區(比利時全境到法國東北部)。

▲英式砌法
採取一層(一皮)順面的磚與一層丁面,交互堆疊的砌疊方式。這種疊砌的方式具有較高的強度,而且能節省磚塊數量,具有經濟性。

▲丁砌法
全部以露出丁面的方式疊砌而成,也稱為德式砌法。

日本銀行總行(1896 年、東京都中央區)

日本銀行總行是以比利時中央銀行為範本設計而成的建築。最初預定全部採用石材建造,但是 1891 年受到濃尾地震災害的影響,為了使建築的上方輕量化以提高耐震性能,變更為 1 樓採用石材,2 樓和 3 樓採用磚造、外壁貼上石材的設計。

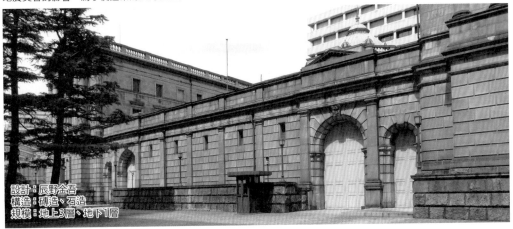

設計:辰野金吾
構造:磚造、石造
規模:地上3層、地下1層

8
建築材料

099
玻璃

POINT

充分了解玻璃所具有的熱性質，根據使用的場所，選擇適當材質的玻璃。

美國工業規格協會將玻璃定義為：「不會析出結晶，融熔體冷卻固化而成的無機物」。換句話說，玻璃是具有高透光性、處於準安定狀態中的極高黏度液體。玻璃表面既可確保透視性，亦可使光擴散，具有視覺穿透度的變化等，是可以進行各式加工的材質。

強度

玻璃是屬於幾乎不會產生脆性變形[1]的脆性材料，因此一旦遭受外力，應力會集中在玻璃表面的損傷處，損傷一延伸就導致玻璃破損。所以，只需比玻璃的理論強度低兩位數以上的外力，就可以把玻璃破壞掉。

熱的性質

玻璃有可能會產生熱破裂的現象，這是由於玻璃的比熱和熱膨脹係數較大、熱傳導率較小的緣故。因此，如果在玻璃的局部加熱，表面就會產生熱應力，引起熱破裂。

如果玻璃裝置的場所經常產生陰影，就要進行熱破裂的檢查和計算，尤其是加入鐵網的玻璃，其中鐵線和玻璃的膨脹係數不同，因此必須注意選擇適當的安裝場所。

玻璃成品的種類

玻璃磚（glass block）普遍使用於建築的牆面和隔間。由於玻璃磚的中空部分接近真空的狀態，具有隔熱和隔音的效果。

玻璃地磚（deck glass）是為了將光線導入地板底下，而嵌在地下室的天花板、舖道等位置上、斷面呈稜鏡形狀的玻璃磚。

為了確保採光的效果，可使用玻璃浪板和玻璃瓦做為屋頂的材料。

此外，玻璃製造廠商也研發出在特殊成分組成的玻璃中加入氧化物蓄光材料的蓄光性玻璃，以及各種室內設計用的玻璃商品。

譯注：
[1] 當脆性物質（例如：玻璃板）受到可承受程度內的壓力時，僅會產生些微的彎曲，壓力釋放之後，物質會恢復原狀，但壓力一旦超過，物質便會破裂，此種現象稱為脆性變形。

玻璃的性質和種類

◎ 玻璃是液體？

玻璃是黏度非常高的液體。原本為液狀的玻璃冷卻後會成為堅硬的玻璃，但是玻璃從液體轉變為固體的過程中，並沒有明確的變化（相變化）。

鐵等金屬在固化時，原子會排列成整齊規則的結晶狀態，但是玻璃並不會呈現結晶狀態，因此在化學的分類上，被歸類為液體。

古老教堂的彩色玻璃，歷經多年歲月的變遷之後，許多玻璃下方的厚度會稍微變大，這是因為玻璃會緩慢垂流下來的緣故。

▲玻璃塊
能夠使光線柔化，產生柔美的光，並具有優良的隔熱、隔音效果。

▲玻璃浪板
波浪形構造具有高剛性，適用於空間寬廣的體育館、工廠、拱廊的屋頂、壁面等。

▲玻璃地磚
可做為天窗或是建築下層的採光。

▲玻璃瓦
將玻璃材質的瓦片鋪設在屋頂的開口部分，能做為天窗。

果凍般的玻璃大樓「PRADA 高級服飾青山店」（2003 年、東京都渋谷區）

這棟建築使用許多菱形的玻璃組件。
菱形玻璃組件將標準尺寸定為水平方向 3.1 公尺、垂直方向 2.0 公尺，採取平坦的複層玻璃和曲面複層玻璃互相組合的方式，包覆住整棟建築的外裝。
運用玻璃材質的設計和表現手法，使整棟建築呈現類似果凍般的特殊印象。

設　　　計：Herzog & de Meuron + 竹中工務店
用　　　途：銷售店鋪
規　　　模：地上 7 層、地下 2 層
構　　　造：S 造、部分為 RC 造
基 地 面 積：953,51 平方公尺
建 築 面 積：369.17 平方公尺
地 板 面 積：2,860.36 平方公尺

100
木材

使用的樹種和裁切方向不同時，木材的物理性質、和機械性質會有所差異。在樹種方面，可以大略分為具有年輪的外長樹（硬木類），以及沒有年輪只會增生長度的內長樹（軟木類）。外長樹又可分為針葉樹和闊葉樹。針葉樹的材質較為均一，通直性（木紋呈現縱向垂直）較佳，可取得較粗長的木材，同時也具有優良的加工性，因此廣泛地用做構造材、板材、角材等。闊葉樹的櫟木、櫸木、桐木，則用來鋪設外緣地板和製作家具。

製材

所謂製材是將木材依據需要的尺寸，裁切成各種規格的板材和角材。

製材所使用的樹木，以樹木汁液較少、在生長較緩慢的嚴冬時期砍伐的品質最佳。最適合砍伐的樹齡為全樹齡的 2 ／ 3 左右（日本的針葉樹為 40 ～ 50 年）的時期。

木材的裁切方式

在進行木材的裁切作業時，為了讓目的材料達到最佳良率，必須嚴謹地決定裁切位置和順序。所謂的「良率」是指在盡量不浪費木材的原則下，能從一根原木中裁切出多少建材的比率。

無法裁切出建材的邊材，可以用來製造免洗筷，剩餘的碎料則可加工為造紙的原料。依據不同的裁切方式，木材表面的紋路可分為徑切紋（直紋）和弦切紋（山紋）。木材所呈現的紋路和圖樣稱為木紋。

徑切紋是裁切通過樹心年輪的縱斷面，收縮變形性較小，材質較為優良。

弦切紋是裁切不通過樹心年輪的縱斷面，材質比徑切材差。弦切材接近樹心的面稱為木裏，接近樹皮的面稱為木表。弦切材乾燥的時候，會朝木表方向翹曲，因此若做為門楣使用的話，木表要朝向下方；若做為門檻使用時，木表要朝向上方。

製材方法（裁切方式）

◀平行裁切
單純地將原木從一邊開始平行裁切的方法。適合裁切直徑較小或彎曲的原木。

◀二方裁切
為了讓原木的底部較為穩固，先裁掉一邊，然後翻面再進行裁切的方式

◀太鼓式裁切
將原木的兩側鋸切之後，採取直角和平行的裁切方式。

◀分體裁切（胴割）
先將原木從中心對切為兩半，然後再進行裁切的方式。適合裁切大直徑的原木。

◀迴轉裁切
一面旋轉原木，一面裁切木料的方式。適合裁切寬度較小的板材。

◀放射狀裁切
採取類似切割橘子的放射狀裁切方式。適合裁切徑切材。

木材瑕疵的例子

◀圓
木材斷面不足所引起的缺陷。

◀翹曲
對於講究通直性的柱、樑、圓柱材等材料，木材的翹曲會成為缺點。

◀ 木材的開裂
由於發生的原因和出現的情況不同，有各種不同的種類。

◀ 劈裂
受到直射日光照射，木材表面產生小裂縫。

環裂
沿著年輪的環狀裂痕。風和凍裂是發生環裂的主要原因。

環裂

徑裂
從樹心沿著放射狀組織，向外側擴展的裂痕。

徑裂

◀生節
由樹木活的枝條所產生的節，屬於和周圍的組織相連結、且無法分離的健全木節。

幅裂
伴隨著乾燥和收縮所產生的裂痕。

幅裂

◀ 死節
樹木死枝條和樹幹的組織不連續、但緊密結合的節。如果木節脫落的話，則稱為空節（漏節）。

木材市場的風景

木材市場是進行木材買賣的場所，所銷售的木材種類很廣，包括各式各樣的國產木材和外國進口的木材。許多經過加工的角材和板材，都堆積在寬廣的倉庫或戶外的場地，能讓購買者檢視木材的紋理和彎曲的狀況。

101
塑膠

塑膠具有輕量、容易成形、耐藥性等優良特性，廣泛地應用在各種用途上。

塑膠（樹脂材）指的是「具有可塑性的東西」，是可以人工成形的高分子合成物質（合成樹脂）的總稱。主要是以石油為原料製造而成。

塑膠可大略分為加熱後可融解變軟，冷卻後再度變硬的熱塑性塑膠；以及加熱後變軟，但是再度加熱卻不會軟化的熱固性塑膠。

塑膠的優點包括：因為塑性和延展性高所以容易成形，重量輕卻有高強度、電氣絕緣性佳、耐藥性優良、能自由著色等各項特性。

在另一方面，塑膠的缺點則包括：耐熱性低而容易燃燒、抗紫外線性能弱而容易劣化、表面硬度低容易刮傷、容易帶電附著髒污等。

各種塑膠材質的特性

自來水管和下水道所使用的配管類水管，通常使用聚丙烯管、水管用聚氯乙烯（PVC）管、聚丁烯（PB）管等塑膠。

FRP 樹脂具有高強度和高耐久性，可做為鋪設屋頂和製造浴缸的材料。

住宅外壁底材的防水透氣膜，是使用聚乙烯製造的不織布為原料。

具有優良的耐熱性、耐水性、耐氣候性、以及高硬度特性的三聚氰胺樹脂，則用做室內裝潢的化粧板和廚房的流理檯面。

醫院和工廠的地板，可使用具有耐熱性、耐藥性、耐油性的環氧樹脂（Epoxy）和胺甲酸乙酯（Urethane），進行地板材的塗布加工，形成沒有接縫而且平滑的表面效果。

含有乙烯基樹脂的乙烯基（Vinyl）地板材料，可分為添加做為安定劑的黏合劑含量 30%以上的均質乙烯基塑膠地磚，以及含量未滿 30%的合成塑膠地磚。

建材所使用的主要塑膠原料

◎ 聚氯乙烯（PVC）

氯乙烯經過加成聚合反應後的高分子材料，可以成為硬質或是軟質，具有耐水性、耐酸性、耐鹼性、耐溶劑性等特性。硬質的 PVC 可做為水管、浪板、平板、排水管、窗框、汽車底盤等用途，軟質 PVC 可製造軟水管、磁磚、薄片等產品。

◎ ABS 樹脂

ABS（Acryoinitrile Butadiene Styrene copolymer）樹脂是由丙烯腈、丁二烯、苯乙烯合成的熱塑性塑膠的總稱。具有耐衝擊、抗彎折、抗拉伸、堅固等優異性能，而且兼具耐熱性、耐寒性、耐藥性等特性，可用於製造廚房用品、家電產品、直笛等樂器、汽車內裝面板。

◎ 聚丙烯樹脂（PP）

聚丙烯是以丙烯為原料製造的合成樹脂，具有優良的耐熱性、耐藥性，以及輕量、有光澤的特性，廣泛地用來製造汽車配件、醫療用品（器具、容器、醫藥包裝）、家電製品、日用品、住宅設備、飲料食物的容器、貨櫃、棧板、薄片、纖維、紗線、膠帶、發泡製品等產品。

◎ 聚苯乙烯樹脂（PloyStyrene）

聚苯乙烯樹脂和聚丙烯樹脂（PP）同屬於用途廣泛的塑膠，也稱為 PS 塑膠。主要可分為透明的泛用聚苯乙烯（GPPS）和耐衝擊性聚苯乙烯（HIPS）兩種。GPPS 具有優異的透明性，HIPS 因為在 GPPS 中添加了橡膠成分，所以具有不易破裂的耐衝擊性能。經過發泡加工處理的聚苯乙烯樹脂稱為保麗龍，可做為隔熱的材料。

◎ 壓克力樹脂

由壓克力酸和誘導體化合而成的合成樹脂，具有高透明度、輕量、牢固、耐酸鹼的優點，但是相反的也有容易刮傷和被丙酮等溶劑溶解的缺點。壓克力樹脂可用於製造有機玻璃、齒科材料、接著劑、塗料等產品。

◎ 纖維強化樹脂（FRP）

將玻璃纖維添加到樹脂內，以提高其強度的複合材料。主要用於製作小型船舶的船體、汽車和火車車廂的內裝、浴缸、淨化槽、防水材料等產品。

◎ 聚碳酸酯樹脂（Polycarbonate）

具有高透明性和塑膠中最高等級的耐衝擊性能，可用於製造 CD（含 DVD）、警衛隊的盾牌和防彈背心、屋頂浪板、高速道路隔音板、汽車頭燈等產品。

此外，生產廠商還開發出甲基丙烯（Methacryl）樹脂、聚乙烯（Polyethylene）樹脂、氟（fluorocarbon polymers）樹脂、苯酚（Phenol）樹脂、三聚氰胺樹脂、矽氧（silicone）樹脂、環氧樹脂等具有多樣化特性的塑膠，廣泛地應用在各種產業領域。

◀壓克力帷幕「Dior 表參道」（2003 年）
在外壁玻璃帷幕的內側，裝置 3 次元曲面壓克力帷幕，並在壓克力表面印刷白色的條紋，呈現出柔美的意象。
設　　　計：妹島和世＋西澤立衛、SANAA
構造設計：佐佐木睦朗構造計畫事務所
用　　　途：商用租賃大樓
規　　　模：地上 4 層、地下 1 層
構　　　造：S 造
基地面積：314.51 平方公尺
建築面積：274.02 平方公尺
地板面積：1,492.01 平方公尺

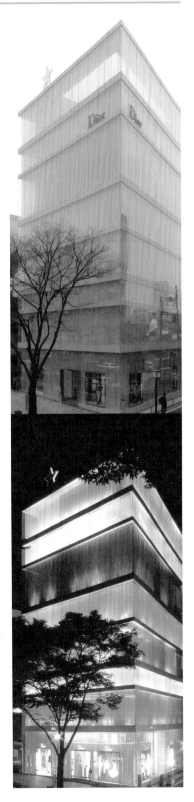

102
混凝土

POINT

混凝土由生產者和購買者進行適當的檢查，就能確保其品質。

混凝土是由水、水泥、砂（細骨材）、礫石（粗骨材）混合攪拌而成。遇到空氣會硬化的氣硬性水泥，在古埃及、希臘、羅馬時代就已經做為石材的接著之用。1700 年代中期發現了遇水會產生硬化反應的石灰，稱做羅馬水泥。在波特蘭水泥普及之前，羅馬水泥對於歐洲建築的發展貢獻良多。

混凝土的性質

混凝土的抗壓縮性能較強，抗拉力性能較弱。抗拉力強度大約為抗壓縮強度的 1 ／ 10 左右。混凝土中加入鋼筋的鋼筋混凝土，就是為了補強抗拉力的強度。

混凝土的強度由水和水泥的水灰比所決定。水灰比是指「單位水量 ÷ 單位水泥量 × 100（％）」。單位量是指製作 1 立方公尺混凝土所需的量。

混凝土的品質管理

混凝土是在工廠將水泥、粗骨材、細骨材、混合材、水等材料混合攪拌製造後，運送到施工現場進行澆灌作業，以建造成構造物。在上述的製造和施工過程中，都必須進行嚴格的檢查，以確保良好的混凝土品質。

混凝土生產者（預拌混凝土工廠）所進行的品質檢查，分為製造時的品質檢查（工程檢查）和卸貨時的品質檢查等兩種。購買者（施工業者）所進行的檢查，包括混凝土卸貨時的收貨檢查、澆灌時的品質檢查、構造物的品質檢查等。

混凝土品質檢查中的坍度試驗（測量混凝土的流動性）、混凝土內含空氣量檢查、混凝土溫度、氯化物含量檢查，都必須確認是否符合所要求的標準。此外，為了確認混凝土的強度，以及決定拆模板的時間，必須製作預拌混凝土供試體，經過規定的養護齡期之後，進行壓縮強度的測試。

混凝土的各種試驗方法

◎ 坍度試驗（圖、照片 A）

坍度試驗是測定預拌混凝土凝固前流動性（作業性）的試驗。將稱為坍度錐（slump cone）的錐狀模，以垂直的方向抽離之後，測量混凝土頂部塌下的高度。向下的塌陷度愈大，代表性質愈軟，作業性較高。雖然增加混凝土中的水分可以提高坍度，但是水分過剩的話，會導致混凝土的強度降低，因此通常以 15 ～ 18 公分較適合進行澆置作業。

◎ 空氣量試驗（照片 B）

空氣量試驗是測量預拌混凝土中含有的空氣量。將混凝土置入密封的容器中並施加壓力，以測定空氣量的比率。一般所規定的空氣量比率為 4.5±1.5%。

◎ 供試體（壓縮強度試驗）（照片 C）

在進行混凝土澆置作業時，必須製作提供壓縮強度試驗用的供試體。一般是經過 4 週的養護齡期之後，再進行抗壓縮強度測試。

◎ 鹽度及溫度測定（照片 D）

如果混凝土中的氯化物含量過多的話，會造成鋼筋的腐蝕。一般規定氯化物的含有量必須在 0.3 公斤 / 立方公尺以下（依據 JIS A5308 日本工業規格中的預拌混凝土相關規格）。

B ▶

C ▶

D ▶

◀ A

採用高流度混凝土的「TOD'S 表參道大樓」（2004 年、東京都渋谷區）

這棟建築採用了高流度混凝土（坍度流動性〔slump flow〕550 公釐）。所謂高流度混凝土是指不會影響混凝土在新鮮時的材料分離抵抗性能、而且流動性非常高的混凝土。一般而言，在混凝土坍度試驗中，若達到 50 ～ 75 公分範圍之內，就稱為高流度混凝土。澆置混凝土時，雖然可使用振動機進行振動和搗實，使混凝土更為密實，但是在狹窄或有障礙物的場所、無法順利使用振動機時，就可使用高流度混凝土。這棟建築中三角形銳角部分的開口部周圍，為了防止發生龜裂，使用了補強鋼筋和降低混凝土收縮性的材料等，進行了各種因應措施。

設　　計：伊東豐雄（伊東豐雄建築設計事務所）
構造設計：オーク構造設計
用　　途：商用租賃大樓
規　　模：地上 7 層、地下 1 層
構　　造：RC 造、部分 S 造（免震構造）
基地面積：516.23 平方公尺
建築面積：401.55 平方公尺
地板面積：2,548.84 平方公尺

8

建築材料

103
泥作材料（左官材）

POINT

泥作材料可分為水硬性材料及氣硬性材料。

日文的「左官」是指使用鏝刀進行土、砂漿、砂壁、灰泥等泥作裝修工程的職種。

左官稱呼的由來，是日本平安時代（794年～1185年）對負責建築宮殿和維修宮中設施的職人，以「木工寮之屬（左官）」來稱呼，而接受木工寮之屬任命，獲得進出宮中許可的泥作塗壁職人，也因此被稱為左官。

泥作材料可大略分成水硬性材料和氣硬性材料兩種。

水硬性的泥作材料是指泥作材料和水混合攪拌時，會吸收水分引起化學反應而變硬的材料；氣硬性材料是指接觸空氣中的二氧化碳會產生化學反應而硬化的材料。

水硬性泥作材料
土牆

黏土和草稈混合放置一陣子之後，將其塗在粗糙壁面上，再用土塗抹修整過，這種牆壁可以概括稱之為土牆。在這之中，土牆所使用的矽藻土，是從堆積著植物性浮游生物屍骸的地層中，挖掘出來的土所製造而成。矽藻土的組織屬於彈性多孔的性質，因此具有優良的吸收和釋放濕氣的功能，以及耐火性、隔熱性、脫臭性、防霉性等特性。

砂漿

砂漿是用水將水泥、細骨材混合攪拌而成的材料。由於具有容易施工及價格低廉的優點，因此使用範圍非常廣泛。

混合石膏灰泥

以燒石膏為主要原料，與消石灰、緩凝劑充分調和的泥作材料。施工時添加砂並以水攪拌。硬化後具有耐水性能。

氣硬性泥作材料
灰泥

在石灰中混合海藻糊（現今使用高分子化合物）和纖維（細碎化的麻纖維或紙）的泥作材料。

灰泥與空氣中的二氧化碳結合後，會還原為與原本的石灰岩相同的組成而硬化。

泥作材料的特性

使用泥作材料可以做出整體沒有接縫的壁面,也可以創造出複雜的浮雕、圖樣,以及有弧度的彎曲壁面。此外,可以透過調整泥作材料的顆粒大小變換不同的風格,也有加上不同的色彩、研磨表面等等,呈現出很多不同的表現。以自然材料攪拌而成的泥作材料,配合不同的施作技法變換風貌,能夠帶出自然素材的獨特情趣。

泥作材料除了原始素材本身就具有的耐火性,還具備了隔熱性、隔音性、調濕性等機能。

土牆的材料

◎ 黏土和花崗土

雖然土牆所使用的泥土,以從田底挖出來的黏土較佳,但現在大多從丘陵地的黏土層中採土。由於製造壁土時,土的儲存需要相應的空間及設備,加上近來需求不足、和後繼工匠日益減少等諸多問題,土牆並未廣泛地被運用。

粗壁土是由黏土和花崗土混合而成。黏土的粒子非常細小,含水分時富有可塑性,乾燥後則會收縮硬化。這種具有高黏性的黏土,乾燥硬化後的強度雖然很高,但由於乾燥硬化收縮率很大,施工的難度相當高,因此會混合花崗土來調整其收縮度。花崗土是花崗岩風化後形成的土,常見於日本關西地區的山間。花崗土的顆粒比砂子均勻,很適合做為壁土的材料。粗壁土的混合比率大約是以黏土6～7成、花崗土4～3成為基準。

◎ 草稈

在壁土中混入稻稈或麥稈等草莖,是為了防止壁土的乾燥收縮,提高彎曲的強度,補強土牆的整體強度。這種混入壁土中的草稈,關西地區稱為「苆」,關東地區稱為「寸莎」。

◎ 中塗土

中塗土大多使用顆粒細小的乾燥黏土。進行中塗施工時,將中塗土與砂、草稈纖維、水等混合攪拌均勻,混合的比率為6～7成的砂,搭配4～3成的中塗土。

▲ 土牆製作過程

伊豆長八美術館(1984 年、靜岡縣賀茂郡松崎町)

長八美術館是為了宣揚江戶時期最富盛名的泥作匠師「入江長八」的輝煌業績,以及展示傳統泥作技術的精湛技藝而成立的美術館。館內集結了日本全國優秀的泥作技術者的作品供人欣賞。

設計:石山修武

入江長八
活躍於江戶時代末期到明治時代初期的泥作名匠。擅長鏝刀壁繪、海參壁(海鼠壁)、灰泥工藝等技術。

版築

所謂版築,是古代為了構築堅固的土牆和建築基礎部分所採用的工法。因為非常地堅實,被用來興建土牆、墳墓、房屋的牆壁、進行地盤改良、也可以興建道路和家屋等。版築的原料一般以石灰、泥土、鹽滷[1]、魚油等混合而成。置入類似製作造型壽司的模板中,加以搗實使其成為半傘狀,然後拆除模板形成壁體。現在中東地區和不丹仍然可以見到此種建築技術。泥土做為構造體,本身就具備外裝和內裝材料的功能,而且具有調濕和調溫的機能,頗符合目前在地生產、在地消費的環保概念。

▼ 概念住宅個案「造成建築」
獲得「筑波建築風格嘉年華 2005」設計競賽首獎的概念住宅。
設計:ロコアーキテクツ/根津武彥、沢瀨學

譯注:
1 鹽滷是以海水或鹽湖水製鹽時,所殘留下來的副產品,其主要成分為氯化鎂,味苦,可做為製造豆腐時的凝固劑。

104
磁磚

POINT

使用磁磚做為裝修材料能提高建築的耐久性，但是在設計、施工時必須適當地處理，以免磁磚剝落。

使用具有優良耐久性的磁磚、石材做為建築的外觀裝修材，能夠提高建築物的耐久性。4千650年前古埃及第三王朝時期左賽爾王（Djoser）時代興建的金字塔，其地下通道鋪貼的水藍色磁磚，被認為是世界上最古老的磁磚。

磁磚鋪貼工法的種類

鋪貼磁磚的施工方法主要有三種：

後鋪貼工法

在經過整理的底材表面，使用水泥砂漿鋪貼磁磚的方法。

模板預貼工法

事先將磁磚或磁磚組件固定在模板的內側，在進行混凝土澆置時，同時鋪貼磁磚的方法。

乾式工法

包括使用彈性接著劑黏貼磁磚的接著黏貼工法，或是使用五金零件固定磁磚的掛貼工法。

規劃設計時必須注意間縫的深度和寬度、鋪貼布局、收邊組件、施工時的鋪貼方式、凍害、剝離、裂縫、髒污等各項細節。

施工時注意事項

凍害

滲入磁磚胚體空隙中的水分，遇到低溫凍結時體積會膨脹，造成磁磚拱起裂損的現象。由於陶質和半瓷質的磁磚吸水性較強，在寒冷地區，即使只是做內裝的鋪貼，但由於浴室牆面之類的地方也很容易濺到水，仍必須特別留意以避免產生凍害的問題。

剝離

磁磚和底材砂漿的界線面，很容易產生剝離的現象。其主要原因是磁磚的壓著力不足、磁磚內側附著異物、壓著水泥砂漿時的鏝壓不足等問題。施工時必須嚴謹檢討如何避免這些問題。

白華

在水泥硬化的過程中生成的氫氧化鈣溶於水後，會在水泥乾燥時，與空氣中的二氧化碳產生反應而變成不溶於水的碳酸鈣，並殘留在磁磚表面，這種現象就稱為白華。鋪貼磁磚時必須選擇最適當的工法，以避免產生白華現象。

磁磚的分類

分類	燒製溫度	特 徵	吸水率	是否上釉
瓷質磁磚	800℃以上	原料為黏土、矽石、長石、陶石等。質地細緻，用途是做為外裝磁磚、地板磁磚、馬賽克磁磚	幾乎不吸水（1%以下）	上釉、無釉
石質磁磚	1200℃以上	原料為黏土、矽石、長石、陶石，質地和用途與瓷質磁磚相同	堅硬、吸水率 5%以下	上釉、無釉
陶質磁磚	1000℃以上	主要原料為黏土、石灰、蠟石等，做為內裝磁磚之用，尺寸精確度高	多孔質、吸水率高（22%以下）	多數上釉
土質磁磚	800℃以上	主要原料為黏土、石灰、蠟土等，可做為內裝磁磚之用	吸水性高	主要為無釉亦有上釉者

磁磚的主要鋪貼工法

◎ 乾式工法

無間縫樣式（磚式磁磚）

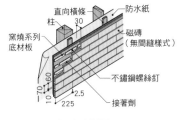

◎ 濕式工法

改良壓貼工法

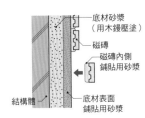

接著劑鋪貼工法

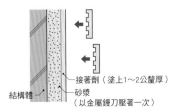

磁磚間縫的種類

直線間縫
縱向和橫向為線狀直通的間縫。

無間縫
磁磚彼此緊密接合，不留間縫寬度的鋪貼方式。

半磚錯縫
橫方向為直線接縫，縱向採取錯開一半磁磚的鋪貼方式。

深溝間縫
間縫深凹以呈現特殊風貌的鋪貼方式。

▲ 直線間縫

▲ 半磚錯縫

鋪貼瓷質磁磚的外牆「東京海上日動大樓」（1974 年、東京都千代田區）

東京海上日動大樓（舊東京海上大樓）的外牆，採用預鑄混凝土板（PC 板）預貼瓷質磁磚的工法。外牆所鋪貼的 PC 板預貼瓷質磁磚（基本尺寸：290×90×13 公釐），在柱子上採橫向鋪貼，樑的部分則採縱向鋪貼。開口部和外圍柱子之間所設置的外圍陽台，可做為避難通道或供玻璃清掃作業使用。為了顧慮下雨時的積水問題，陽台上樑的上端採用沒有橫間縫的單片大型磁磚（660×285×30 公釐）。

設 計：前川國男建築設計事務所
樓層數：地上 25 層、地下 4 層

105
鋼材、鋁材

POINT

鋼的熱膨脹係數與混凝土的熱膨脹係數幾乎相同，鋁的比重約為鐵的 35%。

鋼的性質

鋼是以鐵為主要成分的合金。為了與一般的純鐵有所區隔，含碳量較少、處理起來比較容易的鐵，便稱之為鋼。

鋼的熱膨脹係數與混凝土的熱膨脹係數幾乎相同，因此適合用來興建 RC 造的建築。雖然增加碳的比率能提高抗拉強度，但是以 0.85% 的含碳量為最大極限，超過這個比率，強度反而會降低。

鋼材的種類

碳含量 2.0 ～ 4.5% 的鐵稱為生鐵，碳含量 0.007 ～ 1.2% 的鐵稱為鋼。在鐵和碳的合金中，碳含量 2% 以下者稱為碳鋼。在碳鋼中添加微量元素（錳、鎳、鉻、矽），可提高鋼材的焊接性和強度，做為焊接構造用鋼材和建築構造用鋼材。此外，被稱為耐候鋼（Corten Steel）的鋼材，表面會形成保護鏽（安定鏽），無需塗裝就具有優良的抗腐蝕性能，並且具有優良的焊接性，可做為焊接構造用鋼材。

鋁的性質

將鋁的礦物原料鋁礬土溶解在氫氧化鈉溶液中，可獲得氧化鋁。氧化鋁經過電解處理後可製成鋁。鋁的比重約為鐵的 35%，具有輕量、延展性高和容易加工的特性。此外，鋁在空氣中會自然產生細緻而安定的氧化皮膜，因此具有優良的耐腐蝕性和耐酸性能。

純鋁的抗拉強度並不高，但是添加錳、鎂、銅、矽、鋅等成分的鋁合金，經過壓延加工、熱處理之後，就可提高其強度。

日本於 2002 年修訂的建築基準法中，已認可鋁合金可做為建築的構造材，因此允許建造鋁質的建築物。

踏鞴（たたら）

踏鞴是世界各地都可見到的早期煉鐵方法。踏鞴原本指的是將製鐵反應所需的空氣強制送入爐中的送風裝置，後來逐漸轉變為這種製鐵方法的總稱。日文的踏鞴屬於非常古老的詞彙，西元八世紀初期所撰寫的《日本書紀》中，已經出現媛蹈鞴五十鈴姬命的名字。

從前日本全國各地都曾經使用此種方法，以砂鐵、岩鐵、餅鐵為原料，煉製出和鐵及和銑。以此製造出的鐵和銑，再採稱為「大鍛冶」的鍛鍊方法進行脫碳處理。

過去也會用這種方法製造和鋼，不過現在已經沒有了。

鋼材的種類和性質

鐵中的含碳量會對鐵的各種性質造成影響。雖然碳的含量愈多硬度就愈高，但同時也會變得較脆弱，而且加工的焊接性較差。相反的，碳含量愈少鐵就愈軟、強度就愈低，但是可增加黏性，更容易加工焊接。鐵和碳的合金稱為碳鋼，若是含有一種或兩種以上的合金元素，則稱為合金鋼。

建築所使用的鋼材，大多為碳含量較少的軟鋼和半軟鋼。

純鐵	碳含量 0.02%以下
鋼鐵	碳含量 0.03 ～1.7%
鑄鐵	碳含量 1.7 ～6.7%

採用耐候鋼的外牆「IRONHOUSE」（2007 年、東京都世田谷區）

設　　　計：椎名英三建築設計事務所＋梅沢建築構造研究所
用　　　途：專用住宅
規　　　模：地上 2 層、地下 1 層
構　　　造：S 造、RC 造
基 地 面 積：135.68 平方公尺
建 築 面 積：66.77 平方公尺
地 板 面 積：172.54 平方公尺
外牆裝修材：三明治折板工法
　　　　　　無塗裝耐候鋼（Corten Steel）

鋁質建築構造相關法規和設計基準

日本於 2002 年公布和實施一系列的鋁質建築相關法規，認可鋁材可以和鋼材之類的材料一樣，當做建築的構造材使用。

法規中也規定構造計算必要的各種容許應力度，以及鋁質建築構造方法相關的各項技術基準，因此透過一般的建築執照申請手續，就能建造鋁質建築物。

鋁合金「sudare」（2005 年、東京都新宿區）

將斷面約 70×80 公釐的鋁押出角材，以鋼索拉緊連接起來，形成簾幕一般的構造。
攝影：アイツー

設　　　計：伊東豐雄建築設計事務所
構　　　造：オーク構造設計
用　　　途：展示棚
施　　　工：SUS
構造形式：鋁合金構造
規　　　模：全長 6 公尺 × 最大寬幅 3.7 公尺
　　　　　　× 最高高度 2.78 公尺

106
塗裝材

建築物上的塗料，除了保護和美觀等目的，還具有各種不同的機能。

塗料的構成

塗料是由顏料、樹脂、溶劑、添加劑等原料混合而成。

塗料的構成成分，包括乾燥後形成塗膜而留下來的塗膜成分，以及在形成塗膜的過程中揮發掉的非塗膜成分。

展色劑

展色劑是指使顏料分散塗布後形成塗膜的液狀成分，也稱為載色劑或黏合劑。

顏料

顏料指的是不溶於水、油、溶劑等物質，本身具有色彩的固體粉末。顏料可分為以著色功能為主的著色顏料、改善塗料性質（增加塗裝厚度、提高塗裝強度、賦予塗裝機能、調整塗裝光澤）的性質顏料、以及防止生鏽的防鏽顏料三種。

添加劑

添加劑是能夠提高塗料性能的輔助藥品。主要的添加劑包括可塑劑、防止沈澱劑、乳化劑（調整塗料的黏稠度和流動性）、防黴劑等。

塗料的種類

油性塗料

以乾燥、加熱過的乾性油之類的脂肪油做為展色劑，添加顏料後煉製而成的塗料。依據顏料和油分的比率，可區分為堅煉油漆、特種漆、調和漆等三種油漆。

天然樹脂塗料

採用天然原料製成的塗料，包括自古以來所使用的柿漆和天然漆、以腰果殼油為主成分的卡士漆、丹瑪（Dammar gum）樹脂、琥珀樹脂，以及使用昆蟲分泌物製成的紫膠樹脂等。

合成樹脂塗料

以合成樹脂（壓克力、環氧樹脂、聚氨酯、氟碳樹脂、氯乙烯）為展色劑，混合溶劑或乾性油之後予以加熱，再添加溶劑所製成的塗料。

不添加溶劑的水溶性乳膠塗料，由於不使用有機溶劑，所以不會揮發化學物質。

塗料的分類

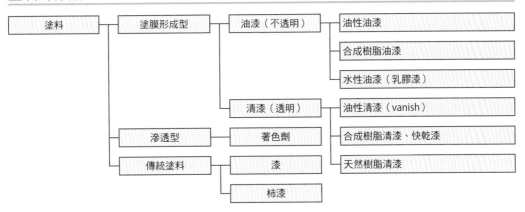

會形成塗膜的塗料中，可依據塗料的透明度區分。含有顏料成分的不透明塗料稱做「油漆（paint）」，不含顏料成分的透明塗料稱做「清漆（vansh）」。

瓷漆
瓷漆能形成平滑且具有光澤的塗膜。

著色劑
著色劑是使木質材料浸染著色的塗料，本身不會形成塗膜。

漆
從漆樹科植物的漆樹或黑樹（black tree）採取樹液，加工成以漆酚（urushiol）為主要成分的天然樹脂塗料。具有強韌性和獨特美感，因此使用在樂器、家具、餐飲器具之上。

柿漆
將未成熟的澀柿果實搗爛後使其發酵，然後加以過濾的汁液，就稱為柿漆（也稱為柿澀）。汁液中所含的柿單寧酸具有防水、防腐、防蟲的效果，可用來當做塗料。

機能性塗料

塗料的功能除了可保護所塗裝的材料，延長使用、並增加材質的美觀之外，生產廠商還開發出各種具有特殊機能的機能性塗料。

電氣、磁性機能
具有導電、磁性、屏蔽電磁波、吸收電波、印刷電氣迴路、防止帶電、電氣絕緣等機能。

熱學性機能
具有耐熱、吸收太陽熱能、顯示溫度、反射熱輻射線等機能。

光學性機能
具有螢光、蓄光、反射遠紅外線、遮擋紫外線、導光電等機能。

機械性機能
具有潤滑等機能。

物理性機能
具有防止結冰附著、防止貼紙、防止結露等機能。

生物性機能
具有防黴、防蟲、防污、水產養殖、驅避動物等機能。

光觸媒塗料

所謂光觸媒是指受到光線的照射時，本身不會產生變化，但是會促進周邊產生化學反應的觸媒物質。光觸媒中，最受到廣泛使用的是二氧化鈦。二氧化鈦具有優異的微生物和氧化物的分解能力，以及優異的親水性、抗菌、殺菌、脫臭等機能。所謂光觸媒塗料，就是利用光觸媒技術研發而成的特殊塗料。

塗裝光觸媒的外牆「森山邸」（2005 年）▶

設　　計：西沢立衛建築設計事務所
構　　造：Structured Environment
用　　途：專用住宅＋租賃住宅
規　　模：地上 3 層、地下 1 層
構　　造：S 造
基地面積：290.07 平方公尺
建築面積：130.09 平方公尺
地板面積：263.32 平方公尺
外牆裝修材：
　鋼板 16 公釐
　經焊接部 G 處理＋油灰（putty）防鏽塗裝後，
　進行光觸媒塗裝

107
接著劑

POINT

根據被接著材料的接著用途，選擇適合的接著劑。

接著劑的特性

科學家至今仍然無法完全解釋接著劑為何能將兩個被接著的物體連結起來。

目前對於接著機制的解釋，分為力學性連結（接著劑滲入被接著物表面細微的凹凸中，形成相互咬合接著的效果）、化學結合（接著劑和被接著物的分子產生化學反應，形成化學結合的接著效果）、以及分子間作用力（分子間產生電氣引力）等論述。

天然類接著劑

天然類接著劑的種類包括了石油提煉的瀝青、小麥粉製成的正麩糊、米粒搗碎後製成的漿糊、馬鈴薯澱粉製成的糊精等澱粉類接著劑；以及動物骨頭和皮製成的膠、乳酪和石灰製成的酪蛋白等蛋白類接著劑、以植物樹液加工而成的乳膠和橡膠糊等天然橡膠類接著劑。

合成橡膠類接著劑

使用有機溶劑將合成樹脂、合成橡膠、天然橡膠溶解後所製成的接著劑。

合成橡膠類接著劑的初期接著力很強，且具有耐水性、耐酸性、耐鹼性、耐熱性。

適合使用合成樹脂和合成橡膠接著劑的材料，包括紙、布、皮革、木材、和各種建材等廣泛的材質。天然橡膠接著劑則適合做為非建築用的感壓型黏著劑，用來製造包裝用膠帶或是黏性膠帶。

樹脂類接著劑

樹脂類接著劑包括醋酸乙烯基樹脂類接著劑、環氧樹脂類接著劑、壓克力樹脂類接著劑、氰基丙烯酸酯類接著劑（瞬間接著劑）等，種類相當豐富，由於這些接著劑具有各種不同的特性，因此使用時必須根據被接著物的性質，選擇適當的接著劑。樹脂類接著劑一般都具有耐藥性、耐熱性、耐水性等優異的物理性質，廣泛地用於車輛、建築等產業領域。

接著劑與建築的關係

接著劑的歷史悠久，石器時代的先民已經能使用接著劑將黑曜石製成的箭鏃黏著在木箭或竹箭上。

從大約西元前 2700 年興建的米索不達米亞古代都市烏爾王陵墓中，所挖掘出來的馬賽克鑲嵌畫「烏爾王的標準」（The Standard of Ur），便是使用天然瀝青來黏合貝殼和寶石。

日本寢殿造中的拉門和格門（障子），即是使用獸類的皮和骨製成的膠、從漆樹皮採得的漆、米麥製成的澱粉糊，來黏合紙質或布質材料。

19 世紀後期到 20 世紀初期，不使用天然素材為原料的合成接著劑（以煤炭為原料製造的人工物質）誕生了。1882 年德國的 A.V. 巴雅發現煤炭提煉出來的苯酚和福馬林發生反應時，會產生樹枝狀的物質（塑膠），後來美國的雷奧‧貝克藍德（Leo Hendrik Baekeland）以苯酚和甲醛製成俗稱電木的

「酚醛樹脂」製品，後續開發出了各種不同的素材。

◎ 木質材料與接著劑

集成材是將薄板材（laminar）人工乾燥後，以接著劑層疊黏合，再經過加壓之後所製成的木質材料。根據集成材的製造特性，可用來製作大斷面或具有彎曲弧度的器物。

為了確保木質構造的構造耐力，可採用接著劑與鋼材併用的方式。例如併用高分子接著劑、螺絲釘、接合五金進行木質面板的接合，可提高其構造耐力。從這些用法可見，接著劑對於木造建築結構的強化，發揮了很大的功能。

接著的機制

所謂「接著」是指兩個物體表面，以接著劑為媒介，產生力學性連結、化學結合、或分子間力作用的結合狀態。

接著劑的種類和分類

集成材的接著劑

最初使用在集成材的接著劑，是以具有高接著力、高耐水性、高耐久性的間苯二酚樹脂做為主要成分，但由於此種接著劑會排放出對人體有害的甲醛，因此現在正逐漸轉為採用不會排放甲醛的水性高分子異氰酸酯類接著劑。

108
防水材料

選用適當的防水材料,與建築物的長期維護有密切的關聯。

防水材料的功能

為了建築物的長期維護,必須透過防水工程的施作,防止漏水造成建物強度降低、以及耐久性減弱的問題。

要使用防水材料的部位包括屋頂、外牆、地板、使用水的機器設備等多處場所。使用防水材料時,必須仔細評估需要防水處理部位的特性,選用最適合的防水材料。

塗膜防水

所謂塗膜防水是使用刷子或滾筒,將液體狀的樹脂、橡膠等材料,噴塗或刷塗在底層素面上,形成無接縫的防水層。雖然塗膜防水能夠因應複雜形狀的場所,但是較難克服底層素面有裂縫和變形的問題。

薄片防水

將聚氯乙烯(PVC)或合成橡膠加工成薄片狀(厚度約 $1.2 \sim 2.5$ 公釐),再以接著劑或金屬盤等固定,以形成防水層。

橡膠薄片也稱為加硫橡膠,因具有橡膠的彈性,所以富有伸縮性。聚氯乙烯(PVC)薄片可採用熱融法接著和溶劑接著的方式,因此可做成一體化無接縫的薄片防水層。

瀝青防水

瀝青防水常使用於屋頂防水,將經過瀝青浸漬加工的合成纖維不織布瀝青油毛氈,以層層滾壓的方式鋪疊,形成塗布在屋頂的防水層。這種防水工法的歷史最悠久,施工品質的信賴性很高。

密封材料

密封材料是修補和填塞接縫、窗框周圍、裂縫等部位所使用的材料,主要分為油性填縫材和密封材。

油性填縫材的表面會形成皮膜,由於中間具有不乾性,可保持黏著性,因此可以緊密地附著在多種不同的材質上。

密封材分為不定形密封材和定形密封材,各有不同的材質、形狀和使用目的。

不鏽鋼薄片防水工程

◀東京體育館（1999 年）
設　　　計：槙總合計畫事務所
用　　　途：體育設施
規　　　模：地上 3 層、地下 2 層
構　　　造：S 造、RC 造、SRC 造
基 地 面 積：45,800 平方公尺
建 築 面 積：24,100 平方公尺
地 板 面 積：43,971 平方公尺
屋頂裝修材：
　　不鏽鋼制震鋼板
　　厚 0.2+0.2 公釐，焊接工法

這裡的不鏽鋼薄片，是指將具有一定寬度的耐久性不鏽鋼薄板在現場進行焊接作業，使其形成水密性防水層薄片。由於具有優良的耐久性和耐凍性，因此適用於有坡度屋頂之類的防水工法。

最近，有些建築也使用耐久性更佳的鈦金屬薄板。

◎鈦金屬薄板防水

· 鈦金屬可承受 PH1 的強酸而不至於腐蝕，因此對於酸雨（PH3~4）、肥料等藥品的侵蝕，無需進行維修。

· 鈦的膨脹係數較低，約為不鏽鋼的 1／2、鋼的 2／3，與混凝土和磚塊的係數幾乎相同，因此溫度變化所引起的變形和接縫的集中應力較少。

· 熱傳導率約為鋼的 1／3，做為鋪設金屬屋頂的材料，能發揮優良的隔熱效果。

塗膜防水材的種類與概要

◎聚胺酯橡膠類
聚胺酯橡膠材料一般是將以 PPG 和 TDI 為主要成分的主劑，與以 PPG 和胺化合物為主成分的硬化劑，在現場混合攪拌，使其產生硬化反應的防水材料。

◎ FRP 類（參照標題 101）
將液體狀的軟質不飽和聚酯樹脂與不織布、玻璃纖維墊等補強材組合之後，塗布在底層素面上，使其硬化形成積層強化的被覆防水層。

◎壓克力橡膠類
以壓克力樹脂為主原料的壓克力橡膠乳膠中，混合填充劑等成分，形成共聚合型防水材。主要做為外牆防水材使用。

◎氯丁橡膠類
以氯丁橡膠為主原料，配合填充劑的溶劑類防水材料。由於價格高昂、施工的作業程序較多，因此大多在特別要求耐氣候性的場所使用。

◎橡膠瀝青類
以瀝青和合成橡膠為主原料，混合水硬性無機材料和凝固劑等硬化劑的乳膠類防水材，分為噴塗型和塗布型。主要用途為土木領域的隧道、橋樑的防水工程。

密封材

◎不定形密封材
屬於糊狀的密封材料。施工時充填接縫後，會硬化為橡膠狀。

◎定形密封材
利用合成橡膠（矽氧橡膠、氯丁橡膠、乙烯丙烯橡膠等）押出成型等做法，預先形塑為繩條狀，做為填塞接縫（材料之間的縫隙）的密合性襯墊。

▲東京都廳舍
密封材料的耐用年限大約在 10 年左右。東京都廳舍由於密封材料劣化，外牆需要實施大規模的修繕工程。

109
免震材與制震材

POINT
選擇免震材、制震材時，要考量建築物的形狀和構造的特性。

免震工法和免震材

代表性的免震材料，有使用特殊橡膠的積層橡膠隔震器、利用鋼材塑性變形的鋼板減震器、能安定吸收能量的鉛質減震器等。一般的免震裝置是由隔震器（isolator，隔絕裝置）和減震器（damper，減幅裝置）所構成，隔震器將週期短的激烈搖晃，轉變為長期性搖晃，藉以支撐建築物重量；減震器則做為能量吸收裝置，使已經轉變為緩慢搖晃的建築物盡快停止搖晃。此外，隔震器中也有兼具減震器的裝置。

近來，廠商開發出採用空氣做為隔震材的氣壓浮動式隔震系統。發生地震時，隔震系統一偵測到地震 P 波，就會立即將空氣打入地板下方的隔震裝置，瞬間使建築物像氣墊船一般浮起來。這種氣壓浮動式隔震系統，普遍用於重量較輕的住宅。

制震工法和制震材

所謂制震工法，是為了吸收地震能量，藉由在建築物的柱和樑等結構材的骨架中安裝制震裝置，將地震時搖晃的能量吸收，把地震對建築物的損害降低的技術。制震工法所使用的制震組件，包括併用鋼材和混凝土將地震能量轉換為熱能量的設備；以及在建築物的最上層設置質量阻尼器，利用電腦分析地震搖晃的方向，使質量阻尼器朝相反方向擺動，以吸收地震能量等設備。

上述這些制震工法，能將強烈地震時的震動能量降低為中級地震程度的能量，而且無須選擇地盤的種類，對於施工期間的影響較少。跟前述的免震工法改變地震搖晃能量的系統相比，制震工法可說是弱化地震搖晃幅度至可承受程度的系統。

免震材料

免震是在建築物和地盤之間裝設免震裝置，避免建築物承受地盤搖晃的能量，以防止地震能量傳導至建築物的工法。此種免震工法，對各種規模的建築物都頗有效。

免震材料必須具備防止地震能量傳導到建築物的「隔絕機能」、能夠穩定地承受建築物重量的「支撐機能」、地震後建築物回歸到原來位置的「復原機能」、以及地震時降低搖晃幅度的「減幅機能」、「耐風機能」等各項功能。

鉛質減震器

利用高純度鉛能在大變形範圍內重複塑性變形的特性製作而成的裝置。

鋼製鋼板減震器

利用鋼材塑性變形特性的裝置，能因應水平方向的大變形、以及伴隨而來的垂直方向變形。其形狀和支撐部分的細節等，都需經過精密的設計。

積層橡膠支承墊

積層橡膠支承墊是由數十層加硫橡膠薄板和鋼板交互重疊所製成的裝置，對垂直方向耐力強，對水平方向剛性小的機能性材料。

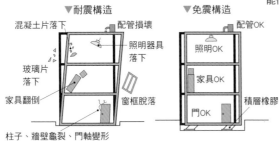

▼耐震構造　　　　　▼免震構造

混凝土片落下　　配管損壞　　　　配管OK
　　　　　　　照明器具　　　照明OK
玻璃片　　　　落下　　　　　家具OK
落下
家具翻倒　　　窗框脫落　　　門OK　　積層橡膠
柱子、牆壁龜裂、門軸變形

▲鉛質減震器

▲鋼製減震器　攝影：巴技研公司

▲免震積層橡膠支承墊　攝影：石橋公司

制震材料

在建築物的骨架中安裝制震材料，以吸收地震能量和風所引起的搖晃能量，發揮停止搖晃的功能。

制震系統分為將搖晃的能量轉換為熱能量的裝置，以及在超高層建築物的最上層安裝大型質量阻尼器（mass damper），利用電腦偵測和控制阻尼器，朝建築物搖晃的相反方向擺動，以抵消地震搖晃能量的裝置。

為了吸收地震所產生的能量，制震材使用普通鋼、極低降伏強度鋼、鉛、油壓、摩擦、黏性物質等材料。

▲圓筒型黏性剪力阻尼

利用黏性體剪斷抵抗力的制震裝置

110
建築再生材

將建築解體時的廢棄材料進行再生和再利用，以降低環境的負荷。

建築再生材是回收建設時所產生的混凝土塊、板材、屋頂材、地板材、室外裝修材（塑膠露台地板）、室內裝修材（壁紙、拉門紙、障子紙）、泥作材、塗裝材、屋頂板材、隔熱材、吸音材等廢棄物，經過再加工處理的再生材料。

日本自古以來採用礎石立柱工法所興建的傳統木造建築，由於在樑柱構造的接合部位採取不使用釘子的榫接方式，因此較容易解體和維修，經過長期持續補修，就能延長建築的使用壽命。

現今所建造的木造住宅，混用了各種接著劑和防腐劑，並使用釘子和建築五金等零件補強接合的部位，因此在依據材質種類進行分離解體時，得耗費很大的能源。

今後應以建築的整體生命週期做為考量基準，檢討出容易回收、再利用的建築方式，以降低環境的負荷。

混凝土再生材

以鋼筋混凝土廢料為原料，進行再加工處理製成的材料即是混凝土再生材。

再生碎石的粒徑相當於 40～0 公釐的材料，可做為道路的路基材料、構造物的基礎、擋土牆的充填材料等用途。

再生複合材

將未利用的木材與再生塑膠混合成形的再生複合材，具有優良的耐水性和耐久性，可做為製作戶外使用的木平台和遮陽百葉窗等用途。

再生磁磚

是指將含有再生資源（廢玻璃、鋁質淤渣、鋼鐵礦渣等）加工處理製成的陶瓷質再生磁磚。

再生石膏中性固化材

將建築廢棄材中常見的石膏板粉碎後，經過低溫加熱乾燥的加工過程，製成粉末狀的再生石膏，可做為路基改良的中性固化材料。

建築解體材的再生品項

以建築解體工程所產生的廢棄物（廢石膏板、硬質 PVC 管、玻璃板、日光燈管、衛浴陶器、木屑、混凝土片、污泥等）做為原料，在日本所制定的建設回收法推動之下，開發出了各種再生製品，也提高了建築廢棄物的回收率。

木屑可做為塑合板的原料；板玻璃可再生做為道路白色標線使用的反光玻璃微珠等、以及連鎖磚（interlocking）的原料；日光燈管回收其中的水銀之後，玻璃管可做為玻璃磁磚的原料；衛生陶器可做為臨時性路盤材料的原料；混凝土塊中的再生碎石、建設污泥，可以使用在改良土等材料上。

期待未來能夠實現 100% 的回收再生率。

再生木材

再生木材是以建築解體後的木材、製材工廠產生的粗鋸屑、木製品加工廠產出的碎木等廢棄木材、醫療和食品廠商廢棄的 PP（聚丙烯）等塑膠廢料為主要原料，分別經過微粒粉碎、混合攪拌成半溶解狀態後，再進行射出成型加工的製品。

再生木材可以類似塑膠的方式成型，因此具有高耐久性、不會乾燥收縮、性能安定、高剛性等優點。不過，由於原料經過粉碎加工的緣故，若與天然木材比較，在強度方面較缺乏韌性。

◎再生木材的種類

低充填木質塑膠（wood plastic）
木質材料的充填量較少，因此屬於塑膠製品的分類範圍。

中充填木質塑膠
日本國內最普遍採用的木質塑膠類型，具有木材的質感，廣泛使用在有加工需求的建材上，以及要求耐久性的戶外設施上。

高充填木質塑膠
由於大部分的原料為木質材料，因此具有較強的木材特性。因為樹脂成分較少，具有較佳的尺寸熱安定性和加工性，不過木質成分較高，主要做為室內的裝修材料使用。

攝影：太陽工業公司

▲再生木材
再生木材是廢塑膠和木材經過加工處理的複合材料，具有優良的耐久性，可運用在戶外平台、圍籬、蔭廊、街道附屬設施等廣泛的用途。

▲回收再製拼花地毯
回收使用過的包裝填充材的底襯再加工製成的拼花地毯（インターフェイスフロア〔Interface floor〕公司製品）

▲回收再製玻璃磁磚
利用回收廢棄日光燈管和廢玻璃材再加工製成玻璃磁磚的例子 新丸之內大樓 ECOZZRIA

後記

　　建築的基本機能，是建構可因應風雨和寒暑等氣候變化、防範野獸侵襲、避免地震災害的損傷，以保護人身體安全為目的的庇護所。僅僅為了滿足上述庇護所的基本機能，從事建築事務的相關人員，就必須具備地盤性質和建築結構相關的知識，以及設備和材料、施工、各項法規等相關知識。除此之外，從事建築相關工作者對於建築的舒適性和機能性，不能只顧及建築本體，也要意識到周邊的環境景觀加以詳細考量，還必須對整體規劃設計的美感和品味具備敏銳而細膩的感性素養，可見建築絕非僅要求具有高度的技術能力而已。時至今日，做為建築根幹的「建築應有樣貌」，已經可以看出明顯的變化。

　　經濟發展和社會情勢恆常地不斷變化著。日本在戰後的高度經濟成長時期，為了解決住宅嚴重不足的問題，由住宅公團等機構主導，大量供應所需的住宅，因此預製建築成為普及的建築型態，整個建築領域呈現獎勵大量生產、大量消費的住宅供需模式。在那個時代裡，人們都認為這種建築型態是理所當然的事情。不過，現在不管是誰都看得出來，以往獎勵「廢棄與興建（scrap & build）」的情形已不復存在。就像回應社會意識的變化一般，人們對於「建築」的意識也有了轉變，建築的發展狀態也受到意識轉變的影響，逐漸產生變化。

　　人們重新重視近代以前興建的傳統風土建築，並賦予很高的評價，便是一個很好的例證。如何掌握和分析建築地區的風土特性、靈活運用天然能源，已經成為現今思考建築發展方向的重要課題，而永續性也成為眾所周知的詞彙。家電廠商、汽車業界、生產工廠等各領域，為了有效運用有限的資源，都採取各種因應措施，以降低能源的消耗，避免無謂的浪費。建築在人類的生產活動中，屬於能源消耗比重很大的領域，今後將進入不得不認真檢討建築的興建、維修、解體、廢棄等整個生命週期（life cycle）能源消耗狀況的時期。未來應該會邁入一個非常重視建築維持管理方法的時代吧。

　　本書雖說是以初學者為對象，但盡可能地從現今的觀點蒐羅了110個建築的關鍵語彙撰述而成。社會對於「建築」的看法和要求日益嚴峻，從事建築相關工作者必須明確掌握社會的脈動和變化，並且體認到本身所承擔的社會責任。本書若能對今後建築的發展提供啟發和靈感，則誠屬幸甚。

小平惠一

詞彙翻譯對照表

中文	日文	英文	頁碼
英文			
ALC 輕量發泡混凝土板	オートクレーブト・ライトウェート・コンクリト	autoclaved light-weight concrete	73
SE 五金	SE 金物	safety engineering hardware	81
SI 工法（乾式工法）	スケルトン・インフィル	skeleton & infill	34、35、210
二劃			
乙烯丙烯橡膠	EPDM ゴム	ethylene-propylene-diene monomer	145、239
三劃			
千斤頂	ジャッキ	jack	129
土磚	日干煉瓦、アドベ	adobe	216、218、219
四劃			
中庭式住宅	コートハウス	Court house	160、161
反力載重	反力荷重	reaction loading	129
木地檻	土台	sill	78、83、125、136、137
木栓	込み栓	wooden plug	76
止推軸承	スラスト軸受け	thrust bearing	97
水平角撐	火打梁	dragging beam	79
五劃			
凸緣接頭	フランジ継手	flange joint	139
凹槽燕尾	腰掛け蟻継ぎ	groove dovetail tenon	79
外圍工程	外構工事	outdoor facility construction	150
夯錘	おもり	rammer	129、133
平板載重試驗	平板載荷	plate loading test	128、129
瓦棒	瓦棒（心木）	batten seam	146
瓦楞紙	段ボール	corrugated cardboard	213
生態材料	エコマテリアル	eco material	31、54
甲醛	ホルムアルデヒド	formaldehyde	31、142、143、237
石棉	アスベスト	asbestos	31、146、147
六劃			
先拉法預力混凝土	プレテンション	pre-tension concrete	94
共同住宅	コレクティブハウス	Collective house	117、158、167、168、169
冰蓄熱空調系統	エコアイス	Eco-ice	204
合建住宅	コーポラティブハウス	Corporative house	166、167、168、177
合掌	切妻	gable roof	33、75
地球自轉偏向力	コリオリ	Coriolis force	184
灰泥	漆喰	mortar	31、59、74、76、140、141、150、216、228、229
自然冷卻	フリークーリング	Free cooling	185

七劃			
坍度錐	スランプコーン	slump cone	227
夾土水泥	ソイルセメント	soil cement	130、131
底層架空	ピロティ	pilotis	24
折舊	減価償却	Depreciation	214
熱電聯產	コージェネレーション	cogeneration	35、204、207
沉箱	ケーソン	caisson	132
肘節阻尼器	トグルダンパー	toggle damper	97
八劃			
和合設計	インクルーシブルデザイン	inclusive design	60
固結	固結	consolidation	130、131
弦切紋（山紋）	板目	cathedral grain	142、143、222
承載用夾鉗	載荷用クランプ	loading clamp	129
抹漿	プラスター	plaster	140、150
板式基礎	ベタ基礎	mat foundation	132、133
板狀基礎	ベタ基礎	slab foundation	97
油壓阻尼器	オイルダンパー	oil damper	96
油壓挖土機	バックホウ	oil shovel	129
泥漿	スラリー	slurry	131
版築	版築	rammed earth construction	33、229
空心磚	コンクリトブロック	concrete block	72、88、89、182
花旗松	米マツ	pseudotsuga	136、137
長榫	長ほぞ	long tenon	76
九劃			
垂直排水工法	バーチカルドレン	vertical drain	130、131
屋頂固定夾片	吊子		146、147
屋頂底板	野路合板		83
屋頂架	小屋組	roof system	33、83
屋頂襯板	野地板	sheathing roof board	146
屋樑橫木	桁行	purlin	77
後拉法預力混凝土	ポストテンション	post-tension concrete	94
拱廊	アーケード	arcade	38、221
柱腳	足下		76、77、127
氟氯烷（冷媒）	フロン	freon	205
玻璃絨	グラスウール	Glass wool	199
玻璃轉化溫度	ガラス轉位溫度	glass transition temperature	217
砂樁	砂杭	sand pile	130、131
砂漿	モルタル	mortar	88、89、125、140、144、150、218、228、230、231
砂輪機	デイスクサンダー	disk sander	138
茅草屋頂	茅葺	thatched roof	216

國家圖書館出版品預行編目（CIP）資料

建築入門/小平惠一著；朱炳樹譯. -- 修訂二版. -- 臺北市：易博士文
化，城邦文化事業股份有限公司出版：英屬蓋曼群島商家庭傳媒股份有限
公司城邦分公司發行, 2022.05
　面；　公分. --（日系建築知識）
譯自：世界で一番やさしい建築入門：110のキーワードで学ぶ. 増補改
訂カラー版
ISBN 978-986-480-223-4(平裝)

1.CST: 建築
920
111006374

DO3321

建築入門：

從110個建築關鍵議題，統觀建築形式概念、人文設計與材料工法實務技術

原 著 書 名/世界で一番やさしい建築入門：110 のキーワードで学ぶ：増補改訂カラー版
原 出 版 社/株式会社エクスナレッジ
作　　　者/小平惠一
譯　　　者/朱炳樹
選 書 人/蕭麗媛
二 版 編 輯/鄭雁聿

業 務 副 理/羅越華
總 編 輯/蕭麗媛
視 覺 總 監/陳栩椿
發 行 人/何飛鵬
出　　　版/易博士文化
　　　　　城邦文化事業股份有限公司
　　　　　台北市中山區民生東路二141號8樓
　　　　　電話：（02）2500-7008　傳真：（02）2502-7676
　　　　　E-mail：ct_easybooks@hmg.com.tw
發　　　行/英屬蓋曼群島商家庭傳媒股份有限公司城邦分公司
　　　　　台北市中山區民生東路二段141號11樓
　　　　　書虫客服服務專線：（02）2500-7718、2500-7719
　　　　　服務時間：周一至周五上午09:30-12:00；下午13:30-17:00
　　　　　24小時傳真服務：（02）2500-1990、2500-1991
　　　　　讀者服務信箱：service@readingclub.com.tw
　　　　　劃撥帳號：19863813
　　　　　戶名：書虫股份有限公司
香港發行所/城邦（香港）出版集團有限公司
　　　　　香港灣仔駱克道193號東超商業中心1樓
　　　　　電話：（852）2508-6231　傳真：（852）2578-9337
　　　　　E-mail：hkcite@biznetvigator.com
馬新發行所/城邦（馬新）出版集團 [Cite (M) Sdn. Bhd.]
　　　　　41, Jalan Radin Anum, Bandar Baru Sri Petaling, 57000 Kuala Lumpur,
　　　　　Malaysia
　　　　　電話：（603）9057-8822　傳真：（603）9057-6622
　　　　　E-mail：cite@cite.com.my

製 版 印 刷/卡樂彩色製版印刷有限公司

SEKAI DE ICHIBAN YASASHII KENCHIKU NYUMON ZOUHO KAITEI COLOR BAN
© KEIICHI KODAIRA 2013
Originally published in Japan in 2013 by X-Knowledge Co., Ltd.
Chinese（in complex character only）translation rights arranged with
X-Knowledge Co.,Ltd.

■2015年09月17日初版〈原書名《圖解建築》〉
■2017年09月12日修訂一版〈更定書名《建築入門》〉
■2022年05月26日修訂二版
ISBN 978-986-480-223-4

定價700元　HK$233

城邦讀書花園
www.cite.com.tw